北市國際爵士樂教育推廣協會　音樂總監
啓彬與凱雅的爵士樂　音樂總監

謝啓彬————————著

爵士*DNA*

序

　　我終於出書了！關於爵士樂，我也終於擁有能將自己的觀點付梓的時候。

　　然而這些觀點不是個人化的，而是本著很努力地想將音樂中的一切，與大家分享的態度，並能實現「更多人真正聽懂、瞭解爵士樂精神」的衷心願望。

　　每次演出時的相遇，雖然台上台下互動的火花熱烈，但時光終究短暫，下一站我們又得前往一個陌生的場域，重新點燃火種；多年來面對音樂會、講座聽眾與學校裡的學生，雖然過程是輕鬆愉快的，但背後的動機卻是希望能用大家都懂的語言、大家都很快能明白的引喻，在眾人散場的同時，也帶著喜悅的心情在心中大喊：「耶！爵士樂真有趣呀！」

　　不過這還不夠。所以我開始寫作～

　　想起爸媽常說，小時候的我超愛看書，爸媽因為工作忙，寒暑假常會把我寄放在一些朋友家，印象中有位住在草屯的國中校長，家裡有間好大的書房，每次我去到那邊，聽說是除了吃飯上廁所睡覺以外，就窩在那邊看完了整間的藏書，長輩們稱讚我很乖，而我卻只記得那種埋首書堆、一直啃食新知識的感覺…對的，那時候還沒有一種東西叫做「網路」。因為工作地利之便，爸爸也很愛帶我去中興新村，我好像是當時圖書館最小的借書證擁有者，每次在外頭的草坪上跳躍玩耍完，最開心的就是可以去借好多書回家，然後下次再拿來還…其實是拿來換，因為這樣的嗜好沒有間斷過，一直到爸爸調職。

　　所以，從小時候開始，我就很享受那種闖進一個浩瀚的世界中，去擷取吸收知識的感覺了吧？

　　剛開始寫跟爵士樂有關的事，其實是從在歐洲求學時開始，因為文化上與學習上的種種衝擊，逼得我必須自己用中文記錄下來「今天的心得」，不然隔天早上去

到音樂院上課，遇到一堆荷語法語英語的“知識炸彈”，我肯定又要被炸得暈頭轉向！又加上除了演奏技術外，太多的事情不懂、太多的常識不知道，只能拿出死纏爛打的精神，同學在聊天我邊寫筆記邊發問、老師在演出我邊記錄曲目邊偷錄音，面對師長同學常出現的「真受不了你」表情，我倒是甘之如飴，反正這台灣人跑來歐洲學爵士本來就夠奇怪！

　　歐洲得天獨厚的人文環境，正給了我這種從小愛跑圖書館的小孩一個完美的空間，六年之中，總會看到一個東方人（後來變兩個 ^^），發了狂似的勤跑藏量豐富的圖書館、書店譜店、有聲影音圖書館、影印店等地，試圖想補足那些原來我們很欠缺的文化常識。也因為如此，影印店的比利時老闆雖然很想打烊，但是卻會貼心地幫站到腳麻掉的我們搬張椅子（自助影印比較便宜）；本來為我們上課或課後輔導的西方人，後來變成是我幫他們整理筆記甚至課後輔導他們（這個台灣人的腦袋可以想出來很多我們想不到的道理來解釋這個耶！）；人家都說去歐洲就是要周遊列國到處玩遍，抱歉，我們能用的錢幾乎都拿來買二手唱片、添購書籍與資料了，放假時……再去逛二手唱片行與書店是我們獨一無二的休閒娛樂！

　　也因此，在書中有很多章節，都像是個給「自己一個挑戰」的特別企劃，譬如特別從某一種角度或是元素切入去對比異同、去追本溯源之類的方法，也迥異於常見的爵士樂歷史書或導覽書籍，以編年的方式來入門的方式，因為我們從一開始學習爵士樂的方法，不是凡事從最開頭學起，卻是慢慢回溯、慢慢補足的呀！也希望這樣的切入角度，能幫助有興趣的讀者，找出自己那個跟我一樣的「恍然大悟」、「靈光乍現」之瞬間！

　　也要非常感謝已經停刊的「音響城邦」雜誌，邀請我在七八年前開始寫專欄，面對我提出的「任我寫」要求，編輯大人只有一個相對的要求「好啊！但是一個月要一萬字起跳喔！」…呼呼，所以，我又開始每個月在截稿前，在家中書房舉辦“跳樓大拍賣”一地上桌上到處堆滿了CD、原文書、樂譜、期刊雜誌跟自己一箱又一箱的筆記紙片，完全就是一副要找自己麻煩的模樣，不過當時心中是真的希望不要因為文字設定上的平易近人，而失去了學術與專業上的嚴謹性就是。

　　也曾經很懷疑：寫成這樣真的有人會看嗎？因為彼時本地的爵士樂聆賞主流感覺都非常地“文藝”，大多走輕鬆休閒個人心得發抒路線，偶爾綁點浪漫文案的想像空間，爵士樂好像很難「嚴謹」起來似的。幸好，許多讀者都來函或在網路上

支持期待看到更多這樣類型的文章，也致使後來即便雜誌停刊了（希望不是因為我的關係……），我仍於空閒時，繼續在網路上的自家空間進行這樣的"特別企劃"（無稿費）；細數起來前前後後也有好多研究生的碩士論文找上我來訪談，其實我根本不用談，因為同學們說：光那上百萬字的文章，已經是個華文世界中的爵士樂資料庫囉！

但是，我還是一直沒有出書，因為忙碌的各項爵士樂活動奔波，加上成家立業當了兩個小孩的爸爸，我只能繼續寫、繼續做、繼續前進～

終於在「啟彬與凱雅的爵士棧」成軍十週年時，覺得或許是該來點"回顧"的時候了！也很幸運地遇到了具有同樣熱忱的出版社，然而因寫過太多，總需要去蕪存菁一下，因此也特別精選出值得化為紙張的篇章，重新潤飾成涵括幾個大方向的主題，以及更為通順的語氣以方便閱讀；此外，也特別重新製作了圖說與附錄列表，希望這本書可以不只讀一次，而是大家能常常回來翻一翻，又會有新的體悟，就跟這本書介紹的「爵士樂」一樣，運用既定的素材，抓住當下的脈動，延伸出更多的新意！

這本書要特別獻給教導我寫作的父親，除了栽培我學音樂以外，父親始終認為人文素養不可少，因此舉凡閱讀、寫作、思考、演說、企劃創意、領導管理、人生觀……等，我無一不受到父親的深厚影響，除了我毛筆字實在寫得太差以外，至少我的第一本書，嗯，很厚！

當然也要謝謝一直支持我的媽媽，以及她對美感的堅持與潛移默化，高中歷史老師退休的媽媽，更是影響了我走向了好為人師、誨人不倦的生涯；還要感謝我的太太與工作夥伴─鋼琴家張凱雅的超默契搭配，以及在人生的道路上一起攜手逐夢；當初陷害我一頭栽入「爵士DNA」專欄寫作的林及人先生，以及雜誌主編林治宇先生與編輯林昀靚小姐的每月奪命連環催稿，沒有三位，就不會有這些文字的問世，縱然今日物換星移人事更迭，但還是要特別謝謝你們！也要謝謝我們的助理之一李文顯先生，不斷地擠出彼此的有空時間來完成這本書的校對與編排，加上秀威資訊的責任編輯蔡曉雯小姐細心溝通，感謝有你們，我們才能一直開在偉大的航道上！^^

閱讀過往的自己，就如同在深夜省視自己的過去，雖然外頭漆黑，內心景象卻無比清晰。或許在用字遣詞上，早年的確稍微迫切些，較具理想色彩，也總希望一

次能講齊很多事情，不若今日的我，或許已多了一份圓融與體悟。但仍希望藉由印刷的出版，留下這份記錄，讓更多有興趣認識爵士樂的不同世代朋友們，都能找到那種「豁然開朗」的喜悅喔！

　　謝謝您喜歡爵士樂，也想要更認識爵士樂！希望由我分享的爵士樂火炬，這次真的能永遠傳遞下去～

目次

Jazz

chapter 3　歐陸見聞

chapter 1

爵士樂入門及經驗

Jazz

1

從好奇到熟稔
入門爵士樂的幾個好方法

　　爵士樂，是一個很適合行銷的名字，近年來在台灣各地，常能看到大大小小的爵士樂活動，大至整個縣市政府主辦的爵士音樂節，或各類藝文活動為力求多元，往往也開始列出希望邀請爵士樂團的慣例；小至各類商業活動的宣傳造勢，也常見爵士樂的搭配──現場演奏演唱，或甚至是小型據點的社區或文化館所舉辦音樂會時，往往也因為爵士樂團的機動性高、配合度高、營造出的輕鬆愜意氣氛等，較為一般大眾所接受。

　　然而爵士樂，卻也是一個令人頭痛的名字，特別是在想深入認識她，或甚至想要進一步學習如何演奏、演唱時，往往會因為找不到要領而事倍功半。尤其近年來在網路資訊發達的狀況之下，相信不少人也了解到：爵士樂最精髓的部份，往往也是最難學好的部份，那就是「即興」（Improvising），以及「聽懂爵士樂的即興」兩件事。這個「把心裡想到的靈感演奏演唱出來」的動作看似簡單，實際上卻設下了一道難以逾越的鴻溝，光照譜操作卻往往感覺不對味，而聆聽爵士大師們看似泉源不絕的滔滔即興樂句時，除了大呼過癮以外，還能再聽出什麼門道嗎？

　　到底怎麼樣才能提綱挈領，聽出爵士樂的樂趣所在？即興到底有沒有分好壞？爵士與藍調有什麼不同？現代的爵士樂聽來怎麼跟傳統唱片中的爵士樂差那麼多？為何爵士樂跟其他流行音樂如搖滾、節奏藍調、拉丁、放克甚至嘻哈能有那麼多的交集，但卻能保持自己的不可取代性？……這些都是從事爵士演奏、教學與推廣教育的筆者，多年來在台灣各地舉辦活動時，第一線與觀眾對話所接觸的問題。

　　從個人的經驗來對照，其實證明了近年對於爵士樂好奇的人真的愈來愈多，然而能持續追尋鑽研的聽眾或樂手，其實仍是數量有限。主要的原因是爵士樂真的很容易親近，不難接觸，但是因為爵士樂的特色即在於「**變化**」，所以她沒有標準答

案，每個人都能用主觀來聆賞或創作，各自表述的結果，就演變成為較為私密的聆賞習慣，不若流行音樂一般容易被風潮帶動，或引起眾多人的共鳴。

然而爵士樂還是有很重要的一些「通則」是不會改變的，而這些通則也成為了辨識爵士樂、甚至鑑賞爵士樂好壞的依據。對於爵士樂學習者而言，這些通則雖然需要長時間的浸淫與磨練才能掌握得好，但是能夠先明瞭整個大方向，總是一件好事。因此，在此筆者也希望能分享一些建議，希望能幫助各位，從對於爵士樂的好奇，進而習慣爵士樂，讓爵士樂成為您生活中的喜好：

爵士樂的風格有很多種，先聽自己喜歡的

人對於喜歡的事情，總是不吝付出比較多的心力，不管您是藉由唱片廣播、電視電影配樂、媒體廣告、或是現場演奏等愛上某首爵士樂曲或風格形態，建議您別害羞，多邁出一步，藉由上網或學校社團聚會，與同好詢問音樂資訊，網路上永遠不乏熱心的樂迷會樂意回答您的問題，當然就跟其他的網路社群生態一樣，發問之前如果先能詳細些描述，也就容易得到比較清楚的回應，而當然，這些都只是建議，不能保證百分之百地符合您的喜愛，而資訊的正確度也不是那麼高，然而就跟路是人問出來的、好價錢是貨比三家的道理一樣，多參詢不同人的建議，然後自己再整理比對，也是比較有效率的方式。

或者正如文首提到的，現今爵士樂的現場演奏較過往興盛許多，不管是國外來的爵士大師或是本地的爵士好手，演出的場所也不僅限於酒館或Pub，如果在您的周遭有任何的爵士樂演出，建議您不妨於演出結束後上前與樂手攀談，爵士樂手們是全世界最好親近的音樂家們，他們幾乎都會樂意回答您的問題，分享影響他們的音樂與樂手。或是您也可以鼓起勇氣，直接向您身旁一起聆聽的聽眾提問（小祕訣：通常就是那位每回樂手即興完畢第一位鼓掌的人……），搞不好您會因而交到不少音樂上的同好呢！

筆者在諸多的場合中，就常親身遇到看來氣質典雅的女孩，最喜歡的是兇猛的爵士放克（Jazz Funk）風格，還有家庭主婦來信分享北歐爵士樂手音樂所帶給她生活上的美感喜悅；甚至我還清楚記得一位穿著汗衫的歐吉桑，熱情地在我們演奏爵士樂時賣力地擺動身軀跳舞呢！誰說爵士樂應該如何聽才對？或一定要有相當的身分階級才能聽爵士樂呀？

從延伸聆聽做起，而不要依照年代風格囫圇吞棗

　　有很多人因為想要認真接觸爵士樂，便開始尋覓相關的爵士樂資訊，然而大多時候被嚇退的原因，其實是因為看錯了參考資訊，就好比**想要找一家好吃的餐廳，卻讀到一本教你如何做菜的食譜一樣，雖然範疇相近但是卻沒有直接的連結關係**。所以，樂手教材、學術論述、聆聽指南與心情故事雖然都是書，但是還是不一樣的，拿國內一度極為流行的日本作家村上春樹著作來說，爵士樂的種種在他的筆下，都化成了小說與散文的絕佳素材，這也是身為爵士樂迷的村上春樹在創作上的自然投射，然而我們不會拿村上春樹的作品來教您如何演奏爵士樂，當然更不可能將其作為學術文章的重要依據。所以說，如果您被村上的文字所感動，那麼不妨將他所提到的音樂都找來聽聽看，如果您也突然起了雞皮疙瘩，那麼這就是延伸聆聽的旅程開始了！

　　在Web2.0的時代裡，因為部落格的興起，許多資深或感性的爵士聆聽者，往往藉由此道記錄他（她）們的聆聽心得與感想。就吸引更多人加入爵士樂聆賞行列的立場而言，絕對是有益的！就跟您今天去平溪玩，回來會寫篇遊記一樣，肯定是以自己的第一印象出發寫作，如想要進一步了解平溪的歷史、更多美麗的路線，錯過了下次可以再去拜訪的景點等，都還是可以持續進行的不是嗎？

　　因此，對於爵士樂的歷史、爵士樂手的生平，在聆聽音樂的同時，其實都不是最迫切重要的事情，大可不必過度焦慮，爵士樂的分類法本來就不是那麼地明確，分法也不真的那麼嚴謹（有些是比較性形容詞、有的是音樂手法、有的是地域特色等），即便依據興起的年代，知道爵士樂有紐奧良、搖擺、咆勃、酷派、精純咆勃、後咆勃、調式爵士、融合爵士、世界風爵士樂、當代爵士等「風格」，但這些幾乎都是密不可分的相對連結關係，絕沒有「一種爵士樂死亡造成另一種爵士樂誕生」的制式過程，各位不妨可以從了解各類風格的特徵來著手，然後往前往後延伸開來，勝迫於強迫自己書都要從第一頁開始翻起……

　　與其困在一堆來不及消化、似懂非懂的名詞或「不可不聽」榜單中，筆者還比較寧可欣見許多人因為米老鼠與唐老鴨的迪士尼配樂而認識紐奧良爵士；因為看了電影「神鬼玩家」或「忘了我是誰」而愛上搖擺樂風及名曲，如果再經提點，就會是個不錯的延伸方式了！

另外一種延伸聆聽的方法，是從您所購買的爵士樂專輯唱片中，找出令您精神一振、印象深刻的演出樂手或歌手大名，他們不一定是專輯掛名者，但是花點心思把名字記下來，也許下次您可以找到他（她）們有自己的專輯或演出，或是藉由網路的搜尋也可以知道他（她）們還有參與哪些專輯？在下一張找到的專輯上也可以如法炮製，或回到原來的專輯，將注意力轉移到別的聲音等，藉由這種「峰峰相連」的方式，聆聽的版圖很快就能延伸擴大了！

　　筆者本身也在大學音樂科系研究所任教，就爵士樂本身很嚴謹地來作研究探討或指導即興演奏，都是絕對必要的專業課程，但就引起更多人對於爵士樂的興趣而言，爵士樂的確很難像古典音樂一樣一板一眼地教導傳授，個人認為將其邂逅經驗生活化，讓爵士樂變成不是那麼稀有艱澀或神祕難解，方為目前比較中道的推廣態度才是。

掌握基本的爵士樂運行法則

　　以一個爵士樂演奏者的角度來看，爵士樂一點都不神祕，而是要有足夠的「sense」，這個英文字彙包含的內容可多著！譬如一首爵士樂曲該如何詮釋？如何運用適切的語彙及節奏、音符來讓即興感覺「精彩」？合奏搭配的模式與常見互動手法該怎麼做？鋼琴手的左右手整合等等，這一切的終極目的是要讓樂曲流暢進行，並藉由各自的角色扮演創造更多的音樂性，而不是單純照表操課、例行公事而已。這些事項往往都需要時間與經驗的累積，無法一蹴可幾，舉例來說，光是常見的爵士鋼琴或吉他和絃配置（Voicings），就跟古典與流行的方法不同，用錯了或用得不好，就是評判「夠不夠爵士？」的重要關鍵；而最重要的，往往也在於即興的節奏，節奏律動（Groove）不夠純熟，聽起來的演奏或演唱就會怪腔怪調，不是那麼對味，這個才是影響爵士樂聽起來好或壞的關鍵。

　　對想要親近爵士樂的聽眾來說，這些專業術語的熟稔其實於初期都不是很必要，反倒可能是日後更進一步探索特定樂手或風格時，開始會接觸到的內容。能夠掌握爵士樂的進行模式，才能超越對於風格上的窒礙，或是過於在乎枝節的偏執。在當今會被稱作是「爵士樂」的作品，以及稱得上是「爵士樂手」的音樂家們，起碼都會符合以下幾項要件，這也可作為聆聽爵士樂的訣竅，進一步了解**什麼是真正的爵士樂**：

1. 熟知並大量運用爵士樂中常用的節奏、語彙、和絃、歷史等。
2. 對於著名樂手風格、唱片版本、常識等的基本認知，在這裡每位樂手當然有其個人偏好。
3. 在詮釋標準曲（jazz standards）或創作曲時，會保持著「前奏鋪陳──主題──輪流即興──主題再現──尾奏結束」的運行模式進行，曲子的長度將隨即興的份量與即興人數的多寡而每次有所不同。
4. 一位好的爵士樂手懂得如何讓即興流暢精彩，更進一步會構築鋪陳。換句話說，「即興」是聆聽重點。
5. 爵士樂的即興段落多為爵士樂手各擅勝場之處，其中也多少帶著「較勁」的傳統（請注意不是把對方幹掉的那種生死鬥……），輪流即興的過程中可以盡情發揮，但也會尊重欣賞其他夥伴的即興，聽者就可以在這個段落比較性地欣賞各人的機智與美感。
6. 搭配樂手如鋼琴、貝斯、鼓手等能作好適切的角色扮演，時而輔佐，時而戲謔，一同作好音樂。
7. 除了在既有的基礎上繼續精進之外，爵士樂手並會敏銳地向其他音樂類型取經或擷取素材，種種嘗試便帶動了一部爵士音樂史的蓬勃發展，迄今仍生生不息。

　　然而我們也要回過頭來強調的是：二十一世紀已經沒有什麼叫做「純」爵士樂，或所謂「正統」爵士樂的說法了！爵士樂就是爵士樂，只是她有很多不同的面貌，以及不同的玩法，眾多的音樂人、風格面向，以至於世界性的爵士樂多元發展等，實難一言以蔽之，但也帶給我們更多的樂趣去探索。希望藉由本文的介紹，能讓您對於爵士樂有更多的了解，並能找到更多實用的入門方法，讓爵士樂進入您的生命，成為生活中不可或缺的藝術養分！

逆流回溯的領悟

我與爵士樂的邂逅

　　長久以來，爵士樂迷與樂手之間常有許多觀念上的差異，這些差異原本並無大礙，可謂各有各的立足點，然而在有趣的台灣，一切方興未艾，常常我們便能看到許多人會根基於此，進行無謂的紛爭，用文字抒發聽音樂感想的人，與用音樂表達自身理念的人，往往各持己見，甚至互相敵視，殊不知，一切根本可能都是雞同鴨講，尤其在聽音樂的人過於感性，而奏音樂的人功力未臻時，最容易發生。其實，最終的結果都是相同的，聽音樂的人有權利聽到令他感動的音樂，奏音樂的人有義務在舞台上追求令大家感動的音樂，兩者應是處於一種互相砥礪的狀態。

　　筆者自2000年架設專業宗旨明確的爵士棧，並於2002年返國投入演奏及推廣教學工作，目的是希望國內的環境能夠更好、更健全，從各項主題式的演出與錄音開始，便深切地希望爵士樂不再只是一項附庸風雅的娛樂，而是一門堪登大雅之堂的藝術，而這門博大精深的藝術，需要優秀的音樂工作者們來實踐。在樂手身分演出之外，我們將「教育」看得非常重要，有些人可能會認為樂手就是默默地演奏音樂即可，不須多言，然而請先認清一個事實：台灣不是美國，台灣不是歐洲，台灣也不是日本，爵士樂在本地仍是屬於一種新興的樂種，隨著推廣教育的普及及經濟市場的成長，樂迷們可以如同歐美日三地一般，輕易取得想聆聽的音樂專輯、以及中外文的各項資訊，但是且讓我們捫心自問：我們有錢請得起全世界最好的爵士樂大師來台，並使其賣座爆滿，是不是就表示我們的整體爵士樂環境──或說爵士樂表演藝術市場──就跟歐美日一樣高呢？答案顯然不是如此簡單。

　　這也是「教育」要做的事，爵士樂是可以教的，即興就如同戲劇與演說，都是可以訓練的，而要教爵士樂，要有「方法」（Approach），而非照本宣科，不管您是教育者或推廣者，都要以同理心思考，了解聽眾或學生的背景與對爵士樂了解的

程度，先讓爵士樂充斥您的全身，再以生動活潑的方式，適時地給予善誘，激發聽眾的興趣，開發學生的潛能。筆者近年來已從事了過百場的爵士樂講座，寫過十餘萬字因對象而異的文章，有些聽眾或讀者可能會先因筆者的學經歷背景，而望之卻步，但對筆者而言，每場講座都像是一場即興演出，主旨永遠一致──「介紹爵士樂是什麼東西？」但即興的內容將隨著人事地物而隨機應變，從科學園區的電腦工程師（理工背景邏輯思考），到古典音樂科班的學生（音樂認知夠吸收快）；或從三歲到十歲的安親班小朋友（對節奏律動特別有反應）到眷村裡的七八十歲榮民伯伯（要多用實際表演及記憶所及〈夜上海〉等親切感切入），藉由這些推廣講座，爵士樂為更多國人所認識，而我，也從這麼多的接觸機會中，學習到了更多將爵士樂種子散播出去的方法，對筆者而言，可謂獨一無二的人生歷練，相信這是在一個爵士樂隨手可得的國家，所得不到的寶貴經驗。

　　相信對於許多一開始喜歡聆聽爵士，進而開始「收藏」、「研究」爵士樂的聽友而言，有些情況可能稍微難以想像，但我希望，這就是「爵士DNA」的下筆宗旨，一方面，就一個舞台上爵士樂演奏者的角度出發，寫給關心爵士樂手的讀者一些心裡話，如同D.D. Jackson在「Down Beat」雜誌應邀撰寫的專欄一般──我們喜歡些什麼？我們追求的是什麼？日以繼夜用嚴謹的角度來面對音樂，與聽眾聽到的有何不同？……等等，期待能與樂迷們有互動對話的空間；二方面，是以爵士樂教育者與推廣者的身分，面對十年來自己的故鄉──台灣，提出個人的觀察與關心，我們身處在一個獨特的時空背景與地理環境之下，該如何汲取歐美日的經驗，發展出獨樹一格的爵士樂文化？經過二十餘年對古典音樂的鑽研與熱情，以及六年旅歐學習爵士樂的浸淫薰陶，我始終堅定地認為爵士樂是一種「地理性」的音樂，到哪個地方播下種子，有可能無法先開花結果，但慢慢地加上土質的改善與播種方式的演進，應該會培育出與原產地不同的品種，歐洲的爵士樂，就是一個絕佳的例子，更不用提爵士樂歷史上多次的改革方向里程碑了！如果，爵士樂是一種「殖民地」或「舶來品」一般的音樂，那麼歷史已經清楚地告訴我們：這樣的爵士樂頂多只是一陣風潮，無法落地生根的。學得透徹些，了解更深刻，方有可能體會爵士樂的精神所在。

　　在此我想先與各位分享的，是我與爵士樂如何邂逅的歷程。對一位認真的爵士樂手及樂迷來說，您可能已經看多了美國及歐洲歷史上的眾家樂手們的傳記敘述，顯而易見的，十有八九都是爸爸媽媽叔叔伯伯是爵士樂手，打從未出娘胎起就聽見爵士樂，或是從小爸爸開唱片行，鄰居是爵士樂迷，街坊週日早上一起上教堂唱詩歌、週五晚上混Pub玩團，哥哥姊姊把不要的樂器留給弟弟妹妹，學校樂團有教，同鄉到大城市裡互相照應……等等，舉凡上述軼事，都是樂手在爵士樂唾手可得、無所不在的環境下成長的例子。但是在台灣則不然，我與不用看譜的音樂演奏最早發生關係，應該是打從五歲學小提琴開始，每逢家中有客人來訪，爸爸媽媽總要我演奏許許多多的國台語老歌、英語老歌、流行金曲、電影名曲等等，好玩的是我從來就沒有譜可供參考，完全是憑音感與記憶力拼湊出來，當然，因為聽眾往往老少男女有別，因此調性高低每每不同，現在回想起來，或許這就是培養相對調性音感及和聲的開始，縱然持續著古典小提琴一本一本樂譜教材的訓練，但我仍十分喜愛用自己會的樂器東拉拉西彈彈。

民國七十年到八十年左右，所謂的「**爵士鋼琴**」指的是街坊巷口掛著很大的招牌，運用由爵士樂發展出來的和絃記譜法，教授自彈自唱〈海上花〉、〈夜來香〉、〈吻別〉、〈失戀陣線聯盟〉……等的台灣爵士鋼琴，通常這樣的演奏技法存在於西餐廳與鋼琴酒吧，因為要充當客人聊天背景音樂的緣故，第一要彈得花俏但輕柔，第二就是要有很多的自由速度（Rubato），忽快忽慢，還必須要準備隨時可以中斷或插歌，因此普遍大家節奏感都不好，也很難與別人合奏。當然，音樂系學生最迷的就是人手一本「理察克萊德門名曲集」，在家裡練習或參加比賽，有人也稱之為「輕音樂」或「情調鋼琴」，一副很有氣質的樣子，因為「爵士鋼琴老師」也都教這些，所以上述的音樂類種，通通被歸類到「爵士樂」中，以致於許多古典音樂的老師，往往對爵士樂有不好的觀感，甚至到今日尚存有些許偏見，原因其來有自。

　　另外一個很重要的爵士樂源頭來自於所謂的「**樂隊老師**」，彼時國內的三家無線電視台，皆仿效美國的電視台或攝影棚，成立了依爵士大樂團（Big Band）編制組成的樂隊，而這些前輩成員們，有許多更是從美軍駐台期間，在台中的清泉崗、台北的中山北路一帶，跟老外尬出來的練家子好手，我曾經在年少的時候，在許許多多婚喪喜慶晚會酒宴的場合遇過這些「老先覺」，他們很多是薩克斯風手、小號手、甚至低音大提琴手等，人人有一套。然而如果各位了解過大樂團的歷史，便知道完全的即興在大樂團裡是受限的，而演奏的樂曲，也以通俗、符合大兵口味的西洋老歌及電影金曲居多，尤其是曾經風靡全世界的古巴、巴西拉丁音樂狂潮，因為符合歌舞昇平、把酒言歡的氣氛，也成為了這些前輩們演奏的主流，譬如曼波、恰恰、森巴等等，而巴莎諾瓦這種「輕輕」的音樂，往往是頒獎典禮、服裝走秀、統一發票開獎時伴奏配樂的代名詞。這條由搖擺大樂團延伸出來的本土支線，與美國爵士樂上熱力發展、百家爭鳴的Bebop、Hard Bop、Cool、Post Bop，甚至Jazz Rock等「**主流路線**」（**Mainstream**）有些許的不同，當然這些風格流派，也就是歷史書上告訴樂迷聽眾的東西，從這裡開始，「唱片行買到的爵士樂」跟「一般在台灣聽到的爵士樂」就有些湊不到一塊兒了！

　　以美國搖擺大樂團為效法對象，認知爵士樂為娛樂導向、商業導向的大樂隊樂手們，也逐漸隨著新型態音樂風格的崛起，以及MIDI、電子合成器的廣泛使用，而逐漸退出主流舞台。在我大學時代最後一次接觸過電視台大樂團編曲的經驗中，

親眼見到編曲者必須無奈地把許多用合成器、電腦編配而成的新風格音色效果，配給傳統管樂來演奏，在音樂效果上的落差可想而知。當然，玩「熱門樂團」的吉他手及鍵盤手，卻也漸漸從仿效許多西洋搖滾樂團經典的過程中，嗅到了「爵士和聲」與「即興」的氣味。首先，當然是玩團的人必備的「藍調」（Blues），第一是聲響，玩搖滾的不熟藍調音階，簡直就跟有駕照卻不會倒車入庫一樣地遜；第二是即興時的十二小節曲式，讓樂手們開始依稀感覺到曲式段落的存在，以及和絃編排上的變化。一般大家玩團，都是以Copy與Cover為主，連即興都是用抓的，然後把它練起來，再經由「套歌」這項程序，完成大家當明星玩搖滾的夢想，然而因為練樂器的緣故，自然會比一般聽眾多想認識一些專輯中的樂手，譬如吉他英雄、狂飆鼓手等等，自然而然也藉此延伸開來，認識愈來愈多的外國大師們，以及他們的影響，當然，在二十世紀西洋音樂發展史中，爵士樂可說是扮演著很重要的地位。

可是在當時，大部份的「熱門樂團」樂手仍然認為爵士樂是屬於一種老舊的音樂，必須要有穿著低胸晚禮服的女歌手跟一票薩克斯風手才算爵士（觀眾似乎也這麼認為），因此「Fusion」音樂大行其道，首先因為它悅耳動聽，加上比較強調樂手的技術層面，因此許多人便藉由大量電聲樂器及強烈律動的融合爵士樂，進入了爵士樂的大門，請各位篤信爵士樂正統的樂迷朋友們別先皺起眉頭，相信包括我在內，今天以爵士樂手身分活躍於台灣本地的同齡樂手，幾乎都是先認識來自日本的「T-Square」、「Casiopea」、來自美國的「Fourplay」、「Dave Weckl」等，再進一步認識Miles、Coltrane、Evans、Cannonball的，當時想要玩「演奏曲」的人大多會挑上述這些樂團的曲子來練，加上電視新聞、廣告又大量播放彼時福茂唱

片引進並大力推廣GRP這個廠牌的融合爵士樂，一時之間許多人都愛玩Fusion，要不就是擠在一個小小的房間看著VHS翻拷的現場演奏錄音帶，大家評頭論足一番。融合爵士樂雖然爵士的味道比較淡，但是它仍具備爵士樂的和絃調配手法及大量的即興堆疊，也或許是類似搖滾的狂放節拍或拉丁節奏的恣意奔放吸引了大家的注意力，但我想，當時那種可以在舞台上自由自在表達心中意念的想法，應該是樂手們很大的學習動力吧？

我常覺得：**學習一項新事物，往往不是一種順流而下的累積而已，而是一種逆流回溯的領悟**。一直到了我出了國，才知道原來T-Square與Casiopea玩的東西，跟George Duke做的巴西風融合樂好像！許多如余光、蔣國男、ICRT常介紹的黑人音樂與聲響──Motown、Disco、R&B、Funk……那些大名字如Quincy Jones、Stevie Wonder、Earth, Wind & Fire等等，原來他們的音樂跟爵士樂有很深的淵源，是不是那個時候，「那種聲音」已經佔據了我的腦袋了呢？原來聽不懂的，卻也漸漸因為長久接觸，或被引領啟發，也開始了解到其中的乾坤奧妙。

猶記得當時台北順應了這股融合爵士風潮，在國父紀念館有幾件大事發生，一是Chick Corea Elektric Band的二度造訪，鍵盤手都是Chick（廢話），貝斯手是鼎鼎大名的John Patitucci，鼓手好像一次是Dave Weckl，一次是Vinnie Colaiuta，其實這對我完全沒差，因為我根本聽不懂！只記得台上器材眾多、音樂超大聲、樂手很會飆，蠻過癮的，可好歹我當時也是個大學音樂系科班生，專業音樂工作者，總不能承認聽不懂吧？所以音樂會還是照樣跟大家一樣說：「嗯，讚！」、「很屌！」、「果然是大師」云云的沒營養應酬話。第二個印象深刻的是已經Reunion

的Brecker Brothers訪台，該場音樂會我記憶深刻，因為那是當時我跟同系，也是音樂怪胎一個的張凱雅一起騎摩托車去聽的……果不其然，這場音樂會給我們兩個很大的挫折，因為真的不知道他們在台上幹嘛？不但跟大家講的爵士樂經典曲大不相同，而且和聲很怪、旋律很怪、合奏起來也很怪，還有一個像吸毒者的披頭散髮吉他手，在台上兩條腿晃來晃去彈電吉他，我當時根本不明白，他會是日後我十分喜歡的吉他手Mike Stern！更不用提我的偶像之一薩克斯風手Michael Brecker

了……後來等進一步了解了之後，才瘋狂愛上Brecker Brothers的所有編作音樂，但十幾年前的台北音樂會，已是兩兄弟睽違十年之後的再次合作了！果然，音樂是倒著學回去的。

　　印象中，這些音樂會的觀眾之中，皆有許多國內唱片圈知名音樂人的參與，譬如陳揚老師、鈕大可老師等等，而大力贊助的單位，往往都是樂器製造商，所以音樂會之後的場景，經常是一大堆人聚在舞台前，對著台上的「器材」指指點點，看人家用什麼琴疊什麼音色？或是哪顆效果器等等，想想有點可悲，因為這表示我們買得到台上所有的器材配備，卻做不出那樣的音樂成績。但這可真肥了樂器代理商，許多鼓組、合成器鍵盤等等紛紛有了好的銷路，大家寧可吃土司配開水，也要在家裡弄個MIDI工作室，彷彿擁有了所有器材，就擁有了全世界。有許多以訛傳訛的軼聞，也不斷在音樂圈裡流傳，譬如要去美國東岸或西岸的哪個學校跟大師學習，或是哪一台合成器音源（Sound Module）可以做出星際大戰的管絃樂效果等等，當然，還有很多人夢想的——包括我在內——去美國學電影配樂，回來台灣當全能音樂家這類想法。漸漸地，從侯孝賢電影「悲情城市」、「戀戀風塵」的得獎配樂中，我了解到台灣的電影是不會用John Williams那樣大場面的音樂的，當時會那樣想純粹是天真無知，忽略掉藝術文化的相異與專業程度上的落差。但是不可否認的，在流行、搖滾、配樂的圈子中，會一直比較有機會接觸到與爵士樂相關的訊息。

　　我們在音樂系裡，也變成了特異獨行的人物，除了學校裡的功課要顧，我們還對許多現代音樂很有興趣，沒錢買CD的狀況之下，竟意外地認識當然玩家唱片天母店的吳老闆，讓我們晚上關店後在裡頭聽個夠，並且還到圖書館勤借總譜、勤買外文音樂雜誌。那時候，沒有「網路」這玩意兒，要獲得新知，便要找外國人，我們很幸運，小提琴主修老師是比利時籍的貝邁克，他是一位很好的老師與很好的朋友，會常花很多時間介紹我們聽爵士樂，或陪我們聊天，讓我們知道更多外面的世界；當然英國籍的指揮馬克葛瑞森，在我擔任交響樂團首席之時，常能帶給我很精闢的見解，讓我聽到更多音樂裡的奧妙，並進而能操作它，而凱雅也同時與馬克老師學習總譜彈奏與指揮，他是一位很棒的指揮，幫我們認清楚和絃的屬性與銜接，以及配器等等。加上很多的室內樂樂團經驗，加強了我們耳朵放尖、聆聽別人的能力，也更了解到我們所演奏的音符，到底在音樂中扮演什麼角色？這都是在爵士樂中，十分被強調的。這也是我們認為在學習過程中一直很幸運的事，有了好老師或

真正懂的人來引領，自然可以減少許多跌跌撞撞的過程，相信，這樣的觀念也影響了我們今天在教學上的理念。

當時的台北，沒有爵士樂廣播節目，所有的唱片行擺設的都是經典的爵士樂風格（大部分是Verve）或融合爵士樂（當然是GRP）專輯，有些外商投資的唱片城如Tower Records等就變成了想再進一步按圖索驥聽爵士的好去處，然而，過高的售價往往讓我們在店裡徘徊躊躇，加上有些店員拼命用企鵝幾幾花幾星來推銷名盤，讓我們有些倒胃口，然而許多聆聽爵士樂的樂迷，好像都是這樣被「套牢」的。許多現在的爵士樂名人，當時都還未崛起，當然，更遑論網路上的討論社群了！樂手想繼續玩爵士樂，只好在平常作夠了跑場芭樂團、南征北討演唱會演出、電視節目錄影、錄音室編曲演奏之後，到羅斯福路與師大路的交叉口——歷史悠久的藍調蔡爸那兒，聽聽他CD牆上的珍貴專輯，與幾位菲律賓爺爺叔叔們Jam一Jam，他們可是啟發台灣新一代樂手的大功臣，那是當時少數能夠接觸到爵士樂學習的地方了！不知不覺地，幾年下來，也看透了許多台灣樂壇的生態炎涼，更加深了我們出國深造的決心。

這些是大約距今二十年前台灣的爵士相關音樂環境，今日就記憶所及，將其記述下來，目的是希望能告訴大家，縱然很多人到今天仍在抱怨爵士樂環境不好，但回頭看看，以前更差，十年過去了，也經由許多人的努力而有改善，只希望有心從事專業爵士音樂工作的朋友們，能夠立足當下，充實自我，確立夢想，放眼未來，來日如能力所及，也能捲起衣袖，給台灣的爵士樂更多希望，祝福大家！

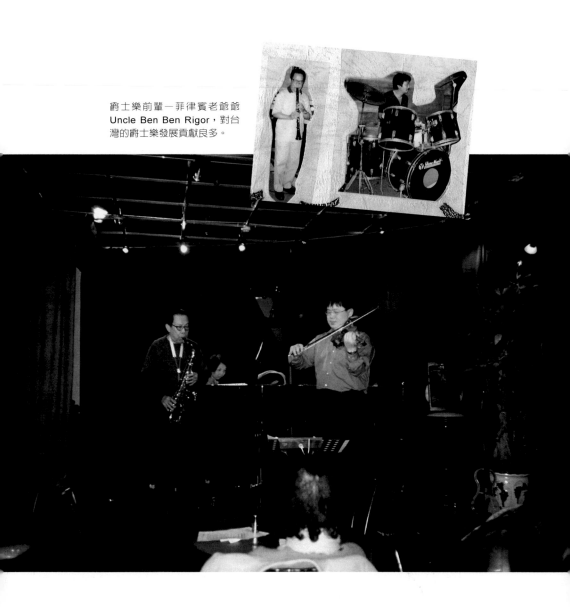

爵士樂前輩—菲律賓老爺爺
Uncle Ben Ben Rigor，對台
灣的爵士樂發展貢獻良多。

第一次聽爵士樂就上手

切入聆賞的十一種角度

　　就讓我們先為各位來介紹一些真正的爵士樂專輯與聆聽之道吧！因為好像現在在台灣，爵士樂開始變成是一種風尚，很多人賣東西都會冠上爵士這兩個字，打開電視機一堆廣告配樂好像是爵士樂，收音機裡面也有不少音樂據說是爵士樂（註：尤其是在主持人念OS時），那到底什麼是「爵士樂」呢？我們今天就隨機挑了幾張CD來介紹給大家，配上一些根基於我們自己觀點的說明，看看能不能更拉近爵士樂與大家的距離。

　　好，所以其實大家多多少少都有聽過爵士樂，以及有關爵士樂的形容了吧？諸如「深夜」「慵懶」「煽情」「浪漫」等等字眼，就常會被連在一起，或者是一些名字也常被拿來用，譬如路易斯阿姆斯壯（Louis Armstrong）、邁爾斯戴維斯（Miles Davis）、艾靈頓公爵（Duke Ellington），甚至約翰寇川（John Coltrane）等等，這些都是大家對於爵士樂的普遍印象與聯想，如果你再認真些，可能有更多名字會蹦出來，譬如Chet Baker、Billie Holiday、Thelonious Monk、Bud Powell，或是當今在美國很紅的Wynton Marsalis、Diana Krall……等等。不過今天呢，我們就來看看聆聽爵士樂時，跟你聽古典樂、流行樂、搖滾樂有什麼不同？音樂家們到底又在幹嘛？

一、聽聯想

　　既然是第一張，我們就選擇一張象徵性的，所有人都會聽過的聲音開始吧！

〈If I Were A Bell〉（Miles Davis Quintet -《Relaxin'》 Prestige OJCCD-190-2)

都聽過吧？只要你上過學，就會聽過這個鐘聲！我們也藉這個鐘聲分享給大家一個觀念：很多人在開始聽音樂時，都會"怕"—怎麼辦？我要選哪一張CD？他講的我沒聽過？都是英文的？……諸如此類的問題，也常在網路上或是私下頻繁出現，很多人也常常問我：「爵士樂要怎麼開始聽？」，你知道我的答案是什麼嗎？「那你就開始聽吧！」如果你不先開始聽，你永遠都沒有機會一路聽下去，大家不都是這樣開始的嗎？—我們先聽了一張CD後實在好喜歡，然後你就會想多「了解」，所以可能就會再買同一位音樂家的專輯，或是同一系列的專輯，甚至，我們就開始會找資料啊，查查這張專輯有什麼什麼什麼、誰誰誰等等，從這裡就可以延伸出去啦！譬如說你聽Miles Davis的《Kind of Blue》，你就會認識更多其他的樂手如Coltrane、Cannonball、 Bill Evans等等，你總會有好奇心去聽聽他們其他的專輯吧？這麼一個簡單的小動作不斷地重複，到頭來你聽的範圍不就變廣很多了嗎？也有更多的感受了！

那麼，什麼又叫「認真聽」呢？是不是說在網路上看到大家瞎起鬨，你就跟著去買？或是唱片行老闆推銷鼓吹，你就一次買個十張回家？其實，我的觀念是：認真聽的意思，就是聽仔細一點，聽出來有什麼奧妙，聽他們在玩些什麼把戲？像〈If I Were A Bell〉這首曲子呢，就是爵士樂中很常見的「經典曲」（Standards），而其中的編制呢，也是爵士樂中常見的樂器組合—小號、薩克斯風、鋼琴、貝斯、鼓，後三者我們還稱之為「Rhythm Section」，他們提供了不管是在節奏上或和聲上的強有力支撐，讓前面的旋律樂器來即興，這是最簡單的說法。

二、聽玩法

所以，我們再回到這首曲子，鋼琴手想說這首曲子的名字就叫做〈If I Were A Bell〉，他便用大家都熟悉的上課鐘聲當作前奏，就變得有趣極了！叫人一聽難忘。然後小號手就開始吹旋律，到了主題結束後他便直接開始即興，在經過了幾段

之後，再輪流接給薩克斯風即興，然後再鋼琴即興，很多時候還要再加上貝斯即興，或是鼓的即興等等，但他們都是遵照著曲式的，各位應可以很清楚地聽出來才是。而這樣的一種演奏法呢，也是在爵士樂中最基本的一種形式，不管你今天到紐約、東京、巴黎，或甚至台北的一些Jazz Pub，大部分的人在玩爵士樂時，都是採取這樣的做法。而如果聽眾已有這種概念，**你就能體會出來每個樂手在同一曲式中，仍然各顯神通，各有巧妙不同，可是他們根據的素材如和絃、段落等，都仍是一樣的，只是每位樂手所想的，是我該如何在這些東西上面，再重新創造出旋律來**，這才是音樂家們最常注重的事。

而〈If I Were A Bell〉呢，是一首美國百老匯歌舞劇的插曲，後來的爵士樂手，就把它拿來當作一首根基，而在上面玩出更多花樣來，這就跟你今天拿一首台灣民謠來改造或即興，某種意義上是一樣的，當然，這些法則不是說說那樣簡單而已，有很多該注意的地方，要不然人人都可以說他是爵士音樂家了！

問題一：所謂的「即興」是不是每次的結果不一樣？譬如說第一次演奏跟第二次演奏，結果就會不同了呢？而在訓練爵士樂手的過程中，「即興」就是最被注重的部份囉？

完全正確！即興就是培養「再創造」的能力，當然，我們還得學會更多事情，譬如說看和絃，我們該如何於一組和絃中找出比原來旋律還要再棒的即興旋律，當然這仍有許多千變萬化的方法來創造，可以是水平性的，可以是垂直性的。不過也有一種很大的可能，譬如你聽Miles Davis即興演奏一首Blues，他可能十次有八次聽來都很像，這就是他的「風格」（Style）。可是，我想今天有一個很重要的觀念要傳達給大家的是：即興，**不是隨便亂吹的，不是說像我們的那卡西樂師說「阿多里布」（Ad-Lib）就算的，真正的爵士樂即興，是必須要考量和絃進行及調性色彩的，再加上節奏、樂風等因素，然後由樂手來「說」一個故事，並與其他樂手同步溝通呼應才行的。**

常常我們注意到的，只是節奏變化而已，如果還得考量旋律、和聲及其他該注意的，是不是就困難得多了呢？而一位音樂家也必須不斷地把他所接收到的影響，迅速地把它們融會貫通，再完完整整地表現出來。

然後接下來我要提到一個字，這個字是大家在接觸傳統爵士樂時都會碰到的，那就是「Swing」，好像有一款車子就叫Swing，不要拼錯了！很多人會寫成游泳（Swim）喔！這字中文翻譯叫「搖擺」，什麼是搖擺呢？會讓你身體搖擺的就叫搖擺！譬如說，我們在聽古典音樂，或甚至跟著軍樂隊進行曲在行走時，它們的重拍大多是落在第一拍上的。但是在傳統爵士樂中，你比較難用這樣的數拍方式來打節奏，這是由黑人獨特的音樂、舞蹈跟說話方式所演化而來的，它們的影響甚至也包括了非洲的部落舞蹈及音樂，當我們聆聽時，常會感受到那股強力的節奏感。那些黑人後來就被賣到美國去當奴隸啦！他們當然也就把故鄉的傳統帶過去，而他們在密西西比河畔啊、田納西州啊、紐奧良啊等地的棉花田中，就常會邊工作邊想起自己悲慘的身世來，不知不覺就會開始吟唱些「喂～我命苦啊！」，而另外的人就會呼應他（她）：「哎～～我也命～苦啊！」，這種類似我們唱山歌的方法，就演變成了「工作歌」的由來，而既然是工作歌，就會有一種固定而反覆的節奏律動，這樣的唱腔，就是「搖擺」的雛形，而像這種「**Call & Response**」的元素，也演變成為爵士樂中很重要的因素。慢慢地，我們就有了藍調（Blues），然後，再加進更多他們主人家的歐洲古典音樂影響之後，爵士樂就這麼慢慢地誕生了！而「Swing」，就巧妙地融在裡頭，變成爵士樂相較於古典樂及其他地區民族音樂的最大不同特色了！

三、聽律動

有沒有聽過黑人講話？或是唱Rap？舉個例子，如果你去電影院看「尖峰時刻 II」，是不是會感受到克里斯塔克的說話方式，實在是溜得不得了？他雖然講得快，但是卻有股獨特的韻味，一種抑揚頓挫的語調？這就是「Swing」的一種，這種味道，尤其在黑人身上特別明顯，連他們一舉手一投足，可能都是搖擺的呢！反觀另一位主角成龍，他的英文是不是就是卡搭卡搭、扣扣叩叩的呢？聽來就敲擊感

就比較重些，而少了那股流暢的感覺。所以，黑人在作音樂時，一開始也是沒有譜的，所以當後來要用歐洲人使用的樂譜來記載時，當然是記不出那股獨特的韻味啦！這種"沒有出現但其實在那兒的東西"，我們稱它們為「幽靈音」（**Ghost Note**）。

所以，當各位再度聆聽〈If I Were A Bell〉時，不妨來體會一下這種獨特的律動，我們可以在曲子進行的同時，打出第二拍及第四拍，身體也可以跟著搖頭晃腦，扭扭屁股，會很舒服喔！

注意到貝斯是「咚咚咚咚」的一拍一個音嗎？他仍照著和絃在走，可是又得顧好節奏的角色，這就是「**Walking Bass**」。而每個人的即興是不是各有不同的感覺呢？況且不管怎麼跑，全團五個人仍是尊重著節拍與搖擺，應該很明顯可以感受得到吧？在小號吹完主題後就進入即興了，而即興的順序是小號一薩克斯風一鋼琴，然後再接回給小號吹主題，他們又加上了一些尾奏（Ending Vamps），然後一起結束。這首曲子是由Miles Davis的第一個五重奏於1956年所錄的馬拉松錄音之一，他們在短短的一兩天內就錄了幾十首爵士經典曲，然後分成《Relaxin'》、《Workin'》、《Steamin'》、《Cookin'》出版，各位應該會很享受這些錄音，不會聽了肚子痛才是。

以上帶大家聽的，就是爵士樂中最基本、也是最重要的演奏方式，原則是簡單的，但是變化當然就可以無限延伸啦！這樣大家還會覺得聽爵士樂很難嗎？沒那麼嚴肅！你不一定要先全部讀完爵士樂興盛時社會變遷的過程，或是它是什麼主義、什麼原則、哲學、宗教……等等文字記載，沒有必要本末倒置，拿石頭先砸自己的腳啊！當音樂能讓你感動時，它自然就會感動你，我們只是需要一點導引來先認識它一下罷了！當然沒有錯，如果今天你有興趣的話，就應該認真地去了解，可是，在當時的音樂家心中，他們根本就沒想到這些硬梆梆的東西，這是後人去整理研究歸納出來的。我想，現在這樣在聽，你就可以感受到音樂家當時的「舒服自在」，而你也應該找不到任何理由，去覺得爵士樂是一件不舒服的東西了吧？這就是我們希望能夠**先把音樂還原給音樂**的緣故。

四、聽旋律

　　現在就讓我們來換換口味，聽聽另外一首音樂。我想很多人可能都曾想過：「咦？那爵士樂手不就都只是自己吹自己爽而已？」甚至還有人說爵士樂根本就是自慰音樂！但是，你不妨學會去欣賞另一些東西，也會讓你賞心悅"耳"的？什麼是我們該欣賞的呢？那就是「旋律」，聽聽看，爵士音樂家在重新創造旋律的過程中，他對美感的詮釋，又能帶給你什麼樣的悸動呢？同樣都是十二個音，為什麼有人像鴨子叫，有的人聽來就像天籟呢？這就是他們的智慧呀！我們便可以去學著欣賞這些部份，抓住這種感覺，現在要介紹的，就是這種典型的巔峰之一：

〈Girl From Ipanema〉(Stan Getz - 《Getz/Gilberto》 Verve 810048-2)

　　這當然是爵士樂！誒，如果你聽到這樣的音樂還覺得"動"不起來的話，那你真的要去看醫生了！這樣的旋律，這樣的律動，真是叫人全身骨頭兒都酥啦！我們可以聽到第一遍歌詞是由葡萄牙文唱的，這就剛好是曲式上的一個段落（Chorus），而緊接著的是女聲的英文歌詞演唱，大意就是說那個來自依巴內瑪海灘上的美眉很令人難忘，可是我就是追不到她云云！再來呢，就是大名鼎鼎的 Stan Getz即興，聽聽他如何即興、如何重新創造旋律吧！Stan Getz根本就是**以原來的主題及和絃進行為基調，然後重新譜寫出一首新的曲子**，真是位偉大的即興家（Improviser）！想想看，雖然音樂家需要練習，但是在現場演出時，他可是即席想出來的音樂喔！而這麼動人的旋律，竟是即興出來的，光這一點不就很了不起了嗎？當然Stan Getz在即興時，他也可能是在想著歌詞中描述的畫面的，可是他的內心可能比較"饑渴"一點，你聽他有好幾句，都是突然揚上去的感覺，好像要把所有情感都給傾訴出來似的。所以，「旋律」就是你可以聆聽爵士樂的角度之一，你能欣賞到偉大的音樂家如何詮釋出動人的主題旋律，並演奏出漂亮的即興旋律，讓人心都碎了、人都酥了

問題二：請問爵士樂是由路易斯阿姆斯壯發揚光大的？還是由他開始的？是不是從他開始聽比較好？

嗯⋯其實都可以！有的人覺得要從比較早的東西開始聽，有的人則不覺得，這要看個人。不過也許由路易斯阿姆斯壯開始聽的好處是：他的音樂比較容易入耳，比較不會像後來一些比較Modern的東西，乍聽之下無法習慣，而且他也唱歌，應該一般人剛開始接受的程度比較高，不過，真的還是看個人啦！你先聽了有感覺就對了！

問題三：那像路易斯阿姆斯壯之前的爵士樂，他們的即興又是什麼樣子的呢？

在這之前的即興，都是屬於比較 "簡單" 一些的，這簡單的意思是：他們以主題旋律來變化的多，而這變奏可能是比較節奏上的，卻又要符合搖擺的感覺。甚至，它可能是很短的，譬如在十二小節的Blues之中，他可能Solo一段（Chorus）、兩段就結束了，不像後來的即興，又要講究性靈、又要宣洩、又有一堆理論法則得K！這是慢慢演進的，而演進當然是愈來愈複雜。

還有另一個很重要的事情，那就是我們**其實比較難聽到在路易斯阿姆斯壯前的演奏錄音**，因為當時的錄音技術還未發達，而阿姆斯壯當然是受歡迎，才會有人要幫他灌唱片！譬如現在我們不是可以聽到一些George Gershwin或是Scott Joplin的鋼琴錄音嗎？那些東西都應算是爵士樂的雛形，還沒到真正即興的地步，因為樂譜都是寫下來的。當然這樣感覺的演奏當然是很多啦！像你們看一些西部電影，不是常有大鏢客推開酒吧的門嗎？那裡面演奏的鋼琴音樂，有很多都是即興的了！像Honky Tonky、Boogie Woogie之類的風格啊什麼的。

而像在大樂團（Big Band）中，即興的發展也是慢慢演進的，一開始的即興演奏，就很像現在的流行歌一樣，中間有一段薩克斯風solo、吉他solo等等，而慢慢地，**爵士樂在Bebop之後被獨立出來，變成是一種高深的藝術兼技術**，就愈來愈複

雜了！大家有沒有聽過John Coltrane啊？他就喜歡即興得很久，甚至一首曲子可以即興到半小時長，他這樣常惹毛別人，像他以前的團長Miles Davis就曾受不了，對他很有意見！可是，到了六〇年代以後，演奏爵士樂對Coltrane來說，變成是一種對內在心靈的探索，甚至輕鬆一點地說：好像在「靈療」一樣！你們應該聽聽他的《Live In Japan》，看看他如何把一首曲子吹到半小時長，靈感仍源源不絕，也觸動了多少人的心靈，但其實他當時深為胃痛所苦，可是這樣的演奏，或許可以幫他超脫出肉體上的痛苦吧？

五、聽畫面

好，我們現在就針對「聽旋律」這個部份，由此再出發。大家有沒有看過《白雪公主與七個小矮人》這部卡通？至少有人去過東京迪士尼樂園玩過吧？Miles Davis這位音樂大師，就曾經選了這部電影最有名的插曲來即興演奏，就跟當時大家都拿百老匯的歌舞劇如《真善美》、《窈窕淑女》、《波吉與貝絲》的插曲來改編一樣，Miles這次改的呢，是迪士尼的卡通歌曲。可以嗎？當然可以！不要忘了，在爵士樂中，Anything is possible！你覺得很幼稚的音樂，讓爵士音樂家做起來，又會是怎樣的感覺呢？在接下來的音樂中，可以聽見Miles的小號，把主題詮釋地多麼美！而幾位音樂家一次中音薩克風手Hank Mobley及鋼琴手Wynton Kelly，也都照著這個曲子的曲式及和絃，即興出他們的感覺，那剛剛那位胃痛的John Coltrane呢？哇歐！你們應該聽聽看這樣的一首兒歌，被他吹成什麼樣的境界？現在，就讓我們來聽吧！先來迎接黑森林中，用巫術所撒下的層層迷霧，以及漸漸接近的馬車聲音：

〈Someday My Prince Will Come〉 (Miles Davis -《Someday My Prince Will Come》 CBS 466312 2)

Miles的即興音不多，但是可說收到了「畫龍點睛」的效果，每個音都是重點，卻又連接地如此順暢；Hank Mobley的即興永遠是Relax的，總是不疾不徐地慢慢

說；而Wynton Kelly則帶著比較強勁的Blues感覺與力道，牽著大家上上下下；最後一位Coltrane呢，則可以用「難以置信」（Incredible）來形容！他可以吹很多的音，多到幾乎是不可能發生的，卻又可以在旋律線條時呈現幾乎是重新作曲過的新旋律，不管是在技術上或是美感上，都是非常了不起的。關於這部份如果各位有進一步的興趣，歡迎拜訪我們的網棧，其中有這首曲子完整的採譜分析，讓你清清楚楚看到音樂發生的過程，當然也要讓你相信，這些都是即興的旋律。

注意到音樂結尾那聲「噠」嗎？不是我們的聲音喔！是唱片裡面的，當時的錄音，真的是去抓到了臨場的感覺，這個「噠」聲，就說明了一切不是？乾脆以後你們就學些發燒友一樣，聽這首曲子就聽那聲就夠啦！在九分十一秒，哈哈！以上就是我們介紹聽「旋律」的部份，相信大家應該都能聽出感覺了吧？

六、聽特技

接下來大家可以注意的，是從三〇四〇年代以後，爵士樂中很強調的一種感覺，就是「**競技**」，台語說「嗆聲」啦！大家是在比厲害的，有種踢館的味道，大家在台上你來我往，誰也不服輸，而曲子的行進也愈來愈難，速度也愈來愈快，變成沒有三兩三、不敢上梁山囉！譬如大家應該聽過查理帕克（Charlie Parker）的大名吧？他的外號叫「Bird」，在他腦中的即興旋律，都是以高速前進的，當他即興時，總有一種橫掃千軍的氣勢，別人都快撐不下去了，他還是可以在很快的曲子中遊刃有餘。他的搭檔是嘴巴永遠鼓鼓的小號手Dizzy Gillespie，他們兩位堪稱Bebop天王，不管是在即興演奏的概念以及技術上，都深深地影響了後代的樂手。

我們現在就來聽聽與John Coltrane齊名的另一位次中音薩克斯風大師—Sonny Rollins，在他年輕時被Dizzy Gillespie找去錄音的精彩演奏，讓各位聽聽看，什麼叫做了不起？他現在還活著哦！還戴著球帽跟太陽眼鏡到處演奏呢！各位會聽到：一位技藝超群的爵士音樂家，如何在超快的速度中，仍然可以思考即興？仍然可以毫無障礙地前進呢？

〈I Know That You Know〉（Dizzy Gillespie / Sonny Stitt / Sonny Rollins - 《Sonny Side Up》Verve 825 674-2）

　　像這樣的爵士樂大師，就是大家公認的厲害，到現在還沒有什麼人能超越他，聽聽他剛剛好像永無止境地即興，而後面的節奏組伴奏只下每小節的第一拍而已，他不但不會漏接，還可以把他們拖著走！這種演奏法，大家叫它「Stop-Time」，Sonny Rollins即是這方面的高手。再聽聽看，後面的Dizzy Gillespie小號即興，是不是又高又快呢？是不是跟剛剛的Miles Davis有很大的不同？這樣的技術連Miles當年也望其項背，只能乖乖地站到旁邊去，至少在「比特技」方面，這些怪獸都是無人能擋地恐怖哦！他們的腦筋都很清楚，都不是亂吹的，可不是你聽大家說爵士樂手都吸毒而得來的，這都是從小練來的啦！他們就是在那些爵士樂盛行的城市如堪薩斯、費城、芝加哥、紐約等地闖蕩，長期去跟人家＂ㄍㄚˋ＂來的，都是實實在在的真功夫，即使到了今天，當今的樂手也難以超越，像Joe Lovano就曾說過，Sonny Rollins的吹奏藝術是真的沒辦法去凌駕的！我們再聽一首，現在是兩位次中音薩克斯風手互飆了，競技的感覺更濃了！

〈The Eternal Triangle〉（Dizzy Gillespie / Sonny Stitt / Sonny Rollins - 《Sonny Side Up》Verve 825 674-2）

　　這是兩位同樣系出Bird的Sonny Rollins及Sonny Stitt的競奏，光聽主題旋律是不是就很多音了呢？這就是**很典型的Bebop風格**，你可以聽到兩個人都很努力地在「**創造旋律**」，卻有多了一種「**相拚**」（台語）的味道。第一位Sonny的節奏感仍然一流，而第二位Sonny呢，就更行雲流水，感覺很滑溜，可是兩人的idea仍然泉湧不已，你能想像一個人的腦筋可以動得如此快，永遠不枯竭？這就是人的潛能啊！而且在體力上也很驚人，畢竟薩克斯風是一種需要耗費很多力氣吹奏的樂器。而後面的對飆更是明顯，你一句我一句的，好不精彩！（註：關於此張專輯的詳細介紹，請看爵士棧上的「CD推薦」）

七、聽細節

　　所以，如果你聽音樂的時候，沒有這樣從頭專心聽，那真的會覺得爵士樂好吵！譬如說當你扭開收音機、或剛踏進咖啡館時，就好像進入了大夥兒吵架的地盤一樣，當然是愛莫能助。而如果能跟隨他們的腳步呢，那就能比較容易抓到他們的樂思，聽出另一番樂趣來，而不是把爵士樂當作背景音樂而已。順便一提：這張專輯叫《Sonny Side Up》，中文側標翻譯變成「荷包蛋」，大家知道為什麼嗎？因為啊，如果你到國外的飯店，早上起來吃早餐時，可以告訴侍者你要「Sunny Side Up」，就是煎蛋的蛋黃要向上，也就是要半熟啦！可是這裡原來的專輯名稱意思跟荷包蛋一點關係也沒有，就因為兩位薩克斯風手的綽號都叫「Sonny」，原文是說兩個人都很厲害，取諧音與雙關罷了！（註：Sonny Rollins原名Theodore Walter，Sonny Stitt原名Edward）

　　還受得了嗎？我們還可以再聽聽更誇張的，來聽聽一位很早就死掉的小號手——Clifford Brown，他曾經試著用世界上最快的速度來演奏〈Cherokee〉，這首曲子在Bebop盛行的當時呢，就是一首最常被拿來當作「**Jam Session**」的挑戰曲，大夥聚在一起，用這首曲子來比誰最厲害？"濺"（Jam）是爵士樂中很傳統的文化之一，來自甲地和乙地的樂手，在丙地**以樂會友**，最快的就是參加這種聚會，可是當演奏到像〈Cherokee〉這樣的曲子時，當下高低立分，不行的人只好摸摸鼻子乖乖下台去，很像我們的「打擂台」一樣。你們可以看看描述Charlie Parker生涯的《Bird》這部電影，他在年輕時就曾被譏笑過，當時在台上的老鼓手乾脆直接把銅鈸拿起來，「啾——匡噹！」地丟到他旁邊要他停下來，這景象後來還變成電影中Charlie Parker常常回想起的惡夢。

八、聽版本

　　來啦！這首歌原來是首美國印第安情歌，但是爵士音樂家把它改成超快速度演奏，你很快就會聽到蒸汽大火車奔馳於西部平原上，而印第安人喊著「ㄏㄧ——ㄏㄚˋ！」騎馬衝過來的景象：

〈Cherokee〉（Clifford Brown and Max Roach -《Study In Brown》 EmArcy 814 646-2）

　　這段即興演奏創下了一個記錄，就是從他之後，沒有一個小號手可以吹得像Clifford Brown那樣地快，樂句的組織又那樣地有邏輯，把即興演奏的奧義發揮到極致，而這個簡直是「完美」的版本，也就變成了小號手演奏這首曲子的"御本"，甚至連Miles Davis、Freddie Hubbard、Woody Shaw都無法超越！終於在大概距今十年前，從古巴這個國家蹦出來一位小號手，叫做Arturo Sandoval，「亞圖洛‧山多瓦」，不是酒的名字啊！別搞錯了！他非常地厲害，古典跟爵士雙棲，而且還是拉丁音樂的小號大將，他的技巧一樣是到了出神入化的境界，他就說啦：「影響我吹爵士樂的小號大師，最著名的有兩位歷史上的前輩，一位是Dizzy Gillespie，而另一位就是Clifford Brown，而我現在要來挑戰並致敬一番。」這張專輯就叫做《I Remember Clifford》，同時也是Benny Golson同名的致敬曲，他怎麼做呢？首先，他把剛剛Clifford Brown的即興演奏全部採譜下來並練好，再把它配成四部的和聲，然後在錄音室裡搞特技，一部一部搭上去，聽起來就好像四隻同步飛行的大黃蜂一樣！技巧上實在是太恐怖了！現在請各位記住剛剛Clifford Brown的即興感覺，再來欣賞這段「幽靈分身萬花筒」：（關於此張專輯的詳細介紹，請看爵士棧上的「CD推薦」）

〈Cherokee〉（Arturo Sandoval -《I Remember Clifford》 GRP-96682）

　　聽到這裡各位就會明白，「玩特技」也是演奏爵士樂很重要的一個要素，它能刺激聽眾的腎上腺，讓大家聽來過癮極了！而當然這特技怎麼玩，也有很多種法則，像剛剛那種大概是屬於高階型的特技玩法，甚至我們也可找到另外一種形式的特技，譬如說有一位吉他手叫Stanley Jordan，他不是像一般人一樣用彈的，而是運用特殊的擴音效果及技法，像彈鋼琴一樣雙手在電吉他上「點」來「點」去，先不論他們的藝術成就如何，光特技這方面，就會讓你覺得很「屌」！既然講到爵士吉他，我們當然就得順理成章地提到Joe Pass，喬帕斯老伯大概可以當選台灣區學生票選爵士吉他第一人了！你現在走進成功大學，隨便抓個彈吉他的小子，問他知

不知道Joe Pass？答案一定是：「知道！」至少大名有聽過吧？他的特技玩法呢，又是另外一個境界，簡單地說，他一個人可以彈全部！就好像彈古典吉他一樣，他一個人彈出貝斯、和絃、節奏，然後還在上面彈出旋律，但這些都是即興的喔！不是像古典吉他一樣要記譜看譜的。所以啦！他的吉他專輯都叫做《Virtuoso》，知道這個字嗎？就是「超技」的意思，而Joe Pass也陸續出了超技一、二、三、四，都不容錯過。那麼，我們就再選同一首曲子，看看由超技吉他手所演奏的，又有什麼樣的感覺：

〈Cherokee〉 (Joe Pass -《Virtuoso》 Pablo CD 2310.708)

很多大學生都想彈得像這樣，可是如果你不長期浸淫於爵士樂之中，並勤奮地練習，又如何能達到這種境界呢？所以啊，爵士樂不是亂彈啊！好吧！聽了一堆機關槍式的快速即興，讓我們回到原汁原味的Swing，來聽點歌手吧：

〈Lullaby of Birdland〉 (Sarah Vaughan -《With Clifford Brown》 EmArcy 814641-2)

你們也可以再度搖頭晃腦打節拍呀！這根本就是Swing到極點了！（Swing like hell！）買張回家去當"搖頭丸"用吧！

九、聽融合

接下來，我們來簡單談談，**爵士樂發展得這麼久，它已經不能再算是美國人獨享的民俗音樂了**！你現在可以很輕易地在歐洲、非洲、拉丁美洲，或甚至日本，去發現到它的蹤跡，也聽得到更多非美國的爵士樂手，如何用他們自己喜愛的方式來演奏爵士樂了！而在台灣呢，如果我們講到歐洲的爵士樂，大概有點常識的人，腦中馬上會蹦出「ECM」這三個字母吧？ECM是一個德國的唱片廠牌，是「Edition of Contemporary Music」的縮寫，他們的宗旨是發揚並推廣當代的音樂，而這「當代」是指這廠牌剛出來時，七〇年代的「當代」，旗下就有很多美國的新概念樂

手，以及歐洲的當地樂手等等，而這些音樂家都是年輕而有頭腦的，他們一直在思考著爵士樂的意義，譬如說：我不是土生土長的美國人，這些經典曲都不是我熟悉的歌曲；或甚至我不是黑人，我的血液裡好像沒有那麼強的搖擺要素，那麼，我該如何誠實地面對自己，運用爵士樂所帶給我的影響，來寫出一首屬於自己的「我的歌」呢？這裡，就有一首最有名的：

〈My Song〉(Keith Jarrett -《My Song》 ECM 821 406-2)

有沒有馬上感覺到這種味道的不同？好像不是那麼地 "黑" 了！你是否能感覺到一股田園的氣息—微風輕輕地吹來，讓人心曠神怡？那為什麼這樣的音樂，我們還叫它「爵士樂」呢？相信這是很多人聽了很喜歡，卻一定會問的問題。我的答案分成幾個部份，**第一、它仍維持著傳統的爵士樂編制及樂器**，四個人剛好是薩克斯風、鋼琴、原音貝斯，以及套鼓，如果同樣的音樂是交由一組絃樂四重奏來演奏時，大概大家就不會聯想到爵士樂了！**第二、他們仍是在即興的，而他們所使用的即興法則，仍是由爵士樂的脈絡傳承下來的**，譬如說，運用和絃與音階、主題一輪流即興—主題、即興動機發展等等。**第三、端看這些樂手的背景而定，他們原來都是玩傳統爵士樂的**，譬如這位大名鼎鼎的鋼琴手Keith Jarrett，也能把搖擺爵士彈得具備大師級的水準；而挪威的薩克斯風手Jan Garbarek呢，也是受John Coltrane的精神感召，才開始吹奏薩克斯風的，但是在這裡，他們選擇了應用「民歌式」的寫作與詮釋法，的確在當時掀起一股革命性的風潮。而我想不管你認為它是爵士樂也好，不是爵士樂也罷，他們只有一點不容懷疑的，那就是一「好聽」：

〈Questar〉(Keith Jarrett -《My Song》 ECM 821 406-2)

十、聽名曲

大家聽鋼琴都是怎麼聽的呢？像剛剛這位Keith Jarrett，就算是當代很重要的一位鋼琴家，張凱雅曾對他的音樂及演奏風格，做了蠻詳盡的介紹。鋼琴本來就是一項迷人的樂器，應該也有很多人迷戀以鋼琴演奏為主的爵士樂吧？如果你還沒什

麼概念，那麼可以先聽聽Bill Evans，這張《Portrait In Jazz》有大家都很熟悉的經典曲〈Autumn Leaves〉，還有〈What Is This Thing Called Love？〉、〈Come Rain Or Come Shine〉、〈When I Fall In Love〉，以及剛剛介紹過的〈Someday My Prince Will Come〉等經典名曲，實在是既優美又精彩，推薦給各位嘗試看看：

Bill Evans Trio - 《Portrait In Jazz》 Riverside OJCCD-088-2)

十一、聽比較

我們也可以就此延伸出去，就爵士鋼琴三重奏來聽，幾位名鋼琴家都有其著稱的三重奏，風味也各有不同，譬如這裡的Bill Evans，還有比較早一些的Bud Powell、Red Garland等人，都可以找來聽聽看。而剛剛提到的Keith Jarrett呢，也有十分著名的鋼琴三重奏作品，他受到Bill Evans三重奏的概念影響很大，但是在聲響上似乎比較簡約些。而如果要談到比較 "暴力型" 的呢，那McCoy Tyner算是重量級的一位，如果你要 "炫" 的，那麼不妨聽聽Herbie Hancock、Chick Corea。幾位年輕的鋼琴手近年也都有個人專輯推出，譬如Joey Calderazo、Gonzalo Rubalcaba、Brad Mehldau等等…都可以聽聽看。

進入到現代爵士樂（Modern Jazz）的領域後，它們的要素可不是只有搖擺而已！而是把許多音樂的素材都融合在一起了，像現在我們要介紹的Michel Petrucciani作品，就融合了巴西的森巴樂（Samba）風格，可是他是法國的爵士鋼琴家呀！很多人都會以為說：哇！歐洲的爵士樂就是要死不活的，要不就是前衛實驗的，不一定嘞！端看音樂家如何融合、如何創作、如何誠實地面對自己，這才是健康的態度，而不只音樂家要敞開胸襟，聽眾也要抱著開放而認真的態度來聽音樂，相信你一定會有很大的樂趣的！

這位「小矮人」爵士鋼琴家的Michel Petrucciani已經過世了，我們還曾經蠻幸運地看過他的現場，那麼小的身材卻有一雙那麼大的手，演奏起來真是令人精神振奮啊！聽聽這首陽光般的〈Looking Up〉吧：

〈Looking Up〉（Michel Petrucciani -《Live》 Blue Note 0777 7 80589 2 2）

問題四：像爵士樂這樣包容與融合，甚至也加入了剛剛聽到的拉丁音樂元素，
**　　　我本身很喜歡探戈（Tango），是不是有些爵士樂融合探戈的作品**
**　　　呢？或它們之間有沒有什麼可能性可以開發呢？**

　　其實廣義地來講，任何音樂都是可以即興的，而所有音樂的起源，都是由即興本身開始的，像各種音樂發展到今天，大概叫得出名字的風格，都具有很顯而易見的特色。譬如說我們之前提到說搖擺爵士樂的即興，它的重點就在二四拍上，那像探戈是不是有它的節奏重點呢？或者借個爵士樂常用的詞，有沒有它的「**律動**」（**Groove**）呢？當然有！就跟Samba、Bossa，或是古巴的Salsa，都有它們獨特的Groove，甚至連台語歌、歌仔戲都有別人沒有的Groove，如果你要即興，也許你就得考量到每種音樂的Groove，要不然可能會聽起來很 "怪" ，甚至是牛頭不對馬嘴了！

　　在爵士樂中的話，幾位著名的爵士樂手如鐵琴手Gary Burton、吉他手Al Di Meola等，皆曾錄製過向阿根廷現代探戈大師Astor Piazzolla致敬的專輯，各位可以去找來聽聽看。而延伸出去的話，有幾位西班牙的樂手，找了不同的美國爵士樂手，錄製過結合佛朗明哥（Flamengo）與爵士樂的「Jazzpana」，聽來也是十分有趣的。而在非洲、中東、印度等地，都會有許多樂手受到爵士樂的精神感召，融合進自己民族的音樂，創作出許多有趣的音樂，這個寬廣的領域是很值得去發掘探索的。甚至回過頭來，新一代美國本土的爵士樂手跟歌手，也會試著放進陪他們長大的流行歌曲，譬如說Simon & Garfunkel、Bob Dylan，或是Prince等等，把他們的音樂改編成可以用來即興的格式，這一切的原則，就是我們剛剛講的，你得誠實地去面對自己的內在。

　　譬如說，我們可不可以把爵士樂跟歌仔戲放在一起？當然可以，可是這個前提是：**你必須對兩種音樂都有相當的了解，而不是盡挑你原來熟悉的做，要不然，**

仍然是會陷入窠臼之中，如果你沒有足夠的爵士樂背景，那麼做出來的音樂，還是不能算融合成功的。當然這些概念，都會在未來的爵士樂中益發重要，看看歐洲人已經做得蠻有成績的了！而非洲、日本也有人在做，而我想在二十一世紀的到來之時，應該是亞洲音樂與爵士音樂要再度交會融合的大時代了！

其實各位想想：在亞洲地區，除了原本跟爵士樂就有些淵源的印度之外，還有哪個國家是很瘋爵士樂的？就是日本啦！你看看全世界沒有人像日本人那麼「認真」接受爵士樂的，光在東京一地，就有幾十家爵士樂Pub，而許多珍貴的爵士樂專輯，也都只有日本有，他們也都十分尊敬那些還活著的爵士樂大師們，而他們自己呢，也有與西方人平起平坐的爵士樂手，也有搬得上檯面的爵士樂專輯了！反觀我們自己，甚至包括香港、中國大陸、新加坡、馬來西亞等等，爵士樂其實都還沒「生根」，許多種子都還在空中飄來飄去，抓了就有，沒抓就沒有，還沒有所謂的「本土品種」萌芽出來。我們也希望藉由我們的介紹與討論，能讓更多人能認識爵士樂的來龍去脈，而有志於學習爵士樂演奏的年輕朋友，能夠學東西學得徹底，擺脫那種「半吊子」的感覺，慢慢地，爵士樂在台灣才有起步的希望。

總之，如果你是認真地想認識爵士樂的，那就必須要做些功課才行，而過去我們對爵士樂的資訊真的很少呀！現在我們有網路、更多飛機航班等等，對外取得資訊的管道真的多了起來，現在好像我們也有「亞洲搖滾樂」、「亞洲流行樂」了，而至於「亞洲爵士樂」呢，一切都還在起步，大家都要加油啦！

問題五：有張CD是Herbie Hancock的《Head Hunters》，我初次聽的時候直覺認為它聽起來像是迪斯可音樂呀！那它還算是爵士樂嗎？

這問題的答案，就跟我們剛剛講到《My Song》是一樣的道理，Herbie Hancock當然是道道地地的爵士鋼琴家，可是到了爵士樂開始不太受歡迎的年代時，每個人都要去想想：我是爵士樂手，但我也是黑人，那我的「根」在哪兒呢？我該立足於何處發言呢？他便回頭去找他的Funk、R&B等黑人音樂的元素，看看能

否做些什麼新花樣出來。正如你所聽到的，這曲子有很固定的節奏、反覆的拍型，你要說它不是爵士樂也行，反正Herbie當時也不是想做張爵士專輯，不過後來大家也都把它歸類為「Jazz-Funk」了，因為它的即興比重仍然很大，而且它是原來是爵士樂手所製作出來的，是不是仍符合我剛剛的見解呢？所以啦！別管它叫什麼名字啦！

聽吧！

4 不搖擺，算不算是爵士樂？

以一位爵士樂迷的聆聽角度來說，聽得愈久，對爵士樂的定義好像就愈模糊了！大家都聽過艾靈頓公爵（Duke Ellington）的名曲名言：「It Don't Mean A Thing If It Ain't Got That Swing」吧？使得大家對爵士樂最重要的認知，似乎便停留在搖擺與否的判定；而樂手在學習爵士樂的初步階段，搖擺律動也是絕對需要要求的，而且隨著年齡與歷練的增長，這樣的感覺會愈來愈好。然而，爵士樂的發展已經快要一百年了，我們能再用膚淺的定義來認定一切嗎？長久以來的所謂歐洲爵士不Swing、美國爵士才Swing的論戰或論調，真的道出了事實嗎？音樂家在創作的過程中，是否有權利來選擇他對音樂的表現方法？在二十一世紀的今天，我們能不能把Swing的意義給擴展出去呢？

我是一個人在歐洲學美國／歐洲爵士的爵士樂手，所以像這樣的爭議個人看來似乎已經不是爭議了！就跟華人＝中國人？＝台灣人？＝新加坡人？＝華裔？＝移民？＝混血？……一樣，定義的同時就是爭論的開始。

爵士樂的要素不是只有搖擺

這麼說吧！我沒讀過那麼多史學的、評論的、音樂社會學的書，但是影響一個音樂是不是被人稱為爵士樂的要素，不是只有Swing而已，我一直很想提出這點，Duke所說的話不能拿來當作金科玉律了！應當是要把他的意義延伸才是，Swing的意思是要令聽者會Move，甚至是一股氣氛，而不是簡單的晶晶晶；而關於爵士樂的定義，如果您的參考資料是德國作家Joachim Berendt的The Jazz Book，那麼就要注意他的出版年代跟修訂年代，他的初版是1953年，最後修訂不會超過1990年，所

以囉！Art Blakey都還當道的年代裡，當然他跟他以前的音樂是Swing Beat！

談論音樂時二分法是危險的

　　音樂的演進過程必須被理解的是：他不是從一個框框跳到另一個框框，而是這條河匯入那條江的融合過程，而不同國家地域的形成，受到地理環境、歷史條件、社會風氣、時代思潮等影響，都有不一樣的看待，我自己從來不說ECM是歐洲爵士的代表，而是大宗品牌，因為在70年代時還是有很多美國白人樂手也待在ECM，我只能說那是當時的風潮。而Blue Note並不一定是美國爵士樂的代表，它也是大宗品牌，而這品牌還有很多舊寶出清，這就是我們現在這時代所遭遇到的狀況，新的舊的都有，如果聽者對脈絡不清楚，那就可能會落入牛頭不對馬嘴的窠臼。

　　所以我們現在先來釐清一點，就是歐洲爵士不一定都非得不Swing不可，美國爵士也不是就要黑黑地Swing到摔倒為止，更何況到了二十一世紀，樂手的健康態度都是各取所長、各有所用，當然你也有人認為要追求一種「純」、有人管它什麼五四三，可是在我看來那都是狂狷之極端，中間還有很多可能性的。

　　音樂還有一個麻煩的一點，什麼音樂都一樣，就是要用文字去解說、歸類、評論時，就會遇到麻煩，譬如說，有些較新的品牌，期許做到的是不要被分類，最好讓唱片行的店員再多弄個專櫃出來，可是在讓媒體的注意上，他們還是注重什麼呢？Jazzwise、Wire、Jazziz、Jazz Times、Down Beat雜誌等，這些雜誌還是爵士樂迷會看的多，為什麼呢？那是因為這種音樂類型的性格使然，它注重傳統，可是最偉大的爵士音樂家「還」告訴我們要往前看，要去看看What's New，所以常容易扯在一起，不但沒什麼不好反而很有意思，因為爵士音樂家的養成就是思考、即興、創意、idea等這些東西，可是遠比樂迷的想像或一廂情願來得複雜多了！

影響音樂之所以不同的幾項要素
旋律、和聲、節奏、傳統、配器、地域、音樂家性格，當然，還有即興

　　大家都知道影響音樂的三大要素吧？就是旋律、和聲跟節奏，那麼像Swing就是爵士樂傳統中的重要節奏因素之一，但是爵士樂的傳統還有旋律跟和聲呀！如果

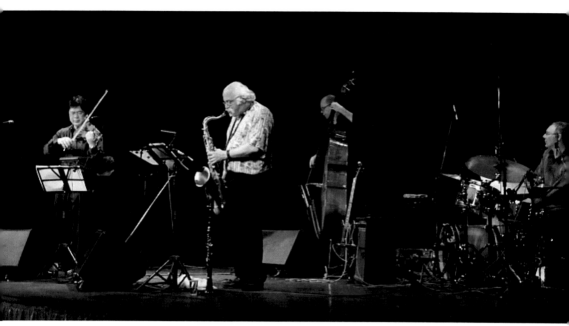

與老師同台（2008 Mr. Bebu Live!台灣巡迴）

一個人比較重和聲而輕節奏、另一個人比較重旋律而輕節奏，剛開始雖然已經不太相同（如Bill Evans跟McCoy Tyner），也許你還能聽出傳統，可是日子久了不同的產地橘子吃起來就會不一樣，陽光、氣候、空氣、土壤都不一樣，除非你特別去造個溫室，然後再去慢慢改良，這是自然演變的，當然有時候你還需要些栽植技巧，譬如拮枝、提前收成、交換配種等，跟小時候在嘉義農業改良場叔叔伯伯解釋「金華三號」、「二十世紀梨」的道理一樣。

　　所以，看音樂家要著重在哪個方面，再加上他們人的性格，出來的音樂一定是個人化的，當然，也許正如歐洲音樂家所說，以前那個年代歐洲爵士音樂家真的對美國爵士強勢入侵感到厭煩，所以希望也能掙得一塊歐洲爵士的名牌與地位，在做法上就會極端一點，甚至它到最後只保留住爵士樂常見的樂器及樂器組合而已，而在學習這些樂器或這些編制的playing時（如薩克斯風或爵士鋼琴三重奏），勢必會碰觸到這種編制或樂器傳統的一面，那音樂家也許就稱自己是爵士樂、或者是唱片公司就乾脆稱他們是爵士樂好了！當然重思考者或好文者也可以再加上「爵士精神」一詞，可是這又是個要再定義的定義啦！

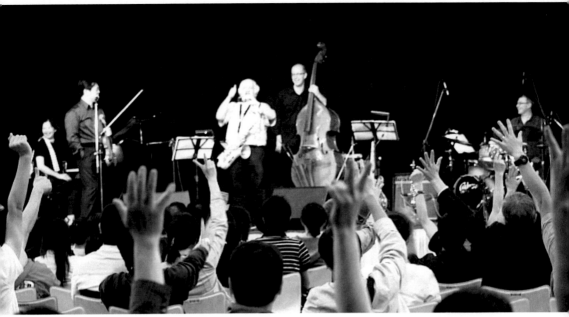

觀眾的反應超熱情

搖擺？哪一種搖擺？

　　Swing很重要，它是現在的所謂專業音樂家的必要條件，可是30年代的Swing跟Bebop Swing已經不太一樣了，而John Coltrane的Swing Feel又跟Lester Young不同，Pat Metheny能夠Swing，可是他選擇了不Swing來呈現大多數的作品，一票義大利的爵士樂手，不也照樣Swing地嚇嚇叫？每個風格年代、甚至每個樂手的Swing Feel都不同，當然它是有大方向的，可是你也可以聽到一位小號手會擷取Miles的一部份、加上Freddie Hubbard的技巧、融合Kenny Wheeler的和聲概念，甚至回頭像Louis Armstrong一樣尋求歌唱性的旋律，這可能是對樂手來講比較實際的求新求變，而非樂迷們想得變化那麼大（Alice Cooper加Drum & Bass、革胡加Tabla）等等，而這就跟創作不創作沒那麼一刀兩斷的意味，你還是可以作Standards，還是Swing，可是借句樂迷常說的：「加了點歐洲味！」

　　以上是我自己的體會，請多指教！總覺得以前大家在亞洲討論這問題時，設定的範圍都太大，誰不知人是哺乳類動物？猩猩也是、臭鼬也是、海豚也是，但是也許我們可以從一些實際的角度來看，會更甚於引經據典來得實在些。近年來在爵士棧的各項專欄亦不斷地強調以上概念，畢竟光靠瞎子摸象，是難窺全貌的。

即興在哪裡？旋律在哪裡？

找出爵士樂的玩法

　　相信現在正要開始閱讀這篇文章的朋友們，手上都至少有幾張、幾十張的爵士樂CD吧？甚至幾百張、幾千張的「大戶」們，想必亦不遑多讓。不妨請您回頭想想，您愛上爵士樂的第一次，是什麼時候發生的呢？或是，爵士樂，一直是您心中的疑惑？雖然好聽，但也有頗多「難聽」的，偏偏總會有許多比您還懂的人用盡各種辦法告訴您：這張很重要，那張必聽，這套經典，那套錯過可惜……彷彿一時之間，讓「聽懂爵士樂」這件事，變成您小小的負擔，縱然唱片行店員仍然一堆一堆地推薦，各類廣告文案竭盡所能地將您誘入身分品味的象徵之中，靜下心來想想，好像我們都沒有談到爵士樂的最根本呢？

　　廣告裡面出現了一小段的薩克斯風音樂，哦，是爵士樂？一票西洋流行歌手跨足演唱經典老歌，咦，也是爵士樂？買發燒音響時附贈的幾張幾K幾Bit幾道手續重新後製的「爵士情懷」、「午夜夢迴」、「歷經滄桑的絕世女伶」、「拉丁爆棚兩軌直刻」……哎呀呀，都是爵士樂？連鎖咖啡店裡傳來不甚搭軋的吵雜鼓聲與小號聲齊響，這樣的音樂，可以當作聊天用的背景襯樂？而您的一些朋友還會用斬釘截鐵的語氣跟您說：「放爵士、喝咖啡、喝洋酒、抽雪茄，才叫人生，C'est La Vie～～」，又或許有另一些怪怪的人會跟您說：「爵士樂是值得鑑賞典藏的藝術，尤其是浩瀚如星海的爵士樂唱片！我將花一輩子的精力深入研究蒐集～～」Wow！朋友家的CD都頂到天花板上去了，還是樂此不疲，買那麼多有啥不一樣啊？是說只要有薩克斯風就是爵士嗎？還是輕柔舒服就是爵士？聽說爵士樂是即興的，可是我聽不懂演奏者在幹嘛呀？叮叮碰碰好像很混亂，但卻有一種快感耶？……

　　如果說這些問題從來都未曾在您的心底浮現過，那麼，您一定不是生長在台灣。因為這都是我曾經產生過的疑惑，也是當我把一切都弄懂之後，我的同好、我

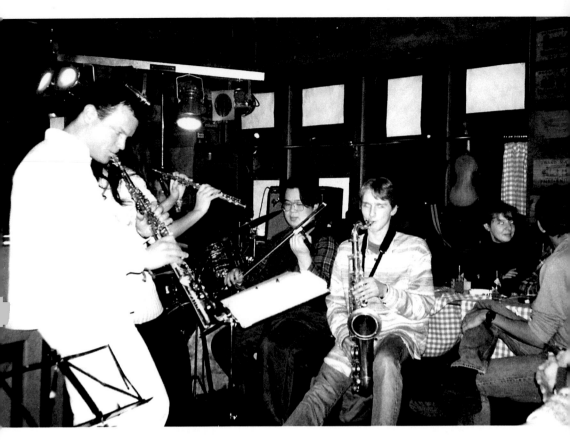

的爵士樂聽眾、我在各地頻繁的音樂推廣講座裡所遇到許多好奇的愛樂者,對於爵士樂,以及認識爵士樂的過程之中,仍然持續發想的問題。這些問題,不能夠直接有絕對的答案,因為能不能悟出個中真諦,需要時間的陶冶,但是與其用盡文學辭藻來「間接」體會音樂的感受,很多時候往往難逃隔靴搔癢之感,或轉化成深受前人主觀認定後的認知,這樣或許在一開始可以滿足初時的新鮮感,或善盡推廣之道,但聽者,還是能由直接的音樂本身之中,建立出一套屬於自己的價值觀比較好,說得白話點,就是別因為某某某(可能是人或書)背書推薦而盲目跟隨,也別因眾人的眼光口味不盡與您相同而戒慎恐懼,這是一個漫長的過程,而我們所能做的,便是幫忙點出基本面何在?並從自身的跌撞經驗出發來分享,如此而已。

　　那麼,大家都談了很久的爵士樂,到底是真的有多重要?值不值得您喜歡?該如何切入欣賞?爵士樂跟其他音樂之最大差異點又在哪裡呢?別急,不是搖擺與否,也不是即興,更不是美國老歌,更別馬上扯到心靈上超乎時代的偉大先知遺留給後人的圭臬寶典云云,這些答案都太落伍,也都是管中窺豹的結果。我給各位的答案是:

爵士樂，是一種遊戲（Game），How to play the game？

　　爵士樂之所以能夠歷經百年而不滅，憑藉的基本精神就是她的表現方式，而這樣的表現方式，就是爵士樂的精神，而非硬性地去規定哪種是爵士樂，哪種不是？就好像在體育項目的球類運動中，有籃球、足球、棒球、排球、網球、躲避球、巧固球等，他們縱然道具不同，場地不同，規則也相異，但基本的邏輯是相同的——一群人在一個特定的制約下，進行一場場的遊戲，而您要了解籃球，甚至要學會打籃球，當然就得進入那樣的思考邏輯之中，服從那樣的比賽規則，精進這類球類的技巧。爵士樂，道理也是如此，如果您接受我的建議，一開始先建立健康的觀念，便可能比較容易進入爵士樂世界之中，否則只用單一面向理解，很容易會前後矛盾，甚至立論自相衝突。

　　那爵士樂很多元囉？沒錯，因為爵士樂發展了那麼久了，會有很多已定型的玩法，也還有人在改良新玩法，甚至在既有的遊戲規則之下，還是有很多好手會發展出屬於自己的一套風格，他們的「打法」，不但讓同隊隊友得以相互應和，而且更讓很多後進們開始分析、模仿，慢慢地，這些年輕人也就又發展出自己的風格了！因此，爵士樂應是一個經年累積、活水不斷的大寶庫，菜鳥學用老鳥戰術，老鳥因應別人的打法又創出一套功夫，每個球隊，或不同國家、不同民族的球隊也會有不同的戰術風格，這樣看球的人才永遠有看不完的精彩球賽，打球的人……呃，也就是爵士音樂家，會不斷地精進，並從過去學經驗，甚至毋需衝撞比賽規則卻能行雲流水、遊刃有餘，這才叫厲害。簡單來說，爵士樂絕不是「復古」，也不是把練習賽打給人家看，一首好的爵士樂曲演出，應該是如同一場職業級球賽一樣，具備一定的水準，好看（聽）流暢才是。

　　所以回過頭來看，「即興」並不是爵士樂的唯一要件，很多早於爵士樂的音樂類型，早有即興的存在，而爵士樂中的即興，就傾向從這些方法中去蕪存菁，發展出一套系統，這即興的「旋律」，也就跟其音樂中的「節奏」與「和聲」之比重多寡息息相關了！有些人好像自動會把即興的意義過度詮釋，以致於給人即興就是「隨便」的感覺，但是，即興也得適得其所才行。

　　這個即興發生的所在，也是爵士樂玩法的最高指導原則，是有條理的，它必須發生在一個格式裡，而不是抓起來就直接即興，也就是說，「模式」很重要，不

管今天爵士樂發展到怎樣的境界、融合了多少種元素，這個進行模式一旦瓦解，爵士樂就不復存在，或者我們不能將其稱之為爵士樂。即便在音樂中有一種「自由即興」（Free Improvisation）的格式，但演奏者在即興的思考邏輯上，還是能多少聽出這樣發展的脈絡，只是高段些的自由即興，往往又結合了集體的互動刺激，使得兩人或三人、五人的脈絡發展以相乘的結果呈現，致使聽者不容易聽出端倪，甚至放棄聆聽。

　　爵士樂通用的演奏格式，就是「主題→即興→主題再現」，即興的部份，是最重要的，這提供了爵士樂手相當的空間，來充分發揮音樂上的組織架構能力，換句話說，即興不是隨便來秀一下，不想玩了就下去，而是一旦進入即興的段落，所有的焦點都集中在你身上，你最少要把這段跑道run完才行，光持續這點，就是勇氣大挑戰，而演奏者該如何說出一段精彩的「故事」，就是評斷爵士音樂家功力高低的標準，別忘了，聽眾想聽到的爵士樂，應該是言之有物的，而非熱身練習，那是在台下的時候要做的。

　　回過頭來看，那些爵士老歌、西洋經典，都只是開頭與結束而已，當然演奏者必須運用音樂美感把她們詮釋得很美，或是會搖擺、重音、切分、和絃配置等等，但是真正的聆賞重心，則是在即興這個大段落，這個段落，可能是一段固定小節的和絃節奏循環，但是**爵士樂手必須凌駕其上，去創造出從主題延伸出來的音樂想法，然後再一層一層地構築**。所以說，看到這裡，您就會明白，什麼廣告裡的配樂是爵士樂，或是有些流行歌曲號稱融合了爵士樂，其實通通都不能算是爵士樂，因為她們並未具備爵士樂的最根本玩法！前者只是將某張爵士唱片或某首爵士錄音的片段，放置於視覺映像中當作是氛圍聯想的觸媒，而後者更甭提了，首先我們可能只能判斷這些流行歌曲，運用了由爵士樂發展出來的和聲技法或樂器編制，頂多我們可以說那是爵士樂風的流行歌曲，但是它們的功能屬性與表現訴求是不同的，流行歌曲的目的在流行，眾人皆可辨認傳唱，而爵士音樂，講究的是音樂家的腦力激盪與高超技藝，在欣賞上所要切入的角度，一開始便不同。

　　現在，您可以了解綜藝大哥大出了一張唱西洋老歌的專輯，大家還是不認為他是爵士音樂家的道理了嗎？優質偶像說他的音樂裡有爵士樂成份，有快節奏搖擺、有管樂編制，但是這首曲子或許將是很好的流行音樂，但非爵士樂，因為這首曲子的行進，不照爵士樂的玩法走。崛起海峽對岸、席捲東瀛的國樂女子團體，縱然用

揚琴、胡琴依依喔喔很厲害地演奏了爵士名曲〈Take Five〉，也學著搖擺，曲子進行跟原曲一模一樣，然而因為缺乏出自自身意念的即興演奏，所以，依然不是爵士樂。

這絕不是吹毛求疵，只是要點出許多在台灣大家彷彿司空見慣的現象，媒體的包裝與企宣的炒作，常讓大家認為「哦？他們說這是爵士樂！」，卻往往在達成行銷目的後，徒留聽眾繼續困惑，依然對爵士樂的本質有種模糊的失焦感，一時之間彷彿聽爵士樂很流行，但源自文字翻譯上的理解差異或甚至望文生義的結果，加上缺乏對音樂表現形式上最基礎的認知，大家喜愛的爵士樂，經常並非她原來的一面，那麼就算進口再多的爵士樂經典唱片，引進或培養再多的爵士樂手，效益可能都很有限。簡而言之，您想認識的爵士樂，是希望著重於她的「附加價值」、「延伸功能」，還是**貼近創作者初衷、讚嘆即興能量的感動呢？**

身為一位爵士樂工作者，我當然希望您由後者來愛上爵士樂。

美國二、三〇年代的老歌能成為經典，主要是當時所流行的樂風，正是搖擺爵士樂風，而把即興玩得活靈活現的爵士樂大師們，只不過是將那些經典老歌，用爵士樂的玩法來「玩」罷了！所以同一批歌曲，勢必發展出了流行版本與爵士版本，這其中的界定分野，正是前面我們所談到的即興段落與即興發展。這些由George Gershwin、Cole Porter、Richard Rodgers、Jerome Kern等作曲家所創作的歌曲，原為昔日歌舞劇或電影所用，流行歌手愛唱，就拿去唱吧！爵士樂手愛玩，就借來玩吧！那是全人類的文化遺產，也是英語系國家家喻戶曉的金曲，況且爵士樂的版本也蠻有名的，現在搖滾老公雞、性感男歌手也來參一腳，緬懷他們年輕時候的美

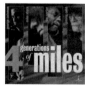

幾張眾星雲集的大師排排坐等上場，卻又各顯神通的經典專輯，您可以很清楚地聽出爵士樂的玩法：

The Quintet - Jazz At The Massey Hall（Debut/OJC）
Herbie Hancock/Michael Brecker/Roy Hargrove - Directions in Music: Live at Massey Hall（Verve）
McCoy Tyner Quartet - New York Reunion（Chesky）
Mike Stern/Ron Carter/George Coleman/Jimmy Cobb - 4 Generations of Miles（Chesky）
Miles Davis - Kind Of Blue（CBS/Sony）

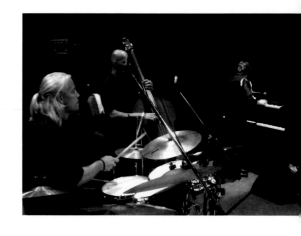

好時光，這是很棒的一件事，但是，曲子是曲子，玩法是玩法，曲子多少可以向玩法致敬，玩法卻是爵士樂中的最大值，用玩法來賞析爵士樂的表現形式，也能更認知到爵士樂的素材不只是經典曲，還有很多歷史上嶄新的創作（新的場地、新的跑道、新的戰術……），以及不斷向外延伸的包容性，聆聽爵士樂，才有著力點，也才能讓收藏購買爵士樂錄音，更具藝術意義。好了，讓我們回到爵士樂來吧！現在大家都了解了即興的重要了，那麼，可不可以再更精確地描述一下，爵士樂玩法中的「流程」呢？當然！

要演奏爵士樂，首先當然要先挑一首曲子，就如同賽車前得先挑跑道一般，這跑道可能長可能短，也可能是障礙賽，或許是耐力賽，當爵士樂手相遇時，就得先商量要「使用」哪首曲子，或是自己改一改添一添，把曲子弄得比較有挑戰性。當曲子的主題以想要的速度（Tempo）演奏完畢時，爵士音樂家便開始即興，依據主題的段落（如藍調12小節、經典曲32小節、AABA、ABAC……或自創曲等）之和絃進行（Chord Progressions）及節奏（Harmonic Rhythm）為根基，於上發展即興，並要注意樂思的呈現與動機的發展，伴奏者因為亦為伴奏者因為亦為「配合即興即興」，所以難度上更顯珍貴，樂手如何維持樂曲本身律動，並一起高潮起伏，便是一項極為不易的藝術，互相合作並輪流表現，就是樂手們約定俗成的規矩。

如果是演奏比較傳統的爵士樂（如同玩知名賽事跑道），那麼就有必要先了解曲子的構造，通常那個時期發展出來的曲子，可能是4/4拍、2/2拍或3/4拍、6/8拍，且都是以「四小節」為一個基數的延伸，樂手必須花很長的時間，習慣四小節一組的律動，習慣了這樣的律動，心裡有底了，即興才能抓穩方向盤，否則豈不是會處處撞壁嗎？這個以四為基數的組合，大致上被分為幾種類型，就是前面看到的12小節藍調、16小節經典曲、32小節經典曲（AABA、ABAC）等等，常常很多人搞不清楚這些「曲式」（Form）的本體在何處？主要是因為有些車主總愛在前面加裝個保險桿、後面添個擾流版；而在音樂上，即是加了前奏（Intro）跟尾奏（Ending）的意思，甚至很多人還加了很多閃爍小燈泡、側邊飾條呀，就是愛耍帥……

讓我們藉助科技，用錄製在CD中的爵士樂演奏實況，加上碼表計時，告訴大家一首爵士樂進行的基本流程：

首先，有一種常見的是4/4拍、32小節的AABA曲式，每一個字母代表8小節，所以有四段，這樣是一個循環，然後這循環就像行星公轉一樣固定了。

AABA曲式範例：《Maiden Voyage》

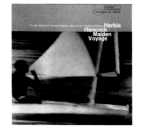

次中音薩克斯風：George Coleman、小號：Freddie
Hubbard、鋼琴：Herbie Hancock、貝斯：Ron Carter、
鼓：Tony Williams
出自「Maiden Voyage」（Blue Note 0777 7 46339 2 5）

0'00~0'16	前奏，節奏定型
0'17~0'32	主題A1段落，小號與薩克斯風齊奏
0'33~0'48	主題A2段落
0'49~1'03	主題B段落，旋律節奏相同，調性不同，小號與薩克斯風吹奏不同聲部
1'04~1'20	主題A3段落，主題結束
1'21~2'22	薩克斯風手即興一次AABA曲式，這樣稱為一回（Chorus），8x4=32小節
2'23~3'21	小號手即興第一回，用類似《六月茉莉》般的旋律帶入
3'22~4'22	小號手即興第二回，很明顯的高音節奏式樂句；即興結束時用急促的同音樂句宣示
4'25~5'23	鋼琴手即興第一回，準備進入第二回時樂句開始靈巧活潑起來
5'24~6'23	鋼琴手即興第二回
6'24~7'25	主題再現AABA，進入B段落時音量激昂起來，接到最後一個A3時整體音量轉弱
7'26~End	尾奏，伴奏音型與前奏同，小號有些微的即興，漸弱結束

如何？聽見更多了嗎？或許從這裡，您可以體會出樂手間相互搭配的默契，以及即興樂手的巧思與流暢，他們聽來就像是重新譜曲一般，運用同樣的和絃循環，不斷即興出美妙的音符。

另外一種常見曲式，跟前面很像，但有組合上的差異，是為ABAC，同樣是4/4拍32小節，其實這跟樂理沒什麼關係，相信任何對音樂有感覺的人，都可以分辨出來，只是用文字記載頗為繁複罷了！

ABAC曲式範例：《If I Should Lose You》

次中音薩克斯風：Hank Mobley、鋼琴：Wynton Kelly、
貝斯：Paul Chambers、鼓：Art Blakey
出自「Soul Station」（Blue Note 0777 7465282 7）

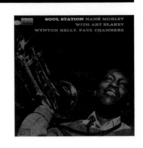

0'00~0'11	主題A1段落，薩克斯風主奏
0'12~0'21	主題B段落
0'22~0'32	主題A2段落
0'33~0'42	主題C段落，主題結束
0'44~1'26	薩克斯風手即興第一回ABAC曲式，8x4=32小節
1'27~2'07	薩克斯風手即興第二回
2'08~2'51	薩克斯風手即興第三回
2'51~3'32	鋼琴手即興第一回
3'33~4'13	鋼琴手即興第二回
4'14~4'56	主題再現ABAC，薩克斯風手主奏
4'57~End	尾奏，是C段落的加長

　　這個版本的節奏組樂手（鼓、鋼琴、貝斯），特別「設計」了一些與主奏者詮釋主題時應答的音型，而且爵士鼓大師Art Blakey把每個段落、每一回合都「看守」得絲絲入扣，理當能讓您聽出個端倪，而欣賞樂手們的從容不迫，面對障礙時四兩撥千金巧妙跨越的姿態，便是聆聽爵士樂時的一大樂事。

　　您可能會想：哇！聽個爵士樂還要搞這麼複雜呀？其實不是的，這一切可謂皆發生於電光石火之間，套上相對論的說法，聽者可能覺得幾分鐘就結束的曲子，對菜鳥樂手而言可是一項煎熬，而對老手來說，可以再三變出新花樣，才真的是棒透了！我覺得：聆聽爵士樂，先別感染資訊匱乏恐慌症，或深怕跟不上別人的腳步，

先回歸基本面，了解爵士樂的玩法、欣賞的重點，甚至還原樂手的心理狀態，了解他們只想著先要在一組又一組的制約中即興出漂亮的音樂而已，至於爭民主、爭自由、提升心靈境界、表達七情六慾、貫通哲學思想、追求世界和平等等，都是後話了！

另外一個目的，是希望告訴大家，爵士樂沒有什麼祕密，當個即興音樂家，站在舞台上，就要讓人聽出您的背景、您的吸收，還有您的想法與能耐，太多穿鑿附會或理由表述，其實都是藉口，比賽要多打、場地多熟悉、前輩的風範多學習，才是正本清源之道。所以，別聽有些半調子樂手老跟您說：「爵士樂很難」而被唬住囉！要知道，爵士樂很難，那是樂手的責任得去搞定它，聽眾要聽到的，是樂手的各擅勝場、各憑本事呀！

OK，我們再來整理一下更完整的**爵士樂玩法**吧！

1. 大家一起合奏一首主題，可加前奏或不加前奏。
2. 第一位即興者便照著剛剛主題的曲式段落及和絃進行，開始慢慢展露他的功力、發展他的樂思、這樣的段落，他可能會發展到三回合以上方休，道行愈高撐愈久，或是字字珠璣、長短適中而言之有物。
3. 下一位接力的即興者也用他的習慣及偏好，發展同樣的段落，後方的節奏組則從不停歇，不但要撐樂曲架構，還要回應烘托即興樂手的樂思。
4. 同樣的模式再接給下一位樂手，待輪到愈後面，尤其是節奏組樂手即興時，曲式的回合（**Chorus**）可能會變少，因為節奏組樂手從一開始便「助跑」先發樂手，體力與腦力皆會消耗。
5. 最後大家短程接力，或與鼓手分段段落對話，產生競技般的互動效果。
6. 大家再回到主題，一起合奏結束，可加尾奏或直接終止。

以上是爵士樂最基本的玩法，卻也希望能以鉅細靡遺的解釋與譬喻，讓大家在爵士樂唱片或聆賞現場中找到更多的樂趣，有了這樣的認知，爵士音樂家們便能發展出更多的變化，或是更精進自己對於即興能力的掌握，當然，在爵士樂中，Anything Is Possible！想看看根基於此，還會有什麼驚人的演化？爵士樂手還要注意哪些細節來成就自我的提升？請待下回繼續分解囉！

jazz　58　爵士DNA

延伸閱讀推薦一：

What Jazz Is - An Insider's Guide To Understanding Anf Listening To Jazz by Jonny King 音樂家觀點的爵士導覽，以十分體貼的角度來為聽眾介紹認識爵士樂的玩法及樂手慣性、傳統等等，適合輕鬆閱讀。

延伸閱讀推薦二：

What To Listen For In Jazz by Barry Kernfeld 鉅細靡遺做學問，詳盡的樂譜與文字解說，加上隨附的CD音樂搭配，建議大家聆聽音樂的方向，作者亦是葛羅夫爵士大辭典的主編，頗為學術性，適合鑽研閱讀。

那些彷彿熟悉的旋律

對爵士樂經典曲目應有的認知（上）

　　在之前的章節中，我們已然了解到一個觀念，那就是爵士樂的「重心」在於即興，而不是爵士樂就僅是即興而已，「即興」這個字不知怎麼的，在中國文字語意上總給人比較自由、甚至隨便的味道，近日筆者趁著年節放假到大賣場購物，看看許多套裝精選的爵士樂CD專輯，上面除了標示著「浪漫銷魂」、「午夜情深」等字樣之外，最常看到的就是類似：讓爵士樂來撫平你一天紛擾的心靈、自由不羈、多采繽紛、無拘無束、不受牽絆、款款深情述衷曲……等等，仔細看看曲目……呃，果然還是西洋老情歌、電影名曲、懷舊老歌。相似的狀況，在逛書店的音樂類專櫃時候也會發生，翻翻許多有名的中文爵士樂欣賞入門書籍，再低頭看看隨伴在側的大本「爵士樂譜」，咦？怎麼跟剛剛大賣場裡頭套裝超值精選CD的曲目很接近？而上頭的爵士樂欣賞導覽書所談到的樂手歌手們，他們演奏演唱的樂曲，怎麼反倒是都沒聽過的怪名字呢？

　　這也是台灣地區一個很奇特的現象，爵士樂迷在討論的，與發燒友樂迷在討論的，跟去琴行學到的，以及在飯店西餐廳聽到的，好像是八竿子打不著邊的兩種音樂，偏偏它們都被稱作是爵士樂。其實，如果您讀過了爵士DNA的第三篇「逆流回溯的領悟」，便大致可以了解台灣的音樂圈所認知的爵士樂，是有它特殊的歷史背景與生成環境的——樂師們所在意的，是一種又一種的樂風與技巧，而沒有跟曲子本身產生什麼連結關係；而有志於所謂「正統爵士樂」演奏的樂手，往往卻又落入「習作」的窠臼之中，試圖去模仿拷貝前人的錄音，卻常發生黔驢技窮的狀況，以致聽來生硬或吃力。許多在經典唱片中聽到的精彩錄音實況，或是外國音樂家來台演出時所展現出的高層次，馬上就將本地爵士樂水準比下去。關於這些狀況，我們無法於短時間內改變它，但是原因出在哪裡？卻是一個不得不去探究的重要盲點，

那就是我們對於爵士樂歷史觀的輕忽。

　　談到歷史，並非老舊陳腐，而是活水寶庫，我們也曾探討過，所謂爵士樂玩法的重要性，那麼我們是否就能夠很直接地無條件進位歸納，把爵士樂的開放性心胸（Open Mind）拿來解釋或詭辯一切就足夠了呢？當然不是，Open Mind是指樂手在創造音樂時應具備的態度，也是樂友擺脫偏食習慣的處方籤，然而正如我們提過爵士樂的玩法就如同運動賽事一般，需要「跑道」或「場地」，認識樂手的動人即興之餘，我們也必須要具備一些爵士樂的常識，而不是用文筆形容他們「體態輕盈」、「臨危不亂」、「行雲流水」、「不斷超越自我」而已……為何會體態輕盈？是否是場地材質讓選手表現起來特別靈活？（如網球賽地面不同影響球速與移步）臨危不亂之「危」又在哪裡？（是達卡的越野賽車旅程其中一段兇險之處，還是突然出現的險峻陡坡使得選手必須隨機應變？）觀者感到行雲流水，是否是因為該選手的動作，比起其他跑過這段跑道的選手來得漂亮呢？如果今天ESPN或緯來的球評或體育記者光用這些詞藻來報導，想必該電視台的Email信箱早就被灌爆了吧？

　　用運動來作比喻，是希望能夠很快地讓各位了解這些著名的「場地」或「跑道」，回到爵士樂中來說的話，就是我們偶爾會聽到的「Standards」一詞，有人翻譯為「標準曲」，也稱為「經典曲」，在爵士樂歷史中，這些曲子佔了很重要的地位，音樂家們不只是把它們練到爐火純青，吹尋一次又一次更好的即興，更會從中擷取出許多元素，來應用在別的樂曲上，或自行改造創作。當然一百年來，爵士樂手如過江之鯽，爵士樂曲又何其多，為什麼有些曲子，我們卻常常聽到音樂家們演奏或演唱，卻樂此不疲呢？

　　從聆聽者的角度來看，這些曲子容易記得住，請注意，我並沒有說它們「好聽」，換句話說意即這些Standards不全都是俊男美女，但它們卻是眾生百態，而特徵讓人印象深刻，如果我們老說好聽不好聽，又會掉入了主觀的認知，聽到一首曲子時「啊！就是這首！」反而是它成為Standards的條件，而且出現次數愈多，大家就愈難以忘懷。那麼從詮釋者（Interpreter）兼即興者（Improviser）的角度來切入呢？「挑戰性」大概是最被關注的，所謂的挑戰性，並不是說樂手非得咬牙切齒、血脈賁張地超越巔峰才行，而是說我們能在裡頭「Having Fun」，而另一個特色，就是在爵士樂學習體系裡的傳承，一首曲子，是哪個人的版本最有名？他的詮

釋手法有何學習之處？這首曲子的創作歷程，可以帶給大家什麼啟示？創新了哪些部份？要如何把它們即興得更好更順暢，是音樂家們面對Standards時的重要課題。

　　所以說，到這裡我們就能發現：樂手們愛用的樂曲，大概跟樂迷愛聽的爵士樂名曲會有些不同，譬如說，爵士鋼琴手兼歌手納京高（Nat King Cole）所演唱的〈Unforgettable〉，多年後被他的女兒運用電腦合成搭唱而轟動一時，但這首曲子，在樂手的排行榜中，可能不是那麼地重要，主要是因為其和聲連結（Harmonic Progression）上，還有更多曲子比它還有趣，然而，因為納京高磁性迷人的唱腔、易學易唱的旋律、雋永感人的歌詞，該曲在幾十年前，就是一首「爵士樂風濃厚的流行金曲」了！

　　而如果您是所謂的進階爵士樂迷，或想好好地認識爵士樂發展的歷程呢？那麼可能就得回到影響爵士樂演進最關鍵的角色——音樂家本身身上，來一窺到底有哪些樂曲具有獨特的意義，或是在哪個階段有哪類型風格的樂曲，從哪裡來？往哪裡去？如果只是依風格年代分類，總嫌餅切得太大塊，又常得「一張一張」地吃，似乎無法深入去體會它們的美味，也無法從樂手們在同一樂曲中的相異表現比較中，獲得更多的滿足。早期的美國音樂家，把Standards歸類在所謂的「當時的流行歌曲」而加以即興演奏演唱，各位在一些著名的唱片錄音上，也都會看到「American Songbook」、「Tin-Pan Alley Tunes」等註腳，其實這些就等於我們的台灣歌謠，有些是日本風、有些是拉丁風，也有比較江南絲竹風的，生長在這片土地上的你我，就算不知道歌名，也都多少會哼哼旋律。

　　然而以比較現代的觀點來探究，在這部全世界都參與到的爵士音樂史中，我們大致可以將Standards分成下列五種範疇，內容包含了：

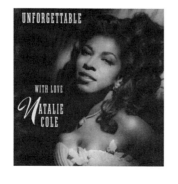

1. 傳統黑人民歌與美國早期民謠
2. 二〇至三〇年代之百老匯及好萊塢歌舞劇歌曲
3. 爵士樂作曲家作品（涵蓋三〇到七〇年代）
4. 五〇年代後興起之拉丁爵士作品
5. 其他流行、搖滾、放克、靈魂樂曲為爵士樂手大量引用者

如果您遇到一位爵士樂手，告訴您「Real Book裡頭的就是Standards」，先不要太驚慌，首先，所謂的「Real Book」（或稱「Fake Book」），是指一群樂手在幾十年前或經合法管道取得版權，或是私下自行採譜（Transcribe），慢慢開始整理一些常用的樂曲，但這當中沒有一本是能涵蓋所有重要曲目的；二則，樂手往往也是擁「經」自重，卻忽略了要配合對樂曲大量的聆聽與體會，培養出延伸的常識及專業的技法，才是正確學習經典曲之道，而不是「小孩玩大車」心態，造成每首聽來都一樣，卻斷了與歷史尚存一絲的連結。（註一）

　　回到剛剛五種範疇，我們不妨來看看前三種範疇一些顯而易見的例子：

1. 傳統黑人民歌與美國早期民謠

　　爵士樂早期生成的歷程中，這兩類的樂曲是主要的大宗，「藍調」（Blues）在這裡，是比較沒有跟後來的藍調樂種分家的，這也是爵士與藍調，在今日最常被混淆之處，當時的爵士樂手，大多以基本的藍調曲式（Blues Form）為即興的架構，創作出來的樂曲，大多以〈XXX Blues〉為名，或是聽起來還是Blues味道很濃，路易斯阿姆斯壯（Louis Armstrong）、或是哥倫比亞唱片出的黑白照片套裝，都是這樣類型的錄音。當時的錄音都是很短的，品質也都很差，甚至很多是側錄品質的集成，但藍調曲式就這麼傳承下來，在藍調樂種的分類中，就比較強調唱腔、歌詞、藍調音階多寡等等差異，而在爵士的思惟邏輯之下，藍調於爵士樂中的發展就傾向於添加拆解即興的和聲架構，以及找出更多不同的即興手法，追求「挑戰性」。

　　另一個很重要的趨勢是來自於爵士樂的發源地——紐奧爾良（New Orleans），這些曲子大多有十分朗朗上口的旋律，因為主要用於遊行，尤其是喪禮出殯，使得這類曲子常會有聖人的冠稱，譬如說〈Saint James Infimary〉、以及最有名的〈聖人進城來〉（When The Saints Go Marching In）等等，貝斯樂器如Tuba會走兩拍1-5-1-5的感覺，樂曲的和聲節奏（Harmonic Rhythm）也比較寬，沒有什麼繁複密集的和絃連結，但是很強調的就是歡樂搖擺的慶典氣氛，而旋律樂器則於其上集體即興（Group / Collective Improvisation），彷彿是街坊鄰居相互寒暄對話的感覺。現在台灣有很多中學管樂隊、軍樂隊、鼓號樂隊都常會說在演奏爵士樂，其實呈現的就是紐奧爾良爵士樂的樂風，倒不一定在即興，這種樂風後來被白人承襲模

仿，又出現了「迪西蘭」（Dixieland），但其實指的是同一種風格。在鋼琴上，繁音拍子（Ragtime）則是大宗，史考特喬普林（Scott Joplin）的作品，或任何帶有「Rag」字尾的樂曲，都是這樣的風格，台灣地區過往教授爵士鋼琴的老師們，大概就屬教導學生這些作品，而勉強與爵士樂搭上了線，但是因為此類作品大多有完整五線譜，嚴格說來不即興就不叫爵士樂，古典音樂家看待它們就如同認知克勞德波林（Claude Bolling）或近期的探戈作品亞斯特皮亞佐拉（Astor Piazzolla）一般──「有譜好辦事」，卻仍然未碰觸到即興音樂的核心。

近十餘年來，在紐奧爾良出身的美國小號手暨教育推廣者溫頓馬沙利斯（Wynton Marsalis）的倡導回歸傳統精神之下，許多早期爵士樂的樂曲又重新被發掘出來演奏，整個運動的健將之一尼可拉斯裴頓（Nicholas Payton），就有一張很棒的專輯「Dear Louis」，向傳統曲目與演奏風格致敬。

2. 二○至三○年代之百老匯及好萊塢歌舞劇歌曲

漸漸地，我們進入了搖擺時代（Swing Era），當時舞廳裡最流行的舞曲，都是搖擺風味，許多作品在今天也都被視為是搖擺標準曲（Swing Standards）、譬如說搖擺樂之王班尼古德曼（Benny Goodman）經常演奏的〈Sing, Sing, Sing〉、〈Stompin' At The Savoy〉、〈Moonglow〉等等，簡單說來，這些曲子就是當時的「秀場金曲」，1938年班尼古德曼樂團首度登上美國紐約卡內基廳之後，這些曲子也傳開來，一時蔚為風尚。時至今日還有很多搖擺標準曲，都是屬於和絃進行比較簡單、調性清晰（Diatonic）、和聲節奏寬，

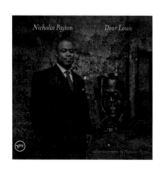

但是卻讓樂手有很大的空間來表現絢爛技巧及跳動韻律的曲子，諸如剛剛提到的豎笛手班尼古德曼，以及來自歐洲法國的小提琴手史帝凡葛拉佩里（Stephane Grappelli）等等，他一生所演奏的諸多名曲，如〈Lady Be Good〉、〈Sweet Georgia Brown〉、〈After You've Gone〉、〈Avalon〉、〈Flamingo〉等，都是很具代表性的曲子，和絃進行上也跟古典時期的古典音樂蠻相近的，只是節奏上有很大的不同。

然而史帝凡葛拉佩里還有另一個「曲庫」，那就是與吉普賽裔吉他搭檔強哥萊恩哈特（Django Reinhardt）合作的許多搖擺曲子，但它們的和聲上就比較具有東歐風，也是在歐洲很著名的爵士強項，譬如像〈Minor Swing〉、〈Nuage〉、〈Djangology〉……等等，建議各位聆聽法國吉普賽裔吉他手比瑞里拉格雷尼（Bireli Lagrene）的幾張作品，就可以窺知一二。

然而因為二、三〇年代當時風行的搖擺風，連帶地使得當時娛樂圈的主流——百老匯歌舞劇作曲家，也都受其影響，他們借用爵士樂的搖擺節奏，或填入搖擺風味的歌詞，這也是為何現在有許多爵士樂教育家，堅持學習Standards也要學得其歌詞的用意，如此方能揣摩出樂曲的韻味。不過這些作曲家都不是爵士樂作曲家，他們幾乎都是專為歌舞劇及應用配樂工作的，所以在創作上往往以管弦樂配器為根基，原來的歌舞劇樂曲也都未標示和絃（Cmaj7, Am7, Bbdim7……等等），而是歌手與樂手依照樂譜及劇本演出，在這樣的環境之下，說它們是爵士樂曲，是有些牽強的，即便日後喬治麥可（George Michael）、洛史都華（Rod Stewart）等流行歌手開始翻唱這些「上個世紀的雋永老歌」，他們也不是以爵士樂為出發點，我們自然也不能夠說他們就「搖身一變」成為爵士歌手囉！

正因這些百老匯歌舞劇作家的背景，他們在創作上的和絃進行或轉換上也比藍調、紐奧爾良、搖擺風樂曲們來得稍微複雜些，而晚他們幾年些出道的爵士樂手，也發覺到這些曲子的有趣之處，就紛紛將其簡化成「Real Book」裡頭看到的那種旋律和絃譜（Leadsheet），以方便即興，當然背後的動力驅使，當然還是那三個字「挑戰性」。然而有趣的是，這些今天被大家稱之為真正「經典曲／標準曲」的樂曲，原來不是只有那些AABA、ABAC的三十二小節曲式而已，前面還有很長的「序奏」（Prelude），以及中間的橋段（Bridge）、間奏（Interlude）、轉調（Modulation）等等，又加上男生唱女生唱獨唱重唱大合唱多項變換，原來這些百老匯歌曲（Show Tunes）可說都具備了較複雜的曲式結構。最有名的作曲家，首推**喬治蓋希文（George Gershwin）**，他可稱得上是近代跨界音樂的元老，在古典與爵士樂壇，都享有很崇高的地位。各位不妨聽聽或看看他所創作的全本歌舞劇「Porgy and Bess」、「Girl Crazy」等（大部分是與他的哥哥作詞家Ira Gershwin合作），感受一下現在我們耳熟能詳的幾首Standards，如〈Summertime〉、〈I Loves You Porgy〉、〈I Got Rhythm〉、〈But Not For Me〉、〈Fascinatin' Rhythm〉等曲在原劇中的風貌。

其他著名的作曲家作品，雖然旋律與和聲寫作風格縱有不同，但是大多卻在主題時遵循三十二小節AABA、ABAC的曲式，相對地也就讓爵士音樂家們有運用的空間。其中一些「大戶」，包括了：

　　理查羅傑斯（Richard Rodgers）最為世人所熟知的作品是「真善美」、「窈窕淑女」、「國王與我」等，然而這幾齣歌舞劇裡頭的歌曲並不是全數都成為爵士經典曲（註三），在他的諸多作品中成為爵士音樂家愛用曲的有〈Have You Met Miss Jones？〉、〈I Could Write A Book〉、〈Falling In Love With Love〉、〈It Never Entered My Mind〉等等。

　　科爾波特（Cole Porter）家喻戶曉的美國作曲家，最近由美國影星凱文克萊（Kevin Kline）飾演他的傳記電影就要上市，大家不妨留意一下。在他的諸多作品中成為爵士音樂家愛用曲的有：〈I Love You〉、〈Night and Day〉、〈What Is This Thing Called Love？〉、〈You'd Be So Nice To Come Home To〉等等。

　　傑若米肯恩（Jerome Kern）被尊稱為美國現代歌舞劇之父，在他的諸多作品中成為爵士音樂家愛用曲的有：〈Smoke Gets In Your Eyes〉、〈THe Way You Look Tonight〉、〈All The Things You Are〉、〈Yesterdays〉等等。

　　其他還有幾位也是鼎鼎有名的大作曲家，譬如寫作「綠野仙蹤」的哈洛亞倫（Harold Arlen），就留下了舉世聞名的〈Over The Rainbow〉與出自另一齣歌舞劇的〈It's Only A Papermoon〉；為三百部好萊塢電影配過樂的作曲家維克特楊（Victor Young），有兩首〈Stella By Starlight〉與〈Beautiful Love〉爵士樂中人人皆知。請注意它們的曲名，其實原來都是劇本中的台詞，劇中角色說著說著演著演著就唱起來了，然後中間會搭配著舞蹈台步或是場景變換。所以像〈My Funny Valentine〉（亦為Richard Rodgers作曲）、〈On Green Dolphin Street〉（電影作曲家Bronislaw Kaper作曲）等，都是有劇情前後連接的，就別再望文生義，用一首曲子重編出一個故事出來了哦！

　　至於怎麼樣比較能一網打盡式地尋找出這些樂曲集成，而不用苦苦搜尋呢？很簡單，爵士女歌手艾拉費茲傑羅（Ella Fitzgerald）於早些年，在唱片製作人的有心規劃下，前後灌錄了諸多「Song Book」系列，今日唱片公司紛紛以二到四張CD的全集來重新發行，完整的大全集更達十六張之多！愛樂者不妨多留意，在這位爵士女伶動人嗓音之後的樂曲故事。

以樂手觀點來看，許多的經典曲主題旋律與和絃進行，都會讓後輩創作者仿效使用，也就是說今天的流行歌曲，縱然音色改變、編曲繁複、節奏多樣，但其實在「旋律」及「和聲」上，並未完全超越這些七八十年前的老曲子，或許新的創作在節奏及和絃配置（Voicings）上進化了，但本體是不變的，這也是為什麼在爵士樂學習的過程中，Standards的熟悉與掌握會那麼重要的緣故。其次，這上百首的曲子，可以說是容量超大的資料庫，在音樂上我們可以予以擷取使用、變化活用，譬如經典曲之一的〈Honeysuckle Rose〉，其主題旋律與和絃，就恰好是一句「IIm7-V7」；〈Laura〉的旋律，被薩克斯風手史坦蓋茲（Stan Getz）擷取愛用在「IIm7-V7」進行上；另一首〈Everything Happens To Me〉，則與「IIm7-V7-IMaj7-VIm7」緊緊相扣……在愈優秀的爵士樂手身上，我們就會常常嗅得這種「有讀過冊」的出口成章意味，他們的歷史觀與自然流暢氣質，就會不知不覺地散發出來，傳遞給熱愛爵士樂的聽眾朋友們。

　　在下一篇的文章中，我們將繼續來探討發掘這些音樂上的連結之處，許多優美的音樂，它們的誕生過程並非都是以「巧奪天工」與「渾然天成」來解釋一切的。而爵士標準曲／經典曲的誕生與沿革，也隨著錄音技術的保存，順勢留下了最為傳世、重要的唱片版本供後人臨摹學習。而它們，也連帶地影響到我們要繼續往下介紹的Jazz Standards後三大範疇，用比較全面性的角度來認識欣賞爵士音樂！

Ella Fitzgerald - Song Books [16-CD Set]（Verve）

◎筆者十分喜愛也推薦給各位：由百老匯歌舞劇歌曲演化成爵士經典曲的致敬錄音，完全針對該位作曲家，詮釋者／即興者卻又能強烈呈現個性化理念，彷彿透過時空對話，值得聆聽許久，發掘個中奧妙！

1

2

3

4

1. Miles Davis - 《Porgy and Bess》（CBS/Sony）
2. Adam Macowicz - 《My Favorite Things: The Music Of Richard Rodgers》（Concord）
3. Herbie Hancock - 《Gershwin's World》（Verve）
4. 《Anita O'Day Swings Cole Porter with Billy May》（Verve）

註一：手抄本Real Book第一首，是Sun Ra的曲子，很多樂手對於爵士樂歷程認識不夠完整，未曾聆聽過Sun Ra，當然曲子不會玩，因此「Real Book裡頭的就是Standards」的籠統說法自然不攻自破。
註二：一首曲子當中轉換調性（Tonality），稱之為「轉調」（Modulation）；整首曲子像唱KTV換key一般，整個改變調性，稱之為「移調」（Transposition）。
註三：「真善美」（The Sound Of Music）中最為爵士音樂家愛用的，是〈我最愛的事物 My Favorite Things〉，「窈窕淑女」（My Fair Lady）則流行整張曲目爵士化，例如鋼琴家奧斯卡彼得森（Oscar Peterson）之作。而跟Oscar Peterson一樣同時期的幾位老牌鋼琴手，也都有灌錄Standard／Songbook的系列作品，譬如肯尼竹（Kenny Drew）就在日本發行了好幾張。

7 那些彷彿熟悉的旋律

對爵士樂經典曲目應有的認知（下）

探索爵士樂的旅程，往往就像是有條主要大道，沿路有很多支線，每條支線都會值得停頓的地方，就像迪士尼樂園一樣好玩，然而沿著支線再往內深入，卻又是發掘不完的寶藏，問題是，這些寶藏我們是否能夠全部帶走？還是先把這個大地圖先逛完，再決定自己的喜愛呢？其實爵士樂的流派或範疇何其多，以收藏的角度來看，光是一條支線就可以有一輩子挖不完的好料，這或許也是為何往往在經過一段時間後，許多爵士樂迷對爵士樂的口味愈來愈個人化的緣故，到後來，真可謂是眾樂樂不如獨樂樂了！

在此跟各位分享一個小故事：筆者的一位樂手學生，曾經受邀拜訪一位爵士樂樂迷的家中，分享對音樂的心得與看法，通常在樂手的養成過程中，自然會有許多主要道路可遵循學習，也會有許多在爵士樂史中扮演極為重要的大師樂手們，成為後輩的典範。當日這位年輕樂手本想自家裡整理一些爵士鋼琴大師如Bill Evans、Herbie Hancock、Chick Corea的經典作品當為示範參考，但心想這些專輯都那麼重要，而他要拜訪的這位樂迷朋友據說有好幾千張唱片收藏，總不至於沒有吧？結果當他分享到一半希望能以音樂輔助時，主人卻告知這些專輯都沒有，讓這位樂手十分驚訝，一個箭步來到唱片櫃前，才發現這幾千張的唱片，都是很稀有、費盡千辛萬苦購得的唱片，它們則大多是鋼琴三重奏及歐陸爵士樂的作品，但是就沒有影響這幾千張專輯甚鉅的幾張經典專輯。

筆者在此並無任何貶抑之意，只是要藉此說明，喜好與偏愛，如加上經濟能力的許可，那麼，很容易就能夠在爵士樂的某一個領域中遨遊自在，但是對於爵士

樂學習者而言，同樣的風景可能無法流連忘返過久，而且對於爵士樂脈絡的認識，必須要確立一條主幹，腳步也得放很慢，因為，樂手是要把這些東西學起來放到自己身上的，自然在聆聽的速度上，永遠也趕不上爵士樂迷們。而筆者也相信，如果是認真的爵士樂聆聽者，也會在一段時間後發現自己口味有變，甚至想要更為全面地深入認識爵士樂種種，這時候，取捨就變得很重要了，之前強調的爵士樂史觀，也變成不可或缺的認知──誰是「Key Man」？「有何關鍵性影響？」「承先啟後的開創性局面如何形成？」等等，都是值得深究的問題，否則，約翰寇川（John Coltrane）的《Giant Steps》專輯，永遠都會得到諸如聽來很快、不是很喜歡等主觀性結論而已，買了五顆星評鑑專輯，是不是也可以產生一些興趣來了解為何它是如此經典呢？

　　同樣的狀況亦會發生在我們前篇文章所談到的爵士樂標準曲（Standards），真要將時間點前後切割，那可有三、四十年的歷史，這三、四十年中的百老匯歌舞劇或好萊塢作品成為爵士樂標準曲的多如繁星，自然沒有辦法於短時間內消化完畢，不斷地發掘運用，又能找出更多的素材，但是筆者希望能幫助各位的，就是以歸納的方式將這些標準曲普遍的「長相」給強化出來，那個年代或那些範疇的歌曲，總有既定的模式可循，如之前提過的AABA、ABAC等等，就跟國語抒情流行曲、嘻哈樂說唱、重金屬搖滾一般，都會具備一些共通特性，這些特性或許可以幫助各位釐清更多聆聽上的疑惑，跟樂手或歌手站在比較同理心的角度出發，進而掌握即興者的樂思藍圖。當然，如前文所建議，我們也可以從著名音樂家演繹幾位著名作曲家的「Songbook」來切入，也是不錯的選擇。有些

芭芭拉史翠珊不是爵士歌手，但她參與並錄製了許多動聽的百老匯歌舞劇與好萊塢歌舞電影歌曲集。

標準曲，因為大量轉調或旋律的編排，在譬喻上可說是「長得非常有個性」，譬如 Jerome Kern的〈All The Things You Are〉、Richard Rodgers的〈Have You Met Miss Jones ?〉、Cole Porter的〈Night & Day〉、Bob Haggart的〈What's New ?〉等等，以樂迷角度來聆聽，您當然不需要知道它們從什麼調轉去什麼調？但是別忘了，作曲家運用轉調的技法，目的就是為了要讓聽眾有所感應，至少您要覺得有變化，而且這聲響上的變化聽來還挺有意思的。再舉個例子吧！聆聽電影作曲家Bronislaw Kaper所創作的〈On Green Dolphin Street〉，再旋即聽聽下一首〈Invitation〉，現在，您可以聽出，這兩首作品，都帶有一種迷離與曖昧的味道嗎？作曲家運用和絃及旋律、半音及轉調的編排，讓風格呈現出來，後面的即興詮釋者也感受到這種味道，在演繹時自然會更有意無意地有迷離曖昧的傾向，最後位處接收端的聽眾，聽到的自然是很有感覺的版本。

值得注意的是這個範疇的標準曲，甚至到了六〇年代都還是繼續出品，因為百老匯歌舞劇與好萊塢電影的作家們仍然持續創作了很多好歌，例如著名的〈Here's That Rainy Day〉是1953年寫成，出自歌舞劇「Carnival in Flanders」；〈Fly Me To The Moon〉是1954年由女歌手Mabel Mercer的鋼琴手Bart Howard寫成（原曲名為〈In Other Words〉），但為Frank Sinatra的版本最為人知曉；甚至晚到1965年，〈On A Clear Day You Can See Forever〉才由Burton Lane寫成，這三首曲子，可都是不折不扣的爵士標準曲喲！

在爵士樂標準曲的部份，還有個十分重要的現象發生，也可以當作是您切入的角度，那就是**由某位歌手或樂手所長期偏愛使用，或曾經留下幾近完美錄音版本的Standards**。會有如此現象的產生，真要歸功於唱片工業的發達，使得許多即興錄音被保留下來，而其中音樂家的一舉一動，就成了不管是樂迷或樂手難以忘懷的圭臬。而當大家談論到某一首Standards時，就會跟這位歌手或樂手自動做連結，最著名的，當然是卻貝克（Chet Baker）用呢喃而性感的嗓音，演唱〈My Funny Valentine〉囉！還有比莉哈樂黛（Billie Holiday）所演唱的〈I'm A Fool To Want You〉、〈Willow Weep For Me〉兩曲，不管是情感的表達、轉音的技巧、

歌詞的詮釋等，都已經是傳世之作。這些版本也是音樂家們進行所謂「採譜分析」（Transcribing & Analyzing）這種學習行為的大宗，甚至連資深的爵士樂聽友，都可以從頭跟唱到尾，並於曲終露出會心的一笑⋯⋯

名家名版的例子，可說是不計其數，譬如小號手邁爾斯戴維斯（Miles Davis）等人重新詮釋迪士尼卡通「白雪公主與七個小矮人」的〈**Someday My Prince Will Come**〉（基本上Miles做過的所有事都是經典了！）、次中音薩克斯風手約翰寇川詮釋Cole Porter的〈**I Love You**〉、鋼琴手比爾艾文斯（Bill Evans）的〈**I Hear A Rhaposody**〉、〈**You and Night and the Music**〉版本、次中音薩克斯風手史坦蓋茲（Stan Getz）的精練流暢〈**The Way You Look Tonight**〉、小號手迪吉革勒斯比（Dizzy Gillespie）與兩位Sonny——桑尼羅林斯（Sonny Rollins）及桑尼史提（Sonny Stitt）競演的〈**On The Sunny Side Of The Street**〉、貝斯手查爾斯明格斯（Charles Mingus）幾乎算是顛覆蓋希文原作的〈A Foggy Day〉⋯⋯等等，太多太多了！而這些也都變成了爵士樂的常識，在音樂上的討論或評判，也常是以這些名曲名家當作標準，至於裡頭所有的片段與重點，也都成為爵士樂學習者反覆理解操練的功課。

截至目前所介紹的百老匯經典曲或標準曲，基本上可都是「通用級」（Universal）的，所有的爵士樂手都必須要認識它們，甚至能進一步熟練操作。而特定的爵士樂標準曲連結到特定的樂手及樂器，一直到今天也都還是很重要的聆聽依據，有很多很多的曲子，亦逐漸演化成了「薩克斯風的Standards」、「鋼琴的Standards」、「吉他的Standards」等等，就從這裡，我們便可以尋得一條很清楚的脈絡，經由推論與聯想，也常讓聆聽者於其中發掘出更多的爵士樂常識與樂趣。我們在稍後的章節中，還會提到更多這樣的例子，敬請各位「愛屋及烏」，延伸聆聽觸角吧！

想當然地，既然爵士音樂家都是厲害的即興者，所謂的即興，就是「快速的作曲」，那麼他們當然也會有自行創作樂曲的時候，因為，人是很難自我滿足的。把即興速度放慢，好好地在樂譜上構築編排，也就成就了我們接下來要談的第三大範疇涵蓋。

3.三〇到七〇年代的爵士樂作曲家作品

　　這時候，創作者的身分，可都是貨真價實的爵士樂手，甚至在搖擺時期，就已然出現大量作品了，譬如最為人熟知的艾靈頓公爵（Duke Ellington）與他的長年搭檔比利史崔洪（Billy Strayhorn），就是最以作曲家身分於爵士樂壇奠定其地位的。他們的身分與貢獻，當然還包括了爵士鋼琴家、樂團領班、編曲等等，但誰能忘得了〈Take the "A" Train〉、〈Satin Doll〉、〈In A Mellow Tone〉、〈Sophisticated Lady〉、〈Prelude To A Kiss〉、〈I Let A Song Go Out Of My Heart〉、〈It Don't Mean A Thing（If It Ain't Got That Swing）〉、〈Don't Get Around Much Anymore〉、〈Do Nothing Till You Hear From Me〉、〈Mood Indigo〉……等傳世名曲呢？爵士樂手要留下這麼這麼多後人傳誦的名曲，還真是少見。

　　當然這跟他們所處的年代有很重要的關係，這些歌曲，大多還是百老匯風標準曲的格式，如AABA、ABAC、Blues、包含序奏與轉調等等，至於是百老匯作曲家與爵士樂作曲家誰影響了誰？迄今已難考了，但首先因為跟過艾靈頓公爵的爵士樂手太多，他的樂曲被傳誦得也廣，二則艾靈頓公爵的曲子也很好聽、容易朗朗上口，自然能躋身標準曲之林。然而這些曲子嚴格說來可大可小，簡單的編制作已經很耐聽，因為寫得好；而運用大樂團編曲的手法處理得複雜一點的話，又可以讓氣勢更磅礡，結構更嚴謹，這也算完成了艾靈頓公爵終身的夢想──讓爵士樂進入高尚的藝術殿堂。

　　從這裡延伸開來，也有兩個值得玩味之處提供給各位作參考：第一就是艾靈頓公爵大樂團與貝西伯爵大樂團（Count Basie Big Band）的音樂風格比較，撇開樂器編制與編曲配器手法等專業上的切入點，光是在曲目的寫作形式上，貝西伯爵許多著稱的樂曲，大多都是基本的藍調曲式（Blues Form），卻運用精彩的編曲及強力的搖擺感來將其潤飾成人人聞之起舞的作品，縱然之後貝西伯爵改編了披頭四、007電影等音樂素材，但其歡愉暢快的出發點仍然不變。艾靈頓公爵的作品當然也有可以讓人跳舞的，然而基於前面談到的讓爵士樂變高級心態，他後來的作品有很多是使用了古典音樂中「組曲」（Suite）的形式，譬如遠東組曲、女皇組曲、紐奧爾良組曲、拉丁美洲組曲等等，這些長度及編曲皆具份量，但是它們已經超越了爵士樂

標準曲易記好玩的初衷，而變成了更具個人風味的創作了。然而這些後期作品中也有些曲子比較容易有統整的和絃進行及規律的段落，又很具特色的，也會被後人拿來獨立成為爵士樂標準曲，譬如遠東組曲《Far East Suite》中的〈Isfahan〉一曲等。

　　第二個值得玩味之處就是似乎一直活在艾靈頓公爵陰影下的作曲家比利史崔洪，他的作品在六〇年代之後，重新為許多後輩爵士音樂家發掘，再度把他不少具備獨特旋律線條及不尋常和聲進行的作品出土，並大量錄音或演奏，著名的有〈Chelsea Bridge〉、〈Lush Life〉、〈U.M.M.G〉、〈Blood Count〉等等，可以說幾乎一聽到前述的特色，就可以判定是史崔洪的陰柔一派曲子，他幫艾靈頓公爵大樂團所譜寫的〈Take the "A" Train〉一曲，幾乎可以開玩笑地說是他作品中最「聳」的了，不相信各位可以聽聽看前述的幾首作品，馬上可以聽出其中意境的不同，跟邁爾斯戴維斯（Miles Davis）「掛名」其實一聽就知道是鋼琴手比爾艾文斯（Bill Evans）寫的〈Blue In Green〉一樣，前述之〈Isfahan〉基本上也算得上是艾靈頓公爵「掛名」的比利史崔洪之作。筆者在此強烈建議各位聆聽由名次中音薩克斯風手喬韓德森（Joe Henderson）老來俏所灌錄的《Lush Life : The Music of Billy Strayhorn》（Verve 314-511-779-2）專輯，溫文儒雅卻又往往語帶機鋒的喬韓德森吹奏風格，是個人覺得詮釋比利史崔洪音樂的最佳典範。

　　如果這類爵士樂作曲家的作品，一開始並非是為其他用途而寫的，譬如歌舞劇、電影、配樂、歌手演唱等，那麼他的曲名題旨與創作內容，就會比較符合，這

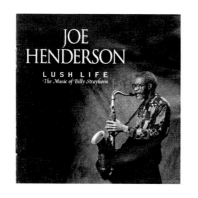

就跟之前百老匯延伸出來的標準曲，曲名往往都是一句台詞會有所不同，這點也提供各位作參考。而在繼續爵士作曲家的音樂導覽之前，我們得來提一個很重要的作曲區塊，那就是在**咆勃（Bebop）時期被發揚光大的「重寫旋律」創作手法**。

　　所謂的重寫旋律，正式的講法應該是「使用同一和絃進行的不同主題旋律」，這在搖擺時期已經很多，樂手們彼時需要演奏或演唱大量的百老匯風標準曲，但重複過多會有令人倒胃的感覺（註一），加上四〇年代起，大編制樂團因經濟因素陸續崩

解，樂手們轉向小編制的重奏組合，所以「求變化」之心態又起，在沒有更充裕的時間花心思的狀況之下，動起原來標準曲的腦筋，留住和絃進行，用即興的句子，把原來的主題換掉，然後演奏新主題時，就會有一種「看你能不能跟上來？」的較勁意味，而通常這時候，新的主題就變得不是那麼輕鬆搖擺易唱好記了，但是在錄音技術的保存及重複播放之下，這些曲子還是會不知不覺地深植我們的腦海之中。這其中最被大量使用的曲式，一為藍調曲式，二為根據喬治蓋希文（George Gershwin）的〈I Got Rhythm〉一曲的和絃進行，這部份我們有個行話叫「Rhythm Changes」，Changes在這裡是Chord Changes（和絃進行）的簡稱，可不是「換節奏」呀！

這類「Rhythm Changes」的曲子，少說也有一、二百首，簡單地來說，就是重寫旋律，但是即興時留住大家約定俗成的進行格式，這樣大家比較好發揮。當然，對於一般的樂迷而言，強迫大家去仔細聽出背後的和絃進行，不啻為殘忍之舉，但是或許對各位了解樂手們現在在跑的跑道是什麼？應會有所幫助，因為熟悉的場地，自然花式動作就多，聽者也就有福氣聆賞到精彩的即興段落。而不管是Blues、Standard Form、或是依據Rhythm Changes而作的曲子，在搖擺時期還算旋律可人，但到了咆勃時期就真的是徒留炫技功能，樂手們給曲名時也都帶有戲謔意味，絕對都是寫好曲子後隨便丟個名字上去的，這時候，如果有人還要用〈Passport〉、〈Visa〉、〈Ko Ko〉、〈Red Cross〉、〈Moose The Mooche〉、〈Scrapple From The Apple〉、〈Bird Gets The Worm〉、〈Donna Lee〉……去「望題生義」文思泉湧出許多文藝創作（例：本曲為作者呼應「早起的鳥兒有蟲吃」格言之勸世力作……），那麼筆者也只能說佩服佩服了……

接下來，所謂「精純咆勃」（Hard Bop）與「咆勃」（Bebop）的分野，在這裡有了重大的變革。所謂的Bebop、Cool、Hard Bop、Post Bop等等，其實都是指音樂給人的感覺，以及演出者的手法偏好而已，在音樂角度上來看，並沒有太大的分野，然而，如果要切合我們文章的主旨，那麼我們可以說從1950年之後，爵士樂手在即興手法上的嘗

試，已不再能自我滿足，紛紛以創作為新的思考出路，著名的例子，就是在於彼時的Prestige唱片公司，幾乎大部分的錄音都是前三大類爵士標準曲的錄音室現場即席合奏（Studio Jam），例如Miles Davis五重奏的「進行式 in'」系列四張，而另一家唱片公司Blue Note，則會願意多付一點練習費用給樂手，讓他們嘗試新的創作，所以我們也可以說，**真正「爵士樂作曲家」群起的時代，也是擺脫舊思惟格式的時代，許許多多偉大的創作就在這個時期留下光輝的腳步**。譬如幾位當今公認最偉大的爵士音樂家──約翰柯川（John Coltrane）、韋恩蕭特（Wayne Shorter）、賀比漢考克（Herbie Hancock）、契柯利亞（Chick Corea）、喬韓德森（Joe Henderson）、班尼高森（Benny Golson）等人，就是同時享有演奏家及作曲家美譽之人，這與過往強調樂手即興技法高超與否或個人化展現，又有了不同的關注方向。（註二）

　　這些爵士樂的創作，往往在爵士樂的學習歷程中，被列為「進階級」，因為要演奏這些曲子演奏到好，基本上就得嘗試揣摩原作曲者的音樂功力，了解更深入的音樂理論，具備比傳統爵士樂更開闊的胸襟，而這些音樂家，偏偏在演奏技法與概念上，也都是領航者的角色，自然在學習熟稔這些以爵士作曲家作品的道路上，就有了門檻的產生，而聽者，也需要再「多用些力」，才能漸漸體會這些標準曲及作曲演繹的風格，為何往往被當代的少壯派大將掛在嘴上念念不忘？否則，回到我

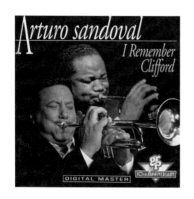

們之前談過的老路上，爵士樂迷人云亦云地跟著購買次中音薩克斯風手喬羅瓦諾（Joe Lovano）一張又一張的專輯，卻又不好意思道出其迷惘所在；而爵士樂學習者又往往以跳躍方式連結，直接以容易上手理解的咆勃法則來解讀喬羅瓦諾，卻忽略了前述幾位大師在他身上所灌注的深遠影響呀！

　　冀望此番上下兩文，能讓讀者對於爵士樂中所提到的經典標準曲目，有更完善而客觀的認識，也對於爵士樂中標準曲所扮演的重要角色，能夠多所體會，還原全貌。

註一：其實這就以足彰顯出樂迷與樂手聆聽音樂的差異之處，樂迷對於一首歌曲，可能是久久聽一
　　　次不斷勾起往日情懷；但樂手們可能會因日以繼夜地反覆演出一曲子而感到厭煩不耐。

註二：早些時候有一位超越時代的先驅，就是鋼琴手塞隆尼斯孟克（Thelonious Monk），他是崛起
　　　於Bebop時期，但他的作曲與即興都與慣稱之Bebop風格有很大不同。而孟克的諸多樂曲及演
　　　繹手法，卻是到他死後才為世人所肯定的，也都變成了爵士樂標準曲。

該聽些什麼？
二十張入門爵士CD參考

　　相信在台灣許多有心想要學習爵士樂的朋友，最大的一個問題即是在於爵士唱片何其多，不知從何聽起？這廂瞧見一票資深樂迷在熱烈討論FMP、ECM、Soul Note、Knitting Factory……那廂跑去看評選，涵蓋的層面極廣，有基本五十一百張的，當月最佳的，滿天星滿地花的、現在賣相最好的……「到底要聽什麼啊？我沒有那麼多錢，為了買CD我還得打工餓肚子呢！」

　　不管您同不同意，我認為以台灣本地來說，樂迷的聲音仍是大過於樂手，網路公共空間上淨見「這張好好聽喔！哪裡買？」、「我現在有興趣，推薦幾張如何？」、「某某廣告、電影的配樂讚，是什麼？」……等問題反覆出現，論推廣當然是很好的，因為這表示愈來愈多的朋友對於爵士樂產生興趣，但是根基於涵蓋層面及個人品味的極大差異，樂手或想成為爵士樂手的人便無所適從，甚至開始輕視人家不會玩樂器聽不懂，但是，嘿！樂手自己又聽過多少經典？又聽出什麼端倪？該學到些什麼？這些才是重點。爵士樂發展至今已將近一百年的時間，今天您要從什麼角度切入，看來都說得通，但是，了解風格源流，是一位認真的學習者所應有的認識，就算今天您造訪大歐洲、非洲、日本、南美洲，當地的本土爵士樂手縱使已有相當的地域特色，他們仍然會孜孜不倦、侃侃而談許多爵士樂大師對他們的影響，因為這些都是爵士的根，有根草木才會長得苦壯，再給予辛勤灌溉照顧才會長出燦爛的花朵。

　　依據我們自己多年學習音樂、欣賞音樂的體會，我們認為要成就一位爵士樂手，聆聽的階段應分為三個層次反覆交替，它們分別是「**聽得精**」、「**聽得廣**」跟「**不要聽**」，這其間囊括的範圍是極廣。現在我們把範圍縮小，先從基本的東西開始，當然這樣說並不是要各位像溫頓馬沙利斯一樣苦心鑽研紐奧良傳統爵士而已，

在基礎入門中我們還是要求得一個廣度，卻又能學到東西。

首先推出的二十張入門參考，將重點放在以下幾處：

1. 沒有人會拒絕承認他們是影響深遠、為爵士樂發展打下根基的大師。許多樂手雖未掛頭牌，但強有力的支撐及在此處的表現正是他們傳世之處，也是應學的特色。
2. 從中您可以學到數不清卻重要的爵士基本語彙，以及主流爵士最重要的搖擺感形成。速度上盡量先以中庸為主，方便同步模仿與感受。
3. 他們的即興都算清晰可辨，不會有「霧裡看花」之苦，也不會過於「樂器特色化」（如幾乎只能在薩克斯風上做到的「Sheets of Sound」、炫技般的鋼琴兩手交錯與大量運用把位及鄰絃位置的吉他語彙），適合採譜練習。
4. 曲目的選擇上都以所謂的爵士經典曲為主，包括百老匯流行曲及部份爵士音樂家創作曲，這些都是爵士音樂家的常識與瑰寶。
5. 這些音樂及音樂家都暫時沒有賦予或被賦予什麼主義、思潮、形而上（如性靈、宗教）、民族色彩等的意義解讀，先以音樂本身與即興技能出發。
6. 它們應該都不是那種要您苦苦追尋的片子，國內應該都有售，尤其是風雲重新代理在台起死回生的OJC是令人振奮的事。

當然，這些亦是我們的學習經驗與在國外的體會吸收，不可否認的，包括我們自己年輕的時候，大家在台灣幾乎都是從所謂的「Fusion」聽起，因為它們普遍好消化、易懂易學、很炫很過癮（不過我常懷疑讓他們聽聽Fusion始祖之一的Bitchs Brew時，會不會很多人馬上把CD丟出窗外？），但是看看那些所謂的當代大師是從哪裡開始打造這些背景的，如何吸收、沈澱與醞釀的，才能了解「為什麼他們做得起來？我做的就總是怪怪的？」的長久疑惑。您也可以從這些人名及團體往前往後延伸開來，慢慢地接觸到更多的樂手及風格，就會對爵士樂的源流與發展有更全面的認識了！

就算我不吹Alto Sax，我也能洋洋灑灑列出一堆名字（Charlie Parker、Phil Woods、Kenny Garrett、David Sanburn、John Zorn……），然而光知道「名字」

是不夠的，最重要的是從他們所傳達的訊息中學到些什麼，方為爵士樂手必須奮力探索的道路之一，在台灣沒有良好的爵士樂學習環境跟資訊之下，花點錢有系統地買唱片聆聽學習至少可以更親近音樂本身。日後我們會再慢慢推出更多在國外的樂手必學必練的經典，以切入重點為首要目標，再逐漸求深求廣。先努力地聽！早也聽、晚也聽、開車聽、洗澡聽、……聽到都會背為止，再試著寫下或模仿您所喜歡的，一定有效的！

專輯名稱：**Lester Young / Oscar Peterson Trio -**「**The President Plays**」（**Verve 831 670-2**）

樂　　手：Lester Young（ts , voc），Oscar Peterson（p），Barney Kessel（g），Ray Brown（b），J.C. Heard（d）

簡　　介：想知道Stan Getz跟Charlie Parker的演奏風格是從哪傳承下來的，就得聽聽Lester Young開創的爵士語言。

專輯名稱：**Clark Terry -**「**Duke With A Difference**」（**Riverside OJCCD-229-2**）

樂　　手：Clark Terry（tp），Britt Woodman，Quentin Jackson（tb），Johnny Hodges（as），Paul Gonsalves（ts），Billy Strayhorn（p），Tyree Glenn（vib），Jimmy Woode（b），Sam Woodyard（d）

簡　　介：Duke Ellington的老團員Clark Terry以旋律性的即興風格著稱，跟其他老團員一起將這些名曲重新編曲，搖擺感十足。

專輯名稱：**Miles Davis -**「**Bag's Groove**」（**Prestige OJCCD-245-2**）

樂　　手：Miles Davis（tp），Sonny Rollins（ts），Milt Jackson（vib），Thelonious Monk，Horace Silver（p），Percy Heath（b），Kenny Clarke（d）

簡　　介：這張可貴的錄音，匯集了許多影響後世深遠的樂手與樂曲，實在不容錯過！

專輯名稱：Miles Davis -「Cookin' Wih Miles Davis Quintet」（Prestige OJCCD-128-2）

樂　　手：1. My Funny Valentine 2. Blues By Five 3. Airegin 4. Tune Up / When Lights Are Low*（5'40"）

簡　　介：這場馬拉松錄音全套四張（……in'）絕對是經典，有許多的資源可以深入探索。

專輯名稱：Miles Davis -「Relaxin' With Miles Davis Quintet」（Prestige OJCCD-190-2）

樂　　手：Miles Davis（tp），John Coltrane（ts），Red Garland（p），Paul Chambers（b），Philly Joe Jones（d）

簡　　介：先選這兩張包括比較多經典曲的，這些演奏詮釋的版本也為我們奠定了一個高標準。

專輯名稱：Miles Davis -「Kind Of Blue」（Columba/Legacy CK 64935）

樂　　手：Miles Davis（tp），Julian "Cannonball" Adderley（as），John Coltrane（ts），Wynton Kelly，Bill Evens（p），Paul Chambers（b），Jimmy Cobb（d）

簡　　介：這張音樂的開創性見解不簡單，樂手的演奏概念也不如想像中之單純，然而所創造出之曲式倒適合初學者學習。

專輯名稱：Julian "Cannonball" Adderley -「Somethin' Else」（Blue Note 0777 7 46338 2 6）

樂　　手：Julian"Cannonball"Adderley（as），
Miles Davis（tp），Hank Jones（p），
Sam Jones（b），Art Blakey（d）

簡　　介：所謂的經典作品，不僅要在音樂技法上足以服人，情緒的感染力也是一件很重要的事，這張作品便是其中之翹楚。

專輯名稱：**Benny Carter 4 -《Montreux '77》（Pablo Live OJCCD-374-2）**

樂　　手：Benny Carter（as，tp），Ray Bryant（p），Niels Pederson（b），Jimmie Smith（d）

簡　　介：老將不凋零，他們一樣有很多禁得起考驗的多年經驗值得我們效法。

專輯名稱：**Dizzy Gillespie / Sonny Stitt / Sonny Rollins -《Sonny Side Up》（Verve 825 674-2）**

樂　　手：Dizzy Gillespie（tp），Sonny Rollins，Sonny Stitt（ts），Ray Bryant（p），Tommy Bryant（b），Charlie Persip（d）

簡　　介：慢板曲搖擺到不行，快板曲火花四濺、招招犀利，這樣六位大俠的過招實在是厲害！

專輯名稱：**Sonny Rollins -《With The Modern Jazz Quartet》（Prestige OJCCD-011-2）**

樂　　手：Sonny Rollins（ts），Kenny Drew，Miles Davis，John Lewis（p），Milt Jackson（vib），Percy Heath（b），Art Blakey，Roy Hynes，Kenny Clarke（d）

簡　　介：Sonny Rollins一流的節奏感與順暢流利的語彙，加上多位爵士主力的的相助，使得這張專輯呈現一種活靈活現的氣氛。

專輯名稱：**Sonny Rollins -《Plus 4》（Prestige OJC20 243-2）**

樂　　手：Sonny Rollins（ts），Clifford Brown（tp），Max Roach（d），Richie Powell（p），George Morrow（b）

簡　　介：從Clifford Brown的身上，可以很清楚地聽出後代小號手都受到他的感召，理性清晰卻又音樂性十足。

專輯名稱：Dexter Gordon -《Gettin' Around》（Blue Note CDP 7 46681 2）

樂　　手：Dexter Gordon（ts），Bobby Hutcherson（vib），Barry Harris（p），Bob Cranshaw（b），Billy Higgins（d）

簡　　介：想學如何搖擺得自然不做作？該如何把簡單的旋律陳述得很有味道？請聽聽Dexter Gordon吧！

專輯名稱：Dexter Gordon -《Our Man In Paris》（Blue Note CDP 0777 7 46394 2 2）

樂　　手：Dexter Gordon（ts），Bud Powell（p），Pierre Michelot（b），Kenny Clarke（d）

簡　　介：正宗Bebop語彙與從容愜意風格（Lay-Back）的結合體，非Dex莫屬，他說故事的功力真是一流啊！

專輯名稱：Stan Getz -《Anniversary》（EmArcy 838 769-2）

樂　　手：Stan Getz（ts），Kenny Barron（p），Rufus Reid（b），Victor Lewis（d）

簡　　介：對Stan Getz的焦點別只停留在Bossa Nova上，他的傳統爵士演繹風格，仍是長青不朽，Kenny Barron的沈穩風範也值得學習。

專輯名稱：Grant Green -《Standards》（Blue Note 7243 8 21284 2 7）

樂　　手：Grant Green（g），Wilbur Ware（b），Al Harewood（d）

簡　　介：Grant Green大量吸收自管樂手的爵士語彙，清晰易懂，適合真正想接觸爵士吉他的入門者。

專輯名稱：Wes Montgomery -《Wes Montgomery Trio》（Riverside OJCCD-034-2）

樂　　手：Wes Montgomery（g），Melvin Rhyne（org），Paul Parker（d）

簡　　介：若要論旋律性，Wes的這張專輯代表了一種經典的爵士吉他三重奏聲響，演奏中總帶著溫暖的感覺。

專輯名稱：**Wynton Kelly Trio & Sextet -《Kelly Blue》（Riverside OJCCD-033-2）**

樂　　手：Wynton Kelly（p），Bobby Jaspar（fl），
Nat Adderley（cornet），Benny Golson（ts），Paul Chambers（b），
Jimmy Cobb（d）

簡　　介：Miles最信賴的鋼琴夥伴之一，音符不多，卻是學習swing feel及基本voicing的最佳範本。

專輯名稱：**Bill Evans -《Everybody Digs Bill Evans》（Riverside OJCCD-068-2）**

樂　　手：Bill Evans（p），Philly Joe Jones（d），Sam Jones（b）

簡　　介：Bill Evans雖以開創爵士鋼琴新聲響傳世，但他亦是一位根基於Bebop鋼琴的好手，聽聽他早期的作品可以幫助我們對他有更深一層的認識。

專輯名稱：**Red Garland -《Red Garland Revisited !》（Prestige OJCCD-985-2）**

樂　　手：Red Garland（p），Kenny Burrell（g），Paul Chambers（b），Art Taylor（d）

簡　　介：同樣亦是Miles跟Coltrane的長期搭檔，聽聽他優美的爵士鋼琴語彙，以及強而有力的和聲配置與節奏感。

專輯名稱：**Lee Konitz & The Gerry Mulligan Quartet -《Konitz Meets Mulligan》（Pacific Jazz CDP 7 46847 2）**

樂　　手：Lee Konitz（as），Gerry Mulligan（bari），Chet Baker（tp），
Carson Smith，Joe Mondragon（b），Larry Bunker（d）

簡　　介：不要讓「Cool」這個字迷惑了你，三位頭牌都是爵士高手，只是他們偏愛的敘述方式比較冷靜而已。

chapter 2

學習爵士樂技巧和方法

Jazz

聽懂了？聽不懂？

爵士樂即興的「好」與「壞」

　　寫文章的人常說一篇好文要能做到「起—→承—→轉—→合」，爵士樂的玩法也很類似，因為這樣的高潮更迭符合大自然的原則，即便是狂風驟雨，都有醞釀的前兆；車輛開動，也是由慢速起步，再逐漸加速。我們在上一篇文章中，已經為各位初步釐清了爵士樂的玩法——也就是她的共通模式，希望您能從自己鍾愛的專輯唱片中，感受到同樣的框線變化。當然，除了藍調曲式、AABA曲式、ABAC曲式之外，發展到愈後面的爵士樂進行格式，也隨著爵士樂手的不同理念而更趨複雜，但是，您至少還是可以很清楚地聽到「主題——即興——主題」的動線。以下我們先行找出五種不同風格、不同年代、不同編制的爵士樂作品，第一時間來感受一下這些無形的音樂經緯度吧！

〈In A Mellow Tone〉
　　歌手即興從CD之1'23開始，次中音薩克斯風即興從2'24分開始，ABAC標準曲出自Ella Fitzgerald《Sings The Duke Ellington Song Book》（Verve 559 248-2）

〈Fort Worth〉
　　次中音薩克斯風即興從1'56開始（如何分辨？Joe Lovano開始掙脫原來的節奏音型，發展別的音型），5'40回主題出自Joe Lovano《From The Soul》（Blue Note CDP7986362）

〈Have You Met Miss Jones ?〉
　　鋼琴即興從1'33開始，鋼琴即興兩回合，於第二回A3段落直接回主題A3，AABA標準曲式 出自 The Oscar Peterson Trio《We Get Requests》（Verve 810 047-2）

〈Three Marias〉
　　鋼琴即興從2'37開始，因為此首Wayne Shorter的原作主題太長，而且主奏者一開始還「不太放心地」回到主題片段，而且即興與主題不斷交織，編曲風格明顯出自Rachel Z《On The Milky Way Express》（Tone Center TC40112）

〈Ideofunk〉
　　吉他即興從1'35開始，曲式上是AA大BA，吉他即興於A段上和絃反覆，電風琴於後承接大B段即興，回主題，然後給長笛即興大B段和絃反覆，Jazz Fusion常有的玩法出自The John Scofield Band《Uberjam》（Verve 314 589 356-2）

讀到這裡，可能有樂友要抗議了：「我既沒有曲譜又看不懂五線譜，我哪知道分界在哪裡？」是的，就是要讓您不看譜！因為您不是需要實際操作或學習的樂手，聆聽的重點反而是知道概括的框線在哪？隱隱約約地在聆聽當下可分辨出不同的段落，否則，老是用近年來台灣有點流行的「爵士樂是一個相互廝殺的擂台」照宣傳說詞來看待，總是覺得好像不分青紅皂白地在打群架一般地混亂。知道大約的輪廓，對樂迷朋友來說也就夠了，您就可以更加坦然而從容地「聽懂」爵士樂手是在怎麼樣的制約之下，如何達成他自我期許的音樂目標。更何況，話又說回來，曲譜只是一個依據，縱橫一百年、涵蓋全世界的爵士樂也絕不可能只是搖擺、標準曲而已，真正在即興時，一位好的爵士樂手已經對於整個框架了然於胸，尤其是他（她）所創作的曲子或片段更是必然，而不是死盯著譜看而已，識者切勿將這樣的概念本末導致才是。

　　由以上的推論結果出發，我們又能為兩種大家時常感到迷惘的疑惑做個詮釋：首先是**爵士樂的歌者界定問題**，在歐美地區有許多的演唱者，他們可能是明星級的人物，但是他們從來不即興，然而他們所邀請的樂手都是首屈一指的爵士高手，這樣的歌手，唱的其實是美國的經典老歌，也就是標準曲（Standards），記得我們曾說過嗎？美國的長青老歌與爵士樂，「共享」的是一樣的曲目，所以，著名人士如明星歌手瘦皮猴法蘭克辛納屈（Frank Sinatra），每每一登上美國權威爵士雜誌《Down Beat》的封面，就惹來讀者的投書抗議，因為他從不即興，所以有人不認為他是爵士歌手。然而，法蘭克辛納屈卻是一位除了不即興，剩下什麼都有的音樂家──他歌曲詮釋的韻味、搖擺的節奏、選曲的咬字、搭配的編曲……等都是一流的，甚至是許多爵士樂手模仿的對象，所以爭議的有趣，往往也在此，端看您從哪個角度出發而已。當然，藉由這樣的說明，您便可以了解為何諾拉瓊斯（Norah Jones）專輯超級大賣，會「跌破專家眼鏡」了，這跟她好不好聽、音樂無壓力、音響發燒、歌聲是否能於深夜裡撫慰您的心靈……一點關係也沒有，因為連影響深遠的法蘭克辛納屈都已經被講成這樣了，小妮子是每種元素都淺淺一瓢，比起爵士史上多次革命性的大轉彎來說，她也不算是提出什麼創見，所以，難怪會讓習慣爵士樂的聽眾及工作者，有極其意外的感受。如此說明並無貶損之意，諾拉瓊斯仍然超級暢銷，我只是希望，大家別認為那就是爵士樂的全部就已足夠了！

Frank Sinatra是一位偉大的歌手，影響深遠，家喻戶曉，1998年過世時，Down Beat雜誌為他緊急換上封面，並於同年頒給他爵士名人堂的榮譽，不過還是有人不同意。

在爵士樂玩法上更上一層樓的鋼琴手Keith Jarrett，在台灣知名度極高，互動演繹手法上結合了爵士樂、古典樂，甚至對歌詞的想像空間。

　　另一個疑惑，跟前一個差不多，就是爵士樂是否只能限定在搖擺大樂團的曲風？或是爵士樂是否「一定要」Swing的問題。我們不能否認，歷史上爵士樂最Hito的時期，就是二、三〇年代，我們也已提過連當時的流行歌曲都是搖擺樂風的事實，但是請不要忘記，我們向過去學習，並不表示我們必須一模一樣完全照抄，然而盡量揣摩是我們的動力，爵士樂就是這樣不斷變化衍生出去的。否則，我們不會有Sonny Rollins（從來沒有吹過Big Band），不會有Keith Jarrett（需要靜靜品味），也不會有那麼多有趣的爵士音樂家，根基於爵士樂的玩法，玩出更多好音樂了！搖擺大樂團因為編寫的部份較多，且早期都是用為跳舞用途，因此比較要求於一齊搖擺、同樣韻律（Session Playing），而更甚於再多給些空間來發展個別即興精彩度，然而在爵士樂手的「養成過程」中，聆聽大樂團將會幫助我們更快掌握搖擺感（Swing Feel），這是很基本的東西，就跟教導孩童飯前要洗手、走路靠右邊走一樣，但如果偏執地認為爵士樂就只是Swing，就是二四拍而已，那可以說是不合理的，更何況，大樂團這條「支線」漸漸地也延伸出了許多如Duke Ellington的長篇組曲、Gil Evans的音色渲染、Charles Mingus的集體編作等等，也造就了今日這部爵士樂史，所以別把視野變窄囉！

再次把惱人的模糊地帶撥雲見霧之後，讓我們調整焦距，重新回到實際面吧！如果說爵士樂的玩法大於一切，而最樞軸的「即興」段落是見識一個樂手好壞的關鍵，那麼，到底什麼樣的即興算「好即興」，什麼樣又叫「壞即興」呢？爵士樂應該也有好壞之分吧？難道說，只要號稱是爵士樂手，站到舞台上，我們所呈現的任何東西，觀眾都必須以掌聲回應？樂手台上超遜，台下理由一堆，是否合理？我想答案是否定的，只不過過去大家往往都把「喜歡不喜歡」跟「好不好」混在一起說，又摻進許多文學辭藻的堆疊，述說「感覺」，以致於爵士樂的聆賞，往往於一段時日後，便走向完全個人化的好惡，而欠缺了較為周延的評論標準。

　　這樣的情形，就有點兒類似許多業餘愛好者所組成的絃樂社團，最喜歡演奏〈巴海貝爾的卡農〉一樣，因為它看來似乎很簡單，聽來就是不斷地堆疊循環，似乎很容易上手，但是根據我自己的經驗，一句話就可以講完的道理，卻往往是最難實踐的。業餘絃樂團的卡農，還是跟聖馬丁室內樂團有很大差距的。爵士樂，應該也是一樣，而不是隨興、心情、熱鬧、輕鬆、聯想、軼聞……等名詞或主觀認定而已，那樣做其實真的是倒因為果，拿附加價值來揣測創意發想過程呀！

　　在此，我們不妨來玩個小小的排列組合，喜歡與不喜歡，是主觀的；好不好，是客觀的，或許對於音樂藝術，我們可以得到以下的推論：

爵士大樂團的更多面向，超越了跳舞伴奏及搖擺風味，邁向更藝術的領域
Duke Ellington's《Far East Suite》（RCAVICTOR GOLD SERIES 74321747972）
Miles Davis -《Porgy And Bess》（Arranged by Gil Evans）（Columbia/Legacy CK 65141）
Mingus Big Band -《Tonight At Noon……Three Or Four Shades Of Love》（Dreyfus Jazz FDM 36633-2）

A. 很好，我喜歡：恭喜你！各位聆聽的，應該都是爵士樂史上傳世的大師，以及他們最著名的專輯與演奏版本，或是當今歐美武林各家各派明星人物。而不管是一見鍾情，或是日久生情，至少，你在爵士樂中獲得很大的滿足感。在我自己的學習經驗中，爵士前輩們教育我們、鼓勵聆聽的專輯，往往也都是樂迷鑑賞參考用書中的高評價專輯，可見得好音樂禁得起考驗。

B. 不好，但我喜歡：或許初次邂逅某種音樂，聲音與以前的認知都不同，雖然不習慣，但卻為那音樂背後所隱藏的律動或勁道深深吸引，讓你有一種說不出來的解放感；也有可能是被埋沒的璞玉，被你所賞識，那麼請你繼續支持吧！當然，還有一種，就是極為個人的偏執囉！

C. 很好，但我不喜歡：有可能是人家推薦給你，結果推薦過頭（偉大、經典、聽了會哭、不買俗氣……使得聽者對推薦者或推薦行為感到反感或抗拒，這樣說來音樂算是蠻無辜的；也有一種暫時性的解釋，就是你跟這種音樂「無緣」啦！那就隨意吧！有人喜歡彩色，有人喜歡黑白，短時間內勉強不得。

D. 不好，我也不喜歡：不管是聽不懂，或是很厭惡，總之，別太強迫自己吧！

Keith Jarrett Standards Trio的幾張著名專輯

所以，常見的爵士樂聆聽心得分享，就往往在這些排列組合及其衍生可能之間繞來繞去，萬一又遇到文字理解或基本認知相異，不是吵成口水戰，就是子彈打不到靶，沒有切入重心。對此，我仍希望能多花些篇幅，大家多點耐心，了解比較客觀的層面，認識爵士樂的多重面向，在聆聽或學習上，也就比較能開放心胸，知道「大處著眼，小處著手」的道理。

因此，別再把爵士樂手讚頌成天才（當然很多人是，但並不表示他們一出生就會演奏爵士樂……），也別將爵士樂的展演過程講得太玄，一副「道可道非常道」的模樣。**要了解即興好不好，就得先了解讓它發生的人──爵士樂手開始。**

逝者已矣，我們當然無法代表所有的爵士樂手，但是我們在訓練養成的過程中，會發現爵士樂手的確有一些共通之處，以及獨特的音樂家心理，而這些，就是影響即興好壞的關鍵。首先，因為爵士樂強調「任何可能都有為可能」，因此爵士樂手需要擁有「綜觀」的視野，並能接受所有的挑戰。因為可能性太多，因此爵士樂手通常都十分謙虛，而且都十分認真傾聽別人，當然，對自己的要求也會很高，然後，再試圖用自己能力所及去創造，或享受即興發揮的過程。

爵士樂手對於和絃（Chords）及曲式（Forms）極為敏感，換句話說，一首歌曲不喜歡只看表面，而希望去了解背後的支撐或奧妙，譬如在和聲的概念上，爵士樂對於碰撞及連結的發展，大概除了古典樂之外，無其他樂種能出其右，所以從某個角度上來看，爵士樂手碰到曲子時，他會先去了解和絃進行（Chord Changes），而非歌詞或唱腔，因為了解較為音樂性的和絃過程，可以幫助即興創作，這是爵士樂手必備的條件，一般文學性的歌詞或感覺式的唱腔，可以是輔助，但絕不是第一關注要件。爵士樂史上很有名的例子，是三位爵士樂好手──鋼琴手Keith Jarrett、貝斯手Gary Peacock、以及2004年造訪過台北的鼓手Jack DeJohnette所組成的經典曲三重奏，您可能會問：「平平」都是演奏經典曲，為何這個三重奏跟跑場樂手的層次就是不一樣呢？

因為玩法的緣故，使得他們不一樣。在他們之前，同樣的曲子不曉得被演繹過千百回了，但是Keith Jarrett帶進了他於爵士樂中的歷練與自省、古典樂的精緻與超技，以較為廣闊的角度，把一首首美國流行老歌賦予新生命，在此音樂性的翻新之外，他們還彼此告知要多去想像原曲中歌詞的情境，如此想像力便以倍數成長，搭配技術層面來呈現。然後，這樣的詮釋法，再去影響到難以數計的後輩爵士音樂家，實在是了不得。試著想想：如果光從四〇年代的Jam Session出發，並維持一樣的過癮、吵雜、無聊、「捉對廝殺」、「刀光血影」，那麼，我們將不會有Keith Jarrett，也永遠不會有音樂廳中的爵士樂，更不用提任何可以記錄保存的唱片錄音了！

這是我們看Keith Jarett的角度，也是一般西方世界對於他們成就肯定的所在之一，如果，你仍在意的是他的八卦事蹟，譬如說依呀依呀叫很好笑，或是用「猥褻」的表情貼著彈鋼琴，那麼，爵士樂應當是可笑的，實在不需要去認識才是吧？又舉一例：如果我們看待美國爵士樂復興大將Wynton Marsalis，動不動就是扯他的家族恩怨，或是又罵了誰批評了誰，那麼我們為何要一張一張地購買他的專輯？看台灣的新聞報紙就夠了不是？

　　所以，樂手關注的角度不在於這些話題，而是音樂的本身好不好，而體驗音樂好不好，需要經年累月的時間。可惜，樂手們體驗並學會（Master）好即興演繹的時間實在太漫長了，那是一輩子的事。而全世界的爵士樂專輯，總是買不完也聽不完，大部分的時候，買的比聽的數量多很多。

　　也就是說：**爵士樂手要有耐力，爵士樂迷要有耐性。**

　　說來您可能不信，爵士樂手大部分時候所即興出來的音樂，往往都不是原本所想好或準備的，這可以算是天字第一條定律！然而，正如上一篇文章所說，爵士樂是個活水不斷的大寶庫，樂手們不斷地回頭去學習、思考、超越，可能光拿一點點素材，就得花上十年的光陰來練習，但是反過來說，當我們聽到一位優秀的爵士樂即興者的精彩演奏時，其實我們聽到的是他（她）背後的歷史，我們聽到的是優秀爵士樂手如何於無形之間，將他（她）的吸收反芻與個性素養，表達於那一塊即興的段落之中，而這一切，可能都發生於很短暫的時間之中而已，萬一幸運的話，才能夠錄製保存。舉個例子來說，兩位當代爵士樂大師——薩克斯風手Joe Lovano與鼓手Jack DeJohnette，分別於2004年暑假來到台灣，音樂會前

受人敬重，也頗具爭議的美國爵士樂名人
Wynton Marsalis。其實我們應該將重點擺
在他音樂的付出上。

的售票情況，可說是空前熱烈，買不到票的人都還拼命想盡辦法，想要一睹他們的風采，「聽說是大師」，結果在兩場音樂會之後，許多人反而像挨了一記悶棍般地半天不吭聲，原因在於：這樣的爵士樂，聽不懂！千萬別以為爵士樂手就是進去照譜檢查的，雖然有許多曲子沒聽過，但是我們依然能依循著前面所提過的爵士樂玩法，找出聆賞的重點，而非注意到Joe Lovano吹多快、Jack DeJohnette用了多少片銅鈸等等，這是樂手們常犯的毛病，過於注意細節而忽略了整體搭配。至於剛剛那些慕名前來的愛樂者呢？哇，怎麼跟原來他們對爵士樂的輕鬆惬意認知不一樣？不再盡情搖擺了？甚至還有人認為Jack DeJohnette的手法是歐洲爵士一派？問題到底出在哪裡？出在於我們對於爵士樂史未能有通盤了解，以有限認知來試圖解釋當代發展，就可能會出現這種情形。

　　所以，現在的爵士樂手在養成過程中，又加上了一件「苦差事」，就是要學得夠透徹，學得夠寬廣，不但要將爵士樂各家各派發展了解到一定程度，還必須保持開放心胸，因為爵士樂融合得太厲害，既然著重玩法為最大值，那麼古典音樂、二十世紀學院現代樂、東歐音樂、非洲音樂、拉丁音樂……通通都變成可用素材，樂手不能光實驗就罷了，在即興演奏的一瞬間，還是要讓人覺得一切是那麼地渾然天成才行。

　　即興好不好？第一個聆聽重點，即是**「歷史觀」**的多寡，你到底是不會而亂做呢？還是非不能也，不為也？能否掌握風格流派基本要素，並根基於上發揮出自己的嶄新見解？由此就可以看出一個好樂手的功力。而**「自然流暢」**也就變成了我們判斷爵士樂即興好壞的第二個重點了，不管你今天選擇怎麼樣的路線，或是自創路線，演奏起來讓人覺得是「Your Thing」，就極其重要，而不是應生生地套成語，或是手足無措，讓人一聽就覺得卡卡地聽不下去，那當然就不是一個好的即興。

2004年暑假造訪台北的薩克斯風大師
Joe Lovano，《Down Beat》封面標
題下得好：「演奏中見歷史」

患有精神官能症，幾乎無法正常言語、與他人溝通的小號手Tom Harrell，其音樂演奏及創作之質與量卻極為驚人；超技吉他手Pat Metheny，其實私底下是個靦腆的人（作者攝）

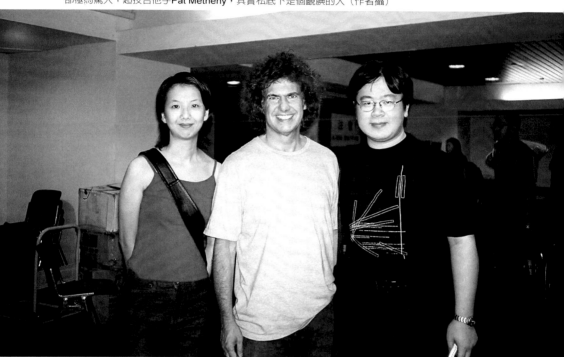

　　第三個重點，是「**聽技術**」，有些人似乎要用詭辯的方式，告訴大家精神病也可以即興，或是音不在多，要酷即可。首先，你沒有辦法在路上找個精神病患，要他即興、順暢演奏，就跟不能找個阿婆把海洛因打下去她就會變成Charlie Parker一樣，基本技術面不練是沒有的。第二，我寧願樂手可以耍酷，也可以活潑，別像許多小牌模特兒一樣，第一印象是很酷很艷，結果一開口，對內在的第二印象就毀了……什麼？Miles Davis很酷？如果你知道他的不吹、長音也是演奏概念的一部份時，大概就不會認為他是要酷了！所以回過頭來說，聽技術的高超與否，就是聽這位樂手能否隨心所欲？掌握了手上的樂器，並能適時地給予令人興奮的時刻，而不是交作業而已。各位不妨聽聽小號手Tom Harrell，如果有機會，更可以欣賞他的現場演出，他雖然有些身心上的殘缺，但是他所掌握的，卻是最Bebop的語彙，他的作曲，也是極具創造力的音樂。另外一個例子，是吉他手Pat Metheny，他在台上每每用極盡超技的吉他演奏，將聽眾帶向一次又一次的高潮，然而在私底下，他卻是一個靦腆又有點嚴肅的人，有趣吧？

可是樂手又該如何知道要何時令人興奮呢？他可能不是那麼地媚俗，而是因為曲式的進行、合奏的搭配有其難度，或是他想要挑戰自己，這時候，觀眾自然而然會受到感染到他在「使力發功」。所以這就跟口才好會演說的人一樣，爵士樂手必須要會「**隨機應變**」，這是第四個聆聽重點──呼喊與回應、對話與搭配，都不再只是行禮如儀敷衍了事，而是真的在發生。當然，這時候樂手的「想像力」也就相形重要，從沒聽過一位想像力貧乏，生活無趣的人，變成爵士樂手的，一個要以即興演奏為終身志業的人，**想像力**實在不可或缺，靈感方能源源不絕，這是第五個好即興的重點。至於想像力的訓練，除了對於演奏格式最基本面的通盤了解之外，之前所講到的所有聆聽重點，其實也就是樂手的努力方向了！

　　所有優秀的爵士樂手，在他們的即興中，都具備這些特質，只是成份的多寡，會因人格特質而有所比重差異，而聆聽這些差異，也就成了「認真聽爵士樂」的竅門及樂趣所在，而非只是不斷地累積消費，或是停滯於某個環節上而已。當然，最重要的，是爵士樂手的血液中，永遠都存有一種「不按牌理出牌」的「好習慣」，保守一點的，玩出「詼諧幽默」、玩到「從容特技」，激進些的自然就玩出更多新花樣，帶著成就自我的藝術家氣質，一路走下去了！也希望，認真聆聽爵士樂，也會變成你一輩子的事喔！

幾張「自然流暢」的爵士次中音薩克斯風演奏專輯

Sonny Rollins - 《A Night At The Village Vanguard》
　（Blue Note CDP 7 46518 2）
Dexter Gordon Quartet - 《Stable Mable》
　（SteepleChase SCCD 31040）
Johnny Griffin - 《A Blowin' Session》
　（Blue Note 7243 4 99009 2 9）
Stan Getz - 《Anniversary》
　（EmArcy 838 769-2）

2 仔細聆聽爵士樂即興之必要

　　望著廣告上寫的「25經典××」、「10大××」、「××票選排行榜」、「專案××特賣」，您難道從來都沒有想過一個問題？就是聆聽爵士樂的方向，一直以來似乎都是以「張」為單位：「這張你有嗎？」、「那位大師我有幾張呢？」，尤其是「套裝」，哇！更不得了，肯定是吸引爵士樂聽友的一大誘因，因為可以一網打盡⋯⋯

　　等等，有人一開始接觸古典樂，就是丟給他「貝多芬九大」、「三大小提琴協奏曲」、「全本尼貝龍指環」、「莫札特生涯全記錄」的嗎？古典樂迷最常做的事情，是「版本比較」，可是那也得花時間研究指揮家句法、音樂家觸鍵、參考學術文獻、甚至我還看過聚在一起研究樂譜、結伴前往聆聽現場音樂會的所在多有，於理性邏輯的層面上，至少比較客觀些。聽搖滾的呢？這更是厲害，樂評人會義正辭嚴地告訴我們這些作品在當時的社會裡，帶來了什麼意義？他所使用的配器風格在當時引起多大的漣漪？這首曲子成就了什麼年代？有什麼革命性的啟示？如何如何重要云云。

　　回頭看看爵士樂，常常我們似乎還是把爵士樂留在，不聽流行歌、古典樂、搖滾樂以外的一項「休閒娛樂」，對於一張又一張的專輯，大家似乎偏愛的是「個人感覺」、「喜歡鍾情」、「心情寫照」，所引用的資料文獻，大多是外國的什麼什麼評鑑有說，或是哪個獎項有提名入圍等等。在我看來，這似乎有拾人牙慧之弊，為了合理化自己的喜愛，便得想法子用盡形容詞語彙來描述，或把西洋人的觀點，當作是自己的觀點。為什麼？是因為爵士樂很「玄」嗎？「道可道非常道」？坐下來好好地認真接觸一個您長久喜愛的樂種，看看她的全然風貌，聽聽她的背後淵源，應該不是那麼困難才對呀？一個健全的爵士樂環境，不應只有「爵士樂唱片

迷」，我們應該有更多「熱愛音樂的朋友」，而爵士樂，是音樂之中一種很不錯的選項而已。

　　筆者個人不是非常喜歡所謂「爵士基本盤」的說法，也就是說彷彿我們會嗅得一種氣氛，好像聽一些大家都知道的名字或大家都知道的專輯，就會讓人覺得似乎還停在「入門」，或是要進階的話，就一定得去挖呀搜啊，找出別人沒聽過的才算高竿。然而，這些「基本盤」，應該稱得上是最好的音樂，因為她們重要，大多數的這類專輯在爵士樂史上佔有關鍵性的影響地位，所以她們被大家公認為重要的音樂里程碑，唱片公司也常因為這些專輯銷售長紅，而不吝再版。換句話說，如果我們因為她們很「基本」，卻忽略了她重要的程度，或是僅以喜歡不喜歡來考量，那麼，筆者會覺得您可能還是會錯過些什麼。

　　當然，**最強調個人化之爵士音樂，卻也往往會培養出非常具個人口味的樂迷**，相信我，您絕對可以有一輩子都買不完的爵士樂專輯，還有很多之前壓箱底的錄音等著重發，但是，如果我們就任由這樣的現象不斷持續，那麼爵士樂的聆賞在台灣將會出現極端化的狀況，就是愈資深的聽友口味日益主觀，而入門者愈來愈難進得來，兩者的交集愈來愈遠，再加上與從事音樂工作的樂手們有更多認知上的落差的話（這是互相的，樂手也有許多需要進步的空間），看起來還是會有爵士樂的市場是東一塊、西一塊的「零散」與「小眾」之憾，人人都理直氣壯地認為他聽到的是真理，或是不需受到打擾；愛買唱片的人依舊自得其樂，對爵士樂抱持著消費娛樂附庸風雅心態的依舊保留著誤解，但總體來看，對擴張整個爵士樂聆賞的生態環境上，仍是窒礙難行。

　　或許，大夥會說，為了市場，爵士樂的包裝與成套販售有其必要，大家也會喜歡看看評鑑聽聽說法的，好吧，那麼我們可以把這些專案行銷當作是入門的墊腳石，但是，筆者還是建議，別一張一張地照排隊買，聽不懂也不敢講，掉入無底的深淵中，買了，就要聽，要珍惜，要了解，在進入「收藏」的階段以前，多了解您喜愛音樂的本質，進而了解她們的差異，在這些「比較」中獲得樂趣，應該會是比較長遠的打算，打個比方來說，收藏紅酒，是要喝的，否則您大可根據圖鑑上的紅酒標籤，一瓶一瓶去收藏，千里迢迢去標購，到了最後您在意的，可能只是收藏完了沒？而並不是好喝不好喝這回事。

　　因此與其「推薦幾張好聽的爵士樂來聽聽」，我比較在乎的是，您如何踏出您

的第一步？選擇您的第一張爵士樂專輯？也希望各位能了解，以「張」來當作爵士樂的聆聽單位，並不容易——如果您「認真聽」的話。我們之前曾花了很多篇幅來介紹爵士樂的玩法、即興的生成與即興的好壞等，請注意，我們所運用的聆聽單位往往是「首」，以現場感受來講是一首曲子（Song；Tune），對CD聆聽上而言則大多是一軌（Track），而一張好專輯，是由至少四首以上的好曲子彙整而成，在爵士樂中，我們很少會聽到像流行樂一般的「主打歌」，有的可能是用其中一首曲子當作是專輯名稱，或用一到數次錄音（Session）組合而成的結果，精彩動人的曲子愈多，專輯就會愈棒，有些曲子甚至在樂理層面或演繹層面上，跨越了原來傳統的範疇或定義，那麼相對的整張專輯就隨著重要起來，前面提到的所謂「基本盤」，就大多數具備這樣的條件。

　　愈晚出現的爵士樂專輯，他們的「概念性」就愈強，整張專輯要述說的故事，或意欲表現的企圖也就愈強烈，然而比較早期的專輯，就比較是錄音的組合，也因此，我們聽到的音樂風味，就會有所差異，舉例來說，薩克斯風手傑基麥克林（Jackie McLean）在Blue Note發行過的《Vertigo》專輯（Blue Note 7243 5 22669 2 0），就是兩次Session的結合，領軍者相同，但合作樂手不同，當筆者初次聆聽時，便深深地被前五首的鋼琴手所吸引，他的精彩彈奏與想法，確實搶走了不少傑基麥克林的風采，也因為這樣，這位愛「搶戲」的年輕人——賀比漢考克（Herbie Hancock），便讓樂迷留下美好印象，而後六首，就是由老將桑尼克拉克（Sonny Clark）所演奏，當然也很棒，但就是缺乏了賀比漢考克年輕氣盛的銳氣。因此，要很精確地表述的話，筆者不能說傑基麥克林的整張《Vertigo》很棒，我應該說，

「Vertigo」中有幾首賀比漢考克跟鼓手束尼威廉斯（Tony Williams）參與的很棒！或許有些聽者會覺稍嫌煩瑣，但這樣比起一張一張一系列一系列的推薦介紹，感覺會踏實許多。

　　而相信大家現在也觀察出來了，評判一張專輯、一首曲子的好壞，在於樂手的表現，而樂手的表現，除了節奏組（鼓、貝斯、鋼琴、吉他等）必須十分強調互動搭配之外，最明顯的地方就在於，之前在「爵士樂玩法」中提過的即興片段，這個片段，是即興樂手唯一能

大量表現的空間，我們也的確介紹了許多樂曲，讓各位明白了解段落的分隔。從這個角度來看，大概是最能凸顯出爵士樂手個性的關鍵所在，這一「段」，樂手必須發揮出畢生絕學，展現功力，甚至鋪陳劇情，前後承接等，這樣的焦距又比「首」還小，但是，「呈現一段言之有物的即興」卻是古今中外千千萬萬個爵士樂手腦海裡隨時在思考的事情，不管選的路線是什麼，手法有無殊異之處，站在台上眾人注目之下「Sound Good」，都是最基本的想望目標。

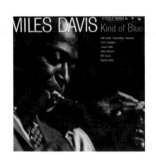

在基本盤中，常被戲稱為「菜市場片」的「泛藍調調」（《Kind Of Blue》 / Columbia CK 64935），其實就是樂手個性展現的最高境界，大家都有這張的緣故，是因為她是爵士樂市場上最容易取得的唱片，為什麼最容易取得？因為她賣得好，為什麼賣得好？因為她「清楚地說明了爵士樂是什麼？」（What Jazz Is All About？昆西瓊斯Quincy Jones語）每一位樂手，在邁爾斯戴維斯（Miles Davis）的號召之下，完成了他想要造就的氛圍——離開咆勃（Bebop）的喧囂與眩技，改以更寬廣的和聲節奏（Harmonic Rhythms）來鋪陳，運用調式的方式（Modal）來作曲，並且試圖去傳遞一些畫面，譬如〈Flamenco Sketches〉、〈Blue In Green〉等，OK，我們可以把這些都寫出來，也都熟讀到讀起來，也可以用「迷離朦朧」、「Mellow」、「Low-Key」等來形容專輯給人的感覺，更甚者，我們可以開始推薦起邁爾斯在哥倫比亞同時期的前後錄音……

慢著！樂手的表現，才是這張專輯偉大的地方，因為所有參與的樂手，解釋了爵士樂是什麼？再仔細聽聽開頭曲〈So What〉吧！每一位樂手，在如此簡單到不能再簡單的曲式和聲結構中，所呈現出來的一音一符，完全代表了每位樂手的「個性」：邁爾斯是領隊暨靈感發想者，他先告訴大家這是一首只有兩個和絃（Chord）的曲子，然後就沒再說什麼了，留給大家去自由發揮。今日我們因為爵士教育體系發達的緣故，往往都把這首〈So What〉當成是初學調式即興者的練習曲，然後用很蹩腳的方式「順著音階上上下下」，錯了！這樣的理解可謂大錯特錯，看看，連樂手都用「延伸功能」來理解爵士樂哩……

真正的情況是這樣子的：曲子簡單，樂手可不簡單！每個想做的都不一樣，讓我們再次藉助數位高科技來剖析：

1分30秒，作曲者與第一位即興者小號手邁爾斯戴維斯，並沒有用他作曲的方法來即興，而採取的是較為基本的小調（Minor）聲響來處理，加上很多的長音，以及小和絃上比較具張力些的延伸音（Tension Note），來達成空曠的效果，至少，這是他作曲時要的感覺；

　　3分25秒，次中音薩克斯風手約翰寇川（John Coltrane）接手，他大概是最自得其樂的樂手了，不斷地反覆同樣的動機（Motif），並延伸發展，這個一開頭的動機，加了個四度音，所以小調的味道比較淡些，但是卻變得較具現代風味，其後我們會不斷聽到寇川運用了一些快速的音群（Run），但是還是在發展動機，句子的呈現十分明顯，值得注意的是他反而有些刻意地在規避掉會「正式」變成多里安調式（Dorian Mode/Scale）的B音，到了**4分40秒**以後終於司馬昭之心路人皆知，大膽地把邁爾斯曲子內所運用到的聲響吹奏出來，總體來說，他算是最「講義氣」的好兄弟，主要的原因也是寇川自己也對調式概念很有興趣，這類的曲子反倒是提供了他一個實習的好機會，讓他吹得興味盎然。

　　接下來的即興者，可謂世代交替巨輪之下的老將

　　5分17秒時中音薩克斯風手加農炮艾德利（Cannonball Adderley）承接了約翰寇川的快速音群，但是別忘了他是咆勃（Bebop）的超級高手，演奏語法也以輕巧滑溜聞名，對他來說，演奏個多里安調式音階不是問題，但他終究無法忘情咆勃，就變成了在調式音階上用咆勃的反覆上下行半音語法，以及想像和絃的琶音句法（Arpeggios）來表現，甚至是把他想成一個調性內和絃，用C大調內其他調性和絃（Diatonic Chords）來琶音變化，當然，搖擺到不行的節奏語彙，也讓我們聽到他的個性，他永遠都要讓聽眾覺得舒服，跟寇川那種執著的個性就是不一樣。

　　7分07秒進來的比爾艾文斯（Bill Evans）鋼琴即興，其實不能太算是個即興，他基本上仍是守住和聲的色彩，只有偶爾來點上下移動，而日後比爾艾文斯的音樂，也並沒有真正向調式前進，倒是和絃疊和絃的概念，變成了他的招牌標誌，也成為後世鋼琴手學習仿效的對象。

　　至於另兩位樂手——貝斯手保羅錢伯斯（Paul Chambers）與鼓手吉米卡柏（Jimmy Cobb），邁爾斯挑選他們，也是因為他們不是那種花俏的樂手，反而會非常實在地把看來簡單的東西維繫住，十分紮實地建構好堅強的後盾。另外一位同

時期邁爾斯常用的鼓手菲利喬瓊斯（Philly Joe Jones），或許在這類的曲子上就容易打超過，因為他是屬於比較眩技、搶戲一些的鼓手，所以我們也可以得知，樂團的領導者想要什麼樣的聲響，他就會去搭配調度適合什麼味道的樂手，這就是邁爾斯厲害之處，也是他終其一生，都被公認為偉大的樂團領導人與風格開創者的緣故，但是這個「偉大」，需要我們抽絲剝繭，前後對照來論定。值得一提的是：在爵士樂歷史上，卻幾乎沒有爵士樂手會試圖要做一張「偉大」的爵士樂專輯，大家思考的，就是如何能在被期盼或制約的空間與時間之內，運用各自的能耐來完成一段即興、一首曲子及一張專輯，偉大與否，是讓後世來推敲的。

　　所以，您覺得呢？一張專輯裡的一首樂曲，就有這麼多可以說，這麼多可以觀察的，這還不及後進樂手需要達到的要求呢！因為樂手還要把它們都練起來，逐段分析、體驗，並揣摩出它們的音樂氣度，從中再去蕪存菁，變化出更多的素材。然而筆者所要表達給各位聽友的是：仔細聽，才會有所得，這種收穫，不只是感官上的滿足，對於了解一首曲子，或一張專輯，或一個時代的重要性，才能得到清楚的脈絡痕跡。而這也是音樂評論者，或專業的爵士樂聆聽輔助工具書、網站的評斷標準，光憑感覺好不好聽，怎麼給星星？給小花？評論者勢必要先從「段」開始，了解其即興的層次，才能從一「首」曲子中去明白創作者與即興者最後呈現的落差，再從曲子的前後排序中，體驗出整「張」專輯的水準與意圖，然後（！），再由這位樂手的生涯、同類型樂手的表現、最後加上評論者的期待，來給予參考性的標準，即便盡量做到了客觀公正，但難免會有主觀偏愛的一面；但是，至少在陳述喜歡或不喜歡、好或不好的理由中，我們可以讀到理性層面的論點，在諸多歐美日爵士樂雜誌中，我們甚至可以看到多位主筆評論同一張專輯而有褒貶之分，然而立論仍是清晰的，對於內容的探討也能給於讀者不同的思考空間。

　　或許西方的理性主義與邏輯思惟，並不是完全適合東方，然而整個爵士樂的形式仍是源自西方世界的產物，她的架構、演繹手法、創作心態，在在有其背景與影響，整個爵士樂的來龍去脈，也不太適合完全以浪漫而文學的角度去加以演繹，或許這樣能夠增加其「延伸功能」及「附加價值」，對於增加爵士樂唱片的銷售會有短暫性的刺激作用，但這終究不是長久之計，使得爵士樂，還是會停留在消費型的「休閒娛樂」感覺上，人們看待她的角度，自然也會使得忠心的爵士樂迷感到失落與迷惘。

　　在理解到爵士樂的聆聽單位如何劃分以後，我們還是暫時擱置稍嫌吃力的「專

輯」張數，回到比較實際而保險的「即興段落」，近距離體驗爵士樂手在小小的空間裡如何把它最大化吧！還記得前篇文章中我們談到**聆聽一段即興好不好的重點，在於五項歸納，分別是「歷史觀」、「自然流暢」、「聽技術」、「隨機應變」及「想像力」**等，我們可不可以再找出一些特徵更明顯的即興，讓各位感受聆賞呢？當然可以！

我們先從簡單一點的開始（對樂手來講可不簡單！）：「**自然流暢**」的例子，筆者推薦各位聆聽鋼琴手羅藍漢納（Roland Hanna）在歌手莎拉弗恩（Sarah Vaughan）的《Crazy and Mixed Up》（Pablo Today CD 2312 137）專輯中的〈That's All〉一曲鋼琴即興，這段從1分28秒到2分44秒，總長不過一分鐘的精彩即興，沒有什麼張牙舞爪的實驗，也沒有高瞻遠矚的宗旨，但就是聽來暢快俐落，有很多爬上爬下的音群與節奏律動，還有幾段彷彿要達陣的翻滾，緊緊牽動著聽者的心。尤其像這樣的優雅搖擺即興，只有像羅藍漢納這樣出身於傳統的爵士鋼琴手才彈得出來，機智但不兇狠，可以說是很難得的。

談到「**想像力**」，非小號手弗萊迪哈伯（Freddie Hubbard）的《Maiden Voyage》即興莫屬！這首賀比漢考克創作描述海上處女航的深邃與不可知，完全都被弗萊迪哈伯的小號聲響表現出來，在他之前，從來沒有一位爵士小號手是這樣演奏的，2分25秒那句類似〈六月茉莉〉的低迴樂句，在幾秒鐘後馬上被拉高八度來呈現，3分27秒十六分音符放克式（Funky）的切分，以及3分49秒開始用小號裝飾奏所隱喻的海平面波光粼粼，也是前無古人之二絕，當以為所有音樂都要沈靜下來時，弗萊迪又在他的即興段落結尾突然出其不意地來個同音反覆的結束句，真的是畫面鮮明無比！

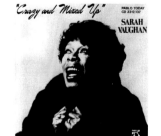

在「**隨機應變**」上的聆賞，我們常可以見到樂手的機智在即興一開頭便展露無疑，尤其是承接前一人結尾的樂句，然後轉化成自己發展的準則，這也是很普遍並值得掌聲鼓勵的。首先我們可以聽聽次中音薩克斯風手喬韓德森（Joe Henderson）在小號手李摩根（Lee Morgan）所創作的〈Ca-lee-so〉一曲中（收錄於《Delightfulee》專輯Blue Note TOCJ-9168），完美地承接了李摩根2分06秒時要結束時所拋出來的「巴·巴

拉──」聲響句子，喬韓德森一路把他接至2分29
秒為止，還很巧妙地因應和絃而變換音高，因為是
AABA曲式的緣故，B段喬就吹點別的，結果2分40
秒又回到同樣的動機上，截至這裡已經很厲害了，
結果開展即興之後，竟然在結束前的3分24秒又
「提醒」我們一次，真是高啊！高啊！

　　另一個簡短卻很具效果（Effective）的範例來
自於吉他手麥可史坦（Mike Stern）應邀為次中音
薩克斯風手鮑伯柏格（Bob Berg）演奏的現代感
〈Autumn Leaves〉，鮑伯柏格以接近即興般的詮
釋法演奏完主題後，留下一句兩個音的「滴──
累」樂句反覆（1分24秒），麥可史坦就這樣把它
接過去，不斷用這兩個音的動機即興發展，後面則
火力全開，演奏出言之有物的即興，實在很棒！
（收錄於《In The Shadows》Denon CY 76210或
《The Best Of Bob Berg On Denon》 Denon DC-
8593）

　　所以說很多精彩的爵士樂即興，其實都隨處藏
在音樂的各個角落，我們是不是可以多花些時間去
仔細聆聽，發掘出其中的乾坤奧妙呢？如此一來，
樂手們也不需要在現場演出時還得刻意用肢體動作
引導聽眾，聽眾也不需額外受到視覺干擾，便能很
快掌握住樂思的去向囉！

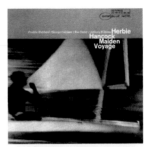

鋼琴手賀比漢考克（Herbie Hancock）的演奏方法極易辨識，在節奏上常有節奏錯置（Rhythmic Displacement）之舉，作曲編曲上也極富野心，時迄今日已是當代爵士大師（《The New Standard》 Verve 314 529 584-2）

約翰寇川（John Coltrane）自「Kind Of Blue」專輯之後，愈來愈醉心於調式概念（Modal Theory）的實踐與開發，〈Impressions〉一曲便與〈So What〉格式和絃完全相同，但即興上寇川便可更加大展所長（**《Impressions》 Impulse! MCD 05887**）

身材圓胖、笑臉迎人的中音薩克斯風手加農炮艾德利（Cannonball Adderley）擅長用親切的即興語彙，來拉近與聽眾之間的距離（**《Things Are Getting Better》 OJC20 032-2**）

在《Kind Of Blue》專輯中擔綱吃重角色的鋼琴手比爾艾文斯（Bill Evans），終究未走上調式之路，而是以和絃疊和絃的手法，開創出一家之言，也因此，我們可以知道依此類做法創作而成的〈Blue In Green〉，其實並非掛名的邁爾斯戴維斯之作，而是比爾艾文斯之作（**《How My Heart Sings》 Riverside OJCCD-369-2**）

Ashley Khan：
《Kind Of Blue - The Making Of The Miles Davis Masterpiece》

Eric Nisenson：
《The Making Of Kind Of Blue - Miles Davis And His Masterpiece》

爵士樂史上最偉大的專輯之一《Kind Of Blue》，經過多年，影響力依然深遠，市面上光探討這張專輯的專書就有兩本，尚不包括樂譜及即興採譜。

抽絲剝繭聽門道

爵士樂手常用的即興手法（上）

　　在爵士樂的聆賞過程中，一旦進入了比較深入的領域，資料的閱讀及常識的獲取往往是家常便飯了，然而爵士樂相較於其他種類的音樂形態，她更強調一種「即時鬥智」的意味，換句話說，爵士樂手的腦筋總是不斷地在運轉，愈成熟的樂手，這樣的運轉愈能夠轉化成為本能，當然呈現出來的效果，也就格外地令聽眾印象深刻了！

　　相信許多爵士樂手跟筆者都有同樣的經驗，在爵士樂的學習過程當中，彷彿是先學會找水源，然後鑿井、安裝幫浦、接通水管，最終的步驟，是把水龍頭裝上，我們必須要確定不管用什麼容器來裝水，都要確定不會中斷，靈感得要源源不絕，只是要學會控制罷了！曾經有很長的時間，當樂手習慣了即興的邏輯循環之後，腦筋的運作會停不下來，也就是用「心」來即興，而且是隨時隨地可以開始進行的，但是當功力未臻時，這樣的過程反而很痛苦，嚴重時甚至會造成失眠或恍神的問題，旋律、靈感與循環沒有辦法停下來，想拋都拋不掉，很多樂手也常講說：「The melody is stocking in my head！」，就是這意思。當然對爵士樂手而言，這都是一條必經的道路，當學會更能控制腦筋的運轉、樂思的開關之後，剩下的就是琢磨樂器的技巧，以充分地表達出心中的意念而已。

　　所以說，以**爵士樂即興的觀點而言，「工欲善其事，必先利其器」這句俗諺中的「器」，指的絕對不只是樂器**，而更包括音樂家的理性與感性層面，一位好的爵士即興者，理應是接觸到音樂，就如同高科技感應器一般，自動會去聽出和聲進行與節拍，然後腦子也開始運作，從中找出流暢的旋律，即席創作出切題的內容，**這是爵士樂的美學表現方式，她不完美，但她追求完美**，更何況根據我們之前的探討，爵士樂的「互動」也是極其重要的部份，兩個人以上的腦力激盪碰在一起，理

當是精彩可期的才是。我們還是期盼，愛樂者在聆賞爵士樂時，能夠更貼近演奏演唱者一些，您可以有很多的想像空間，您也可以擁有聆聽的感動，這也都是音樂家所樂意聽見的；然而，音樂世界如此寬廣，爵士歷史如此縱深，許多評價的標準或心得的抒發，其實可以再圓融些，聽聽音樂演奏者的心路歷程，回歸基本面，或許對聽「懂」爵士樂，也會有很大的幫助的！

　　筆者常跟一些相熟的樂迷朋友聊到，並非要樂友們強加學習「樂理」或「樂器」，而是能了解更多「音樂的道理」在哪？而非指「音樂的理論」或「音樂的理由」，偶見少數不夠成熟的樂友常用要求樂手的學習態度來指責另一方，其實是不盡公允的，唯有更多的認識與了解，才能充分學會尊重及評判優劣，樂手與樂迷各執一詞，甚至互不體諒，只會讓事情變得更糟，市場變得更小而已吧？不管如何，個人還是希望能藉「爵士DNA」，嘗試撥雲見霧，用大家都了解的語言來介紹爵士樂。

　　那麼，到底是哪些東西，會讓我們花掉這麼多時間去磨練呢？爵士音樂家在走向自己的風格之前，又有哪些目標是必定要精益求精的呢？這是我們接下來要探討的項目。從中我們又可以看到，哪些音樂家已然超越了原先所持的樂器，他（她）的影響層面遍及整個爵士樂歷史？現在不管是哪位自認「爵士音樂家」的後輩，一定都避不開這些大師的點滴累積呢？國外的樂評在發表對唱片或音樂會評論時，他們所秉持的標準跟術語，又是怎麼來的呢？相信如果您是認真的爵士樂迷，絕對有興趣提出這些問題，筆者在此無法給「標準答案」，不過倒是可以提供一些樂手法則讓大家參考參考。

對和聲（Harmony）的敏感程度

　　如果說爵士樂即興是陶藝成品，那麼和聲進行可以說是陶土，爵士音樂家在下手雕塑前，幾乎都必須要具備對於和聲敏感的聽覺及反應，好似陶藝家對於土質的了解及水分與泥土的觸感。在音樂術語上，鋼琴或吉他等樂器就是和聲樂器，他們可以奏出一個又一個的和絃（Chords），這些和絃中的音符組合與同時發聲，營造了不同的色彩，也提供了即興者創造旋律的平台，一組、一串、一段的和絃，如果夠長產生了規律性，就構成了曲式（Song Form），爵士樂手談到和絃進行時，行話叫做「Chord Changes」或簡稱為「Changes」，我們在之前的文章中提到過，著

名的樂曲就成為了標準曲、經典曲（Standards）。

其實音樂只要有調性（Tonality），就會有大小調的差別，所以爵士樂在這方面並不是開風氣之先，如果用爵士樂的和絃記載方式來聆聽古典音樂，結果可能大部分是相同的，只是在爵士樂當中，漸漸地打破大小調恆定的做法，加強了許多暫時性轉調（Temporary Modulations）的表現，以致於調性比較隱諱，用比較粗俗的話來講，就是沒法用一個調性從頭彎幹到尾就對了！反而要像穿針引線一般，在乎每個和絃的連結，從哪個洞進去，從哪個洞出來，是不是繞一圈、打個花結什麼之類的？

這也是為何許多爵士樂手，在進入爵士樂之門時，都是先從咆勃（Bebop）觀念開始著手的緣故，因為Bebop的樂曲，和絃的連結大多十分地繁複而密集，樂手們總要學會慢慢地織啊織啊的，才能漸漸熟能生巧。由這裡開始，再慢慢回溯到搖擺（Swing）的節拍概念，旋律的伴奏等等。當然演變到所謂的硬咆勃（Hard Bop）時期（有時又譯成精純咆勃），和絃連結就更加複雜了，許多作曲家如Tadd Dameron、Benny Golson、John Coltrane等等，紛紛把和絃連結搞得很容易「撞壁」或「滑倒」，也就考驗出樂手的功力何在。所以我們常會看到，很多爵士大師被套上諸如「Perfect Harmonic Sense」或「Crystal Clear」等等褒詞，建議各位多聽爵士小號手及鋼琴手的即興線條，會很明顯地感受到這樣的味道，他們的動作，可說是又精準又俐落，也成了後人急於追趕的高標準。

聆聽Bebop樂風的綿密與繁複，以及音樂家如何勾勒這些和絃
The Quintet - 《Jazz At Massey Hall》（Debut OJCCD 5044）
Dizzy Gillespie / Stan Getz / Sony Stitt / - For Musicians Only（Verve 837 435-2）

也有一種趣味橫生的景象，是爵士樂手在聆聽爵士樂唱片或現場時，常在沒有節目單或是報幕的狀況之下，仍能聽出他們在演奏哪首曲子？甚至聽出更多幽默或興味，一旁的樂迷卻似乎丈二金剛摸不著頭腦，其實這也不是啥特異功能，只是同樣也跑過同一和絃進行「跑道」幾百次，比起光聽旋律辨認曲子而言，我們的線索又多出不少而已。

　　因此延伸探索，諸如Bebop宗師──中音薩克斯風手Charlie Parker的樂句，其實真正用到音階（Scale）的時機極少，大部分都是繞著繁複的和絃打轉，如此綿密的線條，加上了很多和絃的趨近音（Approach Notes）、半音（Chromatic Notes）等等，「斤兩」就重很多，電影「Bird」裡頭就有一幕，飾演菜鳥帕克的演員激動地瞧不起那些光靠一個調的音階或和絃吹奏節奏藍調樂（R&B）的薩克斯風手段落，或許戲劇衝突性悲劇了些，不過也算是適切地解釋了Charlie Parker革命性的手法。

　　更進一步而言，如果是以今天大家通稱的Bop風格而言，譬如兩位偉大的薩克斯風巨人Sonny Rollins與John Coltrane的對陣，我們可以說他們看待和絃的原則（Principle）都是一樣的，只是用法習慣（Approach）不同而已，而這些用字遣詞上的偏好，再加上他們說故事的方式，就變成了各人的風格（Personal Style）了！Sonny Rollins喜歡比較彈跳的樂句，而John Coltrane喜歡多一點鋪陳；Sonny Rollins偏愛接收伴奏樂手的聲響而即時反應於即興上，John Coltrane則堅持idea要一點一點慢慢釋放，吹到把自己掏空為止，這樣的特色，不僅早在他們1956年的合作上顯現，聆聽他們後期的風格發展，是不是也能夠感受得到呢？

由克林伊斯威特執導，描寫查理帕克音樂生涯的電影「Bird」
（中譯「爵士春秋」）

薩克斯風大師Sonny Rollins與John Coltrane傳世的交手經典
Sonny Rollins Quartet & Quintet - 《Tenor Madness》
（Prestige OJCcD-124-2）

更進階的和聲概念回頭影響即興的線條

　　和聲上面，也有兩位音樂家別具特色，他們就是鋼琴手Thelonious Monk，以及管樂手Eric Dolphy，他們在寫作樂曲、安排和絃段落時，喜歡不按牌理出牌，往往出現不規則的和絃上下行連結，或是大跳、差半音等等，以致於跑道已經崎嶇了，跑起來就會顛簸些，也就產生了我們常聽到的「扭曲」感，久而久之，當這類型的音樂家回過頭來演奏較為平常的爵士標準曲式進行時，他們的耳朵已然習慣不太平整的聲響，自然會將樂曲演奏得「有稜有角」。所以，這既沒什麼運用到什麼稀奇古怪的音階，也並非像是古典學院派的理論作曲方式，真要去探究，就是在於他們對於音程（Interval）的用法，比同儕樂手要來得大膽許多罷了！

聽聽Thelonious Monk演繹自己的音樂，再聽聽他演繹別人的音樂
《Monk's Music》（Riverside OJCCD-084-2）
《Plays Duke Ellington》（Riverside OJCCD-024-2）

Eric Dolphy - 《Out There》
（Prestige OJC20 023-2）

還有另外一派的爵士樂發展，可說是以Bill Evans馬首是瞻的鋼琴家為主，首先Bill Evans成功轉換了古典音樂中法國印象樂派的音樂色彩，譬如德布西、拉威爾等，讓和聲更加地朦朧，創造出一種似乎沒有止境的感覺，然後根基於這樣的和絃連接，再於其上創作旋律或找出即興，這樣的線條，在「暖烘烘」的和絃陪襯之下，會有不同於原來調性音樂的直接感受，建議大家可以聽聽Bill Evans完美演繹的諸多作品如〈Blue In Green〉、〈Time Remembered〉、〈Very Early〉、〈Sno' Peas〉，或是薩克斯風手——也是偉大的作曲家Wayne Shorter的〈Speak No Evil〉、〈Infant Eyes〉、〈Wild Flower〉等等，就可以體會出那股迷濛的氣息，您也會常常在閱讀Liner Note時，讀到高明與否的「**和絃配置**」（**Voicing**）這個名詞。

　　鋼琴家的頭腦，最多這種和絃疊和絃，或是A+B=C，X接Y再去Z的想法，所以常有人開玩笑說，爵士鋼琴家頭會禿得很快……不過能夠在這樣子的和絃進行上即興地好，尤其對非鋼琴樂手而言，真的就得培養出非常敏銳的「和聲耳」，或者要對鍵盤有很好的概念才行。有些樂曲，甚至是以「鴨子划水」的姿態進行的，也就是上面看似簡單，下面可是暗潮洶湧，譬如Charles Mingus的〈Goodbye Pork Pie Hat〉，及Jaco Pastorius的〈Three Views Of A Secret〉兩曲，旋律都是很明顯的藍調味（Blues），但和絃進行十分地複雜，聽者在聆聽的同時，就會有一種又帶著藍調的哀愁，卻又不如原始的藍調那麼直率的多元感受了！

和聲色彩的高度運用
Bill Evans - 《Affinity》（Warner Bros. 927 387-2）
Wayne Shorter - 《Speak No Evil》
（Blue Note 0777 7 46509 2 2）

藍調為根基，但和聲配置得更為高明的曲子

〈Goodbye Pork Pie Hat〉 Charles Mingus - 《Mingus Ah Um》
（CBS 450436 2）
〈Three Views of A Secret〉 Jaco Pastorius - 《Word Of Mouth》
（Warner Bros. 7599-23525-2）

　　爵士音樂家總是愛找自己麻煩的……這是這行的通病，像上述的方式，又慢慢地被鋼琴家們發展出一套需要長時間琢磨的手法，現在大家都叫它「**重配和聲**」（**Reharmonizing**），一首原本簡單的歌曲，鋼琴手或是吉他手們往往要竭盡心力，再去添加、更動、調配出更複雜的、更新鮮的和絃進行，每位樂手調配的口味不同，自然也造成了各家之言，愈後輩的樂手就又少了幾種可能，得再絞盡腦汁去發展出更多可能性，也就因為這樣，爵士樂的和聲架構與理論發展，就愈趨複雜了，這一點都不誇張，筆者的好搭檔——鋼琴家張凱雅，在歐洲學習爵士樂時，老師們給的作業常常就是一首樂曲，然後必須重新架構出十種以上的不同進行，有些成果甚至是極為誇張、挑戰聽覺的（當然，凱雅彼時就開始掉頭髮了）。這部份的功力也成為爵士鋼琴手的宿命，從Keith Jarrett到Kenny Barron到Richie Beirach到Brad Mehldau到Renee Rosnes，無一不是重配和聲的專家，當然，所有的鋼琴手，不管是美國人還是歐洲人，還是得乖乖地從頭學習祖師爺Bill Evans的多項獨門祕訣，才有可能慢慢進階。

　　根據我們自己的觀察與經驗，和聲概念確實是東方人最弱的地方，西方人創作，可謂言必稱和聲，而東方音樂的傳統，仍是以旋律為導向，再於事後配上和聲，因此相信很多人會有同樣的感覺，西方音樂的作品，在色彩上比較多變些，旋律的延展性也比較大，主要是在於切入點不盡相同而已。實際一點來說，各位如果想要直接感受，最好的方法就是採取爵士樂聽法的版本比較——聆聽不同爵士樂手詮釋同樣一首爵士經典曲——試著仔細聽聽看，您覺得的味道、氛圍、激昂、低迴

Second Edition

BILL EVANS
FAKE BOOK

Brad Mehldau
《The Art Of The Trio , Vol.1》
（Warner Bros. 9362-46260-2）

Bill Evans的音樂已經成為爵士
鋼琴手必修的功課

the
ART
of the
TRIO
VOLUME ONE

TRO

等等形容辭彙，也許往往都是來自於底下和聲上的變化哦！如果，您能夠聽出來
XRCD、LP、DAT的音質播放同一曲音樂有何差異的話，那麼我相信聆聽音樂中更
明顯的和聲流動，應該不是件難事才對！

句型（Patterns）的安排及音階（Scales）的活用

　　正因為和絃是爵士樂手最為在意的要素，因此該如何流暢地渡涉過一首又一
首精心設計過的和絃進行，並且要每次都成功，就成了爵士樂手極其重要的課題。
專業的爵士樂手需要被建立的一個金科玉律就是：如果沒有事先準備就要上台去迎
戰，那可以說是自殺式的行為，所以誠實地說，爵士樂的演奏並沒有一些音樂寫手
形容得那麼地渾然天成、完全隨機，或是天分決定一切、所有爵士樂都用「Jam」來
解釋……爵士樂手在台下只能盡量地準備基本動作與招式，上了場之後怎麼打，再
根據「訓練過的本能」（Trained Instinct）來反應。所以這麼說吧！能夠事先準備的
大概佔了40%，上場開戰時則有60%需要隨機應變，而且很「殘酷」的是：幾乎練過的
東西通通會在時間與空間的壓力下，紛紛扭曲變形，或甚至卡住窒塞，這時真的只
能仰賴經驗了，聆聽愈資深的爵士樂手，就愈不容易察覺到這些細微的「掙扎」。

　　著名的爵士吉他手Pat Metheny於2002年造訪台灣時，就是用功的最佳典範（註
一），當其他樂團成員紛紛以逛夜市、打撞球、吃宵夜來排解巡迴演出的壓力時，
他老兄還是一個人關在飯店房間裡練吉他，連他的老友Lyle Mays都是一臉「這傢伙

就是這樣啦」的表情，當然這是個人的習慣不同，不過，保持樂手的「Chops」卻是很明確的課題，就如同職業運動員隨時都要保持能上場表現最佳狀況一般。以音樂家心理而言，Pat Metheny Group有很多事先編排好的段落，曲子的章節也十分長，如果沒有過人的體力及耐力，很難完成這樣的音樂，也因此總是到了一定的段落，爵士樂手的「致命招式」紛紛出籠，如果您曾經有機會同時聆聽同一組樂團或樂手，演奏同一首曲子，您就能很快體會筆者的意思。聆聽CD化之後的諸多爵士經典唱片，因為收錄了原本許多捨棄不用的版本（常會注明Take 1、Take 5、Take 18等），您也能很清楚地發現，一位樂手的出招習慣，其實可以說是很接近的，甚至更進一步，聆聽一位大師在前後兩年的時期以個人名義或跨刀錄音的作品，一聽我們就知道他是什麼時期的誰誰誰，這就是在爵士樂史籍上所談到的「樂手風格」。

也因此，早期的樂手可能都是什麼武當崑崙峨眉派、南拳北拳的，今日的樂手則幾乎都是靠著唱片來吸收爵士樂經典，想要創造出個人風格的方式，最實際的方法就是「集各家之大成」，他（她）可能要學會Charlie Parker的快狠準，也要學會Thelonious Monk的撞擊，還要學會Herbie Hancock的節奏律動，加上John Coltrane的音型排列法則，然後再摻些McCoy Tyner的五聲音階、Joe Henderson的綿延六連音七連音，甚至更多來自爵士樂以外的影響等等，當然要練的東西也就多了起來。況且在爵士樂手的學習養成中也有一種很重要的觀念，就是要自己想辦法歸納整理，把前人的電光石火之瞬間，擷取其精華後再延伸發揮，在強調個人色彩的爵士樂中，這是很稀鬆平常的事情，換句話說，**爵士樂沒有類似像是六法全書或是聖經的標準，她反而比較像是參考以往的案例，來做出更系統化的歸納整理，每個人都可以找出自己的一套方法，成功的爵士樂手就像個可以自行維護保養、納取外在養分的系統，可以不斷再生更多的可能性出來。**

歷史上出了名的用功樂手，非John Coltrane莫屬，他終其一生都在動腦，思考音樂的變化性，並且再於樂器上完全去實踐它們。尤其在1957年與怪傑鋼琴手Thelonious Monk合作之後，更是大大地啟發了他的探索之門，誠如前段所述，Monk的和絃排列在當時十分地詭異，原來就已經是神射手的Coltrane，在 Monk的調教下，更變成可以在任何姿勢、任何動作之下拔槍射擊的超級高手，不但能百發百中，更能彈隨意發，善用薩克斯風來做出各種特技動作，也讓Coltrane的武術層級更上一層樓，能夠探索更高段的音樂體驗（我們可以說Monk像是星際大戰裡

的Yoda嗎？）。筆者並非要很八股地告訴各位「愛拼才會贏」的道理，然而要把1940至1960年之間的爵士樂風格掌握得好，練習與準備是絕對必要的，各位不妨聽聽1957至1958年之間Coltrane在Prestige唱片的錄音、他與Miles在Prestige的四張馬拉松錄音，以及轉至Columbia唱片的合作，還有最著名的Blue Note唱片《Blue Train》專輯，這時候的Coltrane其實是同一個人，吹的方法可以說是一模一樣的，一聽就可以辨認出來。

我們可以說這位「Hard Bop」Coltrane，是時至今日最被廣泛模仿的對象，他大量地運用了以和絃組成的琶音（Arpeggios）變形，加上許多半音為觸媒，形成許多同一形狀（Figure）上下型排列的音型，當然還包括了調性音階（Diatonic Scales）的轉折、模進等等，甚至速度上愈吹愈快，以加快一倍的方式（Double-Time），將他要的音型像機關槍似地一股腦兒地射出來，這麼繁複的音型，卻還未曾進入調式（Modal Jazz）音階代換的領域中，只是用和絃音加上半音，儘可能地作萬花筒般的變化而已，這還是屬於Bop的手法。當時跟他合作的團長Miles Davis，雖然因為Coltrane吸毒的原因迫使他離團，不過Coltrane一直「密密麻麻」、「樂樂等」（台語）的即興，對於很想擺脫Bebop陰影的Miles而言，也應該是不太好適應的。（註：以上形容詞並無貶意，純粹是相對性的比較）

1957-1958年間的John Coltrane演奏風格（因專輯眾多，謹各家代表性各選一張）

John Coltrane -《Lush Life》（Prestige OJCCD-131-2）
Miles Davis -《Steamin' with the Miles Davis Quintet》（Prestige OJCCD-391-2）
Miles Davis and John Coltrane -《Miles and Coltrane》（CBS COL 460824 2）
John Coltrane -《Blue Train》（Blue Note CDP 7 46095 2）

　　而在當時，也是爵士樂開始產生教育體系的時候，也因此，時至今日許多著名的爵士樂教材，便大量地強調這時期的Coltrane，因為這在教學上容易解說，卻需要長時間磨練（正所謂「知易行難」），對於著重基礎的教師而言，可以算是為學生設定了一個很高的標準，然而反過來說卻也無形中養成學生看小不看大，過度在乎細節，卻忽略了爵士樂應有的格局與氣度，甚至忽略了Coltrane還有Atlantic時期及Impulse！也深深地影響了後世的爵士樂音樂風格。（註一）

　　我們都必須持平地看待歷史，Coltrane的貢獻是無人能及的，然而Coltrane的影響，卻產生了利與弊，過度強調音型的結果，就容易忽略了音色與整體呈現的部份，這是在1960年之後的爵士樂手，持續專注關注的課題。終究，一位樂手的偏好，也能成為另一位樂迷的嫌惡，與其主觀偏執，不如跳開來看，擷取他們音樂中的菁華層次。筆者很喜愛的薩克斯風手Michael Brecker，也有不少人嫌他音吹太多；Branford Marsalis也曾批評過年輕的Chris Potter太愛現，一次把會的通通丟出來；也曾親眼目睹鍵盤手George Duke在大師班把同輩樂手Chick Corea、Herbie Hancock模仿得惟妙惟肖之後，卻很堅定自信地說：「I have my WAY！」少點人云亦云，先別企圖定位，多去發掘值得您喜愛的部份，多點好奇心去了解我們不熟悉的音樂，是不是更快樂又充實呢？

註一：有興趣的讀者，可以參閱內華達大學爵士音樂系主任David Ake所著作之《Jazz Cultures》一書，尤其是第五章〈Jazz 'Training - John Coltrane and the Conservatory〉。或由英國劍橋大學所出的《The Cambridge Companion to Jazz》之〈5. Jazz As Musical Practice〉（Travis A. Jackson）及〈10. 1959：the Beginning of Beyond〉（Darius Brubeck；鋼琴家Dave Brubeck之子）

John Coltrane的研究專書
Lewis Porter - 《John Coltrane : His Life and Music》

John Coltrane與Thelonious Monk於1957年關鍵性的合作
《Thelonious Monk with John Coltrane》 （OJC20 039 2）

The Thelonious Monk Quartet Featuring John Coltrane -
《Live At The Five Spot》 （Blue Note 0777 7 99786 2 5）

抽絲剝繭聽門道

爵士樂手常用的即興手法（下）

　　在爵士樂的鬥智過程中，許多微妙的細節，經常於電光石火間發生，不過爵士樂手倒很少想著要把誰誰誰幹掉之類的想法，愈有經驗的樂手，就愈能談笑用兵，甚至保持著優雅的姿態，偶爾來句神來一筆的幽默，而不是咄咄逼人，侵略性十足，即便是不少人覺得蠻「兇猛」的自由前衛爵士，大多數的樂手，仍能著重在自身意念的表達，持續地燃燒自己的能量，延伸更多的樂思，聽者享受著一次又一次的絢爛爆炸，卻如同觀賞高空煙火般，精彩又讚嘆，反不會炸傷自己。

　　當然，正如我們之前不斷強調的，爵士樂的發展過程重心，往往擺在樂手身上，爵士樂手從前人的手法中學得如何「對付」這些曲子、和絃進行或是節奏，然後再逐漸研發出自己的一套，愈晚輩的樂手，就得學會舉一反三，將前人的即興瞬間，歸納整理成延伸的思考模式或演奏技巧。而從這些蛛絲馬跡中，樂手的傳承就這樣被保留下來，也成為不管是學習爵士樂或是聆聽爵士樂，常見的形容語彙，譬如「Monk-ish」（像鋼琴家Thelonious Monk一般的觸鍵、音符撞擊或不和諧音程）、「Coltranish Solo」（像薩克斯風手John Coltrane一般的綿密多音線條、快速的音階上下行）、「Wes Octave」（像吉他手Wes Montgomery一樣用拇指撥彈八度旋律線）、「Sounds like mellow Miles」（像小號手Miles Davis吹奏聲響的柔美）……等等。

　　以正面意義來看，多認識這些常用的樂手語彙，並了解它們的來龍去脈，在聆賞上可以聽出一位樂手歷史觀的多寡，也可以在建構自己的爵士唱片收藏方面，更有脈絡可循，而不是東聽一張西買一張打游擊，方能於延伸聆聽上享受到更多的樂趣。對於樂手而言，差別在於還要學得熟能生巧，並能變出自己的花樣來，筆者認為這是很重要的，如果爵士樂只講究崇古原典，缺乏挑戰性的思考與時代性的融

合，那麼爵士樂終究會成為一湖死水，看看歷史的發展，爵士樂的「活力」，正是她最重要的精神之一。

上篇我們談到了三類爵士樂手常見的手法——「對和聲的敏感程度」、「更進階的和聲概念回頭影響即興的線條」、「句型的安排及音階的活用」，它們也都是爵士樂手需要花費長年累月的時間去琢磨的。現在就讓我們再繼續往下探討，聽聽爵士樂中還有什麼有趣的法則與經驗，可供聽者辨認的：

動機（Motif）的延伸與模進（Sequence）發展

既然說爵士樂即興是快速即席作曲，那麼邏輯的展現就是評判一位樂手功力高下的重要依據。寫一首曲子，一定要有動機，所謂的動機，指的就是一個很容易辨認的音型，在古典音樂裡，就是如同像貝多芬第五號命運交響曲的著名「命運之神敲門」動機，它們通常比較短，在爵士樂中，樂手往往會用一個簡短的動機樂句開始，然後慢慢發展，有點試探的味道，彷彿泡溫泉時還不知道水溫有多熱，先用腳碰一下，才不會猛然跳下去覺得燙……各位如果有號稱「Blue Note二十五張必備入門盤」等收藏，可以找出小號手Lee Morgan的《響尾蛇飛彈》（《The Sidewinder》）專輯，聽聽第四首〈Gary's Notebook〉中，薩克斯風大師Joe Henderson是如何開始他的即興的？您就能夠很清楚地聽到用動機來起頭的即興手法。（註：CD時間為1:06處開始）

用動機開始即興，厲害的就是聽聽樂手如何發展？尤其是在和絃進行愈繁雜時，愈能顯出樂手的功力高下，只見爵士樂手們像是蜻蜓點水一般，在江面上施展輕功，轉眼間輕舟已過萬重山，乾淨俐落。尤其是當承接別人的招式時，借力使力，將動機轉成自己的，更是高竿，這部份我們在之前的「仔細聆聽爵士樂即興之必要」一文中之評價即興好壞第四項「隨機應變」段落亦多所著墨，敬請參考前文有關Joe Henderson於〈Ca-Lee-So〉的精彩即興，以及吉他手Mike Stern於〈Autumn Leaves〉中的即興承接與發展。而Joe Henderson，也是大家必聽的動機大師，連年輕一輩的Mike Stern，都自認受到Joe極大的影響。

而因為傳統爵士樂作曲上，講求對仗格式，也提供了爵士樂手許多機會，來發展以兩小節、四小節為對稱單位的「**序列型句法**」（**Sequence**），所謂的序列型句法，意指比動機長一些，幾乎是相同的節奏與順勢，以持續上行或下行的方向前進並貫穿樂曲，簡而言之，聽者可以聽到的是連環式的「形狀」（Shape；Figure），往上走的話極像一波又一波的海浪，愈疊愈高，譬如小號手Lee Morgan在〈Locomotion〉之3:49開始所呈現的句型一樣精彩；下行的態勢，則像是把球往地上丟所造成的反彈力遞減，可以聽聽Joe Henderson於原創曲〈Punjab〉中的即興，1:35至1:44之處極為明顯。（註一）

　　可能有讀者會問到：這樣的序列型句法跟前篇John Coltrane十分見長的「句型」（Pattern）有何不同？當然這之間的界限頗為模糊，各家各派的見解也不盡相同，然而以筆者個人的觀感，Coltrane的Pattern比較機械化，感覺像是切出來一般地均等，比較有數學計算的意味，這也是他的Hard Bop時期即興常被後世認為聽來像是在練習一樣，一方面的確也是Coltrane十分認真地事先練習，二方面即為工整的八分音符句型所致。而序列型句法，則比較強調一句一句的感覺，如果仔細算拍子，它常跨越小節線，味道就如同一樣的招式高一點打一次，再低一點連續打一次（反之亦然），聽眾們更能聆聽出爵士樂手的邏輯而大呼過癮，而樂手們，則有挑戰成功的洋洋得意之感！

　　或許我們再聆聽幾個例子，大家會更容易了解，筆者盡量挑選爵士樂迷口中的「基本盤」，希望讓各位有益身心又不會勞民傷財……首先各位可以聽聽英年早逝的小號手Clifford Borwn於原創曲〈Joy Spring〉中的即興，通篇充滿了序列型句法的展現。再簡單一些，可以參考也是動機大師的薩克斯風手Sonny Rollins在與John Coltrane的對戰〈Tenor Madness〉中之2:38處，可以聽到兩句Sonny Rollins自己跟自己呼應的序列型句法。當然這也跟Hard Bop時期的作曲或偏愛的和絃進行有關，因為有大量的平行上下行和絃整組移動，彼時的樂手也都偏愛序列型句法的演奏，如果各位多聽些名曲如Hard Bop代表作——Sonny Rollins的〈Airegin〉、或一直是Bop樂手愛用的快速挑戰曲〈Cherokee〉，大多時候樂手會採取近似的手法處理，或說，滿足觀眾的期待……

　　這才是Hard Bop被翻譯成「精純咆勃」的真諦，因為創作樂曲的樂手，會慣於將和絃進行排列地比較具有挑戰性，而彼時的真正練家子高手，又能更加精準而確

實地將和絃勾勒出來，也讓即興樂句呈現得更具邏輯、更明快清爽，國內爵士樂推廣者在介紹Hard Bop時，倒是比較偏向於用膚色與種族、藍調草根味、Groove、Funk等來界定「精純咆勃」，變成字面意義與音樂意義有些不搭，五〇、六〇年代的爵士樂如果要被稱之為精純咆勃，可能得加上音樂與即興手法上的轉變，方為完整。

更進一步而言，如果爵士樂手的即興句法絕妙高超，又聽得見和絃的轉折，又聽得到樂思的延續，那麼還有一個辭彙很常見於爵士樂的評論中，那就是「Voice Leading」，中文翻譯可能會有點拗口，叫**「單一聲部水平移動」**，有好的Sequence，就會有好的Voice Leading，我們不但能欣賞到爵士樂手的冷靜，還有他們的睿智，同時演奏的夥伴們，也都會紛紛露出會心的一笑！這部份的良好示範，請聆聽Hard Bop時期最著名的鋼琴手之一——Horace Silver於〈Split Kick〉中的演出（從6:20開始的段落），以及當代爵士小號手Arturo Sandoval詮釋Coltrane名曲〈Moment's Notice〉的即興結尾（從2:06開始處）。（註二）

節奏（Rhythm）的變化處理與空間感（Space）的運用

其實對絕大多數的音樂聽眾來說，聽得出節奏的變化是比較容易的事情，就如同聆聽外國語言一般，聽不懂辭彙，但至少聽得出語氣及快慢，譬如激動的時候就會講話比較快比較急，低迴的時候聲調比較沈比較慢等等，也因此節奏也可以是您辨認爵士樂手風格的重點，就跟聆聽不同個性的人，也有不同的語調及表情一樣。

在即興上，有些樂手偏好又急又多的句子，但這並不表示他們的音樂就不好，因為事實上，他們的程度還是超人級的，大部分樂手只能瞠呼其後，聽者感受到的是顆粒狀的樂句，然而卻是入木三分，鏗鏘有力，著稱的除了可說是祖師爺的John Coltrane之外，還有鋼琴手Chick Corea、薩克斯風手Michael Brecker、吉他手Pat

Martino等,當然這跟他們的技術有很大的關係,然而在音樂感覺上,總覺得他們像是上半身努力往前頂的賽跑選手一般,趨近於臨界點卻又未逾線,欣賞這一派的樂手,不但著重他們源源不絕的腦力,也會很佩服他們的體力與耐力。

有些樂手,說話慢條斯理,不疾不徐,甚至很多時候覺得他們快要掉拍了,卻又能展現彈性無比的速度,截長補短地將樂句完美地呈現,這種稱之為「Lay-Back」(或Laid-Back)的句法,爵士樂中人人各有巧妙不同,沒法子統一度量,當然也不能要求每個人的Lay-Back都一樣,只能說有個原則在那兒罷了!或許是因為吹氣量的緣故,傳統中將「稍微慢一點出聲」概念發揮得淋漓盡致的,大多是薩克斯風手,大家都認識的Dexter Gordon,即為個中翹楚,相信聆聽Dexter Gordon的諸多Blue Note及SteepleChase專輯,一切就盡在不言中了吧?另一位Lay-Back的名家,也是所謂的「次中音薩克斯風中量級冠軍」——Hank Mobley,他的樂句個人聽起來就像比利時鬆餅(Waffle)一般,熱熱甜甜的,有種舒服的飽足感,大家可以聽聽之前推薦過的三位薩克斯風手對戰《A Blowin' Session》專輯,John Coltrane是工工整整、進退有據;頭牌Johnny Griffin則是前述的又急又快、聲音輕扁;而Hank Mobley則真的是彷彿快要跟不上腳步,但聽到最後才知道他對於Timing的掌握,也實在是一絕!

在爵士鋼琴手的領域中,節奏運用得好的實在是太多了,然而當代的鋼琴手,除了仿效Chick Corea精準無比的強勢語彙之外,還有一位優游自在的鋼琴大師也是大家師法的對象,他就是Herbie Hancock。聆聽Herbie Hancock的演奏,除了在節奏上有許多高度變化的特技

之外，最具特色的就是他運用節奏，來使得即便是快速度的曲子，聽來也是十分地從容，當然在學理上，後人分析他用了很多多重節奏（Polyrhythm）與節奏錯置（Rhythmic Displacement）的手法，不過這不打緊，最重要的是聽眾永遠都能聽見Herbie Hancock是真的在「玩」爵士樂，筆者曾於國外看過Herbie Hancock的現場兩次，他臉上永遠都帶著笑容，並頻頻以眼神與同儕樂手交換訊息，只要有他的現場或錄音，實在是不容錯過的！或許這樣，才叫老練豁達吧？

至於什麼又叫多重節奏呢？簡而言之，就是在以四等分為拍子根基的曲式進行中，想成三拍的「感覺」（Feel），這樣聽來就有一種衝突性，卻又好玩，還蠻像頑皮的小男孩喜歡放手騎單車一樣，爵士樂手超愛玩這樣的即興遊戲，最明顯的例子，是Horace Silver的〈Blowin' The Blues Away〉一曲，從一開始的主題旋律（Theme）到即興者背後的伴奏（Comping），都有很明顯的「四對三」之感。中音薩克斯風手Lou Donaldson在爵士信差樂團版本的〈Split Kick〉之即興1:45處，以及吉他手Tal Farlow在《This Is Tal Farlow》專輯之〈Lean On Me〉即興1:23處，也有很明顯的多重節奏語彙。John Coltrane的最佳搭檔——鼓手Elvin Jones，也以多重節奏聞名於世，所以每每在聆聽他們演奏四拍的曲子時，都會有三拍（也就是通稱的華爾滋節拍）的圓滑流暢感，好似在畫著一個又一個的圈圈，造成聽者在聆聽John Coltrane經典四重奏時，一種奇特的平衡感。

當代的爵士樂好手，在處理多重節奏上可說是所在多有，講得通俗些，就是愛玩節奏，尤其是在爵士樂融入更多民族音樂譬如拉丁、東歐、印度的元素之後，節奏更是玩到無所不用其極，不過筆者在此並非已進入到Dave Brubeck與

Paul Desmond的五拍〈Take 5〉節奏實驗，也尚未提到融合爵士範疇的諸多名團如Mahavishnu Orchestra、Frank Zappa等等，而是指即便在所謂Strait Ahead的風格之中（註三），這些一流的好手，照樣運籌帷幄，將節奏玩弄於股掌之間，如果您找得到一張丹麥Stunt Records所出的丹麥名鼓手Alex Riel的《Unriel》專輯的話，聽聽美國的薩克斯風好手Jerry Bergonzi於〈Moment's Notice〉一曲的即興，尤其是3:39處，或是從4:03開始的鼓手Alex Riel發功使力樂段，您將會很清楚地聽到Polyrhythm是什麼？也聽得到老前輩Elvin Jones的不朽影響。

　　五〇年代以後，愈來愈多的音樂元素加入到爵士樂中，以致於喜愛尋找新素材的爵士樂手不但於作曲模式上多所改變，甚至於即興的節奏選擇上，也多元了起來，其中Funk音樂與Latin音樂，正是最大宗的融合對象，大家不妨聽聽剽悍的小號手Lee Morgan，以及他的繼承者Freddie Hubbard的音樂，他們不但都如拼命三郎似的用盡力氣吹奏小號，也常在即興時天外飛來一筆，讓大夥兒刺激一下，試著比較一下前面提到的《響尾蛇飛彈》專輯，年少氣盛的Lee Morgan在同名標題曲中

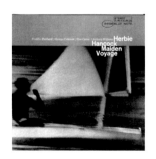

3:03的眩技句子，以及Freddie Hubbard在〈Maiden Voyage〉中3:27的拔尖急促樂句，甚至到了二十幾年後Freddie在《Sweet Return》中〈Calypso Fred〉的即興2:46處，都是令人耳朵一亮的十六分音符Funk樂句，當然，這也必須要具備絕佳的樂器控制能力才行。

　　然而，爵士樂就如同人生一樣，有黑就有白，有同就有異，每件事情都可以有它的合理之處，人人都可以各自表述，所以「Anything is Possible」，就成了聆賞或學習爵士樂的金科玉律了，既然可以用很多的音符、很快的音群、很高的音量來表達一股熱力，那麼，當然也可以「冷處理」囉？是的，大家都曉得Miles Davis的大名又要出現啦！在空間感的運用上，小號手Miles可說是無人能出其右，尤其當他起用更多的年輕樂手之後，常會感覺他比較像是在指揮領導一種種「Band Sound」的誕生，然

後再用弱音小號於其上提示重點似的。相信不少人跟筆者一樣，剛開始聆聽Miles Davis的中期以後作品時，往往都會有點失落感，因為他的爵士樂，跟往常我們習慣認知的熱鬧爵士樂差很多，但是慢慢地，我開始可以了解到Miles話不在多、字字珠璣的境界所在，尤其是在熟悉了曲式進行之後，才發覺他並非像很多人認知的隨意吹奏、無頭無尾來一句，反而是出招時，拳拳到肉，都打在重點上，留白之處，其實就如同拼圖缺角的部份，形狀都在，只是刻意讓想顯露的地方顯露出來罷了，仔細想想，跟中國繪畫的「留白非空白」意念還蠻接近的，反而與西方傳統的寫實主義不同，或許這也成就了Miles的音樂歷久彌新、可多元解讀的跨時代意義吧？

對爵士樂手而言，邁向成熟之路，往往不在於知道更多，而是在知道更多之後能選擇做到多少？因為爵士樂的可能性太多了，我們總是學著要會熟練什麼、開發什麼？但是更高的境界，應如小號大師Dizzy Gillespie所說的：「以前的我，總是擔心要吹些什麼？現在的我，卻比較在意什麼不吹？」。欣賞空間感的營造，也可以是體會爵士音樂家領悟更高境界的方法囉！

當然，玩節奏玩空間的方法在爵士樂中還有很多種，譬如Joe Henderson也擅長如同中國傳統戲曲響板一樣的逐步加快、密集反覆、然後再逐漸變慢的〝換速〞手法，這也在稍晚的自由爵士中大放異彩。

主題與旋律的借用（Quotation）與銜接

寫一篇文章的時候，我們偶爾會引用成語、諺語，或前人的文章，以強化自己的論點，在爵士樂即興中也相同，很多時候引用、借用別首曲子的主題，是一種刻意，有可能是表現一種幽默，或是暗示自己藝高人膽大，也有可能是提醒聽眾，加強聯想。然而大部分的時候，Quotation其實是福至心靈，在即興的當下突然蹦出來，覺得前頭搭對了，後面就這麼順勢地「流洩」出來了。

主題的借用內容可以包羅萬象，從古典音樂、婚喪喜慶音樂、民俗音樂、兒歌、彼時流行歌曲、爵士經典曲等等，只要旋律的調性可以拿來貫穿正在即興的和絃進行段落，甚至有點「硬拗」都沒關係，偶爾我們可以隱隱約約聽出樂器學習過程上的影響，譬如薩克斯風與小號等樂器，蠻愛借用軍樂隊進行曲或是馬戲團音樂的；而鋼琴、豎笛、小提琴等樂器，則常借用很多古典音樂的片段，當然隨著時代

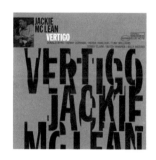

的變遷，爵士樂手聆聽的唱片愈來愈多，主題的借用也變得更加跨界了！

之前提到的鋼琴手Horace Silver，與薩克斯風手Dexter Gordon，是公認的主題借用高手，他們借用主題的方式，以今日的角度來看，可說是有點「卡通」的，因為總是充滿了詼諧與俏皮，Horace Silver的偏愛用句，有很多是當時的流行歌曲；Dexter Gordon則是刻意到不行地借用，觀眾也在台下笑開懷。也有很多人愛用連續半音下行的比才「卡門」哈巴奈拉舞曲，應該不少聽眾都有聽過才是，譬如Hank Mobley即興〈If I Should Lose You〉（收錄於《Soul Station》專輯）、鋼琴手Sonny Clark即興〈Blues In A Jiff〉（收錄於Jackie McLean《Vertigo》專輯）等等。

然而除了聽到樂手引用著名旋律主題，聽眾可以笑一笑之外，其實在深入聆聽爵士樂上，聆聽主題借用的線索也頗有幫助，譬如影響深遠的John Coltrane，反而很不喜歡主題借用，但他卻有一首自己吹過的爵士經典曲〈While My Lady Sleeps〉（收錄於《Coltrane》專輯 Prestige OJCCD 020-2），卻成為他曇花一現的主題借用，在與Sonny Rollins合作的〈Tenor Madness〉10:09時候，就用出來了！從此以後，幾乎認真鑽研過John Coltrane的後輩樂手，就會在類似的和絃色彩上出現這句主題，也見證了Coltrane的影響是多麼地無遠弗屆！

以下是筆者做的一些簡單整理，希望讓大家都能體會到，一位偉大的音樂家，他不僅影響了同樣樂器的樂手，甚至聆聽他以讓自己更成熟的其他樂器樂手，都在不知不覺中向Coltrane致敬了：

次中音薩克斯風手Wayne Shorter

〈Mahjong〉之4:26（收錄於《Juju》專輯 Blue Note CDP 7243 8 37644 2 6）

次中音薩克斯風手Hank Mobley

〈Bossa De Luxe〉之3:20（收錄於《Hi Voltage》專輯 Blue Note CDP 7 84273 2）

次中音薩克斯風手Bob Berg

〈Bolivia〉之2:15（收錄於Cedar Walton《Third Set》專輯 SteepleChase SCCD 31179）

次中音薩克斯風手Michael Brecker

〈Airegin〉之1:17（收錄於《Old Folks》專輯 West Wind 2120）

吉他手John Scofield

〈Teo〉之6:06（收錄於Joe Henderson《So Near, So Far》專輯 Verve517 674-2）

貝斯手Ron Carter

〈Little Miss P〉之5:57（收錄於Randy Brecker《In The Idiom》專輯 Denon 33CY-1483）

　　站在樂手的角度而言，筆者是比較偏好主題的借用有其時效性的，也就是要端看現場演出時與觀眾的互動，或是錄音時與合作夥伴的互動等等，太過於刻意強調主題借用，就會覺得低俗或老掉牙，幽默得要發揮得適時適地，才會有最佳效果。而欣賞爵士樂的朋友，或許不但能從聽出主題的借用上得到似曾相識的樂趣，還能更進一步地把爵士樂的脈絡掌握得更好，從今天起，試試你的耳力，這些特色通通都存在於你的爵士唱片收藏裡頭嘍！

〈Locomotion〉
收錄於John Coltrane《Blue Train》專輯
（Blue Note CDP 7 46095 2）

〈Punjab〉
收錄於Joe Henderson《In 'N Out》專輯
（Blue Note CDP 7 46510 2）

註二：

〈Split Kick〉
收錄於Art Blakey Quintet《A Night At Birdland Vol.1》專輯
（Blue Note CDP 7 46519 2）

〈Moment's Notice〉
收錄於Arturo Sandoval《Swingin'》
專輯（GRP 98462）

註三：請參閱「不只是即興而已——爵士樂中合奏模式之演進與影響（下）」一文

5 爵士樂中的情境描寫

　　自深入介紹爵士樂的種種以來，我們已為各位剖析了爵士樂的基本形式、即興的好壞、節奏和聲旋律三要素在音樂中的比重效果、音樂家的傳承及歷史的演進造化等等，對於爵士樂的基本認識，應有了一定的概念。不過，跳開爵士樂手的角度來思考，聽眾，到底聽到了什麼？到底感受到了什麼？個人認為也是非常值得去探討的課題，經過了幾年的光陰，目前在台灣至少能有固定數量的爵士樂迷，足以辨別判斷爵士樂的基本欣賞角度，從聆聽段落章節及樂手風格著手，進而延伸聆聽，不斷提升的聆賞水準，是值得欣喜的。

　　然而，爵士樂真的就是完全講理性與技巧？都在鬥智與互飆「激盪出精彩的火花」？聆聽音樂真的要從了解樂理下手？爵士樂的進階，就是買也買不完的唱片與發掘更多新鮮的人名？我想，大部分的人對於爵士樂的卻步，還是因為以上幾個原因。將心比心，畢竟要原來覺得爵士樂還蠻好聽蠻舒服的、或想淺嘗爵士樂的聽眾，一下子要去吸收太多資訊與經典，實在是會讓人吃不消。當然我們還是要明白，深入聆賞爵士樂的確需要消費，需要一定程度的專輯聆聽門檻與時日，這確實是事實，甚至學習爵士樂也相同，有時候不能常以「市場導向」來決定哪一種爵士樂不用聽不用學？因為當我們更進一步地去了解國際爵士樂壇的大師名將時，爵士樂就不一定只是國內媒體常見的「暢快搖擺」、「渾然天成」、「輕鬆愜意」、「陶醉在充滿靈魂的唱腔中」、「輪流上陣完全即興發揮」等語彙形容而已。

　　所以，在完全的理性與完全的感性中間，爵士樂是否還有更多面向值得我們去注意？爵士樂，可不可以刻劃感情？可不可以描寫情境？可不可以如同古典音樂一般，以音樂元素及音色、編作手法述說故事？可不可以像搖滾樂一樣，寫出原始的悸動，如同Deep Purple聽見Jimi Hendrix的音樂後而寫出曠世名作〈Smoke On

The Water〉？或像Bob Dylan一樣，以音樂表達對家國社稷的關懷？少了流行音樂的歌詞文學想像空間，爵士樂還能在反應演出者內心思惟之外，多讓聽眾體驗到什麼嗎？答案是絕對肯定的！

　　如果說爵士樂真的只是樂手自high的遊戲，或是謀生必要的演奏風格，那未免格局也太小了些，爵士樂之所以有趣，就是在於有太多浮動的參數，提供包容的空間，可以讓音樂家發揮到極致。簡單舉個例子來說，如果說古典音樂是知名劇碼的劇本，音樂家就是演員，你可以有非常強烈的個人風格，但在演出這齣劇時，你的角色與台詞、走位等，都仍是事先設定好的。經過多年的磨練加上天生的資質，最偉大的古典音樂家，往往就是一齣劇碼的最佳男女主角，而非創作者，你甚至可以換導演改變更多調性與風格，但原劇碼幾乎不能被更動。

　　而爵士樂就有點像**相聲**了，所謂的爵士樂標準曲（Jazz Standards）就像傳統相聲中一段又一段的段子，大夥兒聽魏龍豪與吳兆南的錄音帶可是聽得滾瓜爛熟，相聲也容許舞台上因即興互動而產生的變化；但交給賴聲川的表演工作坊，找來李立群與李國修集體改編，不但加入與時代結合的語言，在舞台上又加上許多表情動作的即興，同一個段子，就出現了截然不同的味道，也許有部份的聽眾的笑點，是因為與原版本產生聯想，但大部分沒聽過原版的聽眾，也能樂在其中。而同樣的段子再輪到相聲瓦舍來發揮呢，又會產生另一種風味，聽眾在習慣了宋少卿與馮翊綱的個人幽默表現方式後，原版（或原形式）的趣味與演出者風格兩者相加，是不是第三個版本又出現了呢？

　　這是從傳統的角度進入，針對把爵士樂的活水寶庫來重新詮釋的比喻，身為爵士樂手，一定要學會愈多的標準曲愈好，也要自我充實了解歷史，但是「**能背比較多的歌**」**跟藝術的實踐，並沒有很絕對的關係**，因為重點是樂手要演得好，有個人風味才是。而傳統的爵士樂標準曲大多是原本的百老匯歌曲，樂手採用的是她的和絃進行與曲式，歌詞或標題本身的意義，較少產生直接的影響，譬如〈I Love You〉（我愛你）、〈There Is No Greater Love〉（愛真偉大）、〈What Is This Thing Called Love？〉（愛像什麼？）、〈Love Is Here To Stay〉（真愛永留存）……等，我敢打賭，真要樂迷從曲名來聯想，等一聽到貨真價實的爵士樂版本後，保證一點都感受不到浪漫的氣息……因為重點在音樂家詮釋風格上，如Stan Getz、Bill Evans、Miles Davis的演奏版本等等，加上爵士樂的互動形式合奏默契。

〈A Foggy Day〉
是蓋希文兄弟原為歌舞劇寫
作的音樂

〈A Foggy Day〉
的爵士版：Red Garland
–《Garland Of Red》
（Prestige）

〈A Foggy Day〉
從倫敦移到舊金山：Charles
Mingus –《Pithecanthropus
Erectus》
（Atlantic）

　　然而有些名曲，也因為主題太鮮明，小細節被傳承下來，譬如作曲家喬治蓋希文（George Gershwin）的名曲〈**A Foggy Day**〉，原來在百老匯歌舞劇中，是以英國倫敦為故事背景，歌詞是這樣寫的：

　　　　A foggy day, in London town
　　　　It had me low, and it had me down
　　　　I viewed the morning, with much alarm
　　　　The British Museum, had lost its charm

　　　　How long I wondered, could this thing last
　　　　But the age of miracles, it hadn't past
　　　　And suddenly, I saw you standing right there
　　　　And in foggy London town, the sun was shining everywhere

　　也因此在樂曲的最後兩句，蓋希文巧妙地將倫敦最著名的大笨鐘（Big Ben）響聲融入，造成趣味的象徵。而爵士樂手在改編詮釋時，也習慣由節奏組樂手（Rhythm Section）加上第二與第四拍的重音，此舉就變成了詮釋這首爵士標準曲時常見的橋段，各位可以聽聽老牌鋼琴家Red Garland的版本，煞是有趣，這也成為爵士樂的常識之一（收錄於《Garland of Red》專輯中）。多年之後，具有豐富想像力的樂團領導者與貝斯手Charles Mingus，非常黑色幽默地把倫敦的大霧天，移到美國的舊金山，您可以在Mingus的版本中，聽到美國大城的車水馬龍，不但用樂器模擬出鳥叫聲、人聲鼎沸的聲音、交通工具的行駛聲，甚至可能有濃霧中車子相撞的慘狀等等……

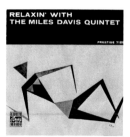

爵士樂中最著名的鐘聲：
〈If I Were A Bell〉 from
《Relaxin' With The
Miles Davis Quintet》
（Prestige）

Post-Bop好手改編
〈If I Were A Bell〉：Jerry
Bergonzi –《Standard
Gonz》（Blue Note）

〈Misty〉
from Erroll Garner –《Jazz
Masters 37》（Verve）

　　所以，從〈A Foggy Day〉延伸開來，我們多了兩個主題：「鐘聲」與「大霧」，提到鐘聲，我想Miles Davis的〈If I Were A Bell〉前奏已經是舉世公認的版本了，包括我在內，大家可能不會知道此曲原出於百老匯歌舞劇的「紅男綠女」（Guys & Dolls），但其實知道這個典故，老實說對於詮釋這首爵士標準曲的助益並不很大，因為蓋希文的音樂是古今中外舉世皆知，而「紅男綠女」則沈澱於百老匯的歷史陳跡中了！大家記得的，仍是Miles Davis五重奏永垂不朽馬拉松錄音的上課鐘聲「6-4-5-1-1-5-6-4」……還記得我們曾談過，Post Bop的高手都對於歷史風格有百科全書般的認知嗎？除了於前人的即興基礎上再琢磨精進外，對於傳統的規矩，往往也要添點戲法，譬如公認的次中音薩克斯風好手Jerry Bergonzi，在多年前出版的「Standard Gonz」專輯中，就藉由與鋼琴手Joey Calderazzo的通力合作，將〈If I Were A Bell〉重配和聲（Reharmonize），再於其上即興發揮，足見爵士樂所傳承的，還有這種「在原有的變化上再變化」的反骨精神，自然精彩、精煉的即興及互動，更是不在話下。

　　而提到「大霧」，就不能不提名鋼琴家Erroll Garner的傳世佳作〈Misty〉，這首樂曲也具備了很浪漫的創作過程。在1954年，Erroll Garner在趕赴芝加哥錄音的飛機上，往窗外看見大霧籠罩的芝加哥充滿了朦朧之美，腦中浮現出樂曲的架構、和絃、旋律等等，待他到達錄音室時，馬上坐下就在鋼琴上彈了出來，也被錄下成為經典，然而當時他還沒為這首曲子取名呢！這樣的故事情節，是不是比較符合我們一般對於作曲的想像？為特定主題的創作，在爵士樂中也是隨處可聞，只不過古典作曲家是從頭到尾精雕細琢，而爵士作曲家則是在設定原有氛圍與即興平台之外，還得加上即興的想像力延伸。

歌舞劇版本的艾靈頓公爵
──貴夫人〈Sophisticated
Ladies〉

鋼琴家D.D. Jackson的2006
大碟《Serenity Song》
（JustInTime）

在此，如Swing時期與Bebop風格等傳統運用爵士標準曲詮釋的形態，與真正爵士樂的「作曲」就有所不同了，聆聽前兩者，比較感受到的是搖擺樂風的輕鬆恢意與咆勃風格的璀璨競技，但爵士音樂家自己的創作，卻又在這兩個基礎上，運用更多的爵士概念，以旋律、和聲進行、速度音樂元素等勾勒出基調，再以演奏手法、即時情緒、想像力等即興變化來成就一首曲子。很粗略歸納的話，利用爵士標準曲來演奏爵士樂，架構部份大約佔20%的比重，即興的可能性高達80%，不一定要與原始版本產生太多聯想，反而對於誰演過這首曲子要有深刻的認識。而爵士樂手的創作曲，架構部份約佔40%、即興部份約佔60%的比重，樂手本人在即興時，會投入原曲創作當時的情緒，就不只是硬邦邦的和絃進行而已，更進一步的是，後來的詮釋者還能加入更多的角色刻畫，如此將會讓樂曲呈現出的風貌更豐富，更具想像空間。

這也是為什麼，很多爵士樂手一演奏爵士樂，本能反應就是翻開Real Book的第幾頁第幾頁，然後就想開幹，以致於到頭來音樂的呈現很「虛」的緣故，因為除了對樂曲的曲式進行不熟之外，也對於樂曲曾被諸多名家所「玩弄」過的小常識認知不足，更遑論詮釋出樂曲的情緒表達了！而這部份，其實正是觀眾最先能感受到的。當然反過來說，並不是要樂手完全地以考古心態，引經據典，對爵士音樂家的生平如數家珍云云，但該有的常識，仍要具備。稱職的爵士樂手，不但能好好地演奏精彩的搖擺爵士標準曲，也能進一步體驗爵士樂作曲家的進階作品，探索爵士樂的豐富人文世界，甚至能自行創作讓概念表達得更完整，這也是當代的爵士樂手常需要尋求平衡的課題。

我們不妨先來看看爵士樂中享負盛名的作曲家Duke Ellington與他的搭檔Billy Strayhorn，他們的作品中就大多帶有情境的描寫，譬如〈Take The "A" Train〉，就是在描寫紐約的地鐵繁華景象，雖然當您今天聽數以萬計的後世即興版本時，真正用地鐵或火車去聯想即興的大多出現於即興中的蛛絲馬跡而已。此外「異國風情」也是我們討論過的主題，諸如〈Caravan〉（駱駝商隊）、〈Isfahan〉（波斯

〈Israel〉
的參考版本：
Bill Evans –
《Montreux II》
（CBS/Sony）

〈A Night In Tunisia〉
的參考版本：
Art Blakey & the Jazz
Messengers –
《A Night In Tunisia》
（Blue Note）

〈Airegin〉
的參考版本：
Chris Potter Quartet –
《Sundiata》
（Criss Cross Jazz）

〈Bolivia〉
的參考版本：
Cedar Walton Quartet
–《Third Set》
（SteepleChase）

古城）等，我個人特別喜愛一首慢板的〈Sophisticated Lady〉，撇開比較明顯的歌詞敘述，在樂曲和絃的安排上，創作者極具巧思，即便是即興，也「逃不出如來佛手掌心」。換句話說，再如何即興，和絃進行的走向與重力，會牽著即興的線條走，因為真的非常「難以捉摸」（Sophiscated）啊！

如果光看曲名標題有地名就可以排一大串的話，那似乎又稍嫌簡單了些，當然，爵士樂中本來就有很多創作曲是地名，直接看標題聯想，總覺好像缺乏那種「達文西密碼」推理解碼的成就感……有些地名型的標題，只是因應爵士樂手的全球旅行巡迴觸角，但很難去想像音樂上的情境描寫，譬如Miles Davis及Bill Evans都演奏過的〈Israel〉（是一首小調藍調曲式，很難去聯想跟以色列的關係）、〈A Night In Tunisia〉（是有原始的非洲律動）、〈Airegin〉（把奈吉利亞國名倒過來寫）、Cadar Walton的〈Bolivia〉（十分搖擺的樂曲，但跟南美洲的玻利維亞兜不起來）等等，後世爵士樂手們也多把這些曲子當成是即興合奏（Jam Session）時的通用曲目，或於研究比較演奏風格差異上才會派上用場。請注意，在此如Frank Sinatra的〈New York New York〉、Tony Bennett的〈I Left My Heart In San Francisco〉、Ray Charles的〈Georgia On My Mind〉、〈I Love Paris〉、〈April In Paris〉、〈Afternoon In Paris〉、〈Autumn In New York〉、〈On a Slow Boat To China〉……等歌舞劇中歌、搖擺老歌等，不在我們的討論範圍之列。

也有些樂曲創作，只是音樂家行腳的記錄，譬如前兩年來台的爵士鋼琴家D.D. Jackson，就把他對於台灣的感動，以音樂記錄下來，並於演奏會中演奏給在場的本地聽眾，這首〈Taiwan Moment〉，沒有刻板印象中對於台灣的素材借用（五聲音階、傳統戲曲、民謠、節奏……等），純粹只是心情的抒發與分享，當然也讓全場聽眾感動不已，各位可以在D.D. Jackson的2006新專輯《Serenity Song》中聽到

〈Spain〉
from Chick Corea &
Return to Forever –
《Light As A Feather》
（Verve）

〈Gypsy Blue〉
from Freddie Hubbard –
《Open Sesame》
（Blue Note）

〈Scotch Blues〉
from Kenny Burrell –
《Blue Lights》
（Blue Note）

這首曲子的錄音版本。至於受邀與他同台的我，也很榮幸地成為D.D. Jackson創作的靈感來源，我們也曾在彩排中合奏一番他前晚才寫好的樂曲〈Chipin's Song〉，希望有天我們能再次合作！

　　那麼有沒有比較明顯的地域色彩情境描寫呢？爵士鋼琴大師Chick Corea的〈Spain〉，就是最佳代表作！這首儼然成為具有西班牙血統的Chick Corea招牌曲，運用了西班牙的吉他名曲〈阿蘭費茲〉當作前奏，隨即進入強烈的律動與音階旋律，即興的時候還能聽到佛朗明哥的拍掌聲，演奏色彩如此濃烈的爵士樂，對樂手而言就設立了一道門檻。只要運用相關的音階、和聲或節奏，加以巧妙編排，就能將聽眾的想像空間一瞬間跨越幾萬公里。著名的例子，還有薩克斯風手Tina Brooks創作、由小號手Freddie Hubbard吹奏成名的〈Gypsy Blue〉一曲（收錄於Freddie Hubbard的「芝麻開門」《Open Sesame》專輯），旋律上有很強烈的吉普賽小調風味，樂手即興時也遵循著小調的色彩；還有Duke Jordan的〈Scotch Blues〉也挺有趣，將蘇格蘭的傳統節奏融入爵士搖擺內，只是在當時，爵士樂手的即興仍是以爵士語彙為主。（收錄於吉他手Kenny Burrell的《Blue Light》專輯中）

　　回到描寫城市情境的題材中，在了解爵士音樂家的心路歷程後，我們也可以得知，薩克斯風大師Joe Henderson最著名的〈Inner Urge〉一曲，原來是他年少輕狂時初抵達紐約大城的內心焦慮，以前當我們在學習演奏這首曲子之時，總覺得旋律十分地煩瑣密麻，也非常地不諧和，而和絃的不尋常排列，使得即興的難度十分高，現在當我們克服了技巧上的限制後，便更能去體會Joe Henderson的創作與演奏風格，更進一步，我們還能去了解一下他所身處的年代，當時的美國是怎樣的一個社會氣氛？同樣也是Blue Note唱片的大將——中音薩克斯風手Jackie McLean，甚至詮釋了長號手Grachan Moncur III創作的〈Ghost Town〉（收錄於Jackie

〈Inner Urge〉
from Joe Henderson –
《Inner Urge》
（Blue Note）

〈Ghost Town〉
from Jackie McLean –
《One Step Beyond》
（Blue Note）

〈Scene In The City〉
from Branford Marsalis –
《Scene In The City》
（CBS/Sony）

McLean的《One Step Beyond》專輯），聽聽看，整體的氣氛有沒有帶給您「鬼鎮」的感覺？幾十年後的提姆波頓電影，其配樂如果用爵士樂編制演奏，就大概是這樣子的感覺吧？

　　當代的薩克斯風名家Branford Marsalis，則運用了電影旁白（OS）的方式，描述了他印象中的紐約，〈Scene In The City〉這首曲子，以說故事者的角度，帶領聽眾進入紐約的街頭巷尾及各家Jazz Pub，並兼聊爵士樂大師們的浮光掠影，感覺就像閉眼看電影般地活靈活現。雖然包括Branford或樂評人，都說很會用音樂講故事的前輩Charles Mingus是他致敬的對象，但在我聽來，跟古典樂中的代表作——普羅高菲夫的「彼得與狼」是很類似的表達方式。強力推薦各位嘗試交由Oliver Nelson編曲、風琴手Jimmy Smith主奏的爵士版「彼得與狼」，聽聽原來的各角色主題，用更為藍調、更搖擺的方式呈現，保證讓您會心一笑！而著名的大樂團指揮Stan Kenton，也有類似的幽默表達方式，一曲〈This is an Orchestra！〉可說是爵士版的布列頓青少年管絃樂入門。

　　爵士樂中同時匯集最棒爵士樂演奏者與創作者的黃金年代，介於1960至1970年之間，也因此，彼時最鼓勵創新的藍調之音唱片（Blue Note Records）自是當仁不讓的代表，尤其是有鼓手Elvin Jones與Tony Williams參與的專輯，更是不可錯過的聆聽方向。其中最著名的，當然是書中已經提過很多次，爵士樂中描寫海上景象的Herbie Hancock《Maiden Voyage》專輯，除了在充滿想像空間的標題曲〈處女航〉之中，所有樂手同心協力地創造出大船於迷濛中出港的情境之外，Freddie Hubbard的即興，兼具技巧、力道、美感與想像力，已留給後世完美的典範。另外最後一首〈Dolphin Dance〉，旋律的抑揚頓挫、和聲的流暢連結，使得海豚在海中優雅翻轉、聰慧靈活的模樣，如畫面般地歷歷在目，如果有人給這曲拍個MV，大概會是蔚藍的海洋與海豚的舞姿完美交錯吧？（註一）

Wayne Shorter一口氣在1964年出版的三張爵士經典之作：《Night Dreamer》、《Ju Ju》與《Speak No Evil》，全由Blue Note發行

被眾人公認，最具文藝氣息的爵士樂作曲家，則非薩克斯風手Wayne Shorter莫屬，他本身的認真及才氣，早在年輕時，就被John Coltrane這位老大哥讚許不已，進入Art Blakey & the Jazz Messengers樂團之後，更造就這個堅強團體曲目最豐富的時期，Wayne Shorter與小號手Lee Morgan兩人雙拍檔的演奏及想法，更提升了精純咆勃的敘事內涵，請不要錯過有Wayne Shorter參與爵士信差樂團時期的作品。而Wayne Shorter自己單飛，於1964年一年內所發行三張在Blue Note的《Night Dreamer》、《Ju Ju》及《Speak No Evil》專輯，更確立了這種有點「奇幻文學」的敘事風格，在氣氛的營造上更勝以往作品，即興也更見鋪陳醞釀。舉凡Wayne Shorter自身的星座處女座〈Virgo〉、受穆爾黑德（Alan Moorehead）尼羅河系列著作所創作的〈Black Nile〉、世界末日〈Armageddon〉、非洲符咒〈Juju〉、洪水〈Deluge〉、中國的麻將〈Mahjong〉、來自女巫傳說或影射美國麥卡錫主義白色恐怖的〈Witch Hunt〉、出自傑克與豌豆童話典故的〈Fee-Fi-Fo-Fum〉、死屍之舞〈Dance Cadaverous〉、諺語「非禮無言」〈Speak No Evil〉、路邊的野花〈Wild Flower〉等等，這些曲子呈現了創作者的動機與對情境的描述，而Wayne Shorter本人，也於專輯內頁的曲目解說（Liner Notes）中，完整地表達了自己的音樂理念，跟流行音樂常見的「概念專輯」（Concept Album）有異曲同工之妙，到了這裡，爵士樂的表達層次，也進入了更上層樓的階段。Wayne Shorter在Miles Davis第二個五重奏（註二）及Weather Report樂團日後仍大放異彩，他的作品不但獨具風味，也是後人學習的目標。

Wayne Shorter的好友Lee Morgan，也有一首很好聽的「大漠月光」〈Desert Moonlight〉，收錄於《The Rumproller》專輯中，至於音樂內容呢？標題已經說明了一切，不是嗎？

從Wayne Shorter的作品，我們又能延伸出兩種創作方向，首先是描寫「花」

〈Desert Moonlight〉
from Lee Morgan –
《The Rumproller》
（Blue Note）

〈Lotus Blossom〉
的參考版本：
Joe Henderson –
《Lush Life》
（Verve）

〈Black Narcissus〉
的參考版本：
Joe Henderson –
《Big Band》
（Verve）

的主題系列，Billy Strayhorn寫過一首讚頌蓮花的〈Lotus Blossom〉，各位可以聆聽Joe Henderson的詮釋版本（收錄於《Lush Life》專輯中），有趣的是，小號手Kenny Dorham也寫過一首〈Lotus Flower〉，收錄於1955年Blue Note的「Afro-Cuban」專輯，然而或許真的很喜愛蓮花的緣故，1959年在Prestige灌錄的《Quiet Kenny》專輯中，又創作了一首帶有12/8非洲節拍的〈Lotus Blossom〉，兩首並不相同，不過世人較為熟悉的，是由名氣更大的次中音薩克斯風手Sonny Rollins於1957年在Blue Note所錄製的〈Asiatic Raes〉（《Newk's Time》專輯），此曲其實就是Kenny Dorham的〈Lotus Blossom〉，而小號手Freddie Hubbard於1960年的《Goin' Up》專輯中，也錄了一次〈Asiatis Raes〉，不過12/8 Feel已經淡化很多，成為了straight ahead的風味。另外，Joe Henderson也創作了一首多愁善感的黑色水仙花〈Black Narcissus〉，是我非常喜愛的曲子。

　　第二個延伸方向，就是對於事件的反思，正如剛剛提到彼時Wayne Shorter創作〈Witch Hunt〉的影射白色恐怖史實，以下提到的兩首曲子，都跟種族歧視有關，既是爵士樂手也是人權鬥士的Charles Mingus，於1959年創作了〈Fables Of Faubus〉，來控訴1957年的阿肯色州長福布斯派遣國民兵阻擋黑人學生入學事件，其後Mingus仍不停於作品或行動中，表達對黑人民權的重視。而另外有關1963年阿拉巴馬州的教會炸彈案，由白人極端份子策動的爆炸事件，造成四位無辜的年輕黑人女孩喪生，震撼全美，沈默寡言的薩克風手John Coltrane於是根據馬丁路德金恩博士在葬禮上的演說，以薩克斯風仿效他的語調，而鼓手Elvin Jones的鼓語，也伴隨著情緒的波動而起伏，創作而成的曲子，就叫做〈Alabama〉（John Coltrane《Live At Birdland》專輯）。爵士樂手當然也是可以關心社會的，能夠完全表達自我的音樂，自然也能表達真誠的情感，這樣的例子截至目前，可說是不勝枚舉，尤其是各國家各民族的爵士樂興起之後，能闡述的議題也多了起來，使得爵士樂也可

圖二十七、二十八、二十九、三十：喜愛蓮花的爵士樂手： 1. Kenny Dorham –《Afro-Cuban》（Blue Note）2. Kenny Dorham –《Quiet Kenny》（Prestige）3. Sonny Rollins –《Newk's Time》（Blue Note）4. Freddie Hubbard –《Goin' Up》（Blue Note）

以有嚴肅的一面。例如之前提過的D.D. Jackson，亦曾為911世貿大樓恐怖攻擊事件創作音樂。

　　另外一項個人的觀察，焦點落於鋼琴家Chick Corea，大家普遍認為他是一位怪獸級的天王高手，創作的樂曲也都極有難度，然而Chick Corea創作的題材十分有趣，1978年時，他就曾以「愛麗絲夢遊仙境」的童話故事為本，創作出整張《Mad Hatter》專輯；1986年，震撼樂壇的電子融合樂團Elektric Band之首張專輯，其實是以一個虛構的奇幻城市傳說為架構，以樂曲串接每個橋段及角色。甚至在1996年，他還應「The Songs of West Side Story」流行跨界改編錄音計畫，率領Elektric Band與另一位怪獸吉他手Stevie Vai的樂團，仿照「西城故事」中的噴射幫與鯊魚幫械鬥，於錄音室中來了一場既勁爆又驚人的雙團對尬，非常值得聆聽。另因Chick Corea跟阿湯哥還有約翰屈扶塔一樣，都是山達基教派信徒，近年的作品，更是強化了山達基的教義，然而老實說，就算您不知道這堆典故，音樂聽來還是一樣棒，音樂家還是很厲害的啦！（註三）

　　了解音樂背後的典故，只能讓您更了解音樂創作時的初衷，並無法改變您對這首音樂的好惡，這是必須要體會的賞樂概念，如果您的耳朵沒有接受某一段音樂，那麼縱然有更多的傳記典故、更多的動人幕後、更多的評價論述，都無法取代您自己的感動與否。對於爵士樂手而言，您真的不需要知道太多名曲背後的故事也能演奏好爵士，但適度的同理心能幫您更貼近樂曲本身，也幫助個人的創作靈感發想，而不是只依據冷冰冰的單調樂譜而已。我們今天的重點，主要是希望能幫助更多人了解：爵士樂也可以很人性、也可以很深刻，時迄今日，經由上述的創作動機與歷程所產生的爵士樂作品也已多如牛毛，感人佳作亦所在多有，端看音樂家有沒有心而已。

爵士貝斯手、作曲家、樂團領導人、黑人民權鬥士——Charles Mingus

〈Fables Of Faubus〉from Charles Mingus —《Mingus Ah Um》（CBS/Sony）

〈Alabama〉from John Coltrane —《Live At Birdland》（Impulse!）

《Jazz Composer's Companion》by Gil Goldstein——雖然這本書有蠻多樂譜範例的解說，但是後面的爵士作曲家專訪，不管是對樂手或樂迷，都很具閱讀價值

爵士鋼琴家Chick Corea偏愛以傳說故事為題材寫作： 1. Chick Corea —《Mad Hatter》（Verve） 2.《The Chick Corea Elektric Band》（GRP）3.〈The Rumble〉by Chick Corea's Elektric Band VS. Steve Vai's Monsters, from《The Songs Of West Side Story》（BMG）4. Chick Corea Elektric Band —《To The Stars》（Stretch/Concord）

註一：附帶一提，此專輯的音樂演奏者與概念製作Herbie Hancock，數十年後也成為爵士樂史上第一個作品被拍成MTV音樂錄影帶的創作者，即為1983年《Future Shock》專輯中的〈Rockit〉。

註二：關於Miles Davis的第二個五重奏，請參閱謝啓彬〈不只是即興而已——爵士樂中合奏模式之演進與影響（下）〉一文

註三：Chick Corea於職業演奏生涯的中期，曾因信奉山達基教（Scientology）之故，而被德國政府認為音樂中有傳播非正統宗教教義的嫌疑，名列禁止入境黑名單一段時間。情況有些類似台灣的一貫道教派早年的際遇。

6 爵士樂中的人物描寫

　　前面我們用了相當的篇幅，來為各位發掘爵士樂中的種種情境描寫，也對爵士樂的可能性，更往前邁進了一步，卻又不流於單面的想像及穿鑿附會，希望藉由認識爵士音樂家以作曲技法及即興鋪陳所架構出的想像空間，也能幫助您更深入了解爵士樂的內涵，進而與您產生共鳴。正如同繪畫一般，畫家創作時除了風景畫以外，也有所謂達利的超現實畫風表達夢境，更有用強烈的筆觸來描繪情境的，那麼，爵士樂是不是也能描寫「人」呢？人像畫除了肖像（Portrait）之外，想必您也對許多形形色色的人物描寫印象深刻，那麼在誠實表達內心思緒的爵士樂中，我們是不是也能有深刻的人物描寫？而這些樂曲的背後，又有怎麼樣的故事背景呢？

　　現在我們都知道了，爵士樂即興的平台，主要分為兩大類型，一種是取材自傳統美國百老匯歌舞劇或好萊塢電影的長青流行歌曲，另一種是爵士音樂家自身的創作。在第一種類型的樂曲上，不管是情境的描寫或是以人名為曲名，都是配合原劇中的場景，跟爵士音樂家自己的生活經驗無關，然而，有一種特徵在此也顯露出來，那就是普遍只要是「女性人名」的樂曲，大多都符合世人「好聽、柔美、甜蜜」的聆聽感受，諸如〈Laura〉、〈Nancy〉、〈Mandy〉、〈Emily〉、〈Stella by Starlight〉等等，即便時迄今日，這些名曲依然為爵士樂手愛用、爵士樂迷愛聽，當然，這多少跟西方文化的命名習慣有關吧？誰又不喜歡自己的名字是一首歌呢？啟彬與凱雅的二重奏曾經在一場演出中，選擇了〈Emily〉做為曲目之一，猶記得當時的選曲原則，原本是要介紹爵士鋼琴家Bill Evans的音樂風格，以及這首曲子的優雅美感的，數日之後，收到了一封email，一位不知名的聽眾，寫信來感謝我們的演奏，帶給了他無比的感動，因為在音樂的當下，他憶起了分手的女友，而那位女孩，就叫Emily，而Bill Evans的鋼琴，曾是他們共存美好的回憶之一……我想，身為爵士樂手，最滿足的時刻莫過於此吧？

言歸正傳，在傳統的曲目上頭，爵士樂手當然可以運用自己的想像空間，再去詮釋一番，一首一首著名的爵士情歌（Ballads），就這樣藉由唱片的錄製而流傳迄今，著名的小號手與歌手——蒼白憂鬱男Chet Baker，就以呢喃式的唱腔詮釋了〈My Funny Valentine〉，加上電影「天才雷普利」的推波助瀾，使得此類詮釋法，成為世人皆知的唯一版本，但現在各位就明白了，**Chet Baker並沒有「創作」〈My Funny Valentine〉**，他是「詮釋」它，這首曲子是百老匯名作曲家Richard Rodgers的創作（「真善美」的作者），而在爵士樂的世界中，還有成千上萬、不同人聲、不同樂器、不同感覺的〈My Funny Valentine〉版本。如果各位有興趣的話，我倒是蠻推薦影星蜜雪兒菲佛（Michelle Pfeiffer）在電影「一曲相思情未了」（The Fabulous Baker Boys）原聲帶中最後一曲親身獻唱的版本，尤其在看完電影低迴咀嚼之際，蜜雪兒菲佛那種充滿了帶點失落、無奈、世故、嘲諷人生般的唱腔，可真是令人難忘的〈我那可笑的情人〉啊！

　　在出自爵士音樂家的創作部份，人物的描寫或題獻，又有更多的故事了！譬如名氣最大的艾靈頓公爵，除了上回提到的〈Sophisticated Lady〉之外，還有一首今日已成為爵士標準曲的〈Satin Doll〉（絲綢娃娃），縱然除了歌手要記歌詞以外，大部分的樂手都不會記得去揣摩原曲的意境，但既然這首歌這麼有名，除非是樂手要惡搞，否則還是都會在即興時增添一些可愛、天真的感覺的。然而有幾首曲子，十分著稱不得不提，它們的創作本身，也很具特色，當然在詮釋版本上，更能提供音樂家與聽眾更多想像的空間。

〈Lonely Woman〉出自Ornette Coleman《The Shape of Jazz To Come》專輯（Atlantic 1317-2）

〈Our Man Higgins〉出自Lee Morgan《Cornbread》專輯（Blue Note CDP 784222 2）

〈Nefertiti〉、〈Pinocchio〉出自Miles Davis《Nefertiti》專輯（CBS/Sony 467089 2）

第一首是薩克斯風手Ornette Coleman所創作的〈Lonely Woman〉，收錄於1959年很重要的專輯「The Shape of Jazz to Come」中，首先，各位可以聽到Ornette Coleman如何用小調（Minor）的旋律，將他認為的「寂寞的女人」表達出來？而後，再藉由反覆主題旋律，強化一種很孤立的味道，如果您曾閱讀過一些文字資料，了解Ornette Coleman是以強而有力的旋律陳述（Statement）作曲及即興手法聞名於世，那麼這首曲子已經透露出如此的傾向。接下來，貝斯手Charlie Haden反覆撥弄同一個音，造成一種嚴肅的氣氛，而鼓手Billy Higgins，則以雙倍快的速度（Double-Time），持續敲擊著銅鈸，使得在質樸的旋律線條之下，隱藏著一股不安的騷動，如此一來，整首〈Lonely Woman〉，是不是就「立體」起來了呢？您當然可以繼續再延伸想像，甚至寫成文學筆記或心情寫作，然而我們剛剛所聽到的，只是一種很簡單卻又「有效」的音樂詮釋手法而已。進而延伸開來，鼓手Billy Higgins的鼓語特色，也於日後慢慢地奠定，大量玩弄銅鈸敲擊的聲響（Rides、Cymbals），亦在爵士樂壇中闖出名號，小號手Lee Morgan在與他合作之際，便寫下一曲〈Our Man Higgins〉向這位鼓手致敬，曲中也果不其然出現大量的銅鈸敲擊特色語彙。

　　跟〈Lonely Woman〉有些類似的，是Miles Davis的第二個五重奏之經典作品〈Nefertiti〉，這首曲子是我們已經認識的爵士作曲名家，也是薩克斯風大師的Wayne Shorter之作。同樣地，在旋律的寫作上，採取不斷反覆的陳述性表達，而在樂器的搭配上，也是由小號與薩克斯風一起吹奏同一旋律（Unison），造成一段旋律有兩種聲音同時出現，而兩種聲音融合起來，又造成一種新的質感，大體而言，聽來有種寂寥的意味。如果您很仔細地聆聽至尾，將會發現其中大有乾坤！首先是從頭到尾，大家習慣聽到的獨奏樂器都沒有即興，只是不斷重複主題，甚至還出現了藉由前後差一點點吹奏而造成的「迴音」（Echo）效果。那麼是誰來即興呢？反而是讓鼓手Tony Williams不斷地變化延伸，鋼琴手Herbie Hancock也以按壓和絃的方式加強撞擊的聲響，完全顛覆掉了傳統爵士樂的玩法，可以說是「山不轉路轉」的逆向操作，雖然日後Wayne Shorter及Miles Davis在受訪時，皆宣稱他們當時的想法跟古典音樂家很像，覺得旋律太美了已經足夠而不想即興，但是整體來看，整個文章卻都是作在節奏組（Rhythm Section）上的，可真是十分絕妙的樂曲詮釋啊！而〈Nefertiti〉，就是埃及著名的兩大豔后之一，她的歷史事蹟是埃

及史的重要章節，在 Wayne Shorter創作之時，她的木乃伊尚未被考古學家發現，但是也可以證明，Wyane Shorter的「書卷氣」真的很重，熱愛旁徵博引找素材入樂，而且在作曲編曲上，真的很有想法，細心品味一下，是不是通篇充滿了一種詭異、神祕卻又不可預知的氣息呢？

同一張專輯中，Wayne Shorter還用童話故事「木偶奇遇記」的主角，創作了〈Pinocchio〉一曲，各位可以慢慢發現，不管寫作的素材是什麼，Wayne Shorter都精心地用和絃的編排及比較灰暗的和聲配置（Voicings）來「調色」，在樂理上，那是高度運用了調式和聲（Modal Harmony）的結果，無怪乎Wayne Shorter的音樂，迄今仍不斷被演奏且被學術課堂上分析著，但光是聆聽的邂逅上，往往已經帶給聽眾很奇特的氛圍了！或許各位可以再聽聽一首也是根據格林童話故事「拇指仙童」所作的〈Tom Thumb〉（不是一寸法師哦……），不管能不能帶給您準確的聯想，光聽樂曲就是很有趣的經驗囉！

回到爵士音樂家周遭的人事物中，值得致敬的前輩、同儕音樂家、家人、好友，都可以入樂，也讓爵士音樂呈現出更生活化、人性化的一面。先談談致敬樂曲吧！我們之前曾經介紹過不少的致敬「專輯」，然而在爵士樂中，也有許多名曲，是描寫著名爵士音樂家的題獻之作，幾年前我曾跟華裔爵士鋼琴家迪傑克森（D.D. Jackson）有過一段深度訪談，其中正好也談到這個話題，當時我歸納出常見的三種創作方式，大致分為：

1. 運用或拆解這位音樂家的招牌樂句（Signature Licks）
2. 用你所認識的他的邏輯來思考（Think like him）
3. 腦海裡浮現著他演出時的畫面（Picture）或聲響（Sound）

主要是因為上面的例子實在是不勝枚舉，尤其是第一項及第三項，譬如，Swing時期有位非常有名的次中音薩克斯風手叫Lester Young，他是大名鼎鼎的貝西伯爵大樂團（Count Basie Big Band）當家樂手，所到之處無不風靡，同時在音樂風格上，Lester Young也是自Swing過渡到Bebop風格很重要的人物，咆勃樂最著名的菜鳥帕克（Charlie Parker），出道之始就受到他很大的影響。正因Lester Young太受歡迎，貝西伯爵大樂團的必備曲目就包含了此首〈萊斯特跳

進來！〉〈Lester Leaps In〉，運用大量的正反拍切分旋律，以及樂手滾瓜爛熟的「Rhythm Changes」曲式，讓Lester Young每次都秀個夠。而剛剛的文藝青年Wayne Shorter，當然是會心思細膩地向同是次中音薩克斯風的前輩致敬囉！Wayne Shorter待在爵士信差樂團（Art Blakey & the Jazz Messengers）的時期，便以曲名對應的方式寫出「萊斯特出城去！」〈Lester Left Town〉，在旋律的寫作上，完全出現了Hard Bop時期已經很少出現的四分音符連續正拍（Quarter Note on every down beat）樂句，這樣的句子反倒是Swing時期的流行語彙，也是Lester Young慣用的語彙，只是Wayne Shorter又將整個和聲架構變得更進階了，不過這首曲子也變成了鼓手團長Art Blakey常於現場演出中拿來炒熱氣氛的樂曲，跟當初Count Basie的用意很相近不是嗎？

由鋼琴手John Lewis、鐵琴手Milt Jackson、貝斯手Percy Heath及鼓手Kenny Clarke所組成的「The Modern Jazz Quartet」也是國內樂友十分熟悉的經典爵士團體，有人說他們是涼派爵士（Cool Jazz）、有人說他們是第三流派（Third Stream），其實都是要強調鋼琴手John Lewis結合古典樂、理性邏輯卻依然搖擺的音樂風格。其中最有名的一首〈Django〉，當然不是寫給CD郵購網站的，而是向

〈Tom Thumb〉、〈Miyako〉、〈Playground〉出自Wayne Shorter《Schizophrenia》專輯（Blue Note CDP 7243 8 32096 2 0）

〈Lester Leaps In〉參考版本出自《The Essential Count Basie Volume II》專輯（CBS/Sony CK 40835）

〈Lester Left Town〉出自Art Blakey and the Jazz Messengers《The Big Beat》專輯（Blue Note CDP 7 46400 2）

〈Django〉出自The Modern Jazz Quartet《Django》專輯（Prestige OJCCD-057-2）

比利時的吉普賽裔吉他手Django Reinhardt致敬，至於致敬的手法，就真的夠嚴謹的了：在吉普賽音樂中，和聲小調（Harmonic Minor）的使用是非常頻繁的，古典樂中的巴洛克音樂也是（巴赫、韓德爾、韋瓦第等），所以John Lewis創作出十分遵循和聲小調和絃進行模式的作品，可說是兩者兼顧了！以上這段如果看不懂也請不要緊張，您只要聽得出〈Django〉這首曲子有很濃厚的巴洛克風，同時帶著一股滄桑與哀愁就夠了……

　　惺惺相惜的兩位次中音薩克斯風巨人Sonny Rollins與John Coltrane，彼此不但於〈Tenor Madness〉中來番世紀較勁，相形之下比較愛作曲的John Coltrane，還特別寫過一首〈Like Sonny〉，主題旋律的裝飾音，正是Sonny Rollins愛用的語彙之一！有機會不妨找找這首曲子，或是聽聽當代的爵士樂手如何詮釋兩位大師的意念？至於Coltrane自己，也成為了被致敬的對象，爵士樂史上最好的小號手之一Woody Shaw，在18歲時就寫了一首〈The Moontrane〉，以Coltrane偏愛的不尋常和絃進行及率直的主題旋律，呈現出他對前輩的景仰，這首曲子，日後也成了爵士樂手愛用的調式風味標準曲，Woody Shaw自己則於1964年將這首作品先行呈現於風琴手Larry Young的經典專輯「Unity」中，他自己則於1974年再領軍錄製了另一個版本，都很令人激賞。我們之前提過在歷史上背負「彈Giant Steps撞壁」恥辱的鋼琴手Tommy Flanagan，其實對Coltrane小老弟還不錯，不但熱心當他鋼琴手，還作了首曲子給人家叫〈Freight Trane〉（Freight Trian），這是一首降A大調的Bebop Blues曲式，孰料一年之後，一世英名就這樣給敗在沒標示清楚的樂譜上！還得靠老來出張「Giant Steps」來證明自己是有能力的，這筆帳還真得Tommy去天堂找Coltrane算才行！（收錄於《Kenny Burrell & John Coltrane》專輯中）

　　思念故友之情，也常於爵士音樂家的創作中，佔了相當的比重，輓歌式的情緒，沈重的語調，聽來雖然哀傷宛如身處葬禮，卻也足以讓世人共同緬懷這些偉大的爵士音樂家。名氣最大的一首，莫過於貝斯手Charlie Mingus聽聞薩克斯風前輩Lester Young（是的，就是剛剛那位跳來跳去的搖擺薩克斯風手）的死訊而寫下的〈Goodbye Pork Pie Hat〉（收錄於《Mingus Ah Um》專輯 CBS/Sony 4504362），這首哀傷、充滿了藍調氣味的慢板樂曲，一樣由樂手以莊嚴肅穆的音色陳述出來，Charles Mingus在此並未引用任何Lester Young的招牌樂句，反倒是將他心目中早已定格的前輩形象，彷彿慢動作般地呈現出來（加點Ken Burns運鏡

會更好……），而Pork Pie Hat，正是Lester Young生前最愛戴的帽子……值得一提的是，在狀似平緩的旋律中，Charles Mingus運用了不和諧的小二度撞擊聲響（Cluster），來表達他難掩激動的感嘆，在原曲版本中，各位可以在29秒處聽到這個刻意的安排。多年後在著名的「海上鋼琴師」（Legend of 1900）電影中，配樂大師Ennio Morricone也使用了相同的技法，只是這次他表達的，是一段不完美的單戀──男主角透過氣窗凝視著鍾情的女孩，並同步錄下的雋永旋律中，就出現了這樣的Cluster，在以甜美、多愁善感樂風取勝的Ennio Morricone音樂裡，這樣的聲響撞擊，格外地突兀，卻也格外地令人感到扼腕。

　　另一首著名的爵士輓歌，則來自於薩克斯風手Benny Golson，為紀念因車禍逝世的年輕小號手Clifford Brown，難掩哀痛的〈I Remember Clifford〉一曲，Clifford Brown是一位人緣極佳、英姿煥發的天才小號手，所有爵士樂手常見的惡習，他皆未感染，彼時爵士樂圈中人人喜歡他，甚至給他取了個「Brownie」（布朗尼蛋糕）的甜美綽號，也因此當他的死訊傳來，眾人幾乎一時之間無法接受，許多人多年之後接受訪談，還是難忘當時淚流滿面的景象。擅長作曲的Benny Golson，於是提筆寫下了這首〈I Remember Clifford〉，交由同樣也是年輕高手的Lee Morgan來詮釋，各位可以於Lee Morgan自己的「Volume Three」以及Benny Golson的《And The Philadelphians》專輯中聽到這首感人的曲子。令人不勝唏噓的是，當時完美詮釋此曲的Lee Morgan，幾年之後也因意外死去，爵士小號界可謂痛失英才……

〈The Moontrane〉的兩個版本出自Larry Young《Unity》專輯（Blue Note CDP 784221 2）及Woody Shaw《The Moontrane》專輯（32 Jazz）

〈I Remember Clifford〉出自Lee Morgan 《Volume Three》專輯（Blue Note CDP 746817 2）及《Benny Golson And The Philadelphians》專輯中（Blue Note 7243 4 94104 2 8）

還有一首〈Lament for Booker〉，雖然知名度稍低，但因是小號手Freddie Hubbard少見的慢板創作，也非常值得細細品味。Freddie Hubbard題獻的對象，也是一位年方四十即逝世的薩克斯風手Booker Ervin，曾與Charles Mingus及Eric Dolphy有過長期的合作，希望藉由這首曲子，能激起各位對他的興趣。Booker Ervin的另一位知己好友，也是他在Charles Mingus樂團中共事的夥伴——鋼琴手Horace Parlan，也曾寫過一首同名的〈Lament For Booker〉，他們都是彼時遠走歐洲發展的美國爵士樂手，跟Dexter Gordon都有類似的際遇。

　　讓我們轉換心情，談談人生中美好的事物吧！爵士樂手的生涯一直是很辛苦的，大量奔波的旅行演奏，更使得爵士樂手在維繫婚姻關係上，十分地不易，然而，在爵士樂手的創作中，卻也有不少是獻給愛妻的作品，而且這些作品都帶有兩個特色：第一，它們都是這位樂手最有名的曲子，因為最認真寫的音樂一定要獻給最親密的伴侶；其次，樂曲帶有女性人名的溫柔細膩特質，原則依然未變。

　　首先我們聽到的，是薩克斯風大師John Coltrane，以妻子為名所創作的〈Naima〉一曲，這首也十分具有宗教儀式色彩的音樂，不僅成為Coltrane創作中少見的慢板樂曲，同時也是爵士樂史上，第一首以「持續低音」（Pedal Point）技法創作的曲子。還有一首十分溫暖的爵士薩克斯風標準曲〈Beatrice〉，也是原作者Sam Rivers太太的名字，相較於後來Sam Rivers的音樂風格逐漸走向不羈的自由爵士樂風，這首〈Beatrice〉更顯平凡中見深情！另外一位小號手Woody Shaw，患有嚴重的弱視，幸虧牽手仍不棄不離，照顧他的起居，幫他打理生活，也因此Woody Shaw不但用過愛妻的名字創作過〈Theme for Maxine〉，也用過她的綽號「小紅」寫出〈Little Red's Fantasy〉等名曲，這些放了真感情的爵士樂，絕對都值得您聆聽的！

　　而爵士音樂詩人Wayne Shorter，自然不會放棄這樣的家庭素材，然而這又是一個造化弄人的愛情故事：Wayne Shorter的妻子叫Anna Maria，在Wayne Shorter四處東奔西跑演奏爵士樂時，她則在家裡照顧小孩，然而Wayne Shorter一直要到了1975年，才為她創作了一首帶有些許融合樂色彩的〈Anna Maria〉，但造化弄人，他最親密的妻子，老來卻於1996年的環航空難事故中罹難，Wayne Shorter得需藉助Anna Maria多年前引導他信仰的佛教，方得走出陰霾。而他們的女兒，自出生就是Wayne Shorter創作的靈感來源，1964年錄製的〈Infant Eyes〉（收錄於

Freddie Hubbard所創作的〈Lament For Booker〉收錄於《Hub-Tones》專輯（Blue Note 7243 4 99008 2 0）

Horace Parlan所創作的〈Lament For Booker〉收錄於《Lament For Booker》專輯（ENJA CD 2054 2），封面上就是Booker Ervin

〈Naima〉、〈Syeeda's Song Flute〉、〈Cousin Mary〉、〈Mr. PC〉出自John Coltrane《Giant Steps》專輯（Atlantic 7567 81337 2）

《Speak No Evil》專輯）、1967年錄製的〈Miyako〉，都是經典佳作，Miyako是Wayne Shorter女兒的日本名字，原因大概是對於東方文化的嚮往吧？聽聽看，兩首都是十分搖籃曲風味的幸福樂曲哦！

在訪談中，Wayne Shorter也提到了他與音樂家死黨兼鄰居鋼琴家Herbie Hancock的情誼，在當時黑人爵士音樂家大都改信回教的風氣之下，兩人皆在佛教的教義中找到慰藉，而兩人的太太，更是無話不談的好友，在Wayne Shorter女兒小的時候，因為患有癲癇，常常半夜要去看醫生急診，偏偏老公又都不在，只好由Herbie Hancock的老婆自告奮勇開車載送。也因此在兩人閒暇之餘，格外重視家庭生活，這點從兩人分別的創作中就可以觀察出來，諸如Wayne Shorter所寫的小孩遊戲場〈Playground〉、玩具歌〈Toy Tune〉、乒乓球〈Ping-Pong〉、Herbie Hancock的〈Tell Me A Bedtime Story〉等等，之前介紹過不少Wayne Shorter運用童話故事角色創作的習慣，或許跟他常念床邊故事也有關係吧？Herbie Hancock自己，還有一整張專輯名稱就叫「童言童語」（Speak Like A Child）的，內有玩具、告別童年的心情等，想必，已經激起您想一探究竟的好奇心囉？（註一）

有句話說「女兒是爸爸前世的情人」，這在爵士樂手身上可真是一點也不假！當我們仔細去探索爵士音樂家的創作時，會發現好多首曲子，都是寫給女兒的作品。之前提過的中音薩克斯風手Jackie McLean，簡直是把女兒當作模特兒一般地素描寫作，譬如〈Little Melonae〉、〈Melonae's Dance〉（收錄於《Jackie's Bag》專輯）、〈Melody for Melonae〉……都是很有趣的曲子，其中第一首曲子還被John Coltrane與Miles Davis經常愛用，也是頗為重要的50年代爵士標準曲

〈Beatrice〉出自Sam Rivers《Fuchsia Swing Song》專輯（Blue Note ST-84184）

〈Anna Maria〉出自Wayne Shorter《Native Dancer》專輯（CBS/Sony CK 46159）

〈Tell Me A Bedtime Story〉出自Herbie Hancock《The Complete Warner Bros. Recordings》（Warner Archives 9 45732 2）

之一。而Coltrane自己，也曾為女兒創作過一首〈Syeeda's Song Flute〉，收錄於《Giant Steps》專輯裡頭，建議各位下次再聆聽這些樂曲時，試著去感受一下，是不是都多出一種赤子之心的躍動呢？

　　爵士樂中的人物描寫，展延開來其實有無窮無盡的可能，但是最重要的，還是沒有偏離掉爵士樂「依據特定格式或基調加以即興發展」的本質，所以在知道這些典故之後再聆聽這些樂曲時，不但能對主題產生多一分的熟稔，進而對於即興的內涵，可以多出許多天馬行空的想像空間，聆聽爵士樂之享受不亦快哉！或許您會問：這些資訊要到哪兒去找？其實一點都不難，在每張專輯中，爵士音樂家皆會直接或間接以「Liner Note」的形式，簡單闡述一下每首樂曲的創作理念，而許多爵士軼聞，也的確是認真的爵士樂迷或樂手都會知曉的常識，只要認真聆聽認真探索，總有一天就會碰到有人跟您分享這些故事的。

　　所以囉！別再看八卦雜誌了，關掉有線電視台吧！想知道如何描寫個性率直的表妹？（John Coltrane〈Cousin Mary〉）爵士史上最佳輔佐低音大提琴手是誰？（John Coltrane〈Mr. PC〉）藍調之音唱片公司的老闆也被曝光？（Lee Morgan〈The Lion and the Wolf〉）少年維特的煩惱海灘現場直擊？（A.C. Jobim〈The Girl From Ipanema〉）……這些精彩故事與動人的音符，都在爵士樂裡，等待您去發掘哦！

〈Little Melonae〉
出自《Jackie McLean》
（ad lib 6601）

〈Melody For Melonae〉
出自Jackie McLean
《Let The Freedom Ring》專輯
（Blue Note CDP 7 46527 2）

〈The Lion and the Wolf〉
出自Lee Morgan《Leeway》專輯
（Blue Note 7243 5 40031 2 7）

註一：同樣也是爵士鋼琴大師的Chick Corea，也有全本類似鋼琴小品集的《Children's Songs》，
　　　不過整體說來「爵士味」淡很多。最有趣的是很多鋼琴家常因聽過這些音樂進而購買Chick
　　　Corea出的樂譜，然而Chick Corea現場演出時一則彈的更好聽，二則加進很多的即興，是光
　　　照著譜彈永遠也不會出現的曼妙音符……（ECM 1267 815 680-2）

7 不只是即興而已

爵士樂中合奏模式之演進與影響（上）

　　很多人形容爵士樂像老酒一樣，會「愈陳愈香」，但前提是：作酒的原料必須是好的，才可能愈陳愈香；如果大家認為爵士即興就是隨便，那麼她當然不具發酵的價值。

　　許多人在聆聽爵士樂的時候，重點往往是擺在「感覺」及「聲響」上，誠如我們之前所談到的，如果您把爵士樂當作是背景音樂來聆聽，那麼最可惜的就是您可能會錯過更多精彩激盪的瞬間，以及因侷限於特定的範疇中而錯過了更多爵士樂的面向，道理很簡單，因為在爵士樂手的心裡，他並不是這樣想的，在每一次的即興之後，爵士樂手或許不能夠很清楚地告訴您他做了些什麼，但是愈成熟的爵士樂手，愈能夠掌握自己的即興動線，愈知道自己要的是什麼．當然，更進一步地，他便能夠去運用更多從傳統中延伸出來的語彙，造成一種「既熟悉又新鮮」的效果，如果我們硬是要去透析這種效果的話，那麼這些熟悉的部份，可能是指樂曲的主題、和絃的走向、搖擺的句型、前代大師的演奏或演唱片段等等；而新鮮的部份呢，就取決於樂手們如何去把玩，或甚至去抗衡這些傳統聲響，在這當中，這些即興、演奏或演唱，肯定是要有趣的（Interesting），如果連樂手的表現都是呆板而味同嚼蠟，那麼觀眾勢必也會有一樣的感受，這時任憑樂手再如何去事後解釋或是辯駁，其實都是無意義的。

　　很多學習爵士樂的朋友，一定會有這樣的經驗：根據爵士樂的玩法原則，玩爵士樂似乎不難──大家找一首Real Book裡的曲子，貝斯手一拍走一個音Walking Bass、鼓手不知道曲子的格式只會猛打Swing、鋼琴手完全沈醉在自己的和聲世界中、而即興的薩克斯風手或小號手，卻拼命地要把練過採譜過的大師名句想辦法套進來，或完全照著踢正步的規矩，把音樂奏成練習曲，並排隊輪流即興⋯⋯很抱

歉，這不叫爵士樂，這只是試圖進入爵士樂的表面工夫而已，因為，我們都忘記要放大格局來看，忘記了爵士樂在即興功力之後，下一個最重要的要素是「合作」，真正的爵士樂大師，他可不是竭盡所能地求自我表現而已，還必須要去關心別人、聆聽別人，並在當中找出互補與對話的空間。

可惜的是，大部分的爵士樂自修教材或是教學系統，都太過於強調即興功力的細節，卻忽略了團體作戰所需要的默契與搭配。這樣子所訓練出來的爵士樂手，耳朵沒有辦法聽到別人，更遑論會帶給觀眾驚喜了！這麼說吧！訓練一位爵士樂手，跟訓練一位特種部隊的士兵是一樣的，他必須要一人兼顧多種角色，也必須要隨時轉換角色，同時，他也必須要學會隨時與他人並肩作戰的生存法則。爵士樂手不會循規蹈矩地照著章法打，他們擅長的是游擊戰，而且是且戰且打，隨時要因應地形地物及同袍作戰的方式而改變。有時候他們所用的方法，也許不是那麼正規的，但是「有效」（Effective）卻是爵士樂手所關注的，流暢與全身而退，更是比絢爛而光榮佔領山頭，要來得有意義些。

走筆至此突然想起：007電影中「Q」這位道具專家與經驗導師，跟詹姆士龐德（不也是個特種作戰人員？）所耳提面命的兩件生存法則，可真是當一位優秀的爵士樂手之寫照啊！Q首先說：「**別讓敵人瞧見你流血**」（**Never let them see you're bleeding**），爵士樂手上了台，就別讓人覺得你捉襟見肘——很遜、很吃力——姿態要優雅，動作要漂亮才是。Q第二句話又說：「**永遠要有全身而退的逃脫計畫**」（**Always have an escape plan**），想當然的，要對你的「戰場」瞭若指掌（曲式、和聲、節奏……），就算快摔倒了，都可以找到適當的點踏入或遁出，這次打輸了，不要氣餒，下次又是一條好漢！嗯，還蠻貼切的！

所以說，特種部隊……呃，爵士樂手，除了該學會所有單兵作戰與叢林生存法則之外，還得學習小團體並肩作戰，因為很多時候，在你還沒有開始展現自己的實力時，整個Team就會因為默契不佳而慘遭全數殲滅。以聆聽者的角度而言，就像是聽到了一個徒具形式的演奏，照表操課，卻缺乏臨場感而了無新意。

近年來筆者在各地演出並應邀舉行講座，遇到蠻多人問的問題就是：請問可以推薦什麼書讓我看，看了就可以學即興？這其實是很容易就可以破解的迷思，正確的做法，應當是找到志同道合的樂手，然後直接開始玩才是，但是如果我們又沒有以之前講的合奏概念為原則的話，某些樂器卻也只能淪為為人伴奏的命運，某些

樂器也永遠是嘮叨張揚，沒有辦法在合奏中體會互動的暢快，這是很多由古典或流行、搖滾音樂背景的樂手，在跨入爵士樂演奏的領域時，經常缺乏的，也是比即興功力的增強還要先培養的。

在爵士樂歷史上，有幾組人馬，他們的貢獻就是提出了許多前所未聞的合奏模式，而這樣的合奏模式，我們可以粗略地以聆聽起來的感覺來分，譬如Hot、Cool等等，但是這是不夠的，對於聆聽者而言，也只能很模糊地去依附別人的感覺或價值而已，聽爵士樂的人太常根據「別人的感受」來做出喜歡或不喜歡的判斷的話，一不小心常會掉進死胡同中而不再勤於運用耳朵聆聽，或許這樣的引介方式在剛開始起步的時候的確有其必要，但是如果您想認真地找出自己的聆樂之路，那麼認識比較多客觀的角度，可能比較好些。

現在我們即將要談到的「如何即興」，非關樂手常說的和絃、音階等等，而是指更大格局的合奏法則，筆者也希望能讓更多的愛樂者了解，爵士樂手並非老講理論而不上手，很多合奏時所應注意的事情，其實就是讓各位聽來更有感覺的觸媒而已。

既然要合奏，「節奏」勢必是最先應被關注的焦點，因為兩個人以上要一起說話，或是一搭一唱，整個律動要先抓到。爵士樂剛起源時的藍調工作歌，就有很強烈的「東——動東——動東——動東——動」律動，在後來藍調樂種自成一格的時候，很多人稱它為「Boogie」，而在爵士樂中，這即轉變成為了Swing的前身。演唱跟演奏的人，就在這樣的持續穩定節奏中即興，大量的藍調語彙及壓抑唱腔，彷彿是極度地狂放不羈，但是在這背後，基本的節奏仍是在的，樂手不是要去對應它，而是要把這樣的節奏當作標線、基準線，凌駕於其上來表現。

相信很多人聽過所謂的十二小節藍調（12-Bar Blues，註一），這就是比剛剛的基本節奏還要再進階一些些的東西，也是我們之前講過的「即興跑道」之一，這些曲式的根本，就是要給樂手一個規範，或是在合奏時能有一個共同遵循的節奏模式，這樣的模式，術語上我們稱之為「和聲節奏」（Harmonic Rhythm），意即和絃進行在轉換速度上的快慢，在合奏模式及日後的風格轉變上，和聲節奏在爵士樂手的心目中佔了很重要的地位，它也是我們辨別音樂風格的一個不錯的依據，所以請大家花點時間體會一下。

到了紐奧爾良爵士時期（New Orleans Era），在節奏上除了剛剛提到比較沈重而哀戚的工作歌節奏外，有種比較細碎而跳躍的風格開始浮現出來，以具象的形容

來說，這樣的節奏或音樂有強烈的節慶歡樂風格，它的和聲節奏還是蠻長的，一個和絃停留的時間比較久，或是變化極為清楚，但是此時搭配上去繁雜的切分鼓聲，也就激勵樂手用更活潑的方式演奏，在這個時候的爵士樂，是沒有那麼多「思考」（Intellectual）的意味存在的，而在即興合奏的模式上，除了恆定的熱鬧節奏之外，樂手們所採取的是大家一起來的方法——你即興，我即興，所有的人都同時即興，因為和聲簡單，大家憑耳朵所選用的音符也都差不多，所以即便是同步發聲，也像一組熱鬧的遊行隊伍一般，大家各說各的，卻又照著動線前進。這樣所謂的**「集體即興」（Collective Improvisation），被普遍認為是爵士樂的基本精神，且在五十幾年後又被後人拿出來復古思考一番**，再創新局面，請允許筆者容後再述。

Count Basie Big Band - 《Count Basie In London》
（Verve 833 805-2）

早年幫諸多大樂團編曲，
後來慢慢走出強烈個人風格的編曲家
Bill Holman
《Bill Holman Conducts the SDR Big Band》 （IRS 986.987）

讓著名爵士大樂團重新獲得大眾喜愛之機緣與老將
Paul Gonsalves的精彩絕倫即興
《Ellington At Newport》 1956（CBS/SONY）

　　接下來，所謂的正規大軍終於壓境了！在二○、三○年的搖擺時期（Swing Era）裡，講究的是群體的整齊與紀律，整個**大樂團（Big Band）**就像是單一的樂器一般，集體發聲或集體對話，頗有**打團體戰**的味道。因為**編曲的比重**重了許多，所以每位團員都需要具備快速讀譜並服從樂譜或指揮指示的能力，個人的表現，在這裡不是很重要，反倒是樂團領導者與編曲者，方為大家注目的焦點，換句話說，就好艾森豪、麥克阿瑟、隆美爾、山本五十六這些名將一樣，大家注意的是他們帶兵打仗的能力及運籌帷幄的技術，在爵士樂裡，諸如Duke Ellington、Count Basie、Glenn Miller、Cab Calloway、Benny Goodman等人，才是這個年代、這種樂風的佼佼者，而像Billy Strayhorn、Bill Holman、Neal Hefti等人，也都是如同參謀長一樣的編曲者角色。

　　正因為眾人的眼光都擺在主帥的身上，以致於這些老將、策士也許一輩子都待在同一個樂團中為主子效力，或擔任起老鳥帶菜鳥的角色，別忘了這些大樂團的老團員們，通常都具備了十年以上的同袍歷練，他們負責將樂團領導者要的聲響做出來，而這樣長年累月的訓練，使得他們的合奏、音準、整齊度與精準度都到達了爐火純青的境界，不但為當時的聽眾留下許許多多足以搖擺起舞的經典，許多作品在今天聽來仍是十分具有藝術價值的。有時候有些老將也會有突然大顯神威的時候，在眾人的起鬨之下把畢生絕學都給秀了出來，譬如著名的Duke Ellington大樂團次中音薩克斯風手Paul Gonsalves，在1956年於新港爵士音樂節（Newport Jazz Festival）的那段超長火熱即興演奏，不但讓現場觀眾High到不行，也間接地挽救了這個大樂團原本日益風華消褪的命運，把美好的一役與患難與共的弟兄們分享。

　　在此我們其實也可以注意到一件事情：那就是Big Band這種帶兵打團體戰的樂團形式，時至今日依然是十分重要的，然而因為與爵士樂原本求個人即興表現的

出發點不盡相同，所以它也漸漸地發展出另一條脈絡，從Dizzy Gillespie、Woody Herman、Stan Kenton、Gil Evans、Quincy Jones、Thad Jones/Mel Lewis到現在的Maria Schneider、George Gruntz等，個人色彩都十分地強烈，但他們的表現「樂器」，其實是整個樂團，所以需要耗費的腦力與精力，其實是與單純的即興合奏很不一樣的，而裡頭的團員，大多也有自己的個人音樂事業，可說是兩者皆有所長。

等到進入四〇年代時，強調個人技術及絢爛表現的樂手可說是人才輩出，每個人幾乎都強調強力打法，鬥智也鬥力，譬如像中音薩克斯風手Charlie Parker、小號手Dizzy Gillespie、鋼琴手Bud Powell等，此時在合奏的音量上，整體也大了起來，所以許多原音較小的樂器如豎笛、小提琴等樂手光芒有些消退，相對地鼓手與貝斯手也開始將演奏的力道加大，在舞台上可以說是誰也不讓誰。原本在本質上就是對Swing反動的Bebop樂風，演奏起來當然有股明星光芒、意氣風發的不羈樣貌，原本被認為是伴奏襯托角色的節奏組樂手（Rhythm Section，鼓、貝斯、鋼琴等），

較為中期的爵士大樂團及樂團指揮／領導者
Stan Kenton - 《New Concepts of Artistry In Rhythm》
（Capital Jazz CDP 7 92865 2）

爵士樂中著名的編曲大師
The Gil Evans Orchestra - 《Out Of The Cool》
（Impulse! IMPD-186）

也紛紛從後頭跳到前頭來，與旋律樂手互動激盪。在腦力的部份，因為和絃排列密集，因此之前講過的「和聲節奏」也帶給了聽者流暢刺激的快感，許多當時的樂手也都提到了在Jam Session的舞台上，常會有故意用音樂把乳臭未乾的年輕樂手趕下去的狀況，而當然在體能的部份，就需要長時間的耐力，這個時期最重要的合奏形式「Jam Session」（見了面提了槍就上），在大城市裡就常從晚上十點玩到早上四點。

在成為超級白金製作人之前，
Quincy Jones是一位優秀的大樂團編曲及指揮
Quincy Jones and His Orchestra - 《The Quintessence》
（Immpulse! MCD05728）

近年來備受矚目的女性編曲家及指揮，
是Gil Evans的學生，作品十分有特色，絕對值得一聽！
Maria Schneider - 《Coming About》
（ENJA-9069 2）

來自瑞士的資深大樂團編曲家George Gruntz，
有許多歐美樂手紛紛響應他的號召而為他排練錄音
The George Gruntz Concert Jazz Band -
《Blues 'N Dues Et Cetera》
（ENJA 6072 2）

沒錯，四〇年開始的現代爵士——也就是Bebop的誕生，的確奠定了現今爵士樂的基礎，不管是在合奏形式、樂手表現、樂團編制，或甚至是樂手的自我意識方面，都有決定性的影響。可是這樣長期的把一首首經典曲（Standard）拿來改編、加速，然後去一個小小的、烏煙瘴氣的Jazz Pub排隊等候輪流上台爽一爽的合奏模式，或是進錄音室大家Jam好幾個版本，再選出一個最好的重新冠上個可以拿版稅的新曲名等，在經過了一段時日之後，的確是會讓樂手厭煩的，這時候就有些下一個世代的樂手，期望能把腳步放緩些，有一派的樂手，就在創作中加入了許多節奏上的共同重音（Accent）、對應句（Counter Melody）等，要同儕樂手們照著譜上演奏主題，作曲上的心思就更被強調出來，這在爵士樂歷史的分類上，有時會被稱為Hard Bop，也就是所謂**精純過後的Bebop**，樂手們不再過分強調爽就好的演奏理念，而更重視與其他樂手的對應或互動，不管它是先行寫好的，或是在實際演奏時，這樣的理念都愈來愈被強調，也造成了愈來愈多的爵士樂作曲家之竄起。

　　也有些樂手，很強調編曲上的意境，他們比較不喜歡張牙舞爪的即興，較偏愛思考過、珍惜每個音符的即興，所以鼓啊、貝斯啊，都請不要過度膨脹，甚至鋼琴也可以省了，因為你一彈和絃，我的音符選用就受到了限制，這類型的音樂錄音，就常常會覺得節奏組十分溫和冷靜，而即興樂手除了編寫段落之外，即興上也有比較多的空間，也常出現回溯到紐奧爾良爵士時期的群體即興，所以我們也常會聽到兩種樂器的即興線條「纏」在一起的狀況。

　　OK，有些人可能會開始要印證他讀過的書，大聲把答案說出來了……對的，很多音樂史的定義，把這樣的風格定義為**「酷派爵士」**，然而如果您一路聽筆者談到這兒了，各位可能會發現，Cool或Hard Bop這些字彙還真是個不好的分類，因為這種用形容詞去分門別類的方法，常容易略過其他音樂特色上的重點，或甚至被斷章取義、自動歸類，造成聆聽前的無謂困擾。比如說，就有些本地的年輕爵士樂手，剛開始玩爵士時，都說會先玩Bossa Nova或Cool Jazz，因為前者「不用Swing」，後者「不用即興得很精彩」……相信他們在知道了音樂原本的出發點後，就會覺得這樣的說詞是非常片面的了吧？

同一時間，也就是五〇年左右，有一種合奏形式也開始被奠立，那就是由鋼琴家Bill Evans，率同貝斯手Scot LaFaro與鼓手Paul Motian所建構的**鋼琴三重奏互動模式**，他們都是從Bebop的眩技中孕育出來的，但他們也開始希望對話多一些，尤其是三角對話，每個人都有時間與空間發言，每個人卻也同時能夠去填補他人所需，這時候，當然就不能夠再用即興衝到底的方式了，而貝斯的角色，也繼Bebop時期之後，更加地被彰顯，拿Bill Evans來說，即便Scot LaFero在數月後身亡，但

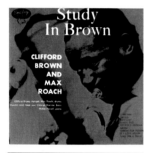

偏向於精純咆勃的經典作品〈Sandu〉，
出自於小號手Clifford Brown的《Study In Brown》
專輯（EmArcy 814 646-2）

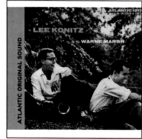

常被人點名為酷派爵士本家的薩克斯風手
Lee Konitz與Warne Marsh之演奏
《Lee Konitz with Warne Marsh》
（Atlantic 8122-75356-2）

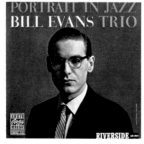

開創新局的Bill Evans爵士鋼琴三重奏，
除了前鋒村現場及給黛比的華爾滋以外，
這張專輯也是完美的互動示範
Bill Evans Trio - 《Portrait In Jazz》
（Riverside OJCCD-088-2）

他日後所選擇的貝斯手，都必須具備這樣的獨挑大樑能力。而回過頭來，鼓手所需要潤飾的音色變化，也成了必需的功課，而不再只是Time Keeper而已，更不用說鋼琴的和聲色彩調配及層次變化了！

不過在當時，還是有一些賞金獵人級的「傭兵」，是被眾人公認為高手的，這些大部分為節奏組樂手的音樂家們，往返奔波於錄音室、音樂會演出之間，他們值得信賴，有效率，又極具個人玩家特色，甚至往往像這樣的樂手自己的專輯，反而可能都沒有他們為別人作嫁的專輯好，都值得我們去關注，譬如像是鋼琴手 Wynton Kelly、Sonny Clark、John Hicks、貝斯手Paul Chambers、鼓手Art Taylor、Billy Higgins等。有些樂手因為再一次跟到了名將主帥，大家也都順勢知道他們。

另外一種演奏形式也頗有趣，也就是我們曾提到過的脈絡：知名樂手做過些什麼，這些就成了經典，就會有後人來致敬仿效，譬如著名的薩克斯風大師Charlie Parker，就錄過一張抒情的《With Strings》專輯，**編曲者用絃樂團為他伴奏，演奏的多半是慢板的曲子**，時至今日，還有許多人在做著同樣的事情。還有另一位薩克斯風巨人Sonny Rollins，曾在著名的前鋒村俱樂部留下了無與倫比的現場錄音，他所採取的**無鋼琴薩克斯風三重奏**，可不是酷派爵士喔！這是有別於Bill Evans鋼琴三重奏的Trio模式，薩克斯風的意念，在此得到充分的延伸，所以，後來Joe Henderson不也在同一地點，用同一種組合，留下了一樣是經典的錄音專輯嗎？更毋需提到筆者於前篇文章中所提到的現代爵士吉他三重奏了！聽聽看，您一定會有所心得的！

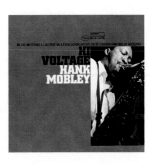

筆者十分喜愛的鋼琴家John Hicks之為人跨刀作品
Hank Mobley - 《Hi Voltage》
（Blue Note）
〔電視影集天才老爹的主題曲大概有抄本專輯標題同名曲的嫌疑?!〕

既然談到了合奏模式之演進，如果不提到Miles Davis跟他前前後後的一票超級以一擋百、足智多謀、驕勇善戰的菁英大將們，那這個主題的文章可說是白寫了！在下一篇中，讓我們再來介紹Miles Davis爵士生涯對當代爵士樂發展的影響，以及其他更值得一提，不容錯過的音樂家、組合及音樂風格吧！

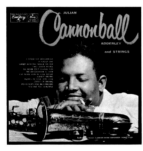

受Charlie Parker與絃樂團經典錄音所啓發的作品
1. 《Canonball Adderley and Strings》（Verve 314 528 699-2）
2. Sadao Watanabe - 《A Night with Strings》（Warner Music 4509-92735-2）

也是薩克斯風三重奏
Joe Henderson - 《The State of the Tenor》（Blue Note CDP 7243 8 28879 2 8）

1. Hank Mobley - 《Workout》（Blue Note 0777 7 84080 2 4）
2. Miles Davis - 《In Person Friday and Saturday Nights At The Blackhawk 3. Complete》（Columbia/Legacy C4K 87106）
3. Wes Montgomery - 《Impressions : The Verve Jazz Sides》（Verve 314 521 690-2）〔包含絕對經典的Smokin' at the Half Note現場錄音〕

不只是即興而已

爵士樂中合奏模式之演進與影響（下）

　　約莫自一九六〇年左右開始，爵士樂的走向開始愈來愈多元，甚至於理念上也愈來愈南轅北轍，其實最主要的就是爵士樂的精神裡頭，本來就帶有求新求變的價值觀，眾多的樂手們，不管是刻意的要走出自己一條路，或是自然而然地潛移默化，他們雖然口中都說著要創新，但是其實他們的脈絡還是都依循著爵士樂的傳統一脈相承下來的。

　　其實這也是我們常說的，聽音樂要用耳朵聽，別太相信文字或語言的意思，很多爵士樂迷，基於對爵士樂手的崇拜，常覺得他們是獨一無二或是革命先鋒，也常會把這些名家所說過的話拿來過度演繹，到頭來，變成是在「認同」音樂，而不是在「聆聽」音樂。譬如很有名的，就是四〇年代時薩克斯風手查理帕克（Charlie Parker）接受媒體訪問時所說過的名言：「他們是Jazz，我們是Bebop！」這句話，以今日的眼光來看，Bebop還是從爵士樂中長出來的，而不是打破Jazz的所有約定俗成，或是天外飛來一筆造成的，我們如果仔細聆聽，甚至連帕克本身的音樂語法，還是有極多老前輩萊斯特楊（Lester Young）的影子，當時帕克這樣說，一則是為了要區別新風格與舊風格的不同，二則其實是尋求一種認同而已。在聽音樂時，我們常會有許多閱讀文獻的習慣，關於這樣的狀況其實屢見不鮮，我想有必要先把它提出來，才不會模糊了方向。

　　回到文章的主題上來，六〇年代以後的爵士樂合奏模式，又有什麼變化呢？很多人常拿小號手邁爾斯戴維斯（Miles Davis）的《Kind Of Blue》專輯來當作是個分水嶺，在這張專輯之前，是Bebop或Hard Bop，在這張專輯之後，是Modal Jazz

或是Post Bop云云，然而，這樣的切割，似乎有些怪怪的，在音樂上聽來，「Kind Of Blue」跟「Sketches of Spain」、「In A Silent Way」相同，比較像是個錄音的計畫（Project），跟他巡迴演出時的Working Band人員更迭不盡一致。我個人的看法是「Kind Of Blue」是很典型的概念嘗試，Miles在這張專輯中，做出了他想要的爵士樂感覺，但是他之後的音樂發展，還是於力道上有很大的變化。在1959年以前，Miles在合奏模式上最著稱的就是他所謂的「第一代五重奏」，除了他自己吹小號之外，還有次中音薩克斯風手約翰寇川（John Coltrane）、鋼琴手瑞德葛蘭（Red Garland）、貝斯手保羅錢伯斯（Paul Chambers），及鼓手菲利喬瓊斯（Philly Joe Jones），還記得他們嗎？他們都是我們在之前文章中所談到的賞金獵人級專業高手，這組第一代五重奏留下的錄音，也就是著名的四張《進行式 in'》專輯，他們的演出，可說是在Bebop之後，也就是改良式咆勃（Hard Bop）的最佳典範之一，合奏的模式上，基本上不脫咆勃的輪流即興及堅守城池的節奏組（Rhythm Section）伴奏，也難怪他們可以用比較「保險而安全」的玩法馬拉松似地把四張專輯的份量給錄完。

在《Kind Of Blue》前後，Miles仍持續進行許多不停的音樂計畫，譬如大樂團的、西岸錄音的、嘗試不同樂手的，包括連最受歡迎的〈Kind Of Blue〉，也動用了幾位不同的一線樂手，Miles就像個部隊指揮官，下面的部屬來來去去，他也會去別的精銳部隊挖角，或在台上舉行戰技比賽，慢慢地讓他去組裝完成自己的「夢幻之師」。我們不妨從次中音薩克斯風手（Tenor Saxophone）的作戰位置開始看起，或許能比較清晰些：Miles從可以當家作主以來，一路從桑尼羅林斯（Sonny Rollins）、約翰寇川，換到漢克莫布利（Hank Mobley）、喬治寇曼（George

Miles Davis - 《Seven Steps To Heaven》
（Columbia/Legacy CK 48827）
開始有更迭團員以完成心目中聲音的概念

Coleman）等，前面兩位很有主見地單飛了，後面兩位當識途老馬極其適合，但要像Miles那樣兼具前台明星氣質，又少了那麼點不可一世的姿態。值得注意的是，換到喬治寇曼的時候，其實Miles已經找到一組超強又年輕的節奏組樂手了，但他還是繼續在嘗試，甚至連當時被認為音樂概念上比較前進些的山姆瑞佛斯（Sam Rivers）都曾進入Miles的候選名單中，說真的，音樂上其實已經真的真的很棒了，Miles卻仍持續在找尋他的薩克斯風手理想人選。

　　這段尋找最佳第五人的脈絡，也提供給我們一個絕佳的機會，來清楚聽出整個後世所謂的「第二代五重奏」聲響的確立，我們可以從上回提到的邁爾斯戴維斯五重奏週五週六在黑鷹俱樂部現場聽起，彼時除了漢克莫布利之外，當時的Working Band還是鋼琴手溫頓凱利（Wynton Kelly）及貝斯手錢伯斯、鼓手吉米卡柏（Jimmy Cobb），慢慢轉至「Seven Steps To Heaven」（1963），這時候鼓手東尼威廉斯（Tony Williams）、鋼琴手賀比漢考克（Herbie Hancock）、貝斯手朗卡特（Ron Carter）開始出現，薩克斯風手還是維持喬治寇曼，不過幾位年輕氣盛的節奏組樂手，已經把專輯中他們參與的曲子演得虎虎生風，連Miles自己都有點被激將的味道。

　　這個二代五重奏的前身，接下來大展身手，完成了三張了不起的現場專輯《Miles In Antibes》、《Four & More》與《My Funny Valentine》，在這裡，爵士樂的合奏模式已然有了很大的變動，首先可以聽到的是鼓手的角色十分強化，許多人聆聽的**第一**印象就是鼓的演奏又大聲又兇猛，十分具有挑釁的意味；**第二**，就是傳統的樂曲都是運用選音或是音符的密集程度來起承轉合，然而Miles的五重奏樂手，在於音量強弱上的表現對比動態很大，造成許多戲劇性的碰撞；**第三**，就是即興的高潮不再只有一次，而是如波浪般地更迭，聽起來稍一不注意就會暈船；**第四**，也是最重要的一點，就是所選的曲子真的只成為藉助的工具，整個演奏過程的節奏主控權，全在樂手手裡，他們可以在曲子當中恣意地變快變慢，或運用節奏的密集程度，造成聽者綿密而緊扣人心的感受。這些部份的改變，可以說與1960年前的爵士樂合奏模式很不一樣，音樂變得更加個人化，但相對地搭配的樂手也要有同樣的認知才行，不能照本宣科，而是要機動搭配。

　　聽聽《My Funny Valentine》專輯裡的〈Stella By Starlight〉吧！這個版本可以說把上述的歸納發揮到極致——一樣搖擺、一樣動人，但是這種曲子卻從原本低

迴的氣氛，轉變成為一齣帶有起承轉合的舞台劇，鼓手甚至可以停下來醞釀、貝斯手也會以較為靈活的音型來搭配即興者，而鋼琴的和聲配置（Voicing），也變得寬廣了起來。也就因為這樣，這曲子實在讓人感覺太入戲了，以致出現了爵士樂史上來自觀眾最過癮的一聲著名吶喊，請聽聽1分53秒時的衝擊力，您就會知道我在說什麼。

　　為什麼合奏模式上，會有這麼天翻地覆的變化呢？答案在於**舞台的改變**，著名的爵士樂手到了六〇年代，已經由小型俱樂部，延伸觸角到音樂廳、戶外爵士音樂節現場等，面對著上千上萬名聽眾演出，如果說爵士樂真的必須都留在小酒館裡不可的話，那麼爵士樂不會產生像這幾張專輯一樣的宏觀格局。舞台變大，樂手演奏的距離也變遠，變成在互動上勢必也要以較為戲劇化的語彙呈現，也成就了今日所謂的主流爵士樂合奏的重要模式。如此一來，希望也能破除國內樂手常拘泥於形式與規矩的通病，除了精彩的即興之外，也要有精彩的互動才叫好的爵士樂。

　　三張專輯之後，喬治寇曼掛冠求去，有一說是當時的年輕鼓手東尼威廉斯覺得喬治老哥太過「完美」，他的演奏就像個追趕跑跳碰都不會弄髒衣服的英國情報員詹姆士龐德，東尼比較想要的是一起「撩」下去，犯錯也沒關係的type，就像臉上跟背心永遠會愈來愈髒的布魯斯威利一般，所以Miles又找來了山姆瑞佛斯，完成他們1964年七月的日本巡迴。山姆也不是太省油的燈，不過他的音色比較扁平尖銳，而五重奏裡頭Miles的弱音小號已經夠尖的了，第一就有搭配的問題。第二個問題就是那種臭味相投的感覺，山姆斯也很厲害，但是算來是客席的他，還是不太能激發出來那種氣概，東尼威廉斯鼓打得超兇，也有在試探的意味。值得一提的是，四十年前的日本新宿，對於爵士樂可真是狂熱，整場音樂會就像個搖滾音樂會，熟悉的前奏一下，觀眾就歡呼起來，樂手即興到高點，掌聲不絕於耳，說實在話還真令台灣爵士樂迷感慨的……

三張邁爾斯戴維斯二代五重奏前身的經典現場專輯
《Miles In Antibes》（CBS 462960 2）
《Four & More》（CBS/SONY 35DP 66）
《My Funny Valentine》（CDCBS 85558）

好啦，到了九月，Miles的意圖，終於昭然若揭了，原來他在等的不是超級戰將，而是運籌帷幄的軍師！歐洲的巡迴中，他終於盼到了次中音薩克斯風手韋恩蕭特（Wayne Shorter）的應允，跟這個團先玩玩，韋恩是約翰寇川的小老弟，即興的句法比較有現代感，可是重點不是《Miles In Berlin》專輯裡要的，正如之前談過的，在受限制的樂曲格式之下，再怎麼變終極成果大概也是像這個五重奏玩Standard一樣，要有革命性的變化，就得從樂曲的重新創作上下手，而韋恩蕭特，正是一位不可多得的爵士樂作曲家，所謂的作曲，不是只有和聲與旋律上的變動，甚至連編排及空間的掌握都很重要，這就是Miles要的。仔細聆聽他們1965年之後回到錄音室內錄製的作品《E.S.P.》、《Miles Smiles》、《Sorcerer》、《Nefertiti》四張專輯，每一張都是那麼地完美，合奏、互動、樂曲、即興……

　　無一不是五人通力合作的最高表現。這裡頭，有我們剛剛提到的二代二重奏四大特色，更加上了全新的作曲及編曲，是的，現在沒有爵士標準曲了，樂手自己來訂定標準！至此邁爾斯戴維斯二代五重奏的聲響正式成形，而這種聲響，也造就了所謂「現代爵士樂」（Modern Jazz）的圭臬，現今爵士樂的中流砥柱如馬沙利斯兄弟（Marsalis Brothers）、約書亞瑞德曼（Joshua Redman）、洛依哈葛羅夫（Roy Hargrove）、傑森摩倫（Jason Moran）都有演奏這樣音樂的能力，Bebop是個起步，但是談到最基本的爵士樂演奏水準，眾人紛紛以邁爾斯二代五重奏為最高指導原則。

　　放眼望去隨意看看吧！哪個當今的鋼琴手不受到賀比漢考克的影響？哪個鼓手不學東尼威廉斯？哪個貝斯手會說他沒聽過朗卡特？又有哪個樂手，不會對這些作品及版本倒背如流？可能會有些樂友會提出疑問，這是否是調式爵士（Modal Jazz）？基本上這些作品都是用調式參雜調性的觀念寫的，但是「調式爵士」這個字不若「搖擺」、「咆勃」、「改良式咆勃」一樣，既能形容音樂理論上的特色，

Miles Davis -《Miles In Tokyo》（SONY SRCS 9112）聽聽四十年前日本聽眾的投入程度吧……

Miles Davis與Wayne Shorter首次音樂上的合作，彼時在選曲上還是以Miles的偏好為主 《Miles In Berlin》（Columbia CD 62976）

又能形容合奏時的互動模式，它比較像是個形容和聲與旋律的專業用詞而已。所以，把這樣的音樂稱為調式爵士而已，是有點以偏概全的，比較完善的說法，有人說是「後咆勃」（Post Bop），也就是又比改良式咆勃（Hard Bop）更進一步，加上更多互動的風格，或有人乾脆叫它**「Straight Ahead」，意指還是沒有放棄搖擺，還是有咆勃的即興詮釋法，不過即興的根基會融合調式創作而成，然後有大量的大動作起承轉合合奏，感覺像是一隻在海中定向前進的水母，水母的形體持續地膨脹與收縮，但是方向還是有所依據。**

那麼如果是領航者事先不設定方位前進，只負責見機行事呢？那就會成為由歐奈寇曼（Ornette Coleman）所強化出來的「自由爵士」（Free Jazz）概念，大夥就像海裡的魚群一樣，遇潮流會轉彎，遇礁石會變換隊形，當領航者更換方向時，大家就要跟著游上去，並在音樂裡頭各顯神通，這也是一項著稱的爵士樂合奏模式，不過它需要玩的人段數高一點，自由爵士最原來的idea是希望能回到紐奧良的集體即興（Collective Improvisation）傳統，然而**歐奈寇曼的概念是希望能用強有力的旋律來作為支撐，也就是大家都要想辦法在一瞬間找出可以互相搭配的即興旋律，然而又可以互相抗衡，最重要的是，要靠耳朵來聽**，才不會流於他認為爵士樂走向太多腦力思考與譜面鑽研的反向局面。當然，我們都知道，這樣的方式是比較大膽的，當然，觀眾也要花一段時間去適應它，了解個中奧妙才行。自由爵士發展到後頭，更強調於「聲響」（Sound）與質地（Texture）的重要性，很多樂器上的「效果」（Effects）也可能拿來做出有見地的音樂，可以說把可能性又加大了許多。

邁爾斯戴維斯第二代五重奏
（1965～1968全記錄 Miles Davis Quntet）

關於自由爵士及韋恩蕭特之後的發展，我希望能另闢章節來談，畢竟他們都是很有趣的主題，也都是爵士樂的一部份。其實我們可以這樣說，當時的整個爵士樂潮流都有類似的傾向，而音樂家們也都會去聆聽別人在做些什麼，來激發自己的靈感，有點像國內樂壇因為一些接受過美式教育的音樂人帶進了R&B，國語甚至台語流行歌曲就會有一段時間會生出不少長得很像的作品。而六〇年代的爵士樂氛圍，也是籠罩在一片求新求變之中，本來就很不對頭的邁爾斯戴維斯與另一位樂團領導者查爾斯明格斯（Charles Mingus），就常互控抄襲創意，而聽聽這個二代五重奏的〈Nefertiti〉一曲，您也會驚訝地發現，它的旋律感十分神似歐奈寇曼的作品，而且Miles團隊也借用了歐奈的方法，主題一直重複演奏，沒有了慣見的即興，但是卻由後面的節奏組來變化即興潤飾，頗有「山不轉路轉」的禪味。此外，**「醞釀」** 也是一個很好形容這時期爵士樂的字眼，許多著名的Blue Note唱片公司的錄音，也都被視為Straight Ahead曲風，一張專輯通常只有四到六首曲子，需要仰賴樂手功力及合作互動之處極為彰顯。

　　回到合奏模式的討論主題上，在這個年代還有一組超級強隊不得不提，而且他們只有四個人，那就是**由約翰寇川離開邁爾斯戴維斯團隊之後另起爐灶的四重奏**，包含了鋼琴手麥考伊泰納（McCoy Tyner）、貝斯手吉米蓋瑞森（Jimmy Garrison）、鼓手艾爾文瓊斯（Elvin Jones）及寇川自己。這個四重奏絕大部份的作品，都錄製於Impulse！這個廠牌，正因為它太經典，歷史上也把將其尊稱為「The Classic Quartet」。這幾位樂手原本也是全方位的樂手，他們幫過許多人留下

Ornette Coleman所提出的自由爵士、集體即興概念
《Free Jazz》
（Atlantic Jazz）

了傳世錄音，諸如在Milestone、Blue Note等都可以見到他們的蹤跡，但是他們現在就屬與名將約翰寇川的史蹟最為人所認識。寇川在遇到了三位年輕樂手之後，終於可以一展長才，把他心裡面所要的音做出來，不管是早期美得不得了的抒情經典曲詮釋，或是逐漸邁向以調式作曲及長篇薩克斯風即興的階段，甚至到後期邁向性靈與宇宙的探索等，**整個四重奏的／聲響，也從流暢而華麗，轉變為震撼而綿延**，到後來根本就是Power Play，三位小老弟必須上場前都要有把汗流乾、力氣用盡的準備，因為約翰寇川已經吹到入定，完全沈浸在自己的世界之中，所以說，如果要認識誰是最盡責的伴奏樂手，非這三人莫屬，因為老闆已經完全豁出去了，你可不能叫停，而且一旦沒有幫他把聲音撐著，還會破壞他如宗教般的聖潔儀式，即便到後來，約翰寇川叫來更多樂手要再將聲音邁向極限，這個節奏組也必須扮演好「我們要活著回去」的悲壯情懷角色……

聽聽只有薩克斯風與鼓的二重奏〈Vigil〉（收錄於《Kulu Se Mama》專輯中），您會不會感覺到，那驚天動地的九分鐘裡，鼓手艾爾文瓊斯所展現的，是一副「大哥我挺你」的死忠精神呢？也是不是很契合曲子的名稱呢？當代的薩克斯風手，當得向約翰寇川的靈魂致敬時，他們也必須去尋找這種能夠誓死不放手的樂手，當聽完John Coltrane Classic Quartet之後，再聽聽布藍佛馬沙利斯（Branford Marsalis）及麥可布雷克（Michael Brecker）的作品，您就會了解為何都要找傑夫坦瓦茲（Jeff "Tain" Watts）或是艾爾文瓊斯本人跨刀當鼓手了！

另外一個在爵士樂當中十分著稱的，就是由**鋼琴手凱斯傑瑞（Keith Jarrett）率同貝斯手蓋瑞皮考克（Gary Peacock）與鼓手傑克狄強奈（Jack DeJohnette）所組成的鋼琴三重奏**，此三人主要是以演奏爵士標準曲為主，可是厲害就厲害在他

約翰寇川經典四重奏的錄音室作品全記錄
Coltrane - The Classic Quartet -
《Complete Impulse! Studio Recordings》
（Impulse!）

們所提出的緊密三角合奏模式，可以說是高度互動而優美深刻的，凱斯傑瑞運用了大量的古典音樂語彙，以及信手捻來的點子，與其他兩人在台上享受著三人對談的樂趣，同樣的，這樣的演出環境，必須是音樂會的形式，大家都專心聆聽，也讓音樂家有沈思的空間才行，而凱斯傑瑞鋼琴三重奏，也藉著創新合奏模式而成了後人仿效的對象，**大家不記得他有什麼創作，卻記得他們獨一無二的彈鋼琴及合奏手法**。還有一組在台灣被大家所忽略的，是英國貝斯手戴夫荷蘭（Dave Holland）協同美國薩克斯風手史帝夫寇曼（Steve Coleman）於ECM這個廠牌旗下所錄製的幾張專輯，各位可以很清楚地聽出來所謂**「M-Base」**風格的濫觴，戴夫荷蘭的編作，十分強調一首曲子中有幾個區段，而每個區段所設定的即興與合奏方法不盡相同，彼此串接起來卻又極其順暢；而史帝夫寇曼的編作，則是讓主旋律、貝斯與鼓各走不同的拍號（Meter），讓音樂的層次變像萬花筒一樣多變。

所以現今各位可以聽到的，就是最令人感到振奮的戴夫荷蘭樂團，招募最屬害的少壯派樂手如克里斯波特（Chris Potter）、比利基爾森（Billy Kilson）等人，激昂而精彩地演奏以原音樂器為主的優質音樂；而史帝夫寇曼則加進了更多的插電樂器，選擇以Funk樂風來扭曲變形，也打響了「M-Base」這種樂風的名號。以致於我們今天聽到的主流爵士樂風（Mainstream），譬如像葛雷格歐斯比（Greg Osby）、傑森摩倫（Jason Moran）、史帝凡哈里斯（Stefon Harris）等，都是以原音樂器組合，超脫了Straightahead、結合了M-Base的暗色碰撞，所產生出來的二十一世紀爵士聲響。或是像鼓手布萊恩布雷德（Brian Blade）、喬依拜倫（Joey

Keith Jarrett At The Blue Note - 《The Complete Recordings》（ECM 1575-80）

Steve Coleman - 《Genesis and The Opening of the Way》（BMG）

很棒的Dave Holland代表性作品
《Prime Directive》（ECM 1698）

Baron）、安東尼奧桑伽斯（Antonio Sanchez）融合搖滾、鄉村及拉丁音樂所創造出的爵士鼓語彙，都是令人振奮的聲響。

我們花了兩篇的篇幅，主要是希望為大家介紹時至今日大多數的爵士音樂家常用的合奏模式，他們不一定是小眾取向，也不一定走向偏鋒極端，但期盼透過以上角度的介紹，能讓各位更加地掌握自己收藏CD之來龍去脈，也能聽得更懂愈來愈多的爵士樂現場！爵士樂廣納江河，還有許多合奏模式值得提一提，也有許多融合了其他音樂元素的爵士樂，也融合了更多有趣的合奏模式，將會為各位慢慢介紹！

當代薩克斯風手欲尋找可以匹配的鼓聲響，常會喜愛與Jeff "Tain" Watts合作

Branford Marsalis Quartet - 《Comtemporary Jazz》（Columbia CK 63850）
Branford Marsalis - 《Renaissance》（Columbia CK 40711）請到Tony Williams跨刀
Michael Brecker - 《Time Is Of The Essence》（Verve 547 844-2）請到Elvin Jones及Jeff "Tain" Watts跨刀
Jeff "Tain " Watts - 《Citizen Tain》（Columbia CK 69551）自己的專輯

Bebop概念初探

什麼是Bebop？好像大家都是一知半解的，樂迷們看了書，說這名詞是來自於四〇年代一種爵士樂新風格的聲響，很多超級大師都從這個搖籃孕育出來，而後來又有Hard Bop、Post Bop等等……而在台灣剛學完〈Autumn Leaves〉跟〈So What〉的樂手朋友則天真地認為Bebop就是把Swing加快而已，是一種像馬戲團的特技，不但玩不來還忽視了它的存在價值，反正在西餐廳也沒辦法演奏這樣的風格。我個人認為這部份的音樂在台灣很少被提起或訓練（除了Oscar Peterson之外），大家從Swing Big Band就直接想跳Coltrane、Free Jazz或是Fusion，以致於爵士的語彙不足、發音的腔調也不正確，老是覺得少了些什麼。

Bobop的形成與演進實在難以一言以蔽之，它仍是從傳統Swing Jazz延伸而來，大體的原因是四〇年代初期搖擺大樂團（Swing Big Band）已然蕭條，而一些不想甘於只幫客人伴奏跳舞的樂手改採小編制的演出，這麼一來不但經濟省事，樂手之間的交流空間也大了起來，一種競技的氣氛也逐漸地在爵士樂圈流傳開來，像薩克斯風手就不用只坐在大樂團裡面吹合奏部份，鋼琴手與吉他手不再將和絃落在每個重拍上，鼓手與貝斯手也可跳脫顧拍子的束縛，多一些花俏及互動的技法，所以整個音樂的感覺聽起來更緊密、更複雜。而solo手因為輸人不輸陣的緣故，便強化了個人化的表現，譬如自己改和聲，或甚至在演奏時再添加和絃以增加曲子的複

雜度等等。一般說來，現代主流爵士樂的許多手法及傳統，都是在這時候建立規模的，諸如基本樂器的編制、Jam Session的形式——大夥吹完主題就開始輪番上陣，最後再與節奏組樂手展開Trading，以回到主題來結束——及樂手對其樂器技巧的掌握、對即興理論的認知與添加等等。關於其歷史背景的形成及更深入的探討，請大家自行找書來看，坐而言不如起而行，我們今天將就Bebop概念作一個初步的介紹。

雖然Bebop樂曲大多數速度都很快，但這並不表示快速度就一定是Bebop，簡單地說，**Bebop即是垂直性手法（Vertical Approach）的最高表現**，大部分的曲子在一小節內有兩個和絃，而幾乎皆是八分音符的線條要儘可能地符合和絃的進行，卻又不限於Swing時期音樂家只就主題旋律及和絃音（琶音）變奏的習慣，因為即便是爵士經典曲，也被Bebop音樂家們「改裝」成不能只用大小調音階來對付的和絃進行了。久而久之，因為和絃與和絃之間的關係還是有一定的調性準則（譬如II-V、V-I、Cycle of Fifth等等功能和聲原則），音樂家們便衍生出許多方便連結的小要素（Cells），也就是我們後來所說的爵士句型（patterns），這些句型大量地運用半音、經過音及裝飾音等，創造出許多繞來繞去卻又能讓人聽清楚和絃色彩的線條，但有時又可強調9、11、13等延伸音來讓音樂色彩變得更「亮」，我們在爵士語彙區所陸續介紹的各種手法，即是在這段時期奠定基礎的。慢慢地後起的音樂家們不斷地模仿學習這些詮釋手法，為自己的手腦打下根基，再逐漸找出自己的風格，舉例來說，Charlie Parker跟John Coltrane的Atlantic時期結束之前都是遵循這個原則的，但是因為選擇用音及個人習慣的不同，吹出來的線條便相差了十萬八千里，但是 Coltrane還是得感謝Parker立了一個典範，並開了一條新道路讓大家遵循。所以，我們可以說Bebop手法是主流爵士樂中最基本的必要功課，因為要先Play outside，得先知道什麼在Inside才行。

聽起來好像不太難是吧？但是各位自己可以試試用200到300的速度演奏一首經典曲，看能不能即興得好，您得要很清楚地把每個和絃的色彩帶出來，還要保持 swing，並能在一串和絃進行中找出適切的旋律線條，等於是急智作曲，最重要的，您要有idea，要言之有物，要試圖發展堆疊不同的動機……我覺得Bebop要能玩得好不是那麼簡單的，然而如果您因此而了解透徹和絃的結構及相互關係，那麼再如何困難的曲子都難不倒您了。Bebop時期的音樂家就是有這種勇於接受挑戰的精神，使得在技巧上及精神上達到一個後人望塵莫及的巔峰。然而在這高手如雲的

「Bebop NBA」裡，每個人都有他獨當的一面，可是有一位樂手的出現，宣示了這種藝術的最高點，那就是告訴您怎樣打球才叫藝術的麥─可─喬─登……咳……嗯，我是說，菜─鳥─帕─克！

　　Charlie Parker的音樂及即興，等於幫大夥兒寫了一本作文範例暨語法大全，已經不知有多少人的風格都是由模仿他而開始，即使是日後再闖出一番新天地的Ornette Coleman及John Coltrane，也因早年的模仿學習而遺留下Parker的影子，套句爵士鋼琴家暨教育家Lennie Tristano所說過的話：「如果菜鳥帕克是活在一個注重智慧財產權的年代，那不知會有多少音樂家吃上官司呢！」這句玩笑話，當然只是提醒我們菜鳥帕克演奏手法的重要性而已。在他之後，許多怎樣分類也分不清的音樂家們，都藉由口耳相傳來學習他的音樂，不管是所謂Cool Jazz的Lee Konitz，或是Hard Bop的Jackie Mclean，皆看似繁花似錦，實則水火同源。而桃李滿天下的教育家Lennie Tristano與George Russell，課堂上也需分析他的即興採譜，並要求學生先模仿學習。況且他的影響並不限於管樂手，撇開擺明了崇拜他的Bud Powell不提，幾位日後亦成一家之言的Bill Evans、McCoy Tyner、Chick Corea、Herbie Hancock等人，他們剛出道當別人Sideman時，也都很明確地展現了於Bebop手法上的吸收與造詣。

　　但因為菜鳥帕克很多時候的演奏實在太快了！除非您是生在五十年前的爵士樂圈內，靠著博學強記及耳濡目染學會他的手法及曲子，否則初學者實在不得其門而入，終於在二十年前，爵士教育家Jamey Aebersold招集了一票〝抓歌高手〞，針對菜鳥帕克不同時期的錄音，採下了六十首他的創作曲及即興，由此更多人便可藉由白紙黑字來一窺究竟，並進而鑽研其奧妙之處。時至今日，這本《Charlie Parker Omnibook》已儼然成了爵士樂學習者的通用教材，您可以拿它來練手指、練節奏（Articulation）、練句法（Phrasing），甚至有許多的小語彙可以將其獨立出來，變化延伸求進步，現在各種樂器的樂手都幾乎是人手一本了（也有降B調、降E調、低音譜記號的版本），有一些編者建議的練習法也寫在書中前言，請自行參考安排進度。

　　還有一些進一步深入的專書我個人推薦搭配使用，其一為**Scott Deveaux**的《**The Birth of Bebop**》，以及**Carl Woideck**的《**Charlie Parker - His Music And Life**》，這兩本都不是什麼講音樂家被關幾次、小時候搬了幾次家等的哈拉

書，反而都用很多的音樂譜例來分析探討這種音樂風格，並清楚地闡釋了Bebop的前前後後因果相連，前者會告訴您Bebop不是突然蹦出來的鬼玩意，後者更深入分析帕克每一個時期的風格演變，值得參考閱讀。另外**Mark C. Gridley**的**《Jazz Styles - History And Analysis》**一書中對於Bebop風格及音樂家都有完整而詳盡的介紹。總之，有關菜鳥帕克的書不會比邁爾斯及寇川還少，但是我認為對想成為爵士樂手的朋友來說，先去做後再慢慢來了解，纔不會流於紙上談兵。

　　沒有人可以吹得像Charlie Parker，也沒有人能超越過他，他對爵士樂的貢獻是毋庸置疑的，這樣的經典也絕對禁得起時間的考驗，值得後代樂手不斷揣摩學習。也許有人會問：「如果我學他那麼徹底，那麼到頭來我會不會跟他一樣而已？」放心吧！過去五十年來，已經不知有多少的樂手想要吹得跟帕克一樣，事實證明不但沒有人挑戰成功，大家還都從這段學習過程中上了寶貴的一課，所以如果您會這樣問，表示您一定還沒放手去做，不要懷疑了，趕快開始吧！

10

到底什麼是「Hard Bop」？

　　我的看法是：Hardbop是泛指1955~1965之間的一個年代，幾乎以黑人音樂家領頭，跟另一邊的Cool白人領軍的有些差異，但是他們的根都是由Charlie Parker與Dizzy Gillespie所開創的Bebop風格傳承下來的——手法相同、曲目相同、甚至樂手也相同，舉例來說：Elvin Jones也幫Stan Getz打鼓、聽Capital Jazz年輕的Chet Baker你也可以聽到很強力的演出（聽說Bird也曾要找他搭檔）、Cannonball Adderley也常與西岸樂手合作、Hank Mobley的聲音與手法跟Stan Getz的「at ease」也有的拼、Art Farmer的冷靜音色該算哪邊？West Coast Jazz最重要的Capital Jazz跟所謂Hard Bop的Blue Note不是姊妹唱片公司？該如何「界定」Miles？……等等。

　　對樂手來說，跟「誰」合作比較重要，不同的音樂家投注不同的個性，分類是後來的人分的，就跟我們現在會說海頓跟莫扎特是古典樂裡的古典樂派，但是他們的音樂還是能很明顯地聽出個性（Identity），只是時代相近、背景相近、接觸的資源相近，後人把他們歸到同一派裡，可是音樂家還是一直在成長與變化。在 爵士樂裡分類其實是有點「必要之惡」的感覺，因為唱片公司才能有訴求。所以所謂的Hard Bop，是指以幾位

鼓手Art Blakey、Max Roach等人領軍的東岸爵士，而所謂的Cool，是指以Lennie Tristano跟他的一票學生帶頭的西岸爵士，但這只是最粗淺最粗淺的分類而已（大家書上看到的），不要太被「名稱」給影響了！

有個大趨向是很多人把Soul Jazz跟融合很多R&B的爵士樂叫Hard Bop，像Boogaloo〈註一〉這種跳舞音樂，因為它賣錢，所以後來在Blue Note旗下的樂手幾乎都會寫個一兩首試試看，反正當時流行，最明顯的應該是Eddie Harris、Grant Green、Stanley Turrentine、Lou Donaldson等人物（可是他們也都是很優的Bebopper），當然強調藍調感覺、福音詩歌影響也是一大特色，然後鼓都炒得蠻大聲的，West Coast的鼓都小小聲、沒有鋼琴的厚重voicing、樂手吹得比較冷靜，重點是：還是有大量的即興！然而同時代的許多人並不能用Hard Bop就一筆帶過了，只是他們的年代跟連帶關係比較近而已，譬如Woody Shaw、Joe Henderson、Wayne Shorter、Benny Golson、Herbie Nichols、Andrew Hill、Jackie McLean、Herbie Hancock、Horace Silver、Cedar Walton、John Coltrane等等，他們都能吹彈福音詩歌及Boogaloo，唱片公司也都是Blue Note，可是更多在音樂創作上的貢獻還影響了後代爵士的發展啊！

所以，我們可以說藍調感覺、草根味道、福音詩歌……都是「素材」之一，音樂家的作品是各有特色。譬如Horace Silver的〈Song For My Father〉是他去拜訪里約熱內盧時聽到Bossa Nova這個「素材」，很想寫這種風格的音樂，回家後把記憶中的味道跟小調五聲音階（小調藍調音階的原型）結合起來，就寫出這首曲子了，可是此曲和絃進行仍是Horace Silver的當家本領，這是他自己說的，不是亂蓋喔！Hank Mobley的〈Soul Station〉是很swing的曲子，Wynton Kelly本來就很擅長彈藍調風格的聲響，旋律也很簡單易懂，但是和絃的進行已強力地受到Coltrane不尋常的〈Giant Steps〉排列影響了！至於〈Mercy, Mercy, Mercy〉是當時Cannonball的鋼琴手Joe Zawinul的作品，Marvin Gaye是把人家借去用的啦！

多聽多比較多感受，不要先受字面影響，一段時日後一定會有聆聽上的收穫的。書的話……有一本超級好書就回答了大家的長久疑問──《**Hard Bop：Jazz & Black Music 1955-1965**》**by David H. Rosenthal**，列出一些真正那時代的各項重點，有可能取得的話值得一讀。

我個人是蠻喜歡這本書的，大概是作者的弟弟Alan Rosenthal本身就是爵士鋼琴家，他自己也懂音樂，書中有不少音樂特色的重點、演奏風格說明、曲式和聲說明（無譜例）、小故事軼聞、音樂家雋語、社會背景、前因後果……等等，把這十年的一些狀況與演變分章節主題帶出來，至於戲劇化或新聞記者通病的批評，我倒是沒什麼感覺，只是覺得作者很有條理，一點一滴慢慢講，且有我想看到的重點。

　　Lee Morgan被情婦槍殺雖然好像電影情節，但是卻是事實，也許是它一開頭Intro就講了Lee Morgan被槍殺這個「案件」，然後整篇就開始介紹Lee的生平與軼聞，讓有些讀者摸不著頭緒吧？因為David H. Rosenthal每一章節所定的主題跟一般編年的、照樂手排列的不同，而是按他自己的分類，需要整本讀完才能有完整的一幅圖畫。社會背景與歷史變遷的部份當然也有帶到，但個人覺得他不會像很多音樂學者寫的書那麼地「沈重」，動不動就要扯上黑人民權運動、越戰、種族歧視、性靈、宗教等解讀，語言上也比較冷靜，呃……我是指如果跟鼓手**Arthur Taylor**所整理的「**Notes and Tones**」黑人音樂家對黑人音樂家訪問稿一書比較的話，後者不時出現「黑人弟兄要團結」、「混帳高加索山人（白人）」、「拳王阿里」、「金恩博士」等，但兩者的特色都是「誠實」。

　　我不是音樂學者或史學家評論家，也沒有能力讀完歷史上所有出現幫爵士樂下註腳的幾百本書籍，但是我相信各位先進都可以體會的是：沒有一本書是完整而全面的，事實上也不可能有這樣的書，爛書也有一些重點、好書也難免會遺漏，而且每個人（作者／讀者）的觀點不同，如果真有興趣知道更多資訊（請別誤會成考據學的意思！），那麼多讀幾本書會比較好，相信在別的領域一定也是這樣的不是嗎？不過這本停格在1955～1965的專書我是覺得值得一讀，另一本**Michael J. Budds**的《**Jazz In The Sixties**》也有不少音樂性的闡述可以參考，不過以上兩本唯恐都絕版啦！多聽多學才是最重要的。

　　《**Hard Bop：Jazz & Black Music 1955-1965**》此書中我覺得他對彼時不同音樂方向的分類很好，重點是告訴你這時代音樂太豐富多樣了，一個字定義不了，加上我們自己對當時音樂風格及各家樂曲本身的逐漸吸收認知（白話一點說，就是學習當時的樂曲與樂手，學會即興演奏之風法及各項技術性分析，詳見附註之連結），個人覺得他講的很有參考價值：

一、有許多音樂家跨越爵士樂及當時流行的黑人傳統音樂風格的界限，如Horace Silver、Cannonball Adderley、Jimmy Smith等人的作品，於商業上獲得不小的迴響（如Billboard排行跟電台點歌播放等等），就是說都有結合福音詩歌、節奏藍調、都市藍調（Urban Blues）、拉丁音樂等元素，成為改良式的爵士。

二、更多比較不那麼有名氣的音樂家，只在樂手圈內受到尊重與認識得多，如Tina Brooks、Jackie McLean、Mal Waldron、Elmo Hope等等，他們的作品雖然接受度較低，亦不如Bebop那麼地強調超技，但仍是完整而成熟的，色彩跟情緒上常強調小調，相對較為灰暗陰沈些。

三、有許多音樂家的風格是比較抒情而旋律性的，比起Bebop更令人感覺不會那麼「繞口吵雜」，譬如像Art Farmer、Gigi Gryce、Benny Golson，以及鋼琴家Hank Jones跟Tommy Flanagan，就特定程度上而言他們根本就不能算「Hard Bopper」，只是他們跟一票人錄音或名字連在一起，而且Hard Bop對Bebop的反思，也讓他們有更多的空間來安排樂思、創作尋找自己的風格，以「言之有物」替代Bebop時代常見的炫技與「踢館精神」！

四、音樂家開始很努力去擴張爵士樂曲式結構的更多可能性跟技巧上的限制，譬如大家都很熟的Andrew Hill、Sonny Rollins、John Coltrane、Thelonious Monk、Charles Mingus、Horace Silver之音樂，可以參考一下文後連結所試圖勾描的特色，包括前段所提到的諸多音樂家，他們的作品甚至有很多四四拍以外的拍號，以及比Bebop與swing時期更不規則的非均等曲式，當然，還有很多和聲上的開發及演奏手法上的擴展。

註一：六〇年代時，流行一種舞曲的風格，當時叫Boogaloo，這段時期大概也是Blue Note最賣錢的時候，幾乎當時的樂手專輯中都會放一兩首，譬如Lee Morgan的The Sidewinder、Herbie的另一首Blind Man Blind Man、Lou Donaldson的Alligator Boogaloo等等，其他同時期樂手也很多相近的作品。

基本上它是向當時流行的R&B及拉丁音樂借節奏，和聲也變得簡單很多，大多是四小節一個minor和絃，再四小節下一個minor和絃，然後在主題快結束時都會有一些重音（kicks），而管樂背景及鋼琴則反覆一個pattern，貝斯也不walk了。

　　而在演奏風味上，則流露出濃郁的藍調味，強調黑人本位，大受歡迎，可是即興部份仍是很多，現在我們大多把它稱為Funk-Jazz、Jazz-Funk、Soul Jazz或Groove。

2007年遠赴比利時錄製「Mr. 比布」專輯

2007年遠赴比利時錄製「Mr. 比布」專輯——
錄音師Pino Guarraci

2007年遠赴比利時錄製「Mr. 比布」專輯——
這張在火車站的自拍，後來變成宣傳照

淺談人聲在爵士樂中的表現

擬聲唱法及重唱唱法簡介

　　任何音樂的起源，其實一開始都是以人聲為主，因為人聲最為自然，隨處可唱，表達感情時不需再藉由手上的樂器來傳導，而能直接地將內心深層的情緒，完全透過聲帶與胸腔的運動，予以表現出來。在古典音樂中，一開始的宗教歌曲，都是以人聲為重，只是在愈來愈多新樂器的發明與改良之下，作曲家會願意花更多的心力來開發新技巧，而「工具的巧用」好像也蠻符合人類文明發展的軌跡，也因此，傳統上我們在用「炫技」這個字眼時，好像都把注意力擺在樂器演奏家身上。在爵士樂中，這種情形更為明顯，從強調自我表現的四〇年代咆勃風格（Bebop）開始，樂器家之間的比技巧、比厲害、比掌控能力、比持久，似乎已成為了爵士即興的主流，唱歌？好像就通通留給了那些在夜總會唱著抒情老歌的晚禮服女歌手。

　　可是，如果你敏感些，就會發現歌手也在努力掙得一片天，而且當歌手炫起技來，那種快感往往會比樂器即興還恐怖，因為觀眾通常不會相信，人體的極限可以被開發到如此程度！就拿爵士歌手常常使用的「**擬聲唱法**」（**Scat**）來說，就是一種超技的表現，**所謂的Scat，就是樂手模仿樂器演奏的聲音**──大多是小號或長號的聲響──做出許多像「嗚比咻棒」、「嗚巴・都巴布」、「都〜依嗚哦」、「咻比都哇」、「布都」、「晶哥拎哥」……等等的聲響，這樣的聲響就會聽起來非常搖擺（Swing），歌手甚至常模仿很多爵士大樂團銅管齊奏時的聲響，以致於他（她）們的即興，聽起來總是搖擺到不行（Swing Like Hell），速度再一快起來，就非常地high了！在幾位爵士女伶當中，艾拉費茲潔蘿（Ella Fitzgerald）與莎拉弗恩（Sarah Vaughan）就有這種嚇死人的功力，能讓觀眾拍紅了掌心，各位可以聽聽以下兩首曲子的即興表現，就可以立即體會：

〈Cottontail〉- Ella Fitzgerald/Duke Ellington -《Stockholm Concert》1966（Pablo PACD-2308-242-2）

〈Autumn Leaves〉- Sarah Vaughan -《Crazy And Mixed Up》（Pablo Today CD 2312.137）

尤其到了咆勃樂風興起之後，歌手也毫不示弱地向薩克斯風手與小號手學習，所以逐漸地我們也可以聽到許多歌手在即興演唱時會「借用」（Quote）許多咆勃標準曲目的主題段落，以及之前的大樂團搖擺樂段。

然而歌手這樣玩還不夠，一個人玩不過癮，還要找人來湊熱鬧，他（她）們不但學走了樂手的即興語彙，還把大樂團當中常見的薩克斯風組齊奏樂段（Soli）拿來玩，所謂的Soli，就是一段「寫好的」像即興的片段，然後四個薩克斯風手節奏上完全相同，但是和聲上各司其職，音都吹不一樣，換句話說這條齊奏樂段是加了和聲、比較重一些的段落，通常這裡會寫得比較技巧性比較高，所以四人同步就如同觀賞花式疊羅漢似地過癮，各位如果看過爵士大樂團現場的話，會常常看到這一段時，前排的四位薩克斯風手會站起來，而觀眾很過癮地叫好。最著名的例子，莫過於伍迪賀曼大樂團（Woody Herman）中，由吉米吉爾菲（Jimmy Giuffre）編曲，四位薩克斯風手所合奏的〈Four Brothers〉一曲。

如果這樣繁複的線條與技巧，讓歌手來玩玩如何？1955年，兩男一女的組合戴夫藍柏（Dave Lambert）、瓊韓翠克斯（Jon Hendricks）與安妮蘿絲（Anne Rose），運用了「多軌錄音」搭軌的方式，將〈Four Brothers〉錄製成人聲的模仿版，依我的觀點來看，這其實比管樂還要難，因為對人聲來說，那種「撞」在一起的和聲配置（Voicings），其實是很難把音唱準的，從此之後，〈Four Brothers〉就變成幾乎是每組人聲重唱團體的標準曲目，而爵士重唱團體，幾乎都可以唱出這樣的效果，其實很多美國流行歌曲或廣告歌曲、電視電影主題曲也都有這樣的聲響。

對了，原來是樂器的聲響，在交給歌手詮釋之後，大家常常都會在演唱主題時，再加上新填寫的歌詞。這段歌詞可能內容是幽默的，或是該曲作曲家或樂曲的典故被改成敘事風格的文字，最重要的是新填的歌詞要好唱不拗口，不然炫技不成，反變成口齒不清就很好笑了，所以，「填新歌詞」（Vocalese）也是爵士重唱團體很重要的一個特色。

從這個脈絡來看，對於初入門爵士重唱的聽眾而言，聽「特技」還是很重要的

一部份，相信像紐約之聲這樣一流的團體，對於炒熱氣氛一定有他（她）們獨到的一面。再深入一些，除了欣賞歌手們即興時Scat的精彩之外，有些比較現代的團體在旋律線條和聲編排上，甚至會朝兩組對話或四組各自表述的進階式手法走，這樣聽起來又會更加地豐富，不得不佩服歌手們的功力。

以下僅再介紹幾張精彩的爵士重唱專輯：

這張眾星雲集的現場錄音，除了作東的瓊韓翠克斯以外，其餘的特別來賓都使出渾身解數，讓氣氛high到不行，George Benson、Al Jarreau、The Manhattan Transfer、Bobby McFerrin、The Count Basie Orchestra、Wynton Marsalis、Stanley Turrentine、Tommy Flanagan、Rufus Reid、George Mraz、Jimmy Cobb……不精彩包退！Jon Hendricks還與George Benson、Al Jarreau、Bobby McFerrin四人，將Miles Davis的名版本〈Freddie Freeloader〉之每一位樂手的即興（是的，Miles Davis、Cannonball Adderley、Wynton Kelly與John Coltrane！）都拿來「唱」，還加上歌詞，真是太妙啦！

瓊韓翠克斯這位老牌歌手會被一再提出，就是他仍堅持延續這樣的搖擺／咆勃重唱傳統，甚至他還跟他的老婆、兒女組成一個家庭重唱團體，在此張專輯中他們有很精彩的互動。另外，原本應邀吹小號的Wynton Marsalis在此被起鬨也現場Scat一大段，第五首〈Everybody's Boppin'〉就是讓大家玩到掀起來的曲子。

曼哈頓轉運站算來是紐約之聲的前輩團體，在這張現場專輯中（好像聽人聲重唱現場都比較精彩？），他們嘗試了一些比較偏精純咆勃（Hardbop）的曲子，編曲很棒，他們一開頭就唱了〈Four Brothers〉，帶給聽眾震撼的效果。

紐約之聲很受歡迎的專輯，幾乎都是爵士大樂團的名作，聽了現場很開心，就買張專輯請他（她）們簽名吧！我曾於1998年的荷蘭北海爵士音樂節聆聽並感受到此團的超人氣，當時他（她）們與荷蘭的大都會管絃樂團合作，演出John Coltrane的〈Giant Steps〉，果然掌聲雷動！

這不是爵士人聲重唱專輯，但人聲魔術師巴比麥非林，能讓您臉上掛著微笑聽完整張專輯，因為太好玩！其中有口技模仿、還有咆勃經典、擬聲唱法、「人格分裂」式的對話等等，大家都會因為巴比的可愛加厲害而喜歡上人聲即興展現的！

更多爵士人聲專輯的介紹，歡迎移駕啟彬與凱雅的爵士棧（www.chipin-kaiya.com）上閱讀。

12 改頭換面來亮相

值得一聽的爵士大師致敬專輯（上）

　　爵士樂手除了對於即興能力的培養與精進之外，對音樂元素的重整或探索也是不遑多讓的，最重要的是，爵士樂的「玩法」不能喪失，而且要隨時保持嘗試的心態，這才是讓爵士樂充滿活力的法門。現今因為許多音樂形態都已進入了「學問」的層次，以致於也產生了許多的「基本教義派」思惟，譬如說，音樂只能如何如何做、被告知有多少包袱要扛，超越前人是不可能且缺乏倫理的說法也時有可聞，然而筆者覺得，要評判爵士樂做得「像不像」，只有在兩種情況下才合理，第一種是教育體系中的循序學習，第二種是為了市場考量而製作的主題。在爵士樂手的養成階段（Formative Years）中，的確會有很多的時間，必須去深刻學習並剖析、模仿前人的作品與風格，因為這會讓我們更謙虛，更清楚發現還有什麼好方法可以運用，但是謙虛客氣並不是表示音樂要失去個性，不斷有許多新起之秀於爵士樂壇中興起，我們聆賞的重點，不在於他們又做了多少革命性的變化，或是挑戰人類聽覺耐力的極限等等，老實說，這些在三、四十年前，大家都試過了；**比較正面的聆賞角度，應當是看看他們能運用這麼多的形式與既存元素，將其玩到具備豐富而完整的音樂性，這才是爵士樂這張大溫床所提供給我們的空間，也造就了爵士樂與時代結合的良好傳統。**

　　有些人喜歡一位樂手，於是會花很多的時間與金錢去收集由他掛名，或是任何參與演出的專輯，如果不只是看名字買，而能深入去聽出這位樂手在音樂上的門道的話，其實這是一件好事情。在爵士樂中，我們不但能聽到這位樂手從出道以來的風格轉變，更能聽到他與不同樂手所激盪出來的音樂成果，進一步地，能確立他的風格、特色，或甚至是小習慣、絕招等等，有點像觀察同一條魚進到不同的水缸中，我們仍能辨認一樣。也想當然的，這種〝粉絲〞級的聆聽蒐藏，就需要比較充

裕的財力與時間來完成了，而如果這位樂手依然活躍樂壇，那這條追尋之路，可就十分漫長囉！

有些人則是從曲目下手，也就是聆聽古典樂時常見的「版本比較」，一首Standard，讓不同的樂手、不同樂器、不同時代的觀念來處理，通常就彷彿脫胎換骨一般，呈現出嶄新的風貌。與古典樂相較起來，古典樂並不會更動樂曲的內容，通常是由演奏（唱）家或指揮家來詮釋強弱、快慢、音質、結構的前後挪移、情感的增減等，聽者再從中獲得比較的樂趣，筆者親身經歷過甚至更誇張的，還有少部份古典樂迷是用碼表在計算演奏時間與經典版本一較高低的。爵士樂中版本比較的重點，反而不是放在聽見熟悉的旋律上，而是端看音樂家首要傳遞怎樣的概念？再來就是聽他們如何乾坤大挪移，以重配和聲、更改節奏、配器編制的種種音樂手法來改頭換面。

我個人一直不能夠適應的，就是國內的流行音樂歌者，常常會號稱一首曲子改成什麼動感版、爵士版、舞曲版等等，然而背後的編曲或許換了，但前頭的歌手仍然維持著原曲的柔情唱腔，或是旋律完全不改，聽來老是有一種〝穿洋裝唱京戲〞的調調，我想第一個原因在於歌手的素質與認知，對於其他搖滾音樂、黑人音樂、爵士音樂等的聆聽不足；第二個原因當然或許是因為綜藝節目所需要達成的即時娛樂效果，或是出版專輯時的速成商業考量；第三個原因，跟國人習慣聆聽「主旋律在前」的習慣有很大的關係，說得白話些，就是卡拉OK的影響過深，一首好的改編，旋律與唱腔也應當融入編曲之中，我們聽到的不只是表面的變動，而是整體的融合與刻劃。

或許回頭來聽聽真正的爵士樂手們如何好好地〝善待〞一首樂曲，我們也能學到更多，而這也是接下來要與各位分享的第三條深入聆聽之道──聆聽有趣的致敬專輯，感受經典曲目的新風貌·我們都已經知道，爵士樂手首重在「玩法」，任何旋律都可以用爵士樂的形式玩成爵士樂，但這並不是指把旋律搖擺化（Swing-lize），或是使用常見爵士樂編制或樂器演奏而已，這樣的例子已經很多了，我所偏好的，是看他們如何拆解結構，運用創意，最重要的，是能有令人耳目一新的感覺，所以在「**編曲技法**」、「**製作概念**」、「**樂手搭配**」、「**切題即興**」、「**時代意義**」、「**延伸聯想**」上，是個人聆聽的重點。

推薦給各位的音樂中，我也盡量避免於製作上是致敬概念，但本質上是老中青

三代樂手Jam Session的專輯，因為我們都知道，爵士樂手已經隨時隨地都在向傳統致敬了，從演奏演唱的技法到音色，都是由爵士樂的活水寶庫中取得後再去蕪存菁的，許多後輩樂手在演繹經典曲目時，也已熟知前輩樂手的經典版本，這部份的聆聽重點，在之前的專欄文章中已多有著墨。不少日本的唱片製作人，常會邀請一些名聲響亮的爵士樂手錄音，由唱片公司挑選的特定主題選粹，這種情況亦不在以下的行列之中，主要是因為唱片公司把旗下的多張唱片與藝人集合起來的合輯，通常較為缺乏整體的製作概念，當然聆聽大堆頭的精選輯是很過癮的，然而這範疇卻又過大了！我比較傾向整張都是「概念專輯」（Concept Album）的作品。接下來，就讓我們簡單地分門別類一番，進入新奇的魔幻世界吧！

若您要問我，爵士音樂史上哪位作曲家的音樂最常被重新演奏，也最常於專輯抬頭被冠上「Tribute to XXX」、「The Music of YYY」、「Homage A ZZZ」（法文）等字眼？艾靈頓公爵（Duke Ellington）、塞隆尼斯孟克（Thelonious Monk）、韋恩蕭特（Wayne Shorter），絕對名列前三名！這三位爵士音樂家，不但在演奏上自成一家，其作曲的質與量，更使得後代樂手，紛紛將這些作品視為對自我的挑戰，也都造就了數不清的錄音版本。（註一）而整張專輯都獻給這幾位一代大師的很多，謹推薦數張偏愛佳作於下：

向艾靈頓公爵致敬

Duke Ellington的作品，幾乎已都是爵士樂中的必備常識曲了，要變出新花樣的話，還是要靠老將出馬，或是另一位風格獨具的編曲家，以自己的風格注入新生命才行。

正如其名，這是一張不一樣的Duke作品編曲！一般說來，大家都知道艾靈頓公爵大樂團的編曲角色，是由公爵自己跟Billy Strayhorn來擔綱，然而這張錄製於1957年的專輯，則由原大樂團中的老將小號手Clark Terry擔任編曲，並號召他的諸多老戰友如Strayhorn、Johnny Hodges、Paul Gonsalves跨刀參與，走的是小團體的管樂編制，類似Clifford Brown或Gerry Mulligan的編曲風格，冷靜且平穩，但仍有許多編寫好的重音（Kick）與分部齊奏（Soli）片段，可與原來的大樂團正式編制華麗編曲比較一下，尤其是Tryee Glenn搖擺的鐵琴演奏更是好聽！

因為寫作與爵士樂相關的電影〈一曲相思情未了〉配樂而廣為世人所知的Dave Grusin，不但是著名的電影、電視配樂家（民國八十年左右，台灣的電視新聞氣象影集掀起一股爵士融合樂配樂潮，70%都是引用自他的傑作），也是很優秀的爵士鋼琴手暨編曲家，當時他自己的唱片公司GRP在全球掀起一股融合樂與主流爵士合流的風潮。在推出頗獲好評的蓋希文致敬《The Gershwin Connection》之後，他於1993年推出了一系列致敬主題中最「爵士」的艾靈頓公爵致敬專輯，公爵的老將

Clark Terry - 《Duke With A Difference》
（Riverside OJCCD-229-2）

Dave Grusin - 《Homage To Duke》
（GRP 97222）

Thelonious Monk - 《Plays Duke Ellington》
（Riverside OJCCD-024-2）

Clark Terry更於〈Things Ain't What They Used To Be〉一曲中，應邀示範了精彩的one man show——由小號、演唱扮演〝雙簧〞。主角Dave Grusin輕盈彈跳的觸鍵，帶有Chick Corea似的現代感，節奏上高度運用了許多奇數群組（Group in 3）來與節奏組抗衡，非常有趣。值得一提的是這張專輯的錄音十分明亮清晰，發燒友應該會頗喜愛。

　　Dave Grusin後來還陸續出了西城故事（West Side Story）及另一位配樂前輩亨利曼西尼（Henry Mancini）的致敬專輯，然而以爵士樂的角度來聽，還是這張公爵致敬最過癮。

　　這張專輯，就是看出一位音樂家的個性多麼強烈而明顯的完美例證，所有Duke的名曲，都被Monk彈成彷彿是自己的創作一般，尤其是不和諧的音程撞擊、全音音階的下行樂句、即興時的空間架構、精準的節奏感等四個關鍵，Duke的樂曲只不過是他運用的格式罷了，這樣的彈奏也影響到許多歐洲的爵士音樂家，尤其是一些在自由爵士樂領域享有盛名的鋼琴家們，在概念上的啟示也是關鍵性的要素，Monk告訴了後者，不管是彈什麼，就是要有個性，Standard也可以這樣彈，就算是大名鼎鼎的公爵經典也一視同仁，而不需都彈Bebop Licks。Monk的音樂及演奏手法，也就這樣逐漸地在歐洲爵士的發展中佔了很重要的地位，諸位不妨延伸聆聽一下，荷蘭的Misha Mengelberg與法國的Martial Solal，是不是都有相似的味道在呢？

向塞隆尼斯孟克致敬

時至今日，大家都公認Thelonious Monk是個超前時代的天才，他在世時並未達到大多數聽眾的認可，一直到他死後這幾十年，所有他的作品宛若爵士樂顯學一般，為愈來愈多樂手詮釋，也為更多的學術研究者分析討論。以樂手角度來看，Monk的音樂是很難演奏的，因為和絃的進行及旋律的寫作上都有其難度，在爵士樂的真實世界中，是屬於進階級的標準曲。但不管是所謂的後咆勃（Post-Bop）樂手，以及自由前衛爵士樂（Free Jazz & Avant Garde），甚至美國爵士樂的中堅力量Wynton Marsalis，都能運用Monk的音樂為素材，各自表述，可見Monk的音樂彈性之大。也因此，各個領域裡向Thelonious Monk音樂致敬的專輯極多（註二），我只依據前文的六項個人聆聽重點，挑出幾張值得推薦的：（註三）

Monk之子親自演奏老爸的作品……怎樣，你還敢有意見嗎？呵呵！T.S. Monk之前在Blue Note已經有數張個人專輯表現都不錯，但是這張專案企劃，真正把他推向國際性知名爵士樂手之林，主要原因當然是話題性，任誰都想知道身上流著同樣血液的兒子如何賦予父親的經典遺作一番新意，而不

T.S. Monk - 《Monk On Monk》（N2K/edel 43052 ERE）

至於敗壞門風。第二個原因是Monk音樂的吸引力太大，看看裡頭的參與樂手，可說把當時最好的一線樂手都找齊了，有不少還是主動找上門的。在音樂上，原旋律的辨識度仍然很高，但是重點是製作人兼編曲Don Sickler的統合功力，讓每位樂手都能夠有適時展現的機會，而演奏編曲橋段時又銜接地很自然流暢，所有大牌都擺平了，又不會光芒過露，確實表現了Monk音樂的包容性。也難怪Don Sickler一直是美國主流爵士樂界的編曲要角，市面上常見的Verve 50週年卡內基廳紀念音樂會DVD中的大樂團編曲兼指揮即為他老兄。

這張專輯還有一位樂手在當時引起我的注意，就是巴拿馬籍的鋼琴手Danilo Perez，後來果不其然，他對Monk的音樂有了更具新意的詮釋，我們稍後即將介紹。

這張是極少數演奏Monk音樂，而能維持住自己風格特色的作品。因為通常在演奏Monk音樂時，總會受到和絃編排及旋律節奏的影響，以致於大部分人演起來還是有Monk的**餘毒**。Chick Corea於1981年，再度與著名的《Now He Sings, Now He Sobs》三重奏——貝斯手Miroslav Vitous、鼓手Roy Haynes——攜手合作，當然就把該張專輯的對話概念帶進了Monk的音樂中，如果我們說經典的Bill Evans鋼琴三重奏是三位老友極有默契的對話，那麼Chick Corea的這組鋼琴三重奏，就更像是打友誼賽一般，彼此興起相互試探，但又不至於殺氣騰騰，而Chick Corea已經奠定了他的即興語彙一家之言，十分易於辨認，鼓手Roy Haynes清脆的銅鈸聲也是這個團隊的特色，來自東歐的貝斯手Miroslav Vitous有古典音樂的背景，我們甚至可以在第四首〈Think Of One〉中欣賞到他的低音大提琴拉弓（Arco）表現，音準（Pitch）也非常好。

Chick Corea -《The Music Of Thelonious Monk》
（後收錄於兩片裝的Trio Music專輯中，
ECM 1232/33 827 702-2）

曾經擔任過鋼琴家Bill Evans最經典的三重奏鼓手Paul Motian，除了在ECM的作品之外，近幾年還組成了一個「The Electric Bebop Band」，特色在於有兩位電吉他手，以及一位電貝斯手（不要懷疑，就是Steve Swallow），加上兩位次中音薩克風手，嚴格說來這不是Bebop的正式編制，然而聆聽兩位吉他手對於Monk音樂的即興詮釋，卻是極大的樂趣，而Steve Swallow電貝斯聲響的即興旋律性，更是好聽又有趣，另外，就是聆聽兩位青年薩克斯風手Chris Potter及Chris Cheek對於這些進階級經典曲的熟稔及新意囉！

　　中音薩克斯風手Phil Woods的樂音是極其清亮易於辨認的，我很喜歡他的旋律感，有種Charlie Parker的和絃精準加上Benny Carter的選音甜美合而為一的感覺，由他來詮釋Monk的音樂，特色就是旋律線都非常優美文雅，不會有一般樂手只要詮釋Monk音樂，就會開始音程大跳或刻意演奏成不和諧的鑿斧感。而來自義大利的鋼琴手Franco D'Andrea雖然運用了很多Monk音樂中常見的碰撞和絃配置（Voicing），然而他的觸鍵卻與Monk有天壤之別，感覺上優雅許多，所以整張專輯聽起來是很舒服的Monk，卻又不失精彩。基本上，我覺得Phil Woods與鋼琴家合作的二重奏作品，都很值得聆聽。

　　來自巴拿馬的Danilo Perez，在深入地研究自己國家的民俗音樂後，再放入他最喜愛的爵士鋼琴家作品，成功地創作出一張經典專輯。巴拿馬音樂亦屬於中美洲的非洲——古巴樂（Afro-Cuban）範疇，Danilo Perez發現到Monk的音樂，也能夠跟Afro-Cuban的「Clave」完美結合，簡而言之，Monk音樂的律動裡頭有很自然的拉丁律動，所以這樣的拉丁爵士，既融合了節奏的玩法，更能於即興上像爵士樂那樣的發揮。仔細聆聽〈Bright Mississippi〉，以及因Monk常彈而

上：Paul Motian - 《Play Monk And Powell》
　　（W&W 910 045-2）
下：Phil Woods/Franco D'Andrea - 《Our Monk》
　　（Philology W 78.2）

著稱的〈Everything Happens To Me〉，Danilo的改編版本真是太棒了！而兩位鼓手Terri Lyne Carrington及Jeff "Tain" Watts的表現，更是當代爵士鼓手的最佳典範，更不用提來自以色列的貝斯手Avishai Cohen，不管是他與Danilo的合作，或是在Chick Corea Origin樂團中的表現，甚至是他個人的幾張專輯，都是我個人認為方為當代爵士貝斯手所應當具備的格局。至於鋼琴手本人，或許有些人會覺得他的彈奏風格不是那麼輕快明亮，然而我覺得「節奏」、「和絃配置」、「邏輯清晰」及「互動」是他的特色所在。

這是一張〝逆向操作〞的專輯，Monk的音樂不和諧、具有碰撞感，那麼我們就把他的特色發揚光大吧！次中音薩克斯風手Bennie Wallace的音色本來就有點陰柔，重點是他的語彙帶著大量擠壓式的大跳音程及快速音群，而貝斯手Eddie Gomez及鼓手Dannie Richmond的音質特色都是顆粒十足，加上Enja唱片的錄音特色，因此整張專輯聽來頗「乾」，有種〝乾燥花〞的風味，卻也蠻特別的，令人印象深刻。

Monk的音樂也可以用唱的？當然可以！趕緊來聽聽爵士女歌手Carmen McRae演唱由同是歌手的Jon Hendricks等人所填的歌詞，唱出幽默又搖擺的感覺。每首樂曲都改了個新名字，而Carmen的低沈嗓音在跳出來即興時，抑揚頓挫之間，韻味已經完全洋溢其中，發燒友常說的聽出耳油，大概已與此相去不遠了吧？搭配樂手的表現更是令人滿意，鼓手Al Foster、貝斯手George Mraz、鋼琴手Larry Willis與Eric Gunnison完全傳達出Straightahead的樂風，精神飽滿且神采奕奕，我特別喜歡Larry Willis於現場錄音時與其他樂手的高度互動，而特別來賓——也是Monk老班底的薩克斯風手Charlie Rouse的演奏也很搶鋒頭。

人稱「EST」的瑞典鋼琴三重奏，年輕有衝勁，會搖擺，也會搖滾；會拉丁，也會民謠，整體聽來是幾乎快跟Monk原曲脫節的新版，顛覆意味濃厚，所有常用的kick、accent都被改掉了，甚至有幾首曲子編得實在令人拍案叫絕。而即興上也〝兜〞很多，但卻仍維持著

Danilo Perez - 《Panamonk》
（Impulse! IMPD-190）

北歐人冷冷的姿態，不至於過度粗暴或濫情，鋼琴手完全地使用鋼琴的全音域，而不若傳統爵士鋼琴手都把重點擺在右手的中高音位置，鼓手也不斷地變換音色，使得雖然只有三個人，但音樂的內涵極為豐富。想聽熱血青年詮釋Monk，又想試試一點「追殺比爾」的黑色幽默的話，這張專輯值得推薦。

向韋恩蕭特致敬

Wayne Shorter的作品一直被認為是爵士樂中質感極佳的經典，作曲的風格上也往往帶有詩意般的文學特質，旋律的轉折不但有趣，和絃與調式的連結也往往出人意表，任何樂器都可以藉由他的創作架構，進而散發出迷人的美感，這也使得後輩音樂家於創作上總以Wayne Shorter為圭臬，在建構即興平台時，他的音樂影響力也十足深遠。總體來說，Wayne Shorter的名作集中於三個時期——**「Art Blakey & the Jazz Messengers精純咆勃時期」**、**「Miles Davis二代五重奏時期」**以及

《Bennie Wallace Plays Monk》
（Enja ENJ-30912）

Carmen McRae - 《Carmen Sings Monk》
（Novus 3086-2-N）

「**Weather Report融合爵士樂時期**」，向他致敬的後輩，基本上都會囊括三個時期的精華。有三張專輯是我個人很喜愛，也認為仍能表達Wayne Shorter之音樂特色的：

這位傑出的女性鋼琴家，或許是個人專輯太少，也或許是她比較活躍於融合爵士樂界，近年來又擔任英國流行歌手Peter Gabriel的巡迴鍵盤手，因此在主流爵士樂界比較少人注意到她。然而在一片陽剛之氣的爵士樂壇中，Rachel Z卻是稱得上名號的女性音樂人，她於此張專輯中所帶領的三重奏，鼓手與貝斯手也都是女性，聽者可以感受出一股獨特的細膩之美。整體而言，這張音樂詮釋帶有濃厚的融合樂（Fusion）影響，然而各位看官請先別掉頭就走……九○年代後的爵士樂，多的是將原本電氣化（Electric）且大音量的融合樂風，轉化成為原音樂器（Acoustic）的編制表現，概念都藏在裡頭，別讓名詞把您嚇跑了！也正因為如此，整張專輯洋溢著一股朝氣與簡潔明快的風味。

原籍義大利的Enrico是歐洲十分重要的鋼琴家，濃眉鷹鼻的他，經常是一副眉頭深鎖的憂鬱神情，而Bill Evans對於歐洲爵士鋼琴家的影響，也在Enrico Pieranunzi的演奏中表露無遺——優雅的觸鍵，流暢的樂句，溫暖的和絃，在詮釋Wayne Shorter的音樂時，只有「讓美更美」的文字足堪形容，但是千萬別誤會這是一張濫情之作，相對的，這張專輯也許可以扭轉不少人長久以來對於歐洲爵士軟趴趴的錯誤偏見。荷蘭籍的鼓手Hans van Oosterhout在這裡表現出他對於鋼琴三重奏中鼓的

Esbjorn Svensson Trio - 《Plays Monk》
（ACT 9010-2）

音色掌握及與別人的搭配，順帶一提，Hans也曾於2003年跟隨爵士女伶Dee Dee Bridgewater來台於國家音樂廳演出，而他也是啟彬與凱雅就讀於布魯塞爾皇家音樂院彼時於該校任教的爵士鼓老師。

　　國內的爵士樂聆賞社群，有段時間似乎很熱衷於「島內孤盤」的收藏，一票人忙著比較哪張專輯台灣只有誰有之類的。既然如此，那麼本篇文末我也來參一腳吧！這張荷蘭出品的專輯，是由英籍女歌手Clare Foster所灌錄，採取的方式，與Carmen McRae詮釋Monk相同，將Wayne Shorter的樂曲譜上歌詞演唱，別有一番韻味，既然我們提到Wayne Shorter的作品有文學特質，Clare Foster所填的詞也很像詩，是一張很耐聽的專輯。合作的也都是荷蘭與比利時的著名樂手，演奏水準很不錯。

　　接下來，讓我們繼續同樣的推薦方向，為各位介紹更多我認為值得一聽的爵士大師、特定主題致敬專輯，以及爵士樂手延伸觸角，向流行樂與電影致敬的佳作吧！

Clare Foster - 《Sings Wayne Shorter》
（Groove Records 5506-2）

Rachel Z - 《On The Milky Way Express》
（Tone Center TC40112）

Enrico Pieranunzi -
《Plays The Music Of Wayne Shorter》
（Challenge CHR 70083）

註一：歡迎上網使用www.allmusic.com查詢曲目，就可以知道一首曲子有多少錄音發行的記錄？
註二：連搖滾經典的警察合唱團（Police）之吉他手Andy Summes，都錄製了一張《Green Chimneys：The Music of Thelonious Monk》（RCA Victor）
註三：因篇幅所限，如果對Big Band編曲的Monk音樂有興趣，除了Oliver Nelson幫Monk自己編的版本以外，還可找找Bill Holman的《Brilliant Corners ~ The Music Of Thelonious Monk》（JVC-9018-2）

補遺：兩位前後期的爵士鋼琴大師McCoy Tyner及Michel Petrucciani，也都有向艾靈頓公爵致敬的作品，前者為三重奏，後者為鋼琴獨奏。畢竟，致敬專輯實在太多了……

13 改頭換面來亮相

值得一聽的爵士大師致敬專輯（下）

　　Duke Ellington的音樂，因為流傳甚廣，家喻戶曉，所以成為了眾家樂手喜愛致敬的對象；Thelonious Monk的作品，因為其於演奏及聽覺上的挑戰性，也成為了改編探索的大宗；而Wayne Shorter的創作，則因為旋律的詩意，以及豐富的戲劇內涵，讓後人得以繼續延伸發揮。這三位爵士樂的作曲大師，他們的貢獻超越自身的樂器，為所有的後輩音樂家提供了想像馳騁的平台。

　　正如前文所述，致敬專輯何其多，爵士樂的特質通常又是速戰速決，說實話，有不少音樂會或是專輯，也都是打著致敬的名號，實際上卻仍是照章行事的Jam Session，個人覺得除非你是爵士樂學生，或是對於某位參與樂手有無法自拔的喜愛，否則應當可以將預算花在更有趣的致敬專輯上。在此，不妨容許我提出兩個實際的例子，以**反面**點題，供大家作為參考：第一張是四位前後與爵士巨擘Miles Davis合作過的**學長學弟**，事隔多年再聚首現場錄音演出的《4 Generations of Miles》（Chesky JD 238），很棒，氣氛很熱，每位樂手都有精彩的即興與互動表現，然而我個人將它看待為一場很棒的Jam，換成其他一線樂手，大概也有相近的效果，會比較缺乏致敬專輯中所講究的巧思創意；另一張是薩克斯風手David Murray於2000年所推出的《Octet Plays Trane》（Enja ENJ-9406-2），將前輩John Coltrane的作品以較

大的管樂編制來演奏，然而一則他所作的，是把原曲的編制色彩變得較為渾厚，有點**加強版**的味道，格式、節奏、即興手法都維持在Coltrane原本的詮釋，甚至將Coltrane的即興照吹一遍，二則問題更大的是他所找的樂手，都是自由爵士樂中較為活躍的大將，平常習慣隨性發揮，以致於需要統一表現編曲功力之處顯得有些亂亂的，如此一來，讓愛好自由爵士調調的聽眾聽來不夠過癮，又讓喜歡聽Big Band整齊紀律的聽眾感覺零散，真可謂兩面不討好。類似的例子操作成功的不是沒有，譬如後面會提到的小號手Clifford Brown致敬專輯，我想毋需贅言，將兩張專輯放來比比，質感就會有所差異。

　　國內普遍在介紹評論爵士樂唱片時，大多是報喜不報憂的，筆者上述兩張專輯都有，也都反覆聆聽過好幾遍，也很喜歡之前談到的絕讚之處，但是真要切題，以聆聽富含創意的爵士大師致敬專輯為重心的話，這兩張就不會列於我推薦的名單中了！簡而言之，我喜歡**皮**（閩南語）一點的製作，甚至有點顛覆，樂器、樂手難以聯想都無妨，最重要的是，能令人聽了拍案叫絕，是我推薦的重點，也希望各位聽友也能從中享受到相同的樂趣！

　　繼前面三位大師之後，讓我們再來介紹一些饒富趣味、別具意義，或甚至意想不到的致敬專輯，這些大師們，有些是在所持樂器上宗師級的人物，有些則是以即興手法，或合奏模式自成一格的要角，在後人的致敬中，我們也都能窺得這樣的影子。

向邁爾斯戴維斯致敬

　　Miles的豐功偉業，其實已經談得很多了，不管有無特別致敬，他的作品及思想，都已深植於後代樂手的腦海之中，然而有六張獨特的Miles致敬專輯，實在應該拿出來好好談一談：

　　看過一部電影〈搖滾巨星〉（Rock Star）嗎？本專輯活脫是該電影故事的爵士版本——一個超級堅強的樂團組合，尋覓著他們最具吸引力的明星替身。四位Miles Davis第二代五重奏的老團員，在老團長過世的隔年，再次聚首，懷念這位爵士樂的重要舵手。四位老將事隔多年依舊

是虎虎生風，他們的音樂人生，也都有更精彩的歷練，在合奏時還是能聽出那絕佳的默契（註一），可說是為90年代的Straightahead樂風爵士復興運動，設下了一個難以突破的屏障，所以說薑還是老的辣，Wynton Marsalis也只能乖乖在旁邊站……值得一提的就是在音色與句法上，一出道就視Miles為標竿的Wallace Roney（他會成名就是在Miles Davis復出音樂會上，擔任彩排時的小號替身），其實Wallace真的很厲害，也下了極大的苦功練就一身絕技，但是套句廣告人常說的，他就是**同質性**太高，以致於發展一直不若他愛妻鋼琴手Geri Allen順遂，還常在一些音樂媒體上被以前的玩伴同學們如Lester Bowie等人挖苦嘲諷，可真是成也蕭何敗也蕭何啊！

如果你要在爵士樂中尋找「Elegant」這個字，那麼這張專輯將是你最好的選擇！Joe Henderson是我最喜歡的次中音薩克斯風手，他總是能用最冷靜的口氣，緩緩地將一篇篇精彩的故事述說完畢，而非故做姿態，或是張牙舞爪。在無鋼琴的吉他三重奏伴奏之下，鼓手Al Foster輕盈地揮舞著鼓棒，貝斯手Dave Holland的音色柔軟卻拍點清楚，而吉他手John Scofield的comping也很**鋼琴**，想聽他Funk、Fusion以外的爵士樂風情，這張很具代表性。整張專輯的選曲，也刻意避開大家都

《A Tribute To Miles：A Celebration of the Life and Music of Miles Davis》
（Qwest 9362-45059-2）

Joe Henderson - 《So Near，So Far（Musings for Miles）》
（Verve 517 674-2）

熟悉的**菜市場曲**如〈All Blues〉、〈So What〉等，而以Miles在CBS旗下時期的其他作品為主，對於擴展聆聽曲目很有幫助。

Joe Henderson本身也有著**老來俏**的爵士樂際遇，他於60年代在Blue Note、70年代在Milestone的作品，都是今日爵士薩克斯風手的必修教材，然而卻在他步入老年之後，經由精心的製作包裝，Joe方以溫文儒雅的演奏形象為大眾所認識。他在Verve還出版了精彩的蓋希文Porgy & Bess致敬、Billy Strayhorn音樂致敬，以及向巴西Bossa Nova大師Antonio Carlos Jobim致敬的三張好聽專輯，因篇幅有限便不另介紹，請大家自行參考聆聽。

World Saxophone Quartet是個以黑人原味為訴求的老牌團體，他們的作品往往帶有強烈的非洲風，我個人是覺得不需把他們劃分為自由前衛爵士樂然後敬而遠之，聽聽熟悉的Miles名曲（從後咆勃到電音時期），改編成強烈6/8律動的非洲鼓節奏，會驚訝地發現黑人音樂的一脈相承之處．另外，整張專輯都沒有小號聲響的出現，意味著改編企圖心的濃厚。

這位義大利裔的帥哥，是在法國發展的著名歐洲爵士小號手，在這張專輯中，最過癮的莫非聽聽Paolo以極接近Miles的冷冽小號音色，搭配越南裔吉他手Nguyen Le的破音效果吉他，水火同源，不正是Miles Davis音樂的最好寫照？Miles在電音時期，鍵盤手們所大量使用的Fender Rhodes電鋼琴，在此也派上用場，還有來自非洲的吟唱及樂器，交織成有點魔幻的效果，尤其是聆聽第一首1:52時Paolo的樂句，一瞬間還會以為是Miles顯靈了……

如果國內有單位要邀請Cassandra來台灣演唱，卻期待她會於舞台上搔首弄姿、帶動氣氛的話，那還是放棄吧！Cassandra的唱腔是非常「Low Key」的，很舒

World Saxophone Quartet -
《Selim Sivad : A Tribute To Miles Davis》
（Justin Time JUST 119-2）

上：Paolo Fresu -《Kind of porgy & Bess》（BMG France 74321951952）

下：Cassandra Wilson -《Traveling Miles》（Blue Note 7243 8 54123 2 5）

服，但不是像Norah Jones清純甜膩型的感覺，而Miles的創作，正給了她相似的陽光空氣和水，重新編曲起來，在硬蕊爵士樂迷的耳中，或許會覺得太鄉村民謠化了，但是個人覺得在意念上，Cassandra找到了那股化學作用。此外在音樂上，大量起用「M-Base」的樂手，就證明了她要達到一種暗潮洶湧的效果。（註二）

不要忘了，Miles Davis的電音時期作品，不但受到搖滾樂的影響，後來又回頭去影響了搖滾樂（音樂不就是這樣交織激盪的嗎？），也因此，在那個時代中成長的音樂家們，也都汲取了同樣的元素。Mark Isham是極富盛名的電影配樂家兼小號手，在這張專輯中，他也將氣氛的營造，列為最高指導原則，其實各位應該都知道，現在的好萊塢電影或電視影集，只要出現懸疑驚悚撲朔迷離的場景時（通常是個起霧的夜晚），後面出現的弱音小號聲音，就是以Miles的Harmon Mute小號為範本。不過，再次強調，如果您是要尋找搖擺、輕鬆愉快的爵士樂，這張專輯可以不用考慮。

向約翰寇川致敬

多少年來，吹得像John Coltrane的薩克斯風手，實在是有如過江之鯽，他的理性與感性層面，都已是大家學習模仿的榜樣，更甚者，還有以Coltrane為名的St. Coltrane教會出現，使得往往談到Coltrane，彷彿就出現了宗教般的情懷，當然，John Coltrane在Impulse!後期音樂的恢弘氣度及神聖不可侵犯性，也或許使得後輩樂手不敢輕易嘗試"冒犯"吧？在此謹推薦兩張個人覺得值得聆聽的專輯：（註三）

Kenny Garrett的演奏風格，根據非正式統計，儼然已成為了**美國派中音薩克斯風**的王道，今日大家都在模仿他的音色與手法，甚至現場互動的必殺密技等等。不過Kenny Garrett也絕非浪得虛名，他可真的稱得上是當今Alto Sax第一人，聽聽他如何挑戰John Coltrane的音樂，就知道他的本事。Kenny的音色本就趨於亮麗厚實，像把銳利的刀子一樣直達耳膜，這就跟Coltrane的音色有異曲同工之妙，而他在選音上的精準與技術上的純熟，也奉Coltrane為圭臬，在即興語彙上，他反而比較接近現代感一些的次中音Coltrane，而較少傳統咆勃的中音Charlie Parker。聽聽他演奏〈Countdown〉，在極為困難的和絃進行中，他照樣學老前輩一樣披掛上陣，只帶著鼓手副官奮力衝刺，整張專輯的格局上完全是向Coltrane致敬，卻又多了份年輕人的傲氣。

當然，選擇搭配樂手也是很重要的，同樣也是超人一族的吉他手Pat Metheny，亦貢獻了不少極具震撼力的即興，譬如第五首的〈Lonnie's Lament〉中之吉他合成器音色使用，就很Coltrane式地**悲壯**，而我也因為這張專輯，認識了一

Kenny Garrett -
《Pursuance：The Music Of John Coltrane》
（Warner Bros. 9362-46209-2）

Mark Isham -
《Miles Remembered：The Silent Way Project》
（Columbia CK 69901）

John McLaughlin - 《After The Rain》
（Verve 527 467-2）

位很有個性的鼓手Brian Blade，他的打法風格極易辨認，多年後我在布魯塞爾聽他打現場，那股震撼力迄今仍是久久無法忘懷。對了，各位有沒有發現到，後來的薩克斯風手都喜歡用吉他三重奏當節奏組，取代最常見的鋼琴三重奏節奏組呢？

要論跟John Coltrane一樣的爆發力，曾帶領過Mahavishnu Orchestra的英國吉他手John McLaughlin自是當仁不讓，大部分的聽眾都很熟悉他偏向搖滾狂放的語彙，或是與印度音樂的融合等，然而John McLaughlin也是一位爵士練家子，他的吉他語彙偏向於後咆勃（Post Bop），還在音色上加了一些Distortion，卻又跟比較神經質的John Scofield，或是比較藍調的Mike Stern不同，很值得一聽。搭配的樂手，更是不在話下，鼓手Elvin Jones原本就是Coltrane風大器揮灑的打法，又是正牌的寇家軍，有他助陣比誰都強。而年輕的電風琴手Joey DeDrancesco則為音樂增添了比較濃郁的和絃色彩，以及彈跳的comping，使得這張專輯，成為了非薩克斯風樂手向薩克斯風大師成功致敬的一張佳作。

順帶一提：John McLaughlin還出版過另一張向鋼琴家Bill Evans致敬的專輯，蠻好聽順耳的，然而在製作與錄音上過度美化，聽起來反倒太過古典，即興的比重也比較少，因此該張專輯並未獲得我的青睞。

向比爾艾文斯致敬

同樣的，Bill Evans對於後世鋼琴家的影響，也已極其深遠，不管是在和聲技法上的高度運用，或是於觸鍵與旋律上的美感，都可以輕易地在每位爵士鋼琴家上發現，也因此，鋼琴手要向Bill Evans致敬，主要的方向，還是將上述的兩種特色再玩得更徹底，讓大夥兒見識一下爵士鋼琴家的腦袋是多麼地複雜：

Fred Hersch -
《Evanessence : A Tribute to Bill Evans》
（Bellaphon 660-53-027）

　　這張專輯的主角，正是美女鋼琴手Renee Rosnes，她與夫婿鼓手Billy Drummond，加上老牌貝斯手Ray Drummond，在日本人的製作主導之下，完成了這張十分精彩的專輯。一開頭Billy所使用的New Orleans Second Line打法，就明確告知這不是一張懷舊專輯，而希望為每首Bill Evans的著名詮釋版本注入新意，〈My Romance〉也反而詮釋得有些Keith Jarrett的風格，最主要的還是Renee Rosnes細膩的觸鍵與和聲技法，已完美地用音樂，向影響她深遠的大師致敬了。

　　談到這裡不免小小感慨：日本人對待爵士樂極其有心，願意花錢遠渡重洋請一流好手錄製主題式致敬，根據我手上的專輯內頁，Renee Rosnes參與的同類型專輯還包括了向Kenny Drew、Duke Ellington等致敬的主題；反觀國內，邀人家來擺在

上：The Drummonds - 《Letter To Evans》
（Key'stone VACY-1030）
下：Eliane Elias, Dave Grusin, Herbie Hancock,
Bob James, Brad Mehldau - 《Portrait of Bill Evans》
（APC JVC 320 P 5470）

百貨公司前，跟公車喇叭一起Jam，會不會太誇張了些？

　　既然談到了日本人的有心，就再介紹這張網羅數位一流爵士鋼琴好手的絕讚致敬專輯。日本人喜歡Bill Evans，跟他們喜歡蕭邦一樣，都愛上那股淡淡的憂鬱與哀愁，所以自然會砸下重金，邀請名家來重新詮釋，每位鋼琴手，都有權利可以獨立選擇想要合作的夢幻組合跟錄音地點，所以連搭檔樂手，都是星光褶褶地驚人，包括了Richard Bona、Jack DeJohnette、Billy Kilson、Dave Weckl、Mark Johnson等人。在音樂上，自然也是隨意發揮，所以就能聽到有Straightahead風的、Smooth Jazz風的、Trip-Hop風的，甚至Piano Solo，於聽覺上非常享受，也進而可以了解到Bill Evans在各門各派鋼琴手心目中的共同份量。

　　這位風格纖細的鋼琴手，是爵士樂中少數主動承認自己是同志的音樂家（爵士樂圈畢竟還是個很陽剛的環境……），聽聽Fred Hersch詮釋Bill Evans，在原本優雅的音樂中，又多了一絲的多愁善感，在觸鍵及和絃配置上感覺更為斯文乾淨些，而前來助陣的樂手如口琴手Toots Thielemans與鐵琴手Gary Burton，也都具備類似

上：Arturo Sandoval - 《I Remember Clifford》
　　（GRP-96682）

下：Ryan Kisor - 《Kisor》
　　（Videoarts VACM-1149）

的音樂特質，在眾多Bill Evans的致敬之作中，除了該有的經典互動之外，此專輯可說是更往赤子之心端移動的一張佳作。

向克里佛布朗致敬

對於樂手來說，Clifford Brown可說是學寫字的最佳典範——又工整又漂亮，文章寫起來也一氣呵成，簡潔有力，不拖泥帶水，所以在Miles Davis的講究氛圍之外，Brownie（Clifford Brown的綽號）也是眾家小號手致敬的對象，我們不妨比較以下兩張專輯：

來自古巴的小號手，為我們完美示範了他結合Dizzy Gillespie的高亢亮麗，以及Clifford Brown的縝密邏輯。這張唱片可真是**駭客任務**版地恐怖——Arturo

上：The Roy Hargrove/Christian McBride/Stephen Scott Tro -
《Parker's Mood》
（Verve 527 907-2）
下：Christian McBride/Nicholas Payton/Mark Whitfield -
《Fingerpainting：The Music of Herbie Hancock》
（Verve 537 856-2）

Sandoval厲害地再現了Brownie的高超即興，並且重新配置其他三個聲部，在錄音室裡用多軌錄音的方式，製造出一堆Mr. Anderson……不，Mr. Brown，整張專輯是很令人滿意的Hard Bop Playing，包括連鼓手Kenny Washington，都刻意地把鼓的音色調成與Clifford Brown的夥伴Max Roach一樣，而薩克斯風手Ernie Watts更是把主題引用（Quotation）玩到極致，可以說，這場戲大家都演得很用力……

　　如果您已經對有趣的致敬專輯產生興趣了，那麼有三個大方向可以參考，第一就是國際大廠的概念專輯企劃製作，譬如Verve、Blue Note或GRP等等，再來就是獨立小廠的話題之作，譬如Black Saint、Soul Note、NYC、Evidence等等；第三個選擇，就是日本人的製作！像這位十分優秀的小號手Ryan Kisor，就被日本人找去向Clifford Brown致敬，在音色及語彙上都刻意地向原作靠攏，重點是錄音品質都很發燒，感覺起來，就很像是不斷推陳出新來反擊Apple iPod的SONY產品吧？

向爵士樂器演奏大師致敬

　　跟Clifford Brown、John Coltrane一樣，許多的爵士樂前輩，都留下了經典的聲響及即興手法，雖然在名氣上沒有前幾位大師一般響亮，但是卻是毋庸置疑地擔當了傳承的角色，我個人覺得在編作上有趣的，謹簡介如下：

　　三位當年被稱為「爵士幼獅」的年輕樂手，以極為特殊的組合詮釋中音薩克斯風手Charlie Parker的作品。大家都已經知道Charlie Parker音樂的深遠影響已超越樂器本身，即使沒有鼓的節奏，旋律本身就已經非常地Drivin'，因此我們可以聽到這個小

上：Jim Snidero -《The Music of Joe Henderson》
（Double-Time Records DTRCD-152）

下：Oliver Lake Quintet -《Dedicated To Dolphy》
（Black Saint 120-144-2）

號、貝斯與鋼琴的三重奏，可以暫時擺脫Bebop給人的吵雜印象，以踏實的詮釋手法，將Bird的音樂清楚地表現出來，而Double Bass也非僅僅Walking即可，反倒得兼顧套鼓的呼應角色。

這是事隔兩年，另一組爵士幼獅對前輩大師的致敬，Christian McBride的功力，已然在這兩張專輯中展露無疑了，其實這跟幾位年輕樂手常混在一起有關，因為彼此熟識，對樂曲也瞭若指掌，一坐下就可用比較精簡的編制來演出或即席合奏。兩張專輯製作人相同，Herbie Hancock音樂的複雜和聲在這樣的小號、貝斯、吉他三重奏的詮釋之下，也更凸顯出精華之處。筆者曾於1999年的荷蘭North Sea爵士音樂節看過這組演出，當時Herbie Hancock就坐在台下聽，是很溫馨的時刻。

說實在話，今日像Jim Snidero、Jon Gordon這樣的Post-Bop青年好手實在太多了，紐約是他們的大本營，而錄音的廠牌則以荷蘭的Criss Cross為大宗，或是像強調教育的Jamey Aebersold所創立的Double Time Records會收留他們，因為大公司的icon已經夠多了，不需要用同質商品自己打自己。然而這張專輯會吸引我，純

上：John Zorn -
《Spy VS. Spy：The Music Of Ornette Coleman》
（Elektra/Musician 960 844-2）
下：The Vandermark 5 - 《Free Jazz Classics Vol.1 & 2》
（Atavistic ALP137CD）

粹是因為我太喜歡Joe Henderson的音樂了！聆聽這些不疾不徐卻又紮實穩重的錄音，讓我聽到了外國樂手在成就自己藝術道路前所下的苦功，以及學習的深度與廣度。

管樂手Eric Dolphy的演奏風格其實在很多當今的樂手身上都可以見到，譬如著名的Joe Lovano就是一例，只不過他發展出自己的表情句法，深入聆聽後，會發現他在選音跟點子上還是很Dolphy的。正因為如此，大部分的樂手都著重於Eric Dolphy快速而大跳的即興語彙上，而這張由World Saxophone Quartet成員之一的Oliver Lake，就將Dolphy的作曲彰顯出來，反而有種撥雲見霧的感受。

前衛爵士的大將John Zorn，與致敬對象Ornette Coleman持的是相同的中音薩克斯風，然而卻將Ornette的音樂作得非常地John Zorn，幾乎只留下Ornette音樂中質樸可愛的旋律，Joey Baron在背後的鼓聲真是有夠暴力的……不過整體的氣勢十分有勁道，大多數的樂曲都又急又短。我個人認為是把Ornette Coleman原本在旋律上的直接，延伸擴展到群體的合奏上，其實反倒沒有一般人認為自由前衛爵士樂的雜亂無章，值得嘗試看看。

如果有人認為自由爵士都長一個樣，有何好致敬？那也未免流於膚淺了！自由爵士的大將們，每個人的表述不同，而來自芝加哥的後輩薩克斯風帥哥Ken Vandermark，則把他們的意念都學得透徹，事隔多年後再次清楚地重現——Ornette Coleman、Anthony Braxton、Don Cherry、Cecil Taylor、Sun Ra……的音樂特色都讓Vandermark 5演繹得有形有色，是一張**教科書級**的Free Jazz入門，也會幫助大家擺脫「自由前衛爵士很難聽」的既定印象。（註四）

Bob Curnow's L.A. Big Band -
《The Music of Pat Metheny & Lyle Mays》
（Mama Foundation MMF 1009）

致敬的世界中，可真是無奇不有啊！想聽聽結合爵士樂、搖滾樂、巴西音樂，以吉他為主要即興樂器，並以華麗配器色彩讓觀眾聽得盪氣迴腸的Pat Metheny音樂，改由爵士樂傳統編制的大樂團（Big Band）來詮釋嗎？其實不用太費力氣，Lyle Mays的編曲已經夠豐富了，我們反而聽到的是薩克斯風、小號、長號等樂器在吹奏著這些著名的樂曲。當然，請不要期待這是張「把Pat Metheny音樂搖擺化」的專輯，整體的風格，比較接近著重層次構築的Gil Evans及Maria Schneider一派的爵士大樂團。

向爵士歌手致敬

歌手是爵士樂中最鮮明的旗幟，大部分人還是津津樂道於聆聽爵士樂中的著名演唱者，不過以下我們要介紹的，都是很有趣的錄音，也都極具時代意義：旅居法國的Dee Dee Bridgewater，在Verve唱片的企劃之下，推出了這張十分有意義的

上：Dee Dee Bridgewater -
《Love and Peace：A Tribute To Horace Silver》
（Verve 527 470-2）
下：Dianne Reeves -
《The Calling：Celebrating Sarah Vaughan》
（Blue Note 7243 5 27694 2 1）

作曲家Horace Silver致敬專輯，Horace自己也應邀彈了幾段鋼琴即興。最大的特色，在於我們原本都很習慣的器樂版本，都由作曲者自己重新填詞，交由聲音表情豐富的Dee Dee來演唱，加上Dee Dee的固定班底鋼琴手Thierry Eliez、鼓手Andre Ceccarelli、管樂手Belmondo Brothers的精彩表現，以及荷蘭籍名貝斯手Hein Van De Geyn功不可沒的編曲，每首曲子都於一瞬間昇華成全新的音樂一般！在一般人仍汲汲討論Dee Dee因為亦推出「Dear Ella」而是否堪稱Ella Fitzgerald接班人的時候，我反而特別偏愛這張動感、野性些的音樂。

　　Blue Note唱片的當家一姐，一出手果然是耗資千萬，排場十足……這張向與Dianne Reeves自己音質相近的老前輩Sarah Vaughan致敬的專輯，是交由極具才氣的鋼琴手兼編曲Billy Childs編曲，並由Dianne的表哥George Duke製作的大型管絃樂團作品，值得聆聽之處，就在於Billy Childs編曲上的細膩，有很多經典的Sarah原作片段，都被精心「重配和聲」（Reharmonize）過了，而參與的樂手也都很棒──鋼琴手Mulgrew Miller、鼓手Greg Hutchinson等人都搭配得很好。第一首

上：Joe Lovano - 《Celebrating Sinatra》
　　（Blue Note CDP 7243 8 37718 2 0）
下：Terence Blanchard - 《The Billie Holiday Songbook》
　　（CBS/Sony 475926 2）

〈Lullaby Of Birdland〉、第四首〈Obsession〉與第九首〈Fascinating Rhythm〉的編曲我個人很喜歡。

　　著名的薩克斯風手Joe Lovano不僅會向歌劇男高音卡羅素致敬，早於1996年，他就製作了一張向家喻戶曉的男歌手法蘭克希納屈致敬的專輯，縱然Sinatra自己演唱的都是爵士經典曲，但是Joe Lovano卻有更棒的想法，他請來國內樂迷比較不熟悉、在國外爵士樂壇卻是人人敬重的編曲大師Manny Albam執刀，將這些經典曲重新改編成典雅的風味，Manny Albam大量運用了在爵士樂中曾發生過的「第三流派」（Third Stream）編曲手法，結合爵士與古典的語彙，並加入大量的法國號、巴松管、雙簧管、提琴、高音女聲等，鋼琴與爵士鼓則稍微退後，讓編曲的色彩與Lovano受Frank Sinatra唱腔影響的薩克斯風樂句相互交織，低音大提琴手George Mraz更有精彩的表現。提醒您：這並非一張**助眠片**，別被前面的文字形容誤導哦！

　　附帶一提：Joe Lovano本身也是爵士樂的中道代表，他資歷深見識廣，並為出了名的主題唱片（Projects）出版者，跟著他的腳步，可進一步認識爵士樂史中的更多面向。

　　兼具爵士小號手及電影配樂家雙重身分的Terence Blanchard，在這張向爵士苦情天后Billie Holiday的致敬專輯中，成功地將他所擅長的兩種領域結合在一起，我們可以聽到懷舊氣氛的爵士樂，也彷彿看到了鮮明的電影場景，Billie Holiday的音樂中，本來就有很多抒情絃樂的部份，再加上Terence的弱音小號與好萊塢式管絃編曲，或許已經超越了向這位女伶致敬，而更像在緬懷整個美好老年代吧？

《Footsteps Of Our Fathers》
（Marsalis Music 11661-3301-2）

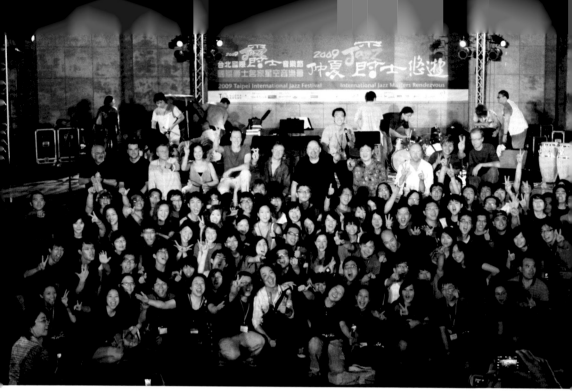

2009年規模愈來愈大的台北國際爵士音樂營與音樂節，在大安森林公園劃下美好的句點

　　爵士樂手向爵士樂手致敬的例子，實在是不勝枚舉，佳作精品亦所在多有，筆者將一些值得切入的角度及喜愛緣由分享給大家，最懇切盼望的，就是希望更多人能以 更開放的心胸、更多元的角度來欣賞認識爵士樂的兼容並蓄，個人還有不少單一樂手及主題的致敬收藏，限於篇幅無法一一著文介紹，會於日後補遺於「啟彬與凱雅的爵士棧」（www.chipin-kaiya.com）上，希望這些好音樂中，也有你喜歡的！

註一：關於Miles Davis的第二代五重奏，請參閱本書之「不只是即興而已——爵士樂中合奏模式之演進與影響（下）」一文。

註二：所謂的「M-Base」風格，簡單說來即為將節奏複雜化，用拆拍子的方式，將Swing、Afro-Cuban、Funk等節奏延伸變化，上頭的旋律並因此產生拼貼、切割的感覺，常常也有鼓走一種節奏、貝斯走一種節奏，鋼琴或吉他又走另一種節奏的情況，但經過設計後又能整合在一起，此樂風代表人物為薩克斯風手Steve Coleman、Greg Osby、Ravi Coltrane、貝斯手Dave Holland等等，M-Base可說是現今爵士樂的主流樂風，對新一代樂手來說極具挑戰性，對聽眾而言衝擊性也很大。

註三：也只有像Branford Marsalis這樣的爵士天之驕子，才有份量敢把Ornette Coleman、Sonny Rollins、John Coltrane、John Lewis等大師最具份量的長篇作品一次致敬完畢。

註四：如對自由前衛爵士想要進一步了解，建議以此張專輯搭配《Free Jazz》、《Improvisation》兩本音樂性專書聆聽，我們未來將再以專文介紹自由前衛爵士樂

chapter 3

歐陸見聞

Jazz

歐陸爵士面面觀

您不知道的歐洲爵士樂環境

　　舉世聞名的派特麥席尼爵士樂團（Pat Metheny Group）曾於2002年九月底來台參加音樂盛事，這機會實在是非常難得，想想這麼多厲害的爵士音樂家在歐洲可是常常見到，但過去他們一直很少有機會到亞洲來，現在漸漸地大家開始重視亞洲市場了，這對眾多過去只能靠唱片來聊以慰藉的爵士樂迷們，甚至是更多想親炙當代爵士大師風采的愛樂者來說，絕對都是具有 正面意義的不是嗎？

　　或許，就從這裡出發，我們就可以來聊聊，為何在台灣賣馬友友肯定會滿座，而在歐洲賣馬友友及派特麥席尼卻也都會滿座呢？這背後的現象形成，可能得從我所接觸到的歐洲音樂環境講起。

在歐洲求學時期，常與來自各地的樂手以Jam會友

多元發展、兼容並蓄的歐洲文化特色

　　首先，我們在台灣常會有一種刻板印象——歐洲是古典的、歐洲城堡很多、歐洲等同於宮廷兩字、鴿子天鵝隨處可見、男女風流浪漫、生活步調悠閒……等等，其實這些都對，也都是觀光的賣點，但是我所要強調的，是我在歐洲所感受到的「多元」以及「尊重」。歐洲有很根深蒂固的文化、音樂、藝術與學術傳統，這是任誰也不能否認的，但是文化深厚的人，絕對也會對於其他文化的認識與保存更加地重視，因此不管你是東南西北中歐，迄今能夠稱得上有地域色彩的音樂，也都已發展地十分明顯，至少您可以很清楚地分出來佛朗明哥音樂與匈牙利音樂的差別，或是法國香頌與德國民謠的風格等等，而所謂的管絃學院音樂，也多有難以數計的佳作。

　　在台灣，教科書上教我們的只到這裡就停擺了，然後呢？那可真是沒完沒了！各項音樂的縱橫交錯還是不斷地在進行，一直被認為屬於美國的爵士樂當然早就飄洋過海來啦！比利時人學爵士、荷蘭人學爵士、義大利人學爵士，甚至波蘭人學爵士，加上有太多太多的美國音樂家旅居到歐洲來，文化上的碰撞與融合，老早就在檯面上與檯面下進行。漸漸地，在歐洲也能找到能力跟美國人一樣好的爵士樂手，也有更多的歐洲聽眾喜愛上這樣的音樂，當然，爵士樂的傳承就在歐洲找到了一個著力點。而常見的趨勢是：只要你是「非美國人」爵士音樂家，心裡面大概都會有一股慾望，想要創作自己的作品，因此不管是明目張膽的，或是不知不覺的，音樂家的背景就會反應到他創作的音樂上來，所謂富有地域特色及個人色彩的爵士樂，不就這麼產生了嗎？大家都通曉老美國人的那一套，但是卻又能有自己的一套，而這新的一套，是根基於原有的音樂型態而產生的，但是它們現在卻能與美國爵士樂並駕齊驅，甚至還可能更有趣，反而回過頭來，上了老美一堂課呢！

而這些個有趣的地域性爵士音樂家，再加上逐水草而居的美國爵士音樂家，還會因為歐洲大陸的地理環境，而能有更多的接觸機會，這樣的交通與視野，正是生長於海島國家的我們所難以想像的。以我留學時所處的比利時而言，她上接荷蘭、下連法國、右靠德國、左隔英吉利海峽與英國相望，不需大費周章，即可於一日間「出國再回國」，包括我個人在內的許多音樂家，都曾有早上出門去鄰近國家演出，半夜或隔天早上再回家的經驗，而這其間的距離，可能是台北到高雄而已。許多歐美音樂家的歐洲巡迴，常常一排數十場，以汽車周遊列國，其實已頗有效率，而這樣以音樂家旅行作為媒介的地域間文化交流，想必是從馬車時代就開始了吧！所以就音樂上來說，當地的音樂家能與外地音樂家產生良性刺激，而創造出更多更豐富的成果與可能，這樣的音樂環境，不是就有了吸收與發展的空間嗎？如此再擴大到與其他樂種及藝術形式的碰觸，歐洲的爵士樂，實在是太多元了！根本就是無法一言以蔽之的。

爵士唱片在歐洲的流通量極大，二手唱片行亦為我們常造訪挖寶之處

歐洲街頭隨處可見的音樂表演，樂手程度亦具水準

　　比利時首都布魯塞爾，也許就是一個極為鮮明的例子。布魯塞爾是歐洲有名的大城市，在二十世紀初亦是音樂上的重鎮（聽過「比法學派」嗎？），當然她的規模比不上巴黎、倫敦或柏林，但是現在是歐盟的總部所在，也是北大西洋公約組織所在，一個城市中有將近四分之一的外來人口——移民的、求學的、工作的、出差的，可以說是各色人種夾雜、各類文化堆織。交通上她屬於南北要衝，幾世紀以來的旅行者皆留下了難以磨滅的足跡；政治上她包含講法語與荷語的兩個種族，再加上昔日非洲殖民地的移民，還有遷徙的義大利人、土耳其人、東歐國家人種等等，整個城市的節奏是非常有趣的，不同的角落有不同的文化在活動著。我們在歐洲六年的時間，當然不只有聽爵士音樂會，舉凡音樂的各項樂風如古典、搖滾、地下、結合劇場的原創性作品，到各種身在台灣想都想不到的非洲音樂舞蹈、俄國來的芭蕾舞團，甚至是實驗的、主流的服裝秀，還有各類大大小小的稀奇古怪電影節，都有我們的蹤影。以「外國人」的角度來看，簡直就是入了大觀園，然而對比利時「本國人」來說，這就跟開電視有什麼節目般地稀鬆平常，選擇性還真多！每年光在布魯塞爾一地，就有四五個大型的爵士音樂節，我們總是抱著如期待聆聽派特麥席尼的心情去，而身旁的老比同學總是一付悠閒自在樣，瀟灑地沒錢去聽，「怕什麼？反正他們明年還會再來！」這是什麼樣的天堂呀！

這些「多元」，真的是一點也不誇張——看不完的演出、趕不及的場次，而且能在這城市露臉的，大概也不會是什麼阿貓阿狗之類的欺世盜名人物，而聽遍眾多大師好手的聽眾耳朵，豈是那麼好騙的嗎？我們因而常深深感受到：歐洲人對於專業的門檻要求實在是高，而一位藝術工作者，就是要專業自重，才能贏得尊重不是？就是有過許多專業水準、燃燒生命的爵士音樂家的努力，歐洲各國的政府，才能理解原來爵士樂也是一種「重要」的音樂，並且會有計畫地給予補助與支持。再加上擺脫了爵士樂是美國民俗音樂的窠臼，理解到爵士樂不但是許多現代音樂的根源，其發展的重要性將會與日俱增，來自於政府單位的助力，才能讓這種與古典樂足以相提並論的二十世紀樂種，繼續被人理解並傳承下去。政府的資助在歐洲諸多大國更是明顯，他們提供外交及經濟上的協助，將本土的爵士音樂家推展至國外，比利時、挪威等國的音樂家出國表演，機票費用由政府負擔，正如我們的體育團隊一般；他們給予民間舉辦爵士音樂節公共資源上的方便，使得全歐洲的爵士音樂節質量至今仍高居世界之冠；他們斥資興建公共圖書館，每年編列預算派人到世界各地收藏有聲出版品，並一網打盡熱門與冷門的各類型音樂專輯；所有的鄉鎮文化中心，爵士樂節目皆與其他藝術節目等量齊觀，並經過良好的經紀規劃……只要結合民間與政府的力量，能做的事真是不勝枚舉！

您大概還以為：全歐洲的音樂學院（Conservatory）都還是以進修管絃樂團樂器或古典曲目為主，實則不然，現在隨便到一個國家，只要設立古典音樂系的學校，幾乎就會有爵士音樂的正式學位及課程，學生像學習古典音樂般，很辛苦地學會爵士樂到底是怎麼一回事？自己又該將爵士樂帶到哪個方向去？這都不再是美國人的專利了！試想：在以古典學院音樂為正宗本家的歐洲人學校裡，還能正正經經地設立爵士音樂系，爵士樂還能算下里巴人音樂嗎？歐洲人自己常說：也許美國人笑他們太嚴肅，然而，如果當年歐洲人沒有接納眾多美國飄洋過海而來的爵士音樂家、歐洲人不把爵士樂當作是一項人類的瑰寶來好好地正視她、歐洲人不利用錄音科技或成立唱片公司將爵士樂保存，也許爵士樂就一如她原來即興的本質一般，隨風而消逝了吧？

結合當地銀行財力、民間人力及政府經營之多媒體圖書館，
光爵士樂部驚人的典藏即令美國人歎為觀止

我們學習爵士樂的國家

比利時

布魯塞爾知名的尿尿小童像

提起比利時，你（妳）會聯想到什麼？尿尿小童、滑鐵盧古戰場、巧克力、啤酒，或藍色小精靈？Made In Belgium的，還有文藝復興時期的法蘭德斯畫派與樂派，和幾位跑到巴黎發展的異鄉人──古典作曲家法朗克（Cesar FRANK）與法語香頌大師Jack BREL。爵士呢？嘿嘿……爵士樂裡最重要的樂器可是十九世紀的第農特（Dinant）人阿道夫・薩克斯（Adophe SAX）發明的呀！三〇年代影響深遠的吉他手Django Reinhardt則是比利時籍的吉普賽人。舉世聞名的爵士口琴／口哨／吉他手Toots Thielemans就不用說了，他正是比利時的國寶之一。客死歐洲的Chet Baker，生命中最後的幾位搭檔──貝斯手Jean-Louis Rassinfosse及吉他手Philip Catherine，都是比利時人。至於曾幫兩代爵士小提琴手Stephane Grappelli及Jean-Luc Ponty都伴奏過的Philip Catherine，現在則是布魯塞爾爵士樂壇教父級的人物……對了，曾風靡台灣的威法鬆餅（Waffel）也是正宗比利時出產的嘞！

這張照片後來變成了《Mr. 比布》專輯封面

　　比利時的爵士樂壇，並不若一般人對歐洲爵士的概念——自由、解放、冰冷——刻板，相反地，在吸收不同時期來自美國人的概念與歐洲人的思潮運動，再加上原本之古典音樂傳統，及舊時非洲殖民地的藝術反芻，此地的樂風，是多樣且豐富的，另更因與其他大國如德、荷、法的地理位置連接，境內又分為兩大民族文化（荷語法蘭德斯區與法語瓦隆區），使得比利時爵士的風貌，實無法管中窺豹、一言以蔽之。惟於歷史之外，當代比利時爵士音樂家之實力亦頗有可觀之處。經過了一代代的傳承與上軌道的學院教育，新一代好手的技巧與概念雖尚未臻化境，但也於尊重傳統的同時，發展出自己的道路來。

　　住在歐洲六年的時間，除了陸續與各位分享諸多音樂現場與學習心得之外，對於身處異鄉的文化衝擊，更有一番深切的認識，因此，我們也很願意為大家探訪音樂背後的種種，將各執掌分工的角色與專題介紹出來，並規避「明星」的迷思，而以實際於當地耕耘貢獻的在地音樂家，及相關題材如音樂節、唱片公司、樂迷等為重點，盼能為台灣的爵士音樂發展多一道借鏡。

兩個台灣人在歐洲

聊歐陸爵士見聞

啟彬：和各位來聊聊「為什麼我們要跑到歐洲去學爵士樂呢？」、「為什麼不去美國呢？」還有許多為什麼、為什麼……？

　　　　我來考考大家的地理常識，有沒有人可以說說比利時到底在哪兒呢？在太平洋上？夏威夷隔壁？……有人回答「在歐洲、在歐洲」，很好……至少算答對了一半。因為，大多數人談到比利時這個國家時，有人就會說「就是在奧地利呀！」、「不就是在維也納嗎？」

凱雅：曾經剛回國的時候，會遇到一些朋友們說：「嘿！等妳回比利時可否順道去芬蘭幫我買個東西？」、「是不是也繞到義大利買點什麼回來？」，又因為我們的網棧中有多篇關於歐洲大小音樂節的現場目擊報導，還會有人說：「對了，幫大夥到瑞士的爵士音樂節去看看，再寫些報導來讓大家過癮一下？」……哇塞！要從比利時「順便」到以上各國去，誰來幫我們出機票錢呢？即使都屬於歐洲各國，但要去這些國家還是蠻遠的，大家似乎以為歐洲所有國家是全部擠在一塊呢！

　　　　不過，若要由比利時前往法國、荷蘭、德國等鄰近國家，搭火車大約兩個多小時的車程就可抵達了。我們來「看看地圖」，比利時正好處於中間的位置，它因此吸收到許多外來的資源，甚至關於絕大部份的外來民族，例如來自中東與非洲的人非常多，他們因移民或工作關係而居住在此，這樣的外來人民也帶來了大量的音樂種類與風格。但是，以整個大歐洲來說，比利時這個小國，就已經有它的爵士樂圈，更不用說像是法國、波蘭、捷克、西班牙、北歐等國家了，大家各有各的爵士樂領域。而據我所知，英國、德國也都是爵士樂超強國家；對了，可別忘了義大利！來自這個國家的爵士樂手更

布魯塞爾的街景

是佔了爵士樂壇多數！像頂尖的薩克斯風手Joe Lovano就是眾義大利裔重量
級樂手之一。

啟彬：其實比利時跟台灣一樣差不多大，如果說台灣像是個蕃薯的話，比利時就像
是一塊圓圓的馬鈴薯，境內無高山，四通八達。再來看看英國，這個國家真
是不算小，若要從英國搭飛機或坐子彈列車（TGV）到比利時，大概就像是
由台北到新竹的距離，下方有西班牙、上方有北歐、往東邊有波蘭及東歐各
國；若要更詳細，有空可進書店去找找書、翻翻地圖，或者可以參加荷比盧
五日遊也不錯喔！

比利時就是身處於列強之間，而這塊土地其實是由別的國家在互相分割
與相送之下得來的。這裡的人們常笑說：「那些渾蛋一天到晚越界打仗打到
我家來，打完後拍拍屁股走人，留得此地滿目蒼夷！」，使得至今能夠在這
邊看到許多二次世界大戰後的紀念碑，或像是忠烈祠的地方。所以，在以上
諸多因素影響下的文化發展與音樂型態，便更顯出了它的多元性。

另外在有關於這個國家的人種方面則是分為兩個族群：講法語的稱為
瓦隆人（Walloon；Wallon）、講荷蘭文的稱為法蘭德斯人（Flemish；
Vlaams）。著名的法蘭德斯文化就是發展於比利時北邊的安特衛普
（Antwerp；Antwerpen）、根特（Ghent；Ghent）等地，而荷語地區的
魯汶（Leuven）也是有名的大學城；往北邊延伸即接連至荷蘭的鹿特丹
（Rotterdam）、阿姆斯特丹（Amsterdam）。以布魯塞爾為中心往下方所
分布的各城市則大多是講法語的，如列日（Liege）與薩克斯風的故鄉～第農

傳統的教堂與房屋

特（Dinant）等，所以基於這優良的傳統，使得這兒的古典與爵士薩克斯風演奏技術都是相當精良優異的，甚至有許多美國的樂手還特地到這邊來購買薩克斯風呢！就如行家們會特別到義大利去選購小提琴一樣。

不同的種族也造就出不同的個性，例如，講荷文的比利時人就如同德國人一樣較為嚴謹、律己，講法文的就較為浪漫、一天到晚吃、吃、吃！兩個族群的人們更是互相譏笑對方，就好像是早期的台灣一般（蕃薯與芋頭），大家應可想像那是什麼情景。不過台灣早已好得多了，這兒仍是不停地為了政治或者有的沒的利益而產生衝突糾紛。

在比利時這個國家裡除了要說法語及荷語以外，在東邊也有講德文的城鎮，狀況頗像瑞士的。而歐洲有不少國家如法國、英國、荷蘭等都曾有過殖民地，比利時也不例外，像是比屬剛果即為現今之薩伊、中非共和國等。很多非洲國家也與比利時有邦交，所以有不少的非洲黑人居住於此，屬於相當大的族群，他們所帶來的非洲音樂被仔細地分類，如西非、中非、北非、東非或南非音樂。在歐亞交界的土耳其與北非的摩洛哥亦有非常多人移民於此地，像我們兩人以前就居住在土耳其裔的社區裡，常常以為自己是在伊斯坦堡呢！走到外面街上，四周都是信奉回教、頭上包著頭巾或蒙面的人們，常見到上半身以頭巾包得緊緊的、下半身穿得有如模特兒一樣摩登的回教少女，也許是要顛覆傳統吧！所以光是在首都布魯塞爾（Brussels；Brussel；Bruxelles），一百萬人當中就有將近四分之一的外來人口。

典型的西歐城鎮景象

第一次搭飛機遠渡重洋探索未知的國度

　　那麼，現在就要來解釋一下，為什麼我們會千里迢迢地到那麼遠的比利時去學習？我們每次都得搭飛機搭十幾二十個小時，真的是會坐到昏頭！而之所以會到比利時去唸書其實是有一段機緣，因為當我就讀文化大學音樂系的時候，我的主修老師是比利時人，他來到台灣，也娶了台灣太太，在台灣教古典音樂教了五年。他告訴我許多有關比利時的種種，我也向他表示想要學習爵士樂的決心後，他對我說：「待在台灣是永遠都學不好爵士樂的，因為這裡沒有爵士樂的文化。」所以，我考進了比利時布魯塞爾皇家音樂院的爵士暨流行音樂系，而這所學校與這國家的人、各種公家機關一樣，什麼都分成荷語及法語兩部門，我們經由評估後選擇了荷語部考試及就讀，當然也是因為荷語部的師資較好！

2006年最新註釋：目前布魯塞爾皇家音樂院之學費，針對非歐盟之考試入選一年級新生，已調漲為歐元5500元一年，約合新台幣二十二萬左右。
2010年最新註釋：根據最近的畢業生與在學生說，學雜費是歐元6000多元一年。

學校的課程是非常地緊湊，我想也許對許多想學爵士樂的朋友們來說，這個學校是不錯的選擇！因為音樂院乃是由皇家所贊助的，而此地有名的皇家巧克力、糕點及真真確確的皇宮就在學校隔壁而已，搞不好我們跟皇家馬戲團還是「同級單位」！凱雅則是晚我一年到比利時，而透過這樣長期的居住，讓我們對比利時非常熟悉，當然還包括我們經常到鄰近的一些國家去演出，才能接觸到這麼多在台灣無法學習到的東西。又因為地理環境的關係，在許多時候遇到音樂節或哪位爵士大明星去到荷蘭，大家根本不會急著要去看，反正等到三天後，他們一定會巡迴來到比利時。這就是跟台灣最大的不同，因為台灣是一個海島，很多事情進出一定得依靠飛機或船，而這裡的鐵路交通很方便，使得在接受資訊與媒體傳播、連同CD及雜誌的流通上來說，幾乎是一個泛歐的狀態，所以比利時這個國家雖小，也可算是很有趣！

凱雅：來到比利時以後，我體認到整個音樂的學習環境與認知是大不相同的。以前還待在台灣的時候，因為自己原來念的是音樂系，自認對音感、音樂知識及一些音樂的觀念方面，已經算很不錯，甚至還自以為已懂爵士樂演奏法及聽音樂的方式，結果光是第一年就足以讓我感受到天南地北的落差。記得剛來到國外參加音樂院的入學考時，主修鋼琴的我必須要考三重奏（Trio），進到考場後就會有一位貝斯與鼓手跟我一同演奏。當三個人一同奏出第一個和絃時，我馬上全身起雞皮疙瘩……高興得快要哭出來了，因為這就像是唱片裡的那種爵士聲響，再看看那兩位幫我合奏的學生，都是十九、二十歲的年輕小夥子而已，卻已經能有如此的聲音，真的好感動！

　　接下來就是考進學校後的事！說實在的，每一年的學習過程是蠻辛苦的，本來和我同一年考進音樂院爵士系的同學大約有三十位，直到現在通過第四年考試的只留下三位同學，兩位貝斯手及我一位鋼琴手。啟彬那一屆同樣也是三十幾位一同考進來，能順利畢業的就只剩五位而已……其他人到哪兒去了？每一年的期末考總會來個「刷、刷、刷……」，所以我們必須承受一些壓力、改變面對音樂的態度及接觸許多相關資訊，或者到其他國家去遊走、吸收多位老師傳授給我們的不同理念。這些種種真可說是蠻大的衝擊，例如頭一年常常以為自己是個白癡，好像根本沒學過音樂一樣，跟週遭的人比起來簡直是太渺小。

啟彬：就跟外國人來到台灣一樣，如果他們要學北管或南管，可能也會遭遇到類似的狀況。我們並不是要特別強調出國學音樂的辛苦，其實在經歷這些辛苦與壓力的過程當中，我們是非常有收穫的。重要的一點是要讓各位了解：學習爵士樂並沒有比較輕鬆，甚至會更辛苦，因為它跟學習古典音樂一樣，若學習古典需要五年的時間，爵士音樂也同樣得花上相等的時間來沈浸。就像我們都已經有古典底子了，到了國外還是會因為文化、民族性及語言的差異而遇到很大的障礙，加上爵士又是一種需要有不斷創新與點子的音樂，還是馬虎不得，一切都得從頭學起。

凱雅：在國外唸書如果太用功，一定會被同學取笑，老師還會拜託我們「去玩、去渡假，下星期不用上課」。古典音樂系的日本學生被笑的機率更大，也許大部分的東方人都太認真了！他們外國學生可以只上一堂課，然後就不用再來、也不用做作業，他們就可以愛往哪兒去表演就往哪兒去。當他們上場玩音樂時，根本是不管程度好壞地盡情飆，而我們這些練半天的，反而效果比那些不愛上課的學生差，才會引起外國人對我們三不五時的譏笑。

啟彬：當然到最後我還是畢業的人之一，換我們笑他們吧！「哼！看看你們這些西方人，念到一半就被學校趕走！」雖然講起來一副很神的樣子，老實說這真的是一個很獨特的經驗，尤其我們都是大學畢業後再來到國外唸書的，和那些外國學生比起來，我們稱得上是老學生了，算一算等念完書都三十幾歲！而他們卻各個都才二十幾歲而已。

　　以上大約是一些學校裡的情況，並不是想像中的輕鬆，也不是去繳完註冊費、隨便念個三個禮拜、六個月或一兩年的，這些都是毫無用處的。除了要徹底地去了解生活與學習的環境外，在音樂方面得由傳統的爵士基礎開始，再逐步地研究往後的爵士風格、發展、與接下來的許多新方向的爵士樂。

　　接下來向大家介紹比較多比利時的爵士樂，因為若要講歐洲的爵士音樂可是很多的！但別忘了歐洲還是蠻大的。要細分的話，東歐、西歐、中歐、南歐等各國家的爵士音樂圈都是不一樣的！

Toots Thielemans 曾於2004年來到台北國家音
樂廳表演

凱雅與他相遇在台北，Toots很開心地打電話回
比利時給他的鋼琴手之一，也是凱雅的主修老師
Nathalie Loriers

　　首先，向各位介紹比利時國寶級口琴大師Toots Thielemans。在五〇、六〇年
代，他還正年輕的時候，就已經和許多來到歐洲的美國爵士音樂家合作，後來由著
名的製作人暨爵士音樂家Quincy Jones邀請至美國，如此一來讓Toots在美國大紅特
紅。他的特色則是邊彈奏吉他邊吹著口哨即興，而他所寫的旋律都有很美的線條，
譬如〈Bluesette〉，感覺上就與美國的那種Blues有很大的差別。

　　接下來，介紹另一位大師Philip Catherine。這位吉他手可說得上是非常地有
名！他曾經到美國去唸書後再回到比利時，而在歐洲應該是沒有人不曉得這號人物
的。他的爸爸是比利時人、媽媽是英國人，這位大師長得很福態，看來頗像彌勒
佛的。在歐洲的爵士樂壇的發展上，他也佔了一席很重要的地位，因為像是Toots
Thielemans幾乎是長期待在美國，Philip Catherine則在比利時、德國、波蘭、法
國等國家發展，也有很多有名的爵士小提琴家都曾與他合作過，連頂頂大名的Chet
Baker來到歐洲也是找他一同演出。所以各位下回在購買CD、看著封面或內頁介紹
時，又多認識了一位來自比利時的吉他大師囉！

　　他的風格是屬於比較詩意（Lyrical）的，各位會很容易感受到他音樂裡有著歐
洲音樂、古典音樂、巴洛克音樂等的影響，我們現在就來聽聽看他的音樂。

凱雅：這個團體的主角就是吉他手Philip Catherine，鋼琴手是比利時人，他並不是
很有名氣，但彈得很好的他是一位盲人喔！而另外兩位是經常合作的鼓手與
貝斯手，他們都是來自荷蘭；鼓手曾是音樂院的老師，貝斯手有大部分時間
是待在美國，他們也多次與著名的義大利爵士鋼琴家Enrico Pieranunzi合作
演出。

啟彬：如果各位常常聆聽美國的爵士樂，應該能發現前者與歐洲爵士樂之間的聲響
聽來有著蠻大的差別的。後者較偏向於運用著爵士樂的素材來創造成自己的
音樂，譬如〈Dance For Victor〉，是一首進行曲風的樂曲，全曲很長並以類
似組曲的感覺來演奏。就不像一般的爵士樂曲一樣，主題完畢後即開始輪流
即興；這首樂曲倒是蠻像以古典樂的手法來寫爵士樂的，除了以細緻的層次
來陳述整個音樂外，全曲仍存在著很大的即興空間。

另外再看看這裡的樂手們，像是鼓手、貝斯手等幾乎都是一次做「許
多種事情」，意指他們不會只侷限在同一種相同的風格中演奏，常有機會能
見識到他們在不同型態的音樂中有稱職精彩的表現。所以我們可以聽一聽由
吉他手Fabien Degryse、貝斯手Jean-Louis Rassinfosse、薩克斯風手Pierre
Vaiana三位音樂家共同組成的，團名為「L'AME DES POETES」，意思是指
愛之詩或詩之愛。他們成立此樂團的宗旨，是以歐洲或比利時的民歌來加以
運用，並以爵士的方式來演奏詮釋，這樣的音樂與Keith Jarrett「My Song」
專輯很像。

啟彬：這首歌在以前曾有軟片的廣告用過這首歌來當配樂。它後來被一個英國樂團
拿去填上了英文詞，其實原來的作者是Jacques Brel，是比利時很有名的民
謠歌手，他的許多歌曲在比利時是經常被大家傳唱的。所以這個團體將它以
較為爵士的感覺來演奏，而他們又時常受邀至許多可容納萬人的場地去表
演，我們就親眼目睹過全場觀眾一同唱起這首樂曲的感人畫面。而這位吉他
手Fabien Degryse不是只能演奏一種風格的音樂家喔！

啟彬：這兩張專輯風格，前一張專輯是很恬靜的風格，後者是屬於較融合爵士的感
覺？這可都是同一位吉他手Fabien Degryse所演奏的！因為音樂家們願意去
嘗試各種不一樣的挑戰。而專輯中會聽到有歐洲融合樂的聲響，通常會「辣
味」重一些，比較不像一般各位熟悉的「新聞、氣象報告或股市行情配樂」

（GRP），聽起來那麼地舒服悅耳。

啟彬：接下來為各位介紹的是一個團體，他們從很遠的地方來……他們是「Greetings From Mercury」，從水星來的問候……這是由五個人所組成的團體，裡頭的薩克斯風手是非常全能的。他們的音樂結合了Miles Davis六〇年以後融合爵士與放克音樂的風格，以比較兇狠的感覺再加上M-Bass（以Steve Coleman為首，結合爵士、放克及大量即興的風格），更融入其他如Ornette Coleman等人的音樂型態在裡頭。而各位在專輯中聽到迷幻般、似乎像是合成器的聲音，其實是由薩克斯風所吹奏的，他把吉他的Pick-up放在薩克斯風的吹嘴上面，而產生出現在這種魔法聲響。這些音樂家當中，有兩位是講法語、三位是講荷蘭文，他們各自都還有不同的樂團組成與不同型態的演出，而聚在這個團時，就強力地以此風格出擊。

啟彬：全曲總長十分鐘啊！所以，大家如果仔細聽專輯中那首曲子，它好像是放克音樂，可是卻不是一般的放克喔！它是一首以四七拍（一、二、三、四、五、六、七）的放克曲風來進行的。這些音樂家喜歡給自己來個自我挑戰，想辦法操自己也順便操別人，就如同John Mclaughlin著名的《Mahavishnu Orchestra》一樣，整個音樂充滿了挑戰性。像前面介紹過的吉他手Fabien Degryse，是我前三年的主修老師，我以小提琴這個樂器去向他學習任何有關爵士吉他的技巧，而Jeroen Van Herzeele則是我最後一年的樂團指導老師之一。

（加註：遊走於各風格間的樂手現象，尚包括了如這個團體的鼓手Stephane Galland，以及待會提到的《Variations On A Love Supreme》之中音薩克斯風手Fabrizio Cassol，還組了一團大名鼎鼎的「Aka Moon」，這裡的其他音樂家也都常互相跨刀。）

　　各位也許會發現，對於所聽的音樂，有喜歡的與不喜歡的。可是，大家卻能感到光是這麼一個小國家，在音樂的成果上就已經有如此多風貌了！接著，我們要介紹的是鋼琴家，很多聽音樂的人會偏好鋼琴音樂。那麼歐洲的爵士鋼琴也是相當著名的，像Keith Jarrett或Paul Bley常會有人說他們像歐洲爵士，難道說歐洲的爵士鋼琴就真的如大家所想像的，都是美美的和絃鋪陳、以兩個音做敲擊的效果，或是像Cecil Taylor敲敲鋼琴、勾勾琴弦？或者全都像是Free Jazz一樣？或者歐洲爵士就等同於Avant-garde？其實錯！這

樣的音樂（Free Jazz、Avant-garde）在歐洲仍是屬於小眾音樂。我們並不是說這樣的音樂不好，它們還是非常地重要的，可是這樣的音樂還是靠著許多歐洲以外的固定樂迷在支持著的。那麼現在由凱雅來介紹這三位鋼琴家，看看是否與您所認知的歐洲爵士鋼琴有所不同？

凱雅：第一位要介紹給大家的是Nathalie Loriers，是一位女鋼琴家。她與最前面曾提到的國寶爺爺Toots有很密切的合作關係，同時她也曾經與著名的薩克斯風手Lee Konitz一同錄過專輯。她除了經常在比利時演出以外，足跡還遍及法國、義大利、荷蘭等國家，可算是歐洲中蠻有才氣的女爵士鋼琴家，而且還被票選為1998年法語區（包括比利時、法國及瑞士、加拿大的魁北克等講法語的地區）最佳爵士鋼琴手。她是我的主修老師，在此推薦給各位聽，看看大家是否喜歡她的演奏？

凱雅：她的個子是蠻嬌小的，又長得一副娃娃臉的樣子，演奏起來像是一團火。另外要再提到，則是她的前夫Diederik Wissels，也是西歐地區非常著名的爵士鋼琴家，他是我前三年的主修老師。這對夫妻蠻有趣的，太太長得嬌小可愛，音樂卻像熱火奔騰，既使是遇到抒情曲風、或充滿著和絃堆疊鋪陳的樂曲，還是能感覺到火焰般的燃燒。而先生的音樂就比較慢條斯理、慢慢醞釀型的，聽他的音樂要很專心、很專心……慢慢燉到……非常美味！他們一個講荷蘭文的、一個講法文的，通常在比利時講荷文的人會罵講法文的人：「懶散、不會做生意、老是靠我們法蘭德斯人在幫你們賺錢……」，講法文的就會嫌講荷文的：「做事嚴苛、一點都不浪漫……」。可是，這兩位音樂家卻曾經成為一對，使得他們的音樂創作彼此受影響，非常地有趣喔！。

凱雅：所以，兩位音樂家所專精的方向是不一樣的。我在剛到比利時前三年的學習上，因老師的關係讓我偏重於Bill Evans、Red Garland、Keith Jarrett等人，比較詩意的彈奏手法。後兩年則由Nathalie教導我許多MyCoy Tyner、Herbie Hancock、Chick Corea等，屬於重型的演奏方法。整個五年下來，實實在在地跟這兩位老師學到很多東西，因為我總是找來某張專輯，專心地採譜抓歌，並將其背起來、模仿演奏，慢慢發展與累積成為自己的資源，老師也不斷地給予進度，規定每一年所要專研的方向。那麼，別的樂器也是一樣的，譬如像吉他手或薩克斯風手，老師也會給學生一定的目標，學生當然

地也可以向老師反應自己想學的風格。也許有些人會比較喜歡像Thelonious Monk的感覺，或者有人喜歡早期Swing的味道，每個人的喜好是大不相同的。

　　對鋼琴手而言，會有比較多「件」事得做，例如獨奏（Solo）、二重奏（Duo）、三重奏（Trio）、四重奏（Quartet）、五重奏（Quintet）……甚至遇到Big Band的時候，所該彈的和聲與色彩都是不一樣的，再延伸至調式時期（Modal）或比較現代的爵士彈奏手法時，又是很大的不同囉！所以身為爵士鋼琴手，是必須得學會很多東西的。

　　好的，繼續下來要介紹的這位是爵士鋼琴暨作曲家Kris Defoort，他在美國紐約待了蠻長一段時間的，他曾告訴我們，當時在美國是以演奏拉丁音樂（Afro-Cuban）來維持生活的。而他主修的其實是作曲，不過鋼琴演奏功力也是嚇嚇叫。所以現在要介紹的 是他以John Coltrane的〈A Love Supreme〉為點子創作的變奏曲，Kris本身受到許多Thelonious Monk、Cecil Taylor與Herbie Hancock的影響，他把這些影響加上了自己的想法成為作曲的元素，把這些手法加注到John Coltrane的音樂中。

啟彬：在這樣的音樂中要睡著大概很難吧！其實，在歐洲所有的爵士音樂家都是作曲家，他們不見得只限於演奏爵士標準曲（Jazz Standards）。這裡大多數的爵士音樂家認為：一定要學會與爵士相關的重要事項，但重點在發展自己的音樂。我們並沒有聽完他整張專輯，因為再往下聽就會出現〈A Love Supreme〉的著名旋律。不過就剛剛所介紹的來說，早已不是一般習慣聽到的那種爵士樂，而是結合了爵士、古典（德布西、拉威爾、梅湘等）或音列等手法，幾乎是什麼東西都可運用的了，所以才會有人說：「同樣是學爵士、演奏爵士，卻還是人人南轅北轍。」

　　現在我們還可以由凱雅來提一提歐洲其他重要的爵士鋼琴家，因為這部份在歐洲算是爵士樂發展的重點樂器之一。

凱雅：這些即將要提到的專輯，之前我已經到店裡去巡查過了，幾乎是蠻難買得到的。首先是義大利的爵士鋼琴家Enrico Pieranunzi，他是一位又重要、又優秀厲害的音樂家。如果你（妳）喜歡像Keith Jarrett、或者剛剛提到的Diederik Wissels那樣的音樂，就可以聽聽看這位義大利鋼琴家的音樂，當然

他也有很「兇猛」的演奏，很值得一聽。接下來是堪稱法國爵士鋼琴教父級的Martial Solal，及已經過世的著名小矮人爵士鋼琴家Michel Petrucciani，還有來自英國的Gordon Beck，他曾經與Phil Woods合作過很精采的二重奏專輯。其實聆聽爵士樂，除了可由早期的Louis Armstrong或Duke Ellington等人來開始以外，你（妳）也可以專門選擇二重奏來聆聽，例如：鋼琴與歌手、鋼琴與薩克斯風、或鋼琴與吉他等，後者最著名的就是Bill Evans與Jim Hall的兩張專輯：《Intermodulation》和《Undercurrent》。

另外還有德國的John Taylor，各位可以找找由ECM唱片發行的不少專輯，他的最大特色就是兩手齊奏的即興風格。北歐、南歐、中歐……也有一大堆重要的爵士鋼琴家，說起來歐洲算是蠻大的，如果真要列出所有的名字的話，恐怕得花上很長的時間！其他樂器也有不少重要人物，像是鼎鼎大名的ECM薩克斯風手Jan Garbarek，應該都聽過吧！小提琴呢？法國的這幾位：Stephane Grappelli、Jean-Luc Ponty、Didier Lockwood，都是很重要的……

啟彬：現在這樣把老的與年輕的、昨天與今天的歐洲全講在一塊兒，大家可能會頓時錯亂。別擔心，等各位將來有機會出國到歐洲，就知道該如何詢問！關於歐洲的爵士音樂，這兒的爵士音樂家將其分類為：斯堪地那維亞半島（泛北歐）與泛地中海，北邊是屬於日耳曼及其他少數民族，南邊就有許多拉丁民族，還有不少來自東歐的各個種族。所以，比利時倒是有如一個「分水嶺」，使得我們也和住在那兒的人們一樣，將來自東西南北的各色音樂吸收在一起。

前面已經講了很多單獨的樂器，別忘了在爵士樂、Swing裡頭，還有一項「大樂團」（Big Band）是佔很重要地位的，就像Duke Ellington、Count Basic等人一樣是何等偉大啊！也常常有人懷疑：歐洲有Big Band嗎？當然是有的，歐洲也有相當多的大樂團。基於在美國的大樂團風格仍屬於較傳統或較具娛樂性，使得當今爵士樂壇，有好幾位同樣是受到Gil Evans影響的優秀作曲暨編曲家，流行到德國（如科隆的WDR）或北歐等國家，來錄製他們那些屬於高實驗性及多樣化色彩的作品。到底歐洲的大樂團水準如何呢？我以比利時的Brussels Jazz Orchestra為例，來聽聽看是否與三台大樂隊有所

不同？

凱雅：專輯可以聽到當薩克斯風即興時，樂團的其他人就會以另外的和聲及節奏做「背景」，這在大樂團的編曲裡稱為「Background」，編曲者可以創作出好幾個不同的「Background」，來增添即興時的效果。

啟彬：要訓練出一個好的爵士大樂團，所需要的時間與樂手的功力是不亞於交響樂團的。真的要演奏好爵士音樂，並不只是下了班、課餘時間玩玩、或是有的人說「我根本不聽古典樂，我只沈浸於爵士樂當中」就夠了！這個Brussels Jazz Orchestra紅到什麼地步呢？連美國人都頻頻地付大筆錢邀請他們去演出，美國的作曲家與指揮家也樂意單槍匹馬來到歐洲，反正這裡有現成的好樂團可用，並且還帶領著他們在歐洲各國巡迴。

　　其實，大家應該可以明顯地發現，歐洲的爵士樂程度並不比美國低，也不是像一般人對歐洲爵士樂只有一種的強大印象：「奇怪」。歐洲人的作曲手法很不同於美國人，歐洲人對爵士樂的想法比較多元化，想想看整個大歐洲有那麼多種民族，到底有多少種的民族性來影響樂曲的風格呢？這裡的音樂家們喜歡自己的音樂有較多的思考，不要只是演奏出背過、練習過的句子而已，也不愛死死地按照寫好的和絃或格式來表現音樂。因為，爵士樂只是素材之一，他們會著重於運用自己的背景與外來文化的影響融入樂曲中。接下來，我們就來介紹一種較難聽到的一種爵士樂風：

凱雅：這張專輯的Alto薩克斯風手Frank Vaganee，就是Brussels Jazz Orchestra的團長。另一位演奏Tenor薩克斯風的John Ruocco，他則是荷蘭海牙與比利時布魯塞爾皇家音樂院爵士音樂系的教授，也曾是啟彬的主修老師。

啟彬：各位有沒有覺得這樣的演奏方式，截然不同於那幾位傳奇又經典的大師之句法？就像許多現代作曲家一樣，他們的重點不是要讓音樂好聽，而是要表達一種個人的挑戰、說法及感覺。歐洲爵士音樂家喜歡嚴謹創作音樂、讓樂曲裡充滿著挑戰性，傳統的Swing對他們來說太普通了，所以自由即興（Free Improvisation）裡的百變藝術亦是這裡爵士音樂家們的熱門課題。

　　所以現在要介紹的這個音樂，就可以讓各位來聽聽他們是如何自由即興的。

啟彬：別以為自由即興總是狂亂演奏一番而已，其實這樣的演奏早已發展到很深入

的地步，在裡頭都是內藏玄機！

　　各位是否發現我們不斷地強調爵士音樂家的名字、音樂出處、相關歷史等？因為，我們到國外學習的環境中，每位老師與同學都是如此。加上自己平日多聽、多看書，遇到大夥一起聊天或合作時，從互相分享與交換意見中學到更多。

　　各位還記得前面所提到的民族樂風嗎？許多歐洲的爵士樂都受到外來音樂元素的影響，例如，非洲、拉丁、探戈音樂等，甚至有將英國的搖滾融合到爵士裡頭，或者把越南的民歌與Drum&Bass混在一起，反正不管是你想的到的或想不到的都可以加在一塊了。

　　下方專輯是一張與非洲有點關係的音樂，該說它是爵士樂呢？還是……？

凱雅：這些爵士音樂家們除了受到非洲音樂的影響以外，別忘了古典音樂與其他如中東、印度或其他亞洲國家音樂的大量傳入與流行，也是一大重點喔！還有，大家一定有注意到近幾年來拉丁音樂的流行，曝光率最高的就是那幾位老公公與老奶奶所組成的Buena Vista Social Club。而我自己有幸於比利時遇到一位荷蘭籍的拉丁音樂專家，他曾長期待在古巴專研音樂，所以我從他那兒學到相當豐富的拉丁音樂演奏技巧。音樂院也安排了各種形態的拉丁樂團供學生學習，像啟彬他就曾在一個大型的拉丁樂團裡（Salsa Big Band）演奏了四年。我也曾在一個巧合的機會中認識了十多位居住於比利時的古巴籍樂手，並且很榮幸地能夠加入他們的樂團一同練習與演出。

　　學習拉丁音樂不光只是會演奏而已，拉丁課程最大的幫助就是節奏，因為亞洲學生在節奏方面的表現都是很弱的。對我個人來說，如果這幾年我只有偏限在爵士的演奏裡死死鑽研，那我可能無法有那麼大的進步，甚至也會有卡住轉不過來的時候。而拉丁鋼琴的演奏學習，所帶給我爵士方面演奏上的幫助與影響，是我來到國外學爵士樂時沒有料想到的，也許可以說是「仙丹」吧！如果聽過我們講座的朋友們，應當不難發現我們會打節奏或唱很多鼓的節奏，因為真的有一堂爵士節奏課，老師總是要求學生模仿打擊樂器的聲音來唱節奏，所以，這都是在留學時訓練累積下來的成果，如果我們沒有出國就學不到這些東西。

啟彬：如果在台灣提及拉丁音樂，大部分的人都會說Bossa Nova或Samba，其實若更深入地去鑽研會發現不只如此！學習拉丁音樂與學習爵士樂一樣，需要花很長的時間與努力。

可能有人會覺得我的爵士小提琴演奏與一般熟悉的爵士小提琴音樂不大相同，因為我特別花時間在鑽研吉他與薩克斯風手的演奏技巧，小提琴手不一定只有聽小提琴手的演奏而已，也許這是造就了我今天較與眾不同的緣故。我相信，我是全世界唯一以小提琴來演奏Joe Henderson音樂的爵士音樂家吧？大家認識這位重要的爵士薩克斯風手嗎？他亦是我們在爵士樂的幾年過程中需要認識了解的一位大將。就如同古典音樂的學習過程一樣，由莫札特、貝多芬到蕭邦、布拉姆斯，或從舒曼、李斯特到拉赫曼尼諾夫等，爵士樂也有同樣的根源、脈絡得遵循學習。

在歐洲的爵士歌手，並不太會稱自己為爵士歌手。因為傳統的爵士歌手大多屬於「咻比都巴」（一種唱腔），或者一出場穿著低胸晚禮服老說著「Thank You！Thank You！」。像Maria Joao她也會唱爵士，但她受到許多其他音樂的影響而發展出一套屬於她個人風格的唱法，真的蠻有趣的。我倒覺得有時候往世界音樂裡去尋找一些音樂，也可以發現許多樂趣喔！

布魯塞爾近郊的地標——原子球
（Atomium）

4 我的比利時爵士樂求學生涯經驗談

　　看到這題目，各位是否會想說可能要講爵士樂在歐洲怎麼發展？還是想要了解歐洲的爵士樂教育？我想開宗明義先破題：「爵士樂在歐洲的發展」跟「爵士樂教育在歐洲」，這兩個是不盡相同的主題！如果你今天要知道爵士樂在歐洲的發展，很多歷史與音樂風格並不是在學院裡面發生的，比如說大家可能普遍會認知所謂的「歐洲的爵士樂」、「ECM的爵士樂」或「前衛爵士樂」等等，這些音樂其實在學校裡面都有涉獵，可是它們並不是全部的主題；而如果講到歐洲的爵士樂教育，其實跟你到全世界各地去學爵士樂都差不多，好比你今天去學毛筆字，到中國大陸去學，跟到台灣學，基本功其實是一樣的。

學習爵士樂的母校
——比利時荷語布魯塞爾皇家音樂院

出國前在台灣與歐洲的連結

首先，來談一下我們如何跟歐洲——比利時產生連結的？其實大家不太了解的是，比利時是一個很「尷尬」的國家！因為北邊是講荷蘭文，南邊是講法文，很多人認為那北邊就是荷蘭人囉？南邊就是法國人囉？其實都不是，它就是很尷尬地卡在中間。偏偏在學校裡，有的老師是荷蘭人、有的是瑞士人、有的老師是美國人，其實蠻international的，首都布魯塞爾是歐盟所在地，生活中更是多元文化。

一般來說今天想要留學或是出國唸書，可能要準備很多資訊，比如說參加講座，或是上網搜尋等等。我跟比利時的邂逅，似乎和一般留學生不太一樣，很多人問說：「你是不是對比利時爵士樂有深刻了解後，才決定要前往比利時的爵士樂環境？」答案是否定的。在大學時我學習的是古典音樂，可是在當時已經對其它音樂產生很大的興趣，像是流行音樂、現代音樂、拉丁、放克等類型的音樂；然而這些音樂在當時的國內，都沒有一個正式的教育管道，對我來說其實就很痛苦，因為當我們去聽CD或音樂時，我們會發現很多東西在台灣講的，其實並不是我們在唱片中聽到的，也就是說，當我們試圖去得到這些資訊時，有些老師或前輩跟我們所說的內容或名詞，其實都拼湊不太起來。

比較幸運的是，在大學時，我的小提琴老師是外國人，他來自比利時，這也是為什麼我會在一開始跟比利時有關係的原因。這位老師除了在教導古典樂上面很認真外，也會告訴我需要去擴展眼界，並瞭解在古典樂的世界以外，還有許多尚待發掘之處；因此，他常常會帶CD給我聽，或是去他家時會放音樂，然後跟我講一些關於爵士樂的東西。

第一次搭長途火車就不小心出國——從比利時誤闖到荷蘭

第一次遠赴歐洲的衝擊

以前，我就跟大家一樣，很想往美國走，因為我們唯一知道可以學爵士樂的地方只有美國，但這位老師跟我建議，如果今天要去學這樣的音樂，以當時我的狀況，最好到一個已經有完整爵士樂發展的地方，可以讓我比較長期浸淫在那個環境裡，愈久愈好。而他的母校比利時荷語布魯塞爾皇家音樂學院有爵士音樂系，系主任也正好是他的同鄉，所以便介紹我在畢業退伍後，跑到比利時一趟，先住在老師家，再去拜訪一下學校。其實當時的初訪歐洲，對我來說也是另一個很大的衝擊。

我們在出國前常抱持著很多對外國人的既定印象，感覺他們的國度應該都很高尚、高級，藝術家們應該都是住在用英式維多利亞咖啡杯鑲金馬桶蓋的地方……結果到了比利時後老師來接我，從機場開車離開，原以為要到布魯塞爾，結果就開到他們的一個鄉下地方，此時才發現鄉下同樣有養雞、養羊、養牛，外國人和我們一樣也有所謂的城鄉差距！之後先住在老師家，並趁空檔時間，請老師帶我到布魯塞爾的學校參觀，後來膽子大了就自己搭火車到處跑，有天我跑到了安特衛普，沒想到要回老師家時搭錯了火車，老師家是位在比利時東北部的林堡省，我卻坐過頭，坐到荷蘭去了！不是要到「哈索」這個城市，怎麼一直沒看到這站就過頭了？列車長很好心地跟我說：這裡已經是荷蘭的馬斯垂克，他很好心地不收錢讓我再坐回來，我就在陰錯陽差之下多跑了一個國家……

而第一次拜訪學校，其實也沒有看到太多東西，因為就和一般音樂學校一樣，有建築物、樂器、琴房等等，而且學校很老舊，電梯還會卡卡卡發出聲響，建材也很木頭色調，跟哈利波特電影中的差不了太多。那時候我就邂逅了第一位爵士老師，他是一位很優秀的吉他手，當下我真的什麼都不懂，帶著提琴就走進他的琴房，把另外一個學生趕走，因為系主任說我是從幾萬公里飛過來的一個學生，而他從來沒有看過台灣人長什麼樣子！我演奏了當時我認知的爵士樂即興給他聽，老師只說了一句：「GOOD，OK！」

比利時也是有城鄉差距的

順利過關入學卻延遲成行

　　從那時起很多年，我就一直在揣摩外國人講「GOOD，OK！」是什麼意思？他說GOOD是真的「很好」，還是只是口語的「好，就這樣！」？當下我不瞭解，可是後來發現，他的意思似乎是對我有一個動機想要學，而給我一個肯定而已，不是說我真的很好，好像到今天為止還有很多台灣的朋友搞不太清楚這點。第一次造訪後，我就回台灣準備一些東西，再先飛回來考試，在那個時候是暑假前的六月可

以考試，考試對音樂系學生而言，其實沒有什麼太大的問題，可是，各位從這個部份可以看到一個很重要的一點，到國外去唸爵士樂必須要audition，必須要參加學校入學考試，我後來才發現也有沒有考上的，原因多是技巧不好、能力不夠或年紀太大等等。在當時我是第一個台灣人考入爵士音樂系的，同校裡頭去學古典音樂的都是所謂的「音樂班寶寶」，她們大部分都是二十出頭的小女生，高中畢業就出去了，或是父母親有綠卡或已經在外面就有移民的類似狀況，可是我是新人，我什麼前輩學長學姐都沒有，唯一的優勢就是我比較老！

那時候遇到一個很不方便的狀況，就是我考試是用觀光簽證去考試，確認考上後得再飛回國內換辦學生簽證，因為兩國之間沒有正式邦交，所以等核准等了很久，我的第一學年就錯過約兩個多月，開學學費繳了、房子找好了，卻沒有辦法回去，等到一拿到學生簽證飛到比利時，我又得趕上本來就已經很陌生的學習進度，真的還蠻辛苦的。所以很多人會好奇問我：「你真的是因為比利時很好你才去還是……？」、「為什麼選擇比利時？」答案很簡單，就是**因緣際會**而已，不是特別要選擇比利時；然而，現在會遇到有人因為啟彬與凱雅是留學比利時，所以他們也想去比利時，這時我會和他們說，其實你可以去試試看別的地方，因為如果我們是這個地方的pioneer，你也可以當其他地方的pioneer，只是前鋒要有一個很大的決心就是「不成功便成仁」，一定都是這樣子的，所以當我在這種什麼都不熟悉的情況下，就這樣過去了，這過程中學習當然很辛苦，也有很多不足以外人道的故事。

教育體制與觀念的差異

然而也有一個很重要的觀念需要釐清，就是千萬不要什麼都不知道就要去外面學爵士樂！不要以為學校會從零開始地教導你，那是不可能的，我們要唸的學校是 conservatory，就是音樂院，是屬於「他們」國家的高等教育，怎可能等「我們」外國學生慢慢學？所以，不要天真地認為你去國外都可以從零開始，老師會像幼稚園那樣耐心教基礎。

音樂院的夜景

還有一件很重要的事情可以分享：「歐洲老師跟台灣老師以及歐洲學生跟台灣學生之間的不同」各位可能以為歐洲老師就是嚴師出高徒，不斷地打罵，不斷地鞭策，就會進步，那你就錯了，他們是不管那麼多的，所謂的「老師」並沒有什麼天地親君師的沈重觀念，就是mentor而已，mentor就是比你懂多一點、比你早一點、年紀比你大一點，簡單講就是良師益友、前輩的意思。

　　學習的進度也是從來沒有接觸過的經驗，以初到的東方學生感覺來說就是「前面很鬆，後面很緊」——老師認為學生是自己要學的，就得自助，老師教了什麼後自己要去練習，老師不會盯進度，時間到就會來個考核；舉一反三也是很重要的學習態度，比如講了1，我們就必須自己很雞婆地找出234，不是像台灣的音樂教室或音樂系所那樣，隨時幫你登記上課進度或照表操課的！每次上課都會有新方向新啟發，除了主修以外當然就是副修，這些是在修爵士樂演奏碩士上壓力最大之處。

比利時東北部的冬天雪景

忙碌而充實的學校課程

另一種實務上的挑戰來自五年之中，必須要參與多種不同樂風之樂團，我們每年會被安排到很多不同的樂團，而且通常是有主題的，比如說我曾經有一個貝斯手學弟是凱雅的同學，每天練團練八個小時，就在學校每兩小時一組團總共四組團，第一個小時就彈Bebop「洞咚董咚洞咚董咚」，然後下一個就彈「董滋個咚滋個董滋個咚滋個」，然後下一個「董～～咚咚～～～咚董～～咚咚～～～」，然後最後一個「董董滋個滋個～咚咚滋個滋個～咚咚滋個滋個～咚咚」……，雖然很累但是很過癮。樂團課是很棒的，因為當然能力得夠才能參加由不同老師指導的不同樂團，而在國內我們通常是為了要接場或興趣才練一下團，但這種學校裡的樂團課一輪就一年，就這樣接觸到很多不同的主題，而且我們會發現老師不只看你的樂器，老師會教貝斯手怎麼演奏、鼓手如何搭配等等，等於我們也要學會去聽別人在做什麼，明白不同風格的爵士樂該如何合奏才叫「Good Sound」。

我曾聽過有人講說，其實不用去國外學和聲，直接買一本書來看就好了，各位知道嗎？你看了半天的國內爵士和聲書只是小學程度的和聲書，不要以為它寫英文就以為是很高級的和聲，有很多奧妙都是我們之前不知道的，尤其像凱雅是爵士鋼琴主修，她們需要達到的「境界」甚至得比我們高很多，爵士和聲在五、六〇年代的時候已經進入很多複雜的東西，而我們必須要修三年。此外，讓我覺得最可怕的一門課，應該屬得修三年的爵士分析，那時候一年級只有我一個台灣人，每個禮拜五早上九點到十一點就是我的頭痛日，早上起床就真的開始頭痛，老師是那種帶有點臭屁口吻的「自戀音樂家」，所有學生剛開始都很吃力，若再加上只有我「獨享」的語言隔閡，常常一整天就這樣頭昏腦脹下去……

爵士節奏得修兩年，必須常視譜來練習，1、2、3、4（卡卡～卡卡卡～～卡卡～），隨時要練習聽寫，然後要用嘴巴唸出來，後面拉丁Samba或其他的風格，比如說Bossa Nova（嘟嘟～嘟嘟嘟嘟嘟～），很多人都會問啟彬老師你在講座中為什麼都可以信手就來一些節奏？我只能說自己是在這環境下被操出來的，真的就是這樣子。

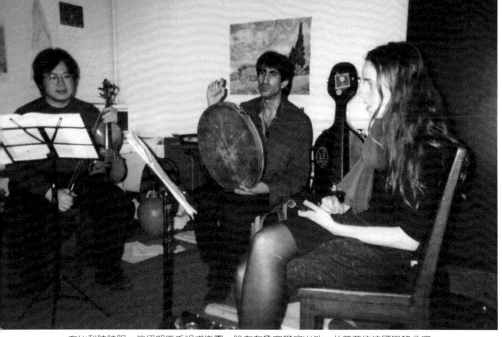

在比利時時跟一位伊朗樂手組成樂團，除在布魯塞爾演出外，並曾前往法國巴黎公演

　　而在系上還有一門爵士音樂訓練課程，就是台灣通稱的「音基─音樂基礎訓練」，即所謂的視唱聽寫，所有學生要會看譜，要會聽音程，聽和絃要聽得出來；不要以為所有的老外學生都很強，不要相信這種事情，很多人是很好的音樂家，可是一開始他們也是很爛，很爛就是需要訓練，這是很重要的一點，我們常聽到很多「傳說」，諸如到國外連計程車司機都會唱爵士樂、乞丐都會演奏吉他等，但請不要太相信浪漫的旅遊作家所寫的，那是以他們角度在看，可是外國人糟糕的還是糟糕、外國老師糟糕的還是糟糕、學生糟糕的還是糟糕，都是會有的，倒不用滅自己志氣長他人威風。

　　慢慢地我們也會接觸到更多進階的爵士樂訓練，老師會講很多爵士樂的歷史、必須知道的曲目、知道的常識等等，這是很好的訓練，實戰上很快就能明白這個和絃接這個和絃會產生什麼效果？而這樣的節奏能夠產生什麼樣的律動？爵士音樂史的老師是一位怪咖，他的上課方式很過癮，他會問說：「1959年kind of blue的五個主要樂手是誰？你不知道？你配來這邊當學生嗎？滾～出去我的教室之類的話！」

或是他會突然問：「你知道爵士鋼琴家Bill Evans最後或最有名的三重奏是誰？啥？～你不知道？！」就被K了！他就是所謂的「走動的百科全書」，對音樂很敏感、直覺，他認為一位樂手如果要演奏這作品，就得知道這背後的淵源，這是很正面的學習方向。

有些課程如爵士即興與自由即興，我個人覺得學到非常多的東西，最重要就是訓練耳朵與動作變得很敏感，會去抓到一些音樂的瞬間，並讓音樂效果加分。而爵士樂編曲課程，則是實地演練要編曲是要編給幾支豎笛、薩克斯風等，到後來就要學習編給big band的方法，等於是內外兼修了！在這邊有個很有趣、值得學習的地方就是「外國人的態度」——如果今天任何東西是具有教育性質，他不會跟我們收錢，也就是說，今天如果說你哪個時候可不可以來幫我吹一下？他會很樂意地答應並空出兩小時，不會有任何抱怨，他認為這是「教育用途」的；可是今天如果是要賺錢、要gig時，他就會跟你說希望拿到多少錢，非常樂意幫你做這樣的事情，即使是職業樂手級的老師亦是如此，學生跟他說可不可以幫我彈一下？他可能忙得要死，但他把這當成是很重要的一部分，因為學生就是需要學習，需要有人幫忙。

學校也會常邀請知名爵士音樂家到訪，並安排一個工作坊的形式，讓大家實際的操作，我們就看過一些蠻有名的大師，像是法國知名鋼琴大師Martial Solal、美國薩克斯風名家Mark Turner、鋼琴家Bill Dobbins等等，像最後一位可以說是Bill Evans的正宗傳人，Bill Evans的一些手稿或是一些東西都是由他來整理的。

凱雅修過的爵士鋼琴三重奏研習

特別值得一提的是凱雅修過的鋼琴三重奏研習（Piano Trio Workshop），以旁聽者的角度而言真的是夢寐以求的課，形式就是固定的一組鼓手及貝斯手，然後每一星期、每兩星期就換鋼琴手，自己帶曲目回去，也有鋼琴老師解說指導，鋼琴手在這個鋼琴三重奏要如何去研習，然後其他的同學就在旁邊觀察同學如何因應，也邊學老師如何一針見血地指導，這好比駕訓班，上去就可以開車一樣地刺激但有效。

所以，在學校裡面有這麼多的課，有人會說就像在大學一樣，大學到了大三、大四時，課愈來愈少，感覺上好像比較輕鬆，其實不是那麼一回事，我們到了後幾年課變少了，可是份量變很重，主修的程度要求更高，或許我們以前經歷了比較嚴格的時代，因為那個時候學校勵精圖治，所以就得要ㄍㄧㄥ學生——我們每三個月要來一次期中評量，再來是冬季評量、春季評量……每年、每學期完就考試，所以那時候刷人刷得很兇，當年一起入學的一班35人，最後跟我同一年畢業只有五個，凱雅那時候是38人入學，同屆畢業只剩三人，直到現在我們有時候做惡夢都還會夢到被當掉！

二手CD店

學校之外的爵士見聞與磨練

　　至於學校外面的生活是多采多姿的，記得前面說過要去個有爵士樂環境的地方嗎？一個大城市總有幾家知名的爵士樂Club，有職業級具有份量的爵士音樂家，他們會在一些地方固定表演，並受邀製作主題音樂會公演，當然也會有所謂的「Jam Session」，即「即興合奏」，這是在爵士樂很重要的一個部分，除了校內課程要很認真去學之外，爵士樂學生還必須要去所謂的擂台賽打擂台，好的愈打愈強戰鬥值提升，壞的就被人家打敗，回家哭一哭，下次再來。很幸運地，第一年我住的地方就在比利時最老的爵士樂Pub旁邊，每個禮拜一晚上都混到凌晨三點才回家，三點之後就去旁邊的宵夜店吃薯條，所以一年下來就增加了十公斤……但很棒的是，大家會看到很多音樂家，不管什麼大牌小牌音樂家，甚至從外國來的，他們會在音樂會結束後跑過去那邊玩，所以我們可以在那個場合看到很多人，並找到一些演出機會，如果有人認為我們不錯，就會邀請我們加入樂團，就有些gig可以做，去打工、去表演。

　　還有在歐洲很明顯的就是所謂的爵士音樂節（Jazz Festival）──在荷蘭、比利時、德國、法國等都是非常蓬勃的！到現在還是有人不太承認這個事情，可是事實確實是如此，這個事實就是：很多美國音樂家的最大的市場是在歐洲跟日本，當他回到美國的時候，他可能是一間某某音樂院裡的老師或教授，每天表演的時可能一次拿50塊美金；可是當他到歐洲去的時候，他就是大師，可能拿500塊美金甚至是5000塊美金，因為基本上面對爵士樂的態度可能是不同的──在歐洲，爵士樂的確比較被當做是「藝術」的一環來看待，雖然爵士樂是小眾，可是認真聽爵士樂的人還是比台灣多，所以他可以養得起一些爵士樂手，只靠pub是不夠的，這個市場可以讓爵士樂手開音樂會、巡迴表演，也會有固定聽爵士樂的聽眾存在，他們並不是靠在pub演奏維生，他們得做很多的巡迴；所以，我們觀察到身處歐洲最大的一個特色就是「誰都看得到，什麼都聽得到」，多元的選擇中可以看見尊重，市場夠大也能有包容與發展。

　　我們在比利時真的遇到很多、看到太多的爵士音樂家，不管歐洲、美洲、非洲、日本來的，他們都非常好接近，別以為爵士音樂家會是像搖滾巨星唱完就走

受邀到Lemmens Institude授課

人，他們會在演完後就下台喝啤酒聊天，很容易就可以跟他們講話，可是講話聊天時，千萬不可以當白目的人，什麼叫做白目的人？就是問說請問你都怎麼即興？或者是問你吉他效果器怎調的？……之類的問題；換言之，我們會很輕易看到這些爵士樂手在大大小小的各種音樂場合中出現。

爵士樂較被視為一種藝術形式而不只是休閒娛樂

而我自己感受最深的是：歐洲人很重視音樂會，我們會看到不管是歐洲或美國音樂家，他們在開音樂會都是非常正式的，把音樂會當作古典音樂會，不是說我只是上台Jam隨便演演！一般我們會認為在爵士樂pub裡有現場聲是無妨的，比如在Bill Evans的專輯《Sunday at the Village Vanguard》中，你可能會從錄音中聽到收銀機的聲音，或是杯子碰撞的聲音，還會有人在講話抽煙等等；可是我在布魯塞爾常親身體驗：台上在演奏，台下不是坐成一桌一桌的，而是一排一排，而只要我跟鄰座小聲交談，後面就會有人拍我的肩膀，並把手指放在嘴巴上比噓，意思是請我不要講話，他們要聽音樂，這是蠻奇特的一種爵士樂聆賞經驗分享。

大型的爵士盛會，就有類似荷蘭的北海爵士音樂節，或是法國也不少，甚至比利時當地每年已經好幾個常態性的活動，我跟凱雅常會去參加、去感受，很多學校學到的東西，舞台上面的演出者就會「印證」給我們看，很是震撼；歐洲當然也會有爵士樂大賽，尤其很多優秀的學長們都會報名，記得曾經有一位很有名的芬蘭學長，他就得了爵士鋼琴大賽冠軍，也迅速得到了唱片公司的青睞，我也有位同學畢業後就到法國去發展，每個人的出路都不盡相同，但是接觸爵士樂的距離也近得多。

之前也有很多學長或同學，交換到德國科隆音樂院，一年回來後，有種脫胎換骨的感覺，這就變成另一種不同的刺激，同一個地方待久，就會有一點油條，我有當過短期的交換學生，交換樂團觀摩表演，德國科隆音樂院的老師過來，我們學生過去，我曾上過探戈音樂課，然後去表演，也有自己到巴黎去和伊朗的音樂家表演，到阿姆斯特丹去表演等等，所接觸到的音樂面向是很多元的。

在學生角色本質上的差異以及如何去適應各種壓力

　　現在讓我們直接來談談：今天如果台灣的學生真的有機會去國外唸書時，跟這些外國學生有什麼不一樣的客觀因素差異？首先，你要繳的學費是他們的好幾倍；其次，因為你才是「外國學生」，你有時間上的壓力，他們可以慢慢學，也可以學一學不想學了，去做點別的事情後再回來學，但你有壓力——你有經濟壓力、你有時間壓力，還有你有因為時常遇到瓶頸沒辦法進步所產生的壓力，這是最恐怖的壓力，因為每個人都在往前衝，雖然前面提過外國人也是有彎遜的，只是他們可能一開始很遜，兩、三年之後就會逐漸變得很厲害，而老師他必須要做抉擇，今天從學校畢業出品的學生，是必須經過QC（Quality Control）的，一定要確定你是可以畢業，他才會讓你通過。

留學生得自己做飯

在我自己渡過的這五六年中，只要每次遇到考試，依舊非常地緊張，尤其到了畢業考的時候，畢業考就是畢業音樂會，一個人要準備四十五分鐘的節目，然後在考完試後，還不知道他們會不會把我當掉！而這些他們就是所謂的jury，在美國影集中jury是指陪審團，在音樂考試或比賽時就是評審團，大概七至十位老師、十位各有所長的音樂專家看著你表演、聽著你考試，有些評審是學校裡的，有些是對外邀請的……各位可以想像一下那會是什麼樣的感覺？偏偏我們學的是爵士樂，又必須放鬆，難度更高了，今天如果是古典樂，我們就是把曲子拉完然後鞠躬就可以走人，雖不中亦不遠矣；可是在爵士樂中，有可能會是全面崩盤，因為我所有學的東西都要在那時表現出來──即興的流暢、技術的純熟、音樂性的有無等等，因此這也說明爵士樂的學習是一個很「矛盾」的環境，它不是說「一步一步，現在只要做這樣就好」，而是「你可不可以再多一點？可不可以再好一點？」，現階段給我們的最低level就是要這樣，可是自己要往上走，等到畢業時，學生就會發現已經走到那個地方了，就跟電梯門時間到打開才發現自己已經在蠻高的樓層的感覺很像，或是電鍋煮飯好不容易煮熟了一樣。

三種常吃到的食物：長條硬麵包三明治、署條與Pita Gyros

在因緣際會下，許多事情都是無法確定的，都是要走過了才會明白，當時我們只覺得自己超級菜，只想真的一定要把爵士樂學好，所以我們投入的用功程度非常非常地驚人，結果老師也會因為感受到這樣的動力，更積極地給我們更豐富的學習；當然，很多時候我們還是會很困惑很頹喪，因為總是搞不清楚老師到底要的是什麼，這種掙扎就挺難受的。老實說在爵士樂裡面其實是什麼都可能（In Jazz, anything is possible!），當想要演奏很多音的時候，有的老師會說：「嗯～技巧純熟」，但另外一個老師就會說：「臭屁，太愛炫燿，音太多！」；而當想營造稍有氣氛用比較少的音時，就會有老師說你：「技巧不足！」，當你想要彈得比較誇張一點的時候，就會有老師說：「個性乖張！」……就是要在這樣的多元評語中，找出自己的音樂之道。然而東方學生最常被講的的問題就是：「不夠swing！對於音樂比較放不開！」可是這本來就是這樣，我又不是出生就是那種血液的人，當然沒有辦法馬上就swing得很自然，我能做的事就是我盡量去感受與揣摩，這也是為什麼後來我們會想到很多方法來幫助東方學生swing，我絕對不會去用西方人的方法「教」swing，就好比你今天教台灣小朋友英文，跟教美國小朋友英文是不一樣的教法。

音樂院外頭

音樂院裡頭

相對較為理性邏輯的習樂態度影響了音樂的色彩

我們也會進一步思索，為什麼歐洲人也能把爵士樂掌握得很好呢？其實和他們的理解力有關，個人感覺歐洲人比較會運用邏輯、會找方法，只要試著這樣做、乖乖照著這藥方吃，做到後來就會是自己的，所以我們可以把自己的學習打上一個問號，永遠懷疑，但不要常常一天到晚去挑戰權威，學習的過程常會出現盲點，總需要有人幫忙點醒。

慢慢地我們的視野也寬廣了，很多新東西都從陌生、抗拒到慢慢適應，老實說，當我第一次聽到一些從沒聽過的音樂，心裡還真的會懷疑：這是爵士樂嗎？很好聽耶！那時我才發現，其實我們對於爵士樂的認知，只是那麼一塊而已，爵士樂是一大片的，甚至我們在台灣的唱片行裡看到的爵士樂CD也只是一小部份而已，因為它只賣台灣有進口的，若台灣買不到CD，你能聽到像這樣的音樂嗎？能不斷接受刺激嗎？有些「美國基本教義派」的人士，會覺得說怎麼可能三四年就知道那麼多東西？所以就第一時間否定了接觸新事物的機會，而在我們的學習過程中，當然不可能馬上萬事皆通學富五車，但是至少對它們有一種基本的了解，然後要培養出我自己的表述，爵士樂就是給我一個能夠去表達的空間。

布魯塞爾街道上的雪景

老師們的身教言教與觀念啟發

我的學校老師，對我有很大的啟發，而我算是在一個很多元的環境之下學習，因為我有歐洲老師，也有美國老師，我的主修老師是美國人，一個道地的紐約人，他十二歲就跟Ray Garland同台表演，可是他有一個很重要的觀念我想跟大家分享，他說：「如果今天出現哪個地方爵士、哪個地方不爵士的評斷，是不公平的！」因為他自己就是一個浪跡天涯的美國人，他說：「爵士樂是地理性音樂，你到哪裡去，那個地方就會有一個圈圈，可是音樂由不同的人加入了更多性格，就會造成音樂很有趣，就會變成有些人做這樣、有些人做那樣，如果今天音樂只剩一種風格，那你幹麼學這個？那你就聽唱片就好了，因為再怎麼學都不會比前人好。而這些音樂的性格，可能跟人比較有關，跟民族色彩比較無關」，試問：如果要用一首歌曲來代表比利時爵士、用一首歌曲代表荷蘭爵士可能嗎？很抱歉不行，請你用一首歌曲代表台灣，答案也是不可能，在這個多元的社會你沒有辦法以偏概全，既然如此，為何不敞開心胸欣賞每種音樂的有趣之處呢？就跟我們到歐洲去學爵士樂，但是我們不是只有去學歐洲的爵士樂而已啊！

第二點，學校老師的藝術創作跟他的教學其實是可以不一樣的，而我們不是所有東西都是在學校學的，很多人會問說，啟彬與凱雅老師講爵士樂、西城故事、歌舞劇、拉丁、funk……等，是怎麼知道這麼多的？都是學校教的嗎？其實，學校

老師並沒有辦法講完全部，時間也不夠，可是他們留給我們的是「鑰匙」，我們必須自己去開門、想辦法去學東西，但我們要回來慢慢整理、慢慢做功課才知道這些東西。我認為好的學校應該要培養學生成為一個自我發電廠，可以自我保養自我維修，自己發展，自己去做該做的事情，而不是說：我唸音樂唸了半天只會同樣的一套東西，這樣就不算真正有吸收，頂多只是在重複學校老師教過的給我們的觀眾或學生聽而已。所以，絕對沒有一所完美的學校，當然沒有一個完美的學生，也沒有完美的老師，我們會在學校聽到各種不同說法，或是不同看法，這是需要習慣的，將會幫助我們在這多元的環境裡更有主見，這種主見不是要讓我們有幼稚的主見，好像我就是要這樣子，而是要讓我們學習看一件事情有不同的觀點，有正必有反；就跟之前提到十個老師來當評審考試，五個高分，五個低分，其中一個就在那邊模稜兩可，系主任就必須負責去統合這些狀況，然後評量一位學生的整體水準。

從挫折中成長

進而言之，要學會自己判斷，什麼是可以或什麼是不可以，舉個例子：在我剛開始到比利時的時候，跟同學聊天時提到我喜歡的音樂，就會放給他們聽，然而他們聽完後有時會表示不喜歡。這情況對東方人來講是很大的挫折，可是我們不敢講，所以我們東、西方的思維，即在這產生了一個衝突，以為你不喜歡這音樂，表示你不喜歡我；不是的！我沒有不喜歡你，我只是不喜歡音樂，這時就必須要學會像他們一樣「就事論事」，該提出問題時還是要提出。

再來，可能有的人會問，可不可以在閒暇之餘打工賺錢？我只能跟大家潑冷水，不可能，因為你能做的事情就只是些低階的工作，當你勞累完了就沒力了，沒有時間又累得要死，得不償失。至於獎學金，在歐洲更是很不時興的制度，因為教育體制幾乎都是公立（國立或皇家等等），學費已經比較便宜，他們其實也沒有必要招徠其他國家的學生來增加一所學校的收入。

所以，出國留學真的會遇到很多很多的衝擊，每個人的衝擊都會不一樣，像我是在那樣環境下過去的，而現在的世代對爵士樂已有點了解，出去的時候一定會有不一樣感覺和想法，像凱雅跟我因為組別不同、年級不同，衝擊就會不一樣，所以學生要大膽假設小心求證，目標要遠大，做事要細心，永遠都會有很多要做的事情。

練琴練累時常會不自覺望向窗外，渴望放鬆一下

讓一所學校以你為榮，而不是你以學校為榮

透過上述介紹，給大家一些概念，每個人學習歷程不一樣，同樣的學校，不同的人、不同的環境，每個人遇到的都不一樣，我們也不可能熟悉每個國家或每間學校的種種，自然也需要更多人去碰撞、去嘗試，我們只能說就讀比利時荷語布魯塞爾皇家音樂院是我們學習爵士樂的一個重要階段，在因緣際會之下，啟彬與凱雅成為了留學歐洲學爵士樂的第一人與第二人，也或許稍微比別人多熟悉一些歐洲的環境與圈子，我們在歐洲已經得到太多寶藏、也認識太多優秀的音樂家或老師，也因為我們的個性使然，所吸收的內容都逐漸轉化成我們今天的音樂理念或教育觀念。

如果，一個人一生可以活到八十歲，我有六年都在這個地方，所以有很多很多的故事可以分享，每個人都會有自己的故事，我的故事跟你的故事不一樣，所以你應該要有自己的故事，但我們只希望大家能在清楚自身狀況、更充實自我能力後再出去，歐洲美國日本澳洲都好，而不是出去之後，後悔發現事情並不是你所想的，也來不及了！

留學歐洲看起來似乎很甜美，學費感覺比較便宜，可是路走起來格外辛苦，你可能花了三五萬來回機票，到了那邊三分鐘定生死，也因為六月份有很多人在等著畢業考，老師會說：對不起，我還不能告訴你；結果因為要等畢業的同學確定畢業，多拖了兩天，而這兩天真是很沉重。音樂學校就是個教育機構，眾人來來去去，能學到多少，以及對於程度的考核，應該才是對學生的自我成長有幫助的部份。

　　記住，爵士樂永遠比你想的還要多，世界比你想的還要廣，真要問我們到歐洲到底有什麼特色，我們會覺得或許「程度」、「要求」、「質感」這三件事情是比較明顯可以感受到的──到了一個level的時候，永遠都會有更好的時候，「基本」與「進階」的分野比較大，一山還有一山高，永遠人外有人天外有天！至於歐洲人跟美國人的爵士樂程度高下爭論，不是我們要討論的，因為其實我們看到聽到的往往是奇異偏見多過於反求諸己，強調自己是哪裡畢業的或哪裡回來的，不能當做護身符，終究還是得在功夫上見真章，常見到歐美或日本的專業爵士樂手在自我介紹時，畢業於哪所學校只不過是眾人學習過程（Formative Years）的一個早期階段而已，真正的造化還是得看自己的能力才行，路，還長得很呢！

2003年回國前在比利時留下最後一張照片

5

特別收錄

期待台灣的爵士樂會更好

往返歐洲與台灣之間的感受

張凱雅

「爵士音樂是不是很難學？」、「為什麼學了半天，就是彈不出唱片裡的那種味道？」、「我們台灣一定沒有爵士的環境……」這些在我出國前就已常聽到的感嘆語調，經過數年後依然如往。可是，剛回國一個多月後，就發現有著名爵士吉他大師派特・麥席尼（Pat Metheny）的到來，哇塞！誰說台灣沒有爵士環境啊？

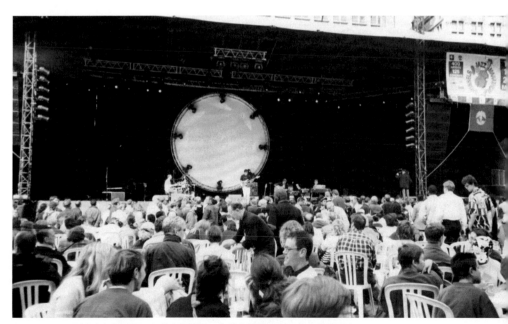

每年入夏於布魯塞爾大廣場舉行的爵士馬拉松，為當地政府全力配合之國際盛事

布魯塞爾的街景

　　其實我還記得在台灣，每一年都有熱衷爵士音樂的人們與音樂單位，用心地照顧這個不太大眾化的圈圈，也安排過不少的爵士音樂會，來過的頂尖音樂家更是不算少！只是以古典音樂為重的台灣，還沒有辦法像國外那樣，接納爵士樂也是一種值得鑽研的音樂類型，才會有人老是問我們「你們學這種東西會不會餓死？」結果，即便我和啟彬都是學了二十幾年古典音樂的科班生，爵士樂就是有這麼大的魅力，把我們兩個人都吸住不放。當然還有許多熱愛爵士樂的迷哥迷妹們，就是對爵士愛不釋手，想把爵士學得更好的人也越來越多呢！

　　「環境」？以前和現在就常聽幾位菲律賓爺爺和藍調的蔡爸，聊著好幾年前台灣的爵士盛況。這次回來，更深受一位媽媽之熱忱所感動，她對就讀國中兒子學習爵士音樂的用心良苦。除了所有的外文爵士教材與音樂，都是媽媽幫兒子訂購的以外，長時間閱讀爵士相關網站的好習慣，讓她可不時地鼓勵兒子練琴及提示新訊息。天啊！這位兒子真幸福，我好羨慕他，是不是該頒給他們「最佳爵士榮譽母子」？回國後短短的一個多月內，周圍的爵士新鮮事不斷發生，值得高興的還多得是，我倒是覺得蠻有環境的呢！

　　許多台灣的朋友來找我們聊學爵士的辛苦，「明明聽了那麼多爵士唱片，怎麼學來學去就是彈不出那種味道……」他們都會指明要學「真正的那種」。一些來台灣演出的外國樂手也對我們說「你們這裡唱片行所賣的爵士專輯，該聽的、該學的已經很夠囉！」是啊！聆聽這件工作，可不只是爵士樂迷的專利而已。而學習爵士音樂的招生廣告多得不得了，卻還是有那麼多人沒辦法找到正確的方向，大家都忽略了「節奏」與「耳力」的重要性。看來經過了數年，我們依然是節奏貧乏、耳界狹隘的小小島，難怪納悶學不好音樂的人那麼多。

非洲文化在歐洲也得到高度重視的機會，使得音樂創作能融合更多元素

　　曾擁有非洲殖民地的比利時，有許多黑人移民，常常在等待大眾交通工具時，身旁的黑人小孩口裡念著節奏、身體隨性地扭動著，另一次等車時，漂亮的黑人小女孩也不怕生地繞著我跳舞。假日裡的安特衛普梅爾街上，有什麼事可以聚集好幾圈的群眾？先看到老爺爺奶奶的手搖街頭小風琴、接著是印度男孩的打擊樂器演出、還有生意最好的兒子與老爹雙爵士鼓競奏等，一旁的觀眾總是感染了幸福的心情，心滿意足地走在街上。

　　回到布魯塞爾的鬧區，每天都有印第安人一邊販賣著編織品、一邊跳舞歌唱；來自俄羅斯的一家人唱著家鄉的民謠；敲玻璃瓶的音樂家在寒冷的冬日裡，邊發抖邊演奏；奇怪的牙買加黑人，口中念念有詞還跳著舞，跳進每家商店裡演出；專賣沙威瑪的大街上，老闆們總是一邊料理，一邊以豪邁的嗓音唱著中東歌曲，讓生意源源不絕；來自非洲的人們也喜歡聚集在街口，大夥拿著尖貝、曼波鼓、康加鼓等，玩上好一會兒呢！幾度前往巴黎龐畢度現代藝術中心，總是有不同的人以各種稀奇古怪的方式，來演出他們的藝術；德國科隆的大教堂前廣場，常見陸續前來佔位子的年輕學生們，拿出他們的手風琴來競技一番；荷蘭阿姆斯特丹的爵士樂俱樂部裡，成群的踢躂舞者集中在台下，等著上台與爵士樂手們搭配切磋，不管慢或快的搖擺樂曲，一個個舞者都能接招成功；經常密集上演的大型歌舞劇、現代戲劇、各類型音樂節與服裝秀等，使得人們把這些活動當成生活的一部份，並增加非古典音樂科系學生的參與學習機會。

　　除了講也講不完的種種見聞以外，節奏與肢體訓練課程是我認為最特別的經驗，因為這樣的學習在台灣是沒見過的。有外國朋友問過我「東方人是不是覺得扭動搖擺身體，是很丟臉的事？」剛到達國外的那一年，節奏肢體課的老師要求每位學生「唱」節奏，周圍的同學都「嘟比嘟哩、哇哇啊啊……」地即興了起來，身體還跟隨著節奏自然又搖擺地晃動，而我完全傻眼不知如何是好，好糗！心想自己怎麼可能會唱得出這種，原來以為只有黑人才做得到的東西？五年的時光咻一下就過了，現在的我可以模仿爵士鼓或任何打擊樂器的聲音，來唱出爵士、拉丁、放克、甚至目前流行的R&B等節奏，唱節奏強烈地成為我演奏音樂的一大助力，完全不用擔心哪兒味道不夠爵士、不夠藍調的。

不管是到圖書館借閱，或是到音樂書店搜尋，應有盡有的音樂書籍為學習者提供了完整的後盾

　　加強大夥們的節奏，是我們剛回來時最先執行的，因為我們深信只有把節奏弄好，想學爵士樂的人們才能快樂地演奏。所以，我有機會能先從媽媽幼稚園中班的幼兒們教起，選擇最自然的肢體動作與語調，將節奏帶入幼兒愛聽的故事中，他們學得起勁的不得了，根本沒有大人們那種SWING不起來的狀況，相信喜愛爵士的朋友們，如能看到小朋友他們的表現，一定會和我一樣感動的。在我曾任教的中學裡，學生們風靡他們的歌星偶像，老羨慕偶像們能做那麼多厲害的音樂、唱厲害的歌，自己卻程度太差。當我把各式各樣的節奏教給學生後，他們真的變得不一樣了，就連今年十二月初的畢業戲劇演出中，都能勇敢地將這些節奏的元素與歌舞結合，所有的同學都願意嘗試新風格，令人意想不到的視覺效果是絕對會呈現的喔！

原本演奏不好爵士音樂的幾位學生，剛開始都彈啊、吹得拐手拐腳的。其中的一位吉他手學生，上課中被要求唱節奏時，居然是以「時機不對」來拒絕開口！現在他們自己都能體會節奏與SWING之間的重要性，並且越來越進步、越來越GROOVY囉！有一回，我正在教一位鋼琴學生練習左右手之間的演奏技巧，學生慢慢地可以感受到唱片裡的爵士聲音，他喜悅地即興了好幾回合，停不下來！學生上完課回去後，啟彬問我「剛是誰在彈？那麼SWING應該是妳吧！」哇哈哈！這是學生彈的，我真是高興！後來有幾次上課，我故意到門外聽聽看，果真這些學生彈的是對的SWING FEEL，太好了……太好了！

　　這些在西方所看的、台灣所感受的，讓我更希望台灣的爵士樂能蓬勃些。看看日本的爵士樂發展，早已經是鼎鼎有名了，中國大陸那邊也辦了不少爵士音樂節，連印度、尼泊爾都有國際性的爵士盛會，咱們可真是慢燉細熬喔！想要人們支持爵士樂就像支持古典音樂那樣，例如本土與國際爵士音樂會大量舉辦、爵士樂科系與學校的成立等，都是遙遠的夢想。有著強烈爵士夢的學生們，還是得花大筆錢到遙遠的地方學，是否能真的學得好？人人都沒把握，都說只能賭啦！要聽、要學都老是處於一種不穩定的狀態。

　　誰回來了、誰出去了、誰又回來了……很多成為爵士音樂家的人都學回來了，是不是應該將爵士樂普及呢？常遇到嘉義、台南、高雄、屏東，甚至宜蘭、花蓮、台東的爵士愛好者抱怨「較多的爵士相關資訊及音樂會都在北部與中部，實在是不公平！」多多協助想學的人，讓學生多聽、多看，多辦社區講座、小型演出等，都是值得試一試的，我們非常希望台灣能有更多人來喜歡爵士樂，支持爵士音樂活動，這樣環境才會愈趨好轉！

chapter 4

爵士樂展望

Jazz

1 闊步邁進的六○年代

調式爵士大揭密

在前面的文章「爵士樂手常用的即興手法」中，已為各位介紹了六種爵士樂手在歷史演進的過程中，所經常使用的手法及概念，其實這些例子可以說舉俯皆是，甚至光是一張專輯或更小的計量單位──一首曲子，就已包含了不只一樣的法則，端看我們如何去歸納理解而已。這些常用即興手法，說得淺顯些就是爵士樂手間的「行話」，個人認為，多了解音樂家〝說話〞的習慣，可能會比較聽得懂他（她）要表達的意思，也可以更聽出樂手的出身背景及傳承影響等等。對於樂迷朋友而言，您絕對保有充分想像、心滿意足的權利，也可以運用文字表達對音樂的感覺，不過既然感覺是主觀的認定，難免會有漏失遺疏之處，這時候除了比較參考更多的旁人心得之外，建立起一些較具建設性的依據，其實會對聆聽音樂、了解音樂，有更深入的體認才是。

我始終認為：**不管是樂迷或樂手，深入欣賞或學習爵士樂之不二法門，應是腦袋充實知識及親耳聆聽音樂同步進行的**，很多東西原來聽不懂的，漸漸地隨著見聞的增長，也會有更新一番的領悟，不管是看中文或原文書（註一）、聽講座、網路搜尋、同好討論都好，只要能正面促進聆賞藝術的多元面貌，都是值得的，畢竟音樂的世界如此地寬廣，從任何角度、任何時期切入，都應該能延伸出更多的樂趣。爵士樂其實不難入門，重點是因為它太個人化了，發展到後來又是百家爭鳴，人人各自表述，以致於大家往往在聆聽的道路上，總會遇到許多的窒礙或不解，與其焦慮恐慌，不如多方面汲取更多相關的常識，並慢慢當個會「進步」的爵士樂愛好者。

當然，樂迷朋友們其實也不需要用〝解剖〞的角度來認識爵士樂，這樣的方法太過頭了，很容易令人興味盡失，然而，音樂既然是人演奏演唱的，總有特色或特徵，如果您不覺得爵士樂是拿來當背景音樂用的，也會偶爾或持續購買爵士樂唱

片，那麼我相信，您希望至少能獲得一些導引或建議，也能從中發掘出興趣來，這也是這系列文章的立意所在。

　　回到正題，之前六項爵士樂常見手法的介紹中，我們其實也帶到了許多著名的音樂家之風格及影響，細心的讀者，應該會看出來這樣的手法概念，會隨著時間的洪流而演進，不再只是侷限於二〇至四〇年代左右的爵士樂，有不少甚至已經是屬於五〇、六〇年代之後的明顯特徵。現在就讓我們持續這個方向，為大家再繼續介紹更多的常用即興手法與演變。

調式（Modes）概念的興盛及特定音階（Specific Scales）的使用

　　1955年左右，約莫也是咆勃（Bebop）樂風盛行了十餘年之後，有些音樂家開始逐漸去尋找新的素材、新的聲響，除了一般大家所認知的往火熱的精純咆勃（Hard Bop）及酷派（Cool）兩個方向靠攏之外，在音樂家之間，也出現了一些較為理論式的整理，譬如著名的編曲家暨理論家George Russell，寫了一本《The Lydian Chromatic Concept of Tonal Organization》，這本理論書時至今日，仍不太好消化，主要的原因是想要完全地運用這個概念，那麼出來的聲響就會變得很亮很新，人耳需要一段時間方能習慣。不過閱讀本書並非是聽音樂者的必要功課，我們可以了解的是這樣追求新聲響的概念，的確影響了許多彼時的爵士音樂家，尤其是今日被公認為爵士樂經典的大師們如Miles Davis、Eric Dolphy等等，這就如同是

現在流行的「趨勢」說法，一個流行的時尚風潮被提出之後，大多的知名廠牌就會跟進，一時之間全世界就會蔓延著一股特定的風潮。

當代爵士樂的領航者Miles Davis，一直就是嗅覺敏銳的先鋒，他對於新聲響的追求，往往是不遺餘力的，除了我們於之前提到過的合奏形式及發掘樂手的部份，Miles也希望能「用智不用力」——與其用盡力氣吹高吹快，不如想辦法從和絃聲響中找出閃閃發亮的聲音，各位不妨聽聽他早於1955年所吹奏的標準曲〈I'll Remember April〉一曲，在即興的一開頭，他就吹出了懸浮於和聲之上、人耳上覺得比較新鮮的聲音，在學理上，那就是所謂的「**Lydian Sound**」。然而只有一個音改變，整體架構不變，對Miles而言可說是隔靴搔癢，所以大家就開始朝新的曲子創作上下手，Miles所採取的方式，是讓節奏組（Rhythm Section）維持搖擺律動及咆勃的互動模式，卻將和聲節奏（Harmonic Rhythm）拉長，用一個音階或兩個音階來馳騁於為數極少的和絃上頭，常見的調式，其實也是音階的衍生而已（註二）。然而就如同我們所介紹過的《Kind Of Blue》中之〈So What〉一曲一樣，創作是這樣發想的，然而即興仍是各憑本事，也就是樂手有更大的空間來達成他心目中想要的聲音，而搭配的夥伴，也要打蛇隨棍上才行。（註三）

建議各位聽聽前**泛藍調調**時期的Miles作品，譬如1958年收錄於《Milestones》專輯中的〈Miles〉一曲，您就會發現背後的樂手於伴奏上，不再是上上下下很忙碌地變換和絃，反而會留空間給即興者來揮灑，而背後的聲響鋪陳，就比較持續穩定些，簡單地說，畫布的尺寸比較大，畫家就比較不會礙手礙腳，一定得像從前一樣不斷穿越障礙的樣子。

當然今天我們在討論調式音樂時，大部分的史書都會拿〈So What〉或John Coltrane的〈Impressions〉當例子，因為它們易於辨認且容易理解，然而調式爵士絕不停滯於此，其中兩個大方向可以給各位作為參考：第一類就是維持寬廣的和聲節奏，在特定聲響的制約上即興，這就會讓聽者產生強烈的「調式」（Modal）感覺；第二類則繼續**找自己麻煩**，在一首曲子上安排不同的調式所衍生的和絃，經過設計之後再來演奏或即興，這樣的調式爵士，最著名的即是Miles的小老弟們，也是今日眾人仰望的爵士樂大師——薩克斯風手Wayne Shorter與鋼琴手Herbie Hancock之諸多經典作品，各位不妨聽聽很清楚的第二類型代表作，由Herbie Hancock所創作的〈One Finger Snap〉一曲，背後的和絃就不照調性（Tonality）

走了，加上又把主題旋律寫得很〝拗口〞，一般聽眾就只能聽見「很快」、「很怪」的感受了！

　　然而請大家不用擔心，第二類型的調式樂曲，請交由樂手來操心吧！一位好樂手，理應說到做到，自己想綁繩子演特技，成敗必須自行負責，這也是為何樂手永遠有需要精進磨練的地方，因為永遠有很多需要克服到流暢自然之處。在一般的音樂介紹或評論文字之中，如果我們讀到一位樂手的曲風帶有濃厚的調式味，那麼十有八九是指第一類型的調式爵士類型作品，而這類的作品除了調式音階之外，還會有一些特定音階的援用，十分容易辨認。因此接下來的章節，就讓我們來體會一下它們的聲音吧！

　　特定的音階聲響，其實還算不少，1958年後的爵士樂，有種愈來愈嚴肅認真的傾向，當然這跟黑人民權運動多少有點關係，有許多樂曲，聽起來也有不少非洲傳統部落祭典的意味，這樣的音樂以古典音樂的角度來看，都以偏小調調性（Minor Keys）居多，它們在和聲進行上，甚至是沈重而延續的，推到最極致，就會用固定而反覆的低音拍型，或是持續的低音來強化，譬如John Coltrane寫給愛妻的〈Naima〉，就是爵士樂史上完全使用「**持續低音**」（**Pedal Point**）的著稱名曲，和聲在上面變換，下面的低音卻堅守崗位。在Coltrane後來的Impulse!錄音時期，也可以聽到貝斯手Jimmy Garrison大量持續而動盪的低音線條，整個節奏組，反倒是像在創造一波又一波的脈動，而多於提供跳動變化的和絃連結。我們一再提到的Herbie Hancock〈Maiden Voyage〉一曲，也有類似的和聲及低音傾向。

　　小調的樂風，讓爵士音樂家可以選擇幾種不同的音階來即興，譬如說大家常聽到的**多里安調式（Dorian）**，除了〈So What〉的主題之外，還有Joe Henderson的〈Recorda Me〉等，不過大部分的聲響，都是出現在即興的過程中比較多。背後鋼琴手的和絃色彩，也愈來愈「暗」（Dark），常常這樣的曲子就很像「包青天」一樣，一開頭鼓手一個銅鈸〝匡〞敲下去，鋼琴手則在後面像是古箏一樣地來回鋪陳色彩，Coltrane有好幾首樂曲都是這樣的味道。

　　既然是小調，在傳統色彩的聯想上，就會有全世界幾乎各民族都擁有的**五聲音階（Pentatonic Scale）**，五聲音階不是只有中國才有，非洲音樂、居爾特音樂、印第安音樂都有大量的五聲音階元素（註四），爵士音樂家使用五聲音階，除了它與藍調音階（Blues Scale）十分近似之外，最主要的原始目的，還是為了要創造出

灰暗、莊嚴的色彩，或是帶有草根性的黑人味。早期比較著名的五聲音階樂曲，有
Duke Ellington的〈In A Sentimental Mood〉（也是John Coltrane偏愛演奏的樂
曲），以及與藍調結合的Milt Jackson之〈Bag's Groove〉、Sonny Clark之〈Cool
Struttin'〉、Art Blakey之〈Moanin'〉等，值得注意的是雖然主題的「創作」上
是五聲音階，但是在「即興」上頭，樂手們還是運用了很多Bebop的手法。比較晚
期的作品，則包括了Coltrane的〈Wise One〉、〈Spiritual〉、著名的《A Love
Supreme》中之〈Acknowledgement〉，還有Wayne Shorter沒事愛在家裡摸八圈
的《Mahjong》，聽聽他們的即興，就會有更多的元素參雜在裡頭了！

　　在即興上，五聲音階也成為了爵士樂手愈來愈愛用的材料，譬如John Coltrane
把原本很可愛的真善美插曲〈My Favorite Things〉改編成〈揮灑烈愛〉的版本中，
就聽他拼命地把五聲音階跑上跑下的，形成了一串又一串的聲響，而非只是一組組
音符而已。原為John Coltrane經典四重奏成員的鋼琴手McCoy Tyner，更把這樣的
觀念發揚光大，各位可以很清楚地在McCoy的演奏中，輕易地聽到許多輕巧卻又快
速的「Pentatonic Run」，這也是為何當比McCoy晚一點出道的當代鋼琴大師Chick
Corea，於1968年推出第一張專輯《Now He Sings , Now He Sobs》時，遭到了兩
極化的批評之緣故，討厭他的人，認為Chick只不過完全是在模仿McCoy而已，而
支持他的人，則會從合奏模式及句法切入，探討Chick Corea的獨特之處，當然，今
天Chick Corea已經是眾人仰望的大師了，然而在當時，不過就是在五聲音階的運用
上，與另一位大師McCoy Tyner有〝撞衫〞的巧合罷了！

　　到了1960年之後，五聲音階的運用又邁向了一個新的里程碑，爵士樂手們不
但從音階上去找和絃，更援引從前調性音階（Diatonic）的方法，以跳接排列的方

式，產生了**四度音程（Fourth；Quartal）**的聲響（註五），有一張很棒的專輯，就完美地示範了四度音程的即興，應該是長什麼樣的？那就是由風琴手Larry Young邀集小號手Woody Shaw、薩克斯風手Joe Henderson、鼓手Elvin Jones等三位強棒，於1965年錄製的「Unity」專輯，其中Larry Young在標準曲〈Softly , As In A Morning Sunrise〉中的即興，是個人覺得該曲版本最佳示範之一。而前述的小號手Woody Shaw，也是把**「五聲音階四度化」**的高手，聽聽他的《Little Red's Fantasy》專輯，通篇都出現我們所介紹的聲響。此外，Coltrane在前鋒村現場專輯中的《Chasin' The Trane》，也出現了大量的相似句型。這樣的聲音，在六〇到七〇年代，被視為「現代感」的表徵，因此崛起於當時的今日爵士樂中流砥柱，幾乎都是五聲音階四度化的愛用者。

　　或許再讓大家找找以下的創作曲，會讓您對於四度音程更加清晰：

1. 薩克斯風手Eddie Harris的〈Freedom Jazz Dance〉（收錄於Eddie Harris《The In Sound/Mean Greens》專輯 Rhino 8122-71515，或Miles Davis二代五重奏之《Miles Smiles》專輯 CBS/SONY 32DP 724）
2. 薩克斯風手Wayne Shorter的〈Witch Hunt〉（收錄於《Speak No Evil》專輯 Blue Note 0777 7 46509 2 2）
3. 薩克斯風手Joe Henderson的〈Inner Urge〉（收錄於《Inner Urge》專輯 Blue Note 7 84189 2）
4. 鋼琴手McCoy Tyner的〈Passion Dance〉（收錄於《The Real McCoy》專輯 Blue Note 0777 7 46512 2 6）
5. 鋼琴手Chick Corea的〈Straight Up And Down〉（收錄於《Inner Space》專輯 Altnatic Jazz 7567-81304-2）

想想看：當這些充滿現代感的聲音，又被樂手拿回去演奏爵士樂標準曲（Jazz Standards）的時候，是不是就像是一首又一首全新的曲子一樣呢？就跟之前談到的第二項「更進階的和聲概念回頭影響即興的線條」一樣道理，爵士樂的法則應該是活的，它應該讓每個人都可以「哦？還可以這樣！」，而不是「不行，我只能這樣！」。更仔細地聽，不是還能聽出爵士樂唱片製作錄製的年代，甚至是哪位樂手灌錄的？慢慢地，不需要藉由書面資料的查詢，或是沒有把握的臆測，您也可以聽出來樂手的〝簽名句〞（Signature Licks）或是語氣用法囉！

　　特定音階的用法，還有兩種不得不提，因為在調式爵士音樂中，這兩種也常被認為是「Modal Feel」。第一種，是非常具有異國風情的**西班牙色彩**，一般我們談到爵士樂中的西班牙風，大多會以Miles Davis/Gil Evans的《Sketches Of Spain》專輯、〈Flamenco Sketches〉一曲，或具有西班牙血統的Chick Corea、Al Di Meola作為例子，然而其實在老早以前，西班牙元素早已是爵士樂混種提煉的重要因子，號稱是爵士樂發明者的Jelly Roll Morton，就說過爵士樂是有些「Spanish Tinge」的。不過，在調式爵士盛行的年代，有幾首曲子是非常明顯的西班牙音階風，他們分別是1961年John Coltrane的〈Ole〉、1964年Joe Henderson的〈El Barrio〉、1965年鼓手Pete La Roca改編演奏西班牙傳統曲調的〈Malaguena〉，這三首曲子彷彿是三胞胎一樣地相似，後兩曲的薩克斯風即興手Joe Henderson，也有幾分John Coltrane的影子，大家可以比較看看。

　　第二種特定的音階，則是**全音音階（Whole Tone Scale）**，這樣的音階好像是膨脹的氣球一般，看不清頭尾，調性色彩十分不明顯，卻又極容易辨認，在古典音樂中，十九世紀的印象派作曲家德布西（Claude Debussy），就大量運用這樣的全音音階色彩，來塗抹出朦朧的音樂圖像。而在爵士樂中，除了爵士樂手把它當成一種新鮮的手法運用之外，也多少帶有一絲絲的異國風情，因為印尼爪哇島上的民族音樂，於音階上有與全音音階相似之處，因此只要您看到曲名上帶有Java兩字的，大概都會有全音音階的聲響，譬如中音薩克斯風手Jackie McLean的〈Isle Of Java〉，其他爵士樂中著名的全音音階曲子，還包括了小號手Lee Morgan的〈Our Man Higgins〉、薩克斯風手Wayne Shorter的〈Ju Ju〉等。

　　而回過頭來看，當然各位也很明瞭了，全音音階也是可以在即興時使用的，至於怎麼用？是樂手的學習目標，這樣的聲響，也需要格外花時間來熟悉適應。我們可以舉出兩位樂手將全音音階愛用得蠻明顯的，供各位做個參考。首先是上面提到的中音薩克斯風手Jackie McLean，他在Blue Note旗下的前後期作品，都可以聽出對於這個新鮮音階的嘗試，搭配他獨特的尖銳偏高薩克斯風聲音，全音音階蠻好找出來的。另一位，則是大名鼎鼎的鋼琴手Thelonious Monk，他有一句招牌句，就是快速地以全音音階在鋼琴上滑行下來，很多樂曲的前奏，或是Monk的即興開始之際，都可以聽得到，甚至在他改編George Gershwin的〈I Got Rhythm〉重譜旋律成〈Rhythm-A-Ning〉時，句尾也來了句全音音階的上行。如果您因為村上春樹而愛上Monk，想必有幾張他的專輯，拿起來聽聽看吧！

　　當然爵士樂中還有一些有趣的音階，不過有不少是必須要端看和絃的色彩與組成，或整首曲子的基調來由樂手決定的，譬如大家或許看過一種叫做「Diminished Scale」的音階，同樣的，John Coltrane老大又把它七十二變，吹出一堆設計過的句型，也又變成了爵士樂的文化遺產。筆者最近也聽過年輕的薩克斯風手Chris Potter，把琉球的傳統音階拿來寫作，變成了一首〈Pelog〉，因為好聽易記，後來就乾脆直接改名為〈Okinawa〉經常演奏了！我想他的心裡，也沒在想些本土化在地化的宗旨目標，不過就是把這樣的音階、色彩當作是創作素材吧？

　　其實花了比較多的篇幅來介紹調式爵士，主要也是深感這樣的爵士樂風格，往往在對於外文資料的理解以及對名詞的謬誤之後，於國內常發生愈講愈糊塗的情況，偏偏這個範疇，時至今日仍是爵士樂的主流，譬如Post-Bop、Straightahead、Mainstream、Jazz Fusion等等，都有這項調式手法的大量存在及高度運用，因此

筆者希望能藉由許多的音樂範例，讓大家聽得更明白。何況我們也可以很清楚地發現：許多爵士樂中的重要人物，他們的貢獻與影響，都是**多層次的**，這也是他們在經過了許多年之後，依舊是眾人模仿、取材並討論的對象，我們在認識他們的過程中，最好仍能保持開放心胸，切勿失之武斷才好。相對就樂手而言，這又是一條漫漫無止境的長路，當一位專業的好樂手，最怕的就是讓聽眾覺得「啊，又來了……」的乏味感，因此在避免被每每破招的前提之下，爵士樂手還是得同步充實技術及常識，向豐富的爵士樂寶庫取經的，在聆賞與創作之間，爵士樂的更多可能，就會這麼擺盪激活著！

Pre-Kind Of Blue Modal Concept

〈I'll Remember April〉
收錄於Miles Davis《Blue Haze》專輯
（Prestige OJC20 093 2）

〈Miles〉（又稱新版〈Milestones〉）
收錄於Miles Davis《Milestones》專輯
（CBS/SONY CK40837）

第二類調式爵士作品

〈One Finger Snap〉
收錄於Herbie Hancock《Empyrean Isles》專輯
（Blue Note CDP 7 84175 2）

Pedal Point 持續低音

〈Naima〉
收錄於John Coltrane《Giant Steps》專輯
（Atlantic 7567-81337-2）

〈Maiden Voyage〉
收錄於Herbie Hancock《Maiden Voyage》專輯
（Blue Note CDP 0777 7 46339 2 5）

Dorian Sound主題

〈Recorda Me〉 收錄於Joe Henderson《Page One》專輯（Blue Note 7243 4 98795 2 2）

五聲音階主題

〈In A Sentimental Mood〉
收錄於John Coltrane《The Gentle Side Of John Coltrane》專輯
（Impulse! GRD-107）

〈Bag's Groove〉
收錄於Miles Davis《Bag's Groove》專輯
（Prestige OJCCD-245-2）

〈Cool Struttin'〉
收録於Sonny Clark《Cool Struttin'》專輯
（Blue Note 0777 7 46513 2 5）

〈Moanin'〉
收録於Art Blakey and the Jazz Messengers《Moanin'》專輯
（Blue Note 0724 3 49458 9 2）

〈Wise One〉
收録於John Coltrane《The Gentle Side Of John Coltrane》專輯
（Impulse! GRD-107）

〈Spiritual〉
收録於John Coltrane《"Live" At The Village Vanguard》專輯
（Impulse! MCD39136）

〈Acknowledgement〉
收録於John Coltrane《A Love Supreme》專輯
（Impulse! GRD 155）

〈Mahjong〉
收録於Wayne Shorter《Ju Ju》專輯
（Blue Note CDP 7243 8 37644 2 6）

Pentatonic Run即興

〈My Favorite Things〉
收錄於John Coltrane《My Favorite Things》專輯
（Atlantic 7567-81346-2）

五聲音階四度化即興

〈Softly, As In A Morning Sunrise〉
收錄於Larry Young《Unity》專輯
（Blue Note CDP 7 84221 2）

〈Chasin' The Trane〉
收錄於John Coltrane《"Live" At The Village Vanguard》
專輯 （Impulse! MCD39136）

西班牙音階主題與即興

〈Ole〉 收錄於John Coltrane《Ole Coltrane》專輯（Atlantic Jazz 7567-81349-2）
〈El Barrio〉 收錄於Joe Henderson《Inner Urge》專輯（Blue Note 7 84189 2）
〈Malaguena〉 收錄於Pete La Roca《Basra》專輯（Blue Note CDP 7243 8 32091 2 5）

全音音階主題與即興

〈Isle Of Java〉收錄於Jackie McLean《Jackie's Bag》專輯（Blue Note CDP 7 46142 2）
〈Our Man Higgins〉收錄於Lee Morgan《Cornbread》專輯（Blue Note CDP 7 84222 2）
〈Ju Ju〉收錄於Wayne Shorter《Ju Ju》專輯（Blue Note CDP 7243 8 37644 2 6）

全音音階主題片段與Monk式的即興

〈Rhythm-A-Ning〉
收錄於Theloniuos Monk《Thelonious In Action》專輯
（Riverside OJCCD-103-2）

以琉球音階作為主題素材

〈Pelog〉
（〈Okinawa〉）
收錄於Chris Potter《Moving In》專輯
（Concord CCD-4723）

註一：有關爵士樂的書其實很多種類，有樂手專用的學習、鑑賞家愛用的集大成評鑑、專家學者的
　　　論述、傳記、歷史、專題探討、為不同族群所設計的指南入門、雜誌形態的報導、行銷，甚
　　　至是由音樂所延伸寫作的文學作品如小說、散文等，換句話說，寫作跟爵士樂相關的文字，
　　　不一定都稱之為「爵士樂評論」，這是很容易混淆的地方。

註二：簡單來講，每個大調、小調都可以讓音階裡頭的音輪流當開始音，造成七個不同的順序
　　　（Mode），然後，再把這些開頭音拉到一樣高，這樣從一個Do開始，就可以有很多很多不同
　　　的聲響，即興者或作曲家再即時從中挑選，當然他必須要先認知到什麼樣類型的和絃，可以
　　　搭配哪些類型的調式音階，此即調式之簡義。

註三：請參閱「買完更多張好聽的爵士專輯之後呢？──仔細聆聽爵士樂即興之必要」一文。

註四：多聽聽好萊塢電影的配樂，您就能聽出許多描述時代場景的橋段或歌曲中，有許多五聲音階
　　　的存在，譬如迪士尼卡通電影「風中奇緣」的主題曲前奏，或是很多跟愛爾蘭有關連的動作
　　　片、文藝片等。

註五：譬如把A-C-D-E-G-A跳接排列，即成A-D-G-C-E-A，或是A-D-C-E-D-G-E-A等。值得注意的是
　　　五聲音階可說是東方人打從娘胎起就熟悉不已的音階，然而西方人運用五聲音階的方法，並
　　　不若我們傳統以順階或琶音的方式來演奏或創作。

不可能的任務

爵士樂發展及未來的發展預測

　　天啊！是誰給了這麼大的一個題目！要用短短的篇幅來概括這個肯伯恩斯（Ken Burns）跟溫頓馬沙利斯（Wynton Marsalis）明明就經歷過卻打死也不承認當時的音樂算爵士樂的年代，卻同時也是歷史上新舊傳承、融合再造、豐富多元、縱橫交錯的年代，應該算是「不可能的任務」吧？先想一想，我七〇年代的時候在哪裡啊？我才剛出生於嘉南平原，老家旁邊有一望無際的台糖甘蔗田；娃娃臉的盛竹如，還在電視上播報新聞；學校裡的少棒隊學長們常常打了個世界冠軍，讓我們全鎮半夜放炮狂歡；唸台大的小阿姨除了穿著時髦外，還會回來教我們唱唱〈蘭花草〉……這些大概是七〇年代台灣人在忙的事，也是小朋友們的記憶吧？八〇年代及九〇年代，除了國語流行歌及Top 40、重金屬以外，大部分的時間我都認真地泡在古典音樂的訓練中，並跟大家一樣，對於國外的音樂資訊與學習，只能藉由摸索來獲得，多的是以訛傳訛的常識與道聽途說、崇洋自卑，使得〈爵士〉這個字可以輕易地被套用在任何音樂系沒有教的音樂上。這樣的情況，一直要等到五年前遠赴歐洲之後，藉由學校的教育、環境的薰陶、系統的聆聽、實地的操作，才算與爵士樂交了朋友，也對她的真實面貌與來龍去脈，有了更全面的認識。因此，以下內容，將不求客觀、不打文藝腔、不故作正經，以樂手的自身觀點與「境外」觀察，來聊聊這三十年中爵士樂的狀況及二十一世紀的走向。

　　如果各位都是「誠品好讀」之前各爵士名家執筆長期的忠實讀者，也都有擺幾本他們的書在書架上的話，應該很輕易地就能查出爵士似乎於六〇年代就衰弱了，搖滾樂才是接下來的主角等等事實，但是配角的意思不是不會演戲喔！可能還更厲害喔！就跟那種演莎劇出身的英國演員一樣，舉手投足之間，都是硬底子的老將，譬如小號手Woody Shaw、鼓手Elvin Jones、薩克斯風手Sam Rivers等人的舞

台雖小沒什麼人注意，所創作出來的音樂卻是驚世的瑰寶。而在美國本土還有不少家學淵源的樂手，他們聽過的音樂之多、對歷史風格的了解，也形成一股很強的力量，這類的代表人物即為Joe Lovano、Kenny Garrett，當然還有Marsalis兄弟等人，你可以不喜歡他們的音樂，但是其中的精緻度與複雜度，卻是毋庸置疑的。而六〇年代的兩大餘風——Miles Davis帶頭的爵士電氣化及John Coltrane影響的爵士自由化，也都持續地發展出所謂「Fusion」及「Avant-Garde」的「派別」，好的當然就不用說了，然而濫竽充數的也迅速地多了起來，有那種從頭到尾只能彈一種和絃、吹一種音階、打一種節奏的樂手，只要擴音器（Amplifier）大聲盲目的掌聲也會多，也有更多不知自己在爽什麼、聽眾更爽的樂手，胡亂惡搞一通後宣稱自己是「解放」、「革命」的也大有人在，「好」與「壞」的界限愈來愈模糊，而如把這把尺完全交給聽眾來衡量，其實可能只更流於感官的宣洩而已。

　　Coltrane死得早，所以很多樂迷直接把他奉為「神」，也有人被嚇跑，認為他死前的音樂根本就不算爵士樂了，畢竟強心針是不能每天注射的，而對後生晚輩的音樂家來說，那股泉源不絕的「能量」，才是激勵他（她）們不斷自我提升、往上探索的原動力。而Miles死得晚，便成了「英雄」，唱片公司靠幫他打扮得「瑞氣千條」來營造日益失血的人氣，並出錢讓他不斷找新人、找素材融合嘗試，如果照著四〇年代的定義，那麼這裡的音樂根本不能算爵士樂，而「英雄」日漸凋零的情況下，讓Miles等人每次的現身都成為是一個眾所矚目的「事件」，也是讓歐美爵士音樂節能持續生存的方法。值得注意的是跟Miles一起打天下的前後良臣賢將，迄今依然都活躍著，他們的努力，應該是這段時期的重心，你絕對無法忽略Weather Report、Return To Forever、Mahavishnu Orchestra等團體對音樂發展的貢獻與衝擊，從中你還能窺得**傳統爵士樂手對異國風情的嚮往及探索**，這是必然的現象，因為在爵士樂中，沒有所謂的「跨界」這個字，她本身就是一個不斷吸收融合的樂種。然而在走極端、完美的爵士搖滾、電氣爵士之後，有人愈作愈「軟」，有人就再度懷念起從前了，這時候，所有曾在傳統爵士樂配置（Acoustic Jazz）中努力過的嘗試，又變得重要起來，音樂家們也有更多新的想法，在這方面，「爵士學校」的興起也是一大因素。

　　七〇年代以前，爵士樂手大概還能在「街上」學到爵士樂，你只要住在爵士樂興盛的城市，或年紀輕輕就跟著叔叔伯伯到處跑場即可，可是這種「師父帶徒弟」

的情況隨著老樂手愈來愈少、大環境愈來愈不允許而日益困難，而從七〇年代開始蓬勃發展的爵士樂學校，就彌補了這個不足，除了最有名的私人機構Berklee外，數以百計的傳統歐美大學音樂系或古典音樂院，都增設了爵士音樂系，表示這音樂也變成了一門專門的學問、需要專業的訓練了，當然，也有人譏諷此舉為「將爵士樂送入博物館」，但需要一個志同道合的學習環境，卻是不爭的事實，而且其間要求的程度愈來愈高，譬如主修爵士鋼琴的如果沒有紮實的古典基礎，別的大概就甭談了，聽聽像Brad Mehldau、D.D. Jackson、Uri Caine及他們的前輩們就曉得。而目前爵士樂教育面臨的問題在於「Now everybody listens to the same thing」，跟一般四年制古典音樂教育只能進行到古典浪漫樂派之和聲理論一樣，爵士樂教育也必須思考如何塞入繁花似錦的音樂發展，根據筆者自己的觀察與體驗，普遍來說終究大概也只能帶到六〇年代，剩下就得靠自己闖蕩；因此，每個人在競爭激烈、條件相當的狀況下，該如何出類拔萃，就變成一個嚴肅的問題了，所以炒政治正確的、種族的、崇古的、極端的、融合的、意識形態的，仍然是目前重視大眾傳播媒體的美國會繼續翻騰下去的狀況，然而對健康且「嗅覺靈敏」的爵士樂手來說，其實那是很無聊的，愛組合什麼樣的素材做什麼樣的菜，幾乎是操之在人，而對得起自己良心的音樂，就是好音樂。

那麼美國之外呢？Wow！這再談下去可能會要人命的！光歐洲一個地方，又有許多「可歌可泣」的動人詩篇啦！簡單說來，如果同樣在ECM旗下的美國樂手Pat Metheny、Keith Jarrett、Bill Frisell等人，可以把從小聽過的鄉村樂、搖滾樂、古典樂……等都放進他（她）們的創作之中，那麼，美國之外的樂手，又有什麼理由不可以？我也可以講挪威的鹿、普羅旺斯的葡萄、威尼斯的河、草原上的豹、沙漠裡的駱駝呀！但是，這絕對需要對爵士樂與民族樂兩方面都有深入涉獵並有所成的音樂家來玩，才會有趣，要不不是四不像，就是濫情囉！

相信我們老祖宗說的話：風水輪流轉、分分合合，在爵士樂裡，什麼事情都是可能會發生的，而生得愈晚，你就得知道更多，因此還是先由了解歷史著手吧！

◎延伸聆聽十張：

1. Joe Lovano - 《Landmarks》（1990）

2. Miles Davis - 《Live-Evil》（1970）

3. Mahavishnu Orchestra with John McLaughlin - 《The Inner Mounting Flame》（1971）

4. Woody Shaw - 《The Moontrane》（1974）

5. Chick Corea & Return To Forever - 《Light As A Feather》（1972）

6. Brad Mehldau - 《Art of the Trio, Vol. 2: Live at the Village Vanguard》（1998）

7. Sam Rivers & Alexander von Schlippenbach - 《Tangens》（1997）

8. Steve Coleman - 《Genesis/The Opening of the Way》（1998）

9. John Scofield - 《Pick Hits Live》（1987）

10. Keith Jarrett - 《My Song》（1977）

到底在搞什麼玩意兒？

當代爵士樂常用手法解析

　　爵士樂的世界，是如此繽紛多采，以致於到了唱片行的爵士區，往往是新舊並陳，讓人不知如何下手？而每年都會有或多或少的爵士樂節目受邀前來台灣演出，不少人在慕名聆聽之後，反而產生更多的疑惑，譬如「鼓神傑克狄強奈既然是鼓神，為何沒有眩技飛快的強力鼓技演出？」或「肯尼賈瑞特為何不吹咆勃就好，而光搞些媚俗的帶動唱把戲？」等等。當然，聽爵士樂不該有壓力，各人也應有自己的喜好與評判標準，然而這些被稱之為「當代爵士」（Contemporary Jazz）的不同特色樂手們，總有些爵士歷史書籍還來不及歸納的時尚風潮吧？而他們，又從爵士樂歷史中，學得了什麼？又演化出了什麼？除了我們聽得懂的Bebop語彙、Walking Bass、合奏模式、動機發展外，還有什麼新思維？

　　回到唱片行的爵士區，老爵士、新爵士通通擺在一個架上，日版的TOCJ/RVG購買者大有人在，而Verve、Blue Note等大廠力捧的新人，也會提出比較具有行銷意味的宣傳主題；考古型的歷史錄音卻也不斷地再翻新版本、遺珠發現、改進音質，整理全集等，除了以蒐藏心態購入Mosaic、CBS、OJC系列的大全套之外，一些在台灣知名度較低的樂手，彷彿就中了魔咒一般，唱片代理商不敢多進數量，放在架上更是乏人問津，只有少數慕其名的爵士樂學生或忠實支持者會買（雖然現在網購的愈來愈頻繁了），難道，他們的東西，就因為「不符合本土市場口味」就應該被忽視嗎？還是要等得到國外大獎或專業媒體評鑑後，大家再來一窩蜂搶購珍藏呢？或許，多一些了解，不但能嗅得爵士樂慣於結合時代潮流的風向球，也可以用比較健全的心態來看待整個爵士樂的發展？

Miles Davis - 《Live-Evil》
（Columbia/Legacy C2K 65135）

　　因此，今天就讓我們不妨來談談，一些自八〇年之後逐漸崛起的爵士樂發展方向，不管您喜不喜歡，希望可以是在多了解一些的狀況之下所作的判斷，而非只是「聽懂原來就懂的，排斥第一印象不喜歡的」囉！

　　七〇年代，對許多擁護傳統原音爵士的聽眾而言，是個不太討喜的年代，因為彼時的爵士樂，大量結合搖滾、放克、民族音樂的元素，原來爵士樂的「味道」淡了，而嘗試（Progressive）的意圖變得非常地濃厚，聆聽當時的搖滾樂、黑人音樂等，其實根本就是大雜燴，所有素材都在廚房裡打翻重組，各類音樂相互影響，音樂的分類，其實並沒有太大的意義。聆聽變色龍小號手**Miles Davis**於1970年所錄製的〈Live-Evil〉專輯，聽到的是與不少概念性經典搖滾團體相近的色彩與錄音音質，而裡頭的樂手，都是當今被稱之為「爵士樂大師」的人物，譬如鋼琴手Herbie Hancock、Chick Corea、Keith Jarrett、貝斯手Dave Holland、Ron Carter、鼓手Jack DeJohnette、Billy Cobham、吉他手John McLaughlin等人，他們難道是「向商業靠攏」？或是「迷失了自我？」其實都不是，只不過是爵士樂的追尋新素材本質，讓他們對外取經，並試圖做出一些成績出來，加上新樂器、音色的研發譬如效果器、電子合成器、錄音技術等的帶入，使得七〇年代──一般稱為「融合樂」（Fusion）年代──聽來不是那麼容易悅耳，但卻充滿了質樸的生命力，以及赤裸裸的衝擊感（Punch）。

　　因此，正如書上告訴我們的一樣，這些小老弟，開始各奔前程大展鴻圖了，有偏電子、放克的Herbie Hancock《The Head Hunters》、偏拉丁、搖滾的Chick Corea的《Return To Forever》、Tony Williams偏搖滾的《Life Time》、John McLaughlin與Billy Cobham偏印度、搖滾的《Mahavishnu Orchestra》等等，但

Jaco Pastorius - 《The Birthday Concert》
（Warner Bros 9362-45290-2）

The Brecker Brothers - 《Heavy Metal Be-bop》
（One Way Records OW 31447）

他們仍保有大量的即興演奏、互動，這是一般聽眾可以聽出跟爵士樂有連結的地方。而現在以Standard Piano Trio聞名於世的Keith Jarrett，也有衝到嚇死人的Impulse！時期作品錄音，保證是很多熱愛他優雅、慧詰的鋼琴演奏的爵士樂迷，所不小心買到誤以為是**地雷片**的樂風…………

另一個恆星型的指標性人物，就是貝斯手**Jaco Pastorius**，他的錄音與作品，也跨越了爵士樂的傳統，將放克、搖滾、節奏藍調（R&B）等元素放進來，圍繞在他身邊的樂手，也都具備相似的背景，如薩克斯風手與小號手的兄弟檔Brecker Brothers、吉他手Mike Stern、鼓手Peter Erskine等等，換句話說，他們等於是又聽爵士樂，也聽搖滾樂長大的小孩，既然爵士樂是藉由創作與即興充分表達自我的音樂，從小耳濡目染的音樂，自然會融入音樂元素之中，造成了這個世代的爵士樂手，幾乎都是以搖滾樂的力道來演奏爵士樂，不但有著強有力的音色，藉由勤奮練習，又可以把所謂的後咆勃（Post Bop）語彙練到駕輕就熟，音樂又有趨於複雜、自我挑戰的傾向，聽起來就會覺得很「滿」，台語說「摧甲飽」的感覺，Michael Brecker就曾經在訪問中提到，當年他們追求的就是一種「快狠準」，試圖以掏空

自己挑戰極限，來達到完美境界，不但在演奏上ㄍㄧㄥ到破表，創作上也是極盡費盡心思之能事，而當然，搖滾樂迷隨之被吸引而來，一端狂熱地喜愛這類型的「Musician's Music」，卻也失去了另一端喜愛傳統味道的爵士樂迷。

很重要的是：爵士樂並沒有死亡，各類型的爵士樂依然存在，還是有Count Basie Big Band、還是有Art Blakey & the Jazz Messengers、還是有Grant Green、還是有Free Jazz……音樂只要有人繼續演奏，她就不算宣告死亡，頂多是算流落異鄉、失聯人口而已。而以唱片公司的角度而言，總是得想出一些迎合時代潮流的賣錢方式，就跟注意現在各大城市的知名服裝展，就可以知道接下來一季的流行大概是如何？因為帶頭的設計師總是會提出一個符合時代脈動的流行讓大眾接受。因此，受到八〇年興起之復古風影響，爵士樂也開始了復古的時尚，最有名的就是由小號手**Wynton Marsalis**所引領風騷的回歸傳統，有趣的是現在大家在介紹Wynton Marsalis時，老是拿他跟他老哥薩克斯風手Branford Marsalis做比較，彷彿前者是純正血統的紐奧良爵士家庭出身的少康中興人物，後者卻是叛逆不乖、專與搖滾樂手玩在一起的小子一般。

Wynton Marsalis - 《Marsalis Standard Time Vol.1》
（CBS CK40461）

Herbie Hancock - 《Quartet》
（CBS 465626 2）等於是Herbie Hancock三重奏
（與Ron Carter和Tony Williams）
加Wynton Marsalis

事實真是如此嗎？當然不是！Wynton除了純正的爵士樂血統、傲人的古典學院背景與技術、出色的口才及領導統御能力之外，不要忘了他也是出身於所謂的Hard Bop樂手搖籃——Art Blakey & the Jazz Messengers樂團，也算是被公認為Post Bop代表的Miles Davis第二代黃金五重奏樂手如Herbie Hancock等人所帶出來的，爵士樂中該學的、該知道的，他一樣也沒漏掉！當Wynton宣稱他不喜歡六〇年之後的爵士樂時，至少我認為他是了解了，才能有自己的看法，而不是單純地為反對而反對，在一篇Wynton與他的前輩老哥Herbie Hancock的對談訪問中，我們可以很清楚地看到Wynton敢批評，是因為他了解，只是他比較滿腔熱血多話罷了！（註一），也就是因為如此，他倡導或影響的回歸爵士樂傳統運動，也一時蔚為風潮，套句行銷常用的名詞，Wynton Marsalis找到了他的「市場定位」，然後他可以逐步地實現他的夢想——推廣爵士樂、創作爵士樂、吸引更多樂手加入爵士樂陣容、也利誘唱片公司投資這個市場。而他的標籤明顯，動作又大，以致於大家都認為彷彿就只有Wynton Marsalis在運用傳統元素了！

看看他的哥哥，也是極受人推崇的薩克斯風手**Branford Marsalis**吧！他於CBS唱片旗下所出版的音樂，大多是偏向於紮紮實實的Hard Bop、Post Bop曲風，您可以聽到不只是Charlie Parker及John Coltrane，還有Wayne Shorter、Joe Henderson，以及更傳統的Coleman Hawkins、Sidney Bechet、Don Byas等人的影響，一位樂手的聆聽「輸入」跟他的演奏「輸出」，有時在少了文宣的推波助瀾下，反而需要更細心地聆聽才能感受到，而諸如Branford這樣的樂手，更能巧妙地運用傳統元素來創作新音樂。尤其在與鋼琴手Kenny Kirkland與鼓手Jeff "Tain"Watts的合作之下，每張專輯都有令人讚嘆的佳作出現，到了他1999與2000年的兩張專輯《Requiem》（Columbia CK69655）（悼念過世的搭檔Kenny Kirkland）與《Contemporary Jazz》（Columbia CK 63850），更是把他的理念視野詮釋得淋漓盡致了！

Branford Marsalis - 《Requiem》
（Columbia CK69655）

Branford Marsalis - 《Contemporary Jazz》
（Columbia CK 63850）

　　這些是「後咆勃」（Post Bop）曲風嗎？可以說是也可以說不是，說是的原因，只是單純就時間點及醞釀成形的脈絡來看而已；說不是的原因，是「後咆勃」的分類方式實在過於粗糙，有點只要看到阿度仔就都是美國人的講法，不太有建設性，然而我們卻可以清楚地聽到一些音樂上的特徵，譬如爵士樂史中的音樂風格，都可以聽到一些些——有Swing、有Bebop、有R&B、有Gospel、蠻多Wayne Shorter與Herbie Hancock類型的調式（Modal）爵士手法創作、很多Miles Davis第二個偏Post Bop五重奏風格的合奏互動模式，甚至自由即興為開場等（譬如《Contemporary Jazz》專輯中的第三首〈Elysium〉），而在作曲上，有更清楚的主題呈現、更寬廣的和絃鋪陳等等，但是，所有元素都被拆開來重組了。

　　甚至在當年被稱為「幼獅」（Young Lions）的「因應市場吹復古」的樂手們，後來都慢慢地開始進行他們更具企圖心的錄音創作，譬如被眾家叔叔伯伯重用的低音大提琴手**Christian McBride**，自己出專輯就從煙霧迷瀰漫的復古裝扮中跳出，音樂與外在上都有MTV的科技風。國內觀眾因為Verve五十週年卡內基音樂會現場DVD而認識的亮眼小號手**Roy Hargrove**，除了吹得一手好Bebop之外，在1994

年也邀集了幾位影響現代爵士樂甚巨的薩克斯風手，從Joe Henderson、Johnny Griffin、Stanley Turrentine到Joshua Redman、Branford Marsalis等，吹奏幾首現代風味濃厚的樂曲，甚至到後來又跟進了古巴樂風的、嘻哈曲風的作品，觀眾可以開始不喜歡他們，但是這種火力展示其實也是實力的逐漸表露，就算是商業行銷作品，也是有料方能行銷才行。

　　另外兩位就是將門之後的薩克斯風手**Joshua Redman**與**Ravi Coltrane**了！Joshua Redman當初出道時，被批評不若他的父親Dewey Redman那麼地具前瞻性，而他所選擇灌錄的曲目，大多又是所謂的「教科書標準曲」，搭配的樂手亦都是一時之選，以致於大家認識的Joshua Redman，好像就只是一個會炒冷飯的紈褲子弟而已。但是事實真的是如此嗎？首先，Joshua Redman對於樂器的掌控功力一流，其次，他的音色使得即使是一般的聽眾也能輕易接受，而接下來，如果您多聽聽他在鋼琴手Brad Mehldau及鼓手Brian Blade加入班底後的音樂，實在很難用「重溫美好舊時代」的感覺去衡量了……聽聽《Timeless Tales（For Changing

Roy Hargrove Quintet - 《With The Tenor Of Our Time》
（Verve 523 019-2）

Joshua Redman - 《Times Tales》
（for Changing times）（Warner Bros. W247052）

Times）》專輯吧！他們演奏了不少如Stevie Wonder、Joni Mitchell、Bob Dylan、Beatles、Prince的音樂，但是由Joshua Redman重新編曲之後，我們聽到了有R&B律動的〈Yesterdays〉、像極了Jan Garbarek/Keith Jarrett之《My Song》律動的〈I Had A King〉、些許放克Bass拍型的〈It Might As Well Be Spring〉……節奏組樂手不再只是傳統的Walking Bass、Keeping Swing Time、Tradin' Four，我們聽到了敘事般的鋪陳、更多的編作段落，聽眾在聆聽音樂時，不再只是單純欣賞Jam Session時的刺激與擂台賽，而聽到了樂手們合力述說一個故事，在舞台上演出一齣好戲。

這也是我個人一直不太能了解，國內普遍認識鋼琴家**Brad Mehldau**時，往往從他是鋼琴三重奏的新世代接班人切入，且著重於他會演奏改編Radiohead或其他搖滾流行歌曲，就是十分難得的認知。首先，任何一位當代的爵士鋼琴手，都有足夠的能力足以駕馭一組鋼琴三重奏，而Brad Mehldau，即是他們之中的一位而已；至於改編流行曲入爵士這件事，不妨可以參考之前所說的，**任一個世代的爵士樂手，總是會將他成長過程中的音樂影響帶入音樂之中**的觀察，況且，君不見Brad Mehldau老早在當Joshua Redman團員時，就已經玩過很多同樣的模式了嗎？

另一位薩克斯風手Ravi Coltrane，就是鼎鼎大名的John Coltrane之子，當然這是話題性十足的血緣關係，不過根據Ravi自己的說法，他小時候根本對他父親沒有什麼印象，在他開始學音樂時，他也不知道他老爸是名人，一直要等到他對於爵士樂更深入了之後，才由師長同學的介紹之下，「輾轉」得知父親的豐功偉業，而在日漸成長的過程中，由母親再慢慢予以告知。整體來說，Ravi Coltrane的風格確立，也不太有乃父之風，他所比較偏愛的，是由好友**Steve Coleman**所提倡的「M-Base」樂風，關於**M-Base（Macro-Basic Array of Structured Extemporizations）**，簡單來說，它不是一種放諸四海皆準的風格，它是一種作音樂的法則，聽眾最直接可以感受的，就是埋藏在旋律背後、蠢蠢欲動、騷動不安的節奏律動，而主題旋律也常呈現奇特的韻律，建議大家聽聽Ravi Coltrane《Moving Pictures》（BMG 74321-55887-2）中的第七首〈Mixed Media〉及第九首Joe Henderson的名曲重編〈Inner Urge〉，Steve Coleman也來跨刀相助。

這樣的節奏律動，真的離國人所熟知的傳統爵士樂或融合爵士樂相去甚遠，然而它卻是當今能稱得上是主流爵士人物的爵士樂手（他們大多活躍於紐約）所持續

追求的創作方式，在他們的專輯中，都可以找到相近的聲響，而背後的樂手，更是多有重疊，足見這種聲響，是目前當代爵士樂的重心，即便是連Branford Mrasalis及Michael Brecker等人，也因節奏組樂手的背景與能力，皆熱中此道，因此我們也不妨看看有哪幾位伴奏樂手或團隊，擅長編織M-Base風味的聲響。

　　鼓手的話，最明顯的就是**Jeff "Tain" Watts**與**Brian Blade**，前者以複雜又極有力道的Swing、Elvin Jones風格的鼓語見長，整體的聲響偏厚重低沈；後者十分擅長細碎的拍點，並能不斷地堆疊推進，直線前進的脈動比較顯著。Jeff "Tain" Watts的作品大多集中於Branford Marsalis、Ravi Coltrane、Michael Brecker等人的作品中，當然我們陸續介紹的專輯中也都有Jeff的蹤跡，以他自己掛名的專輯則有兩張（我敢打賭如果您是憑封面照片選唱片，它們將會永遠在架上蒙塵……）。而Brian Blade除了Joshua Redman以外，還普遍出現在薩克斯風Chris Potter、貝斯手John Patitucci等人的專輯中，有一張與薩克斯風手David Binney所合作的

Ravi Coltrane - 《Moving Pictures》
（BMG 74321-55887-2）

David Binney - 《South》
（ACT 9279-2）

《South》（ACT 9279-2）我極度推薦，這張與Chris Potter、鋼琴手Uri Caine、吉他手Adam Rogers、貝斯手Scott Colley等人合作的專輯，就是很明顯的近五年當代爵士樂聲響，尤其是第三首、第五首、第七首與第八首最為突出，有興趣的朋友不妨找來聽聽看。其他鼓手如Bill Stewart、Jack DeJohnette、Greg Hutchinson、Terri Lyne Carrington等人，也都能掌控得很好，我們更可以直接認定，除了Straight Ahead、拉丁爵士以外，M-Base法則是幾乎所有的一線爵士樂鼓手所必備的風格。

談到貝斯手，就不能不提**Dave Holland**了！Dave Holland的音樂，自ECM時期開始，就是眾人如James Genus、Scott Colley、Lonnie Plaxico等人學習模仿的對象，他結合了自Miles Davis樂團學得的搖滾張力與合奏互動，以及Charles Mingus樂團的曲式、即興編排、包容、交織，創作出極具魅力的樂團聲響。除了ECM時期的專輯必聽（註三）之外，謹再推薦三個團體四張專輯與各位分享：

Jeff "Tain" Watts - 《Citizen Tain》
（Columbia CK 69551）

Jeff "Tain" Watts - 《Bar Talk》
（Columbia CK 86358）

Dave Holland與吉他手John Abercrombie、鼓手Jack DeJohnette所組成的「Gateway」樂團之兩張專輯《Homecoming》（ECM 1562 527 637-2）與《In The Moment》（ECM 1574 529 346-2）非常容易聽出四拍以外的節奏與充滿搖滾的律動，但皆以原音樂器演奏，推薦曲〈How's Never〉

Dave Holland與吉他手Pat Metheny、鋼琴手Herbie Hancock、鼓手Jack DeJohnette所組成的「Parallel Realities」樂團之《Parallel Realities Live……》雙CD專輯（Jazz Door JD 1251/52）
　四大高手的聚首激盪，您可以聽到很明顯的「大Form包小Form」感覺，以及一首曲子內章節段落的編排

Dave Holland與薩克斯風手Chris Potter、長號手Robin Eubanks、鼓手Billy Kilson、鐵琴手Steve Nelson所組成的五重奏樂團之《Extended Play：Live At Birdland》專輯（ECM 1864/65 038 505-2）
Dave Holland樂團的驚人曲式與樂手優異能力之展現，是為「Prime Directive」之現場版，聽聽同名曲於現場專輯中，Chris Potter與Robin Eubanks競奏的震撼指數吧！

而這種節奏或聲響，也牽扯到了大家很常問的「Swing不Swing？」的問題，其實，我建議大家大可以不需自尋煩惱，時至今日，搖擺與否，已經是爵士音樂家的選擇，而不是規定要搖擺才能算是爵士了！如果您仔細聆聽這些專輯，將會發現樂手們把歷史傳承用潛移默化的方式「融入」音樂中，而非僅是單純的外在表象，而爵士樂中的確有太多種不同的Swing方式，有的還是在六〇年代末期才確定的節奏律動，對於當代爵士樂手而言，故事都還沒發展完呢！自然可以拿來繼續玩呀！

　　想要知道明確的例證？來！1969年，鋼琴手Les McCann將他樂團中歌手Gene McDaniels所創作的〈Compared To What〉，協同薩克斯風手Eddie Harris一起改編成「直線前進的四拍，鼓手每拍都敲小鼓鼓邊的聲響，銅鈸有很多16分音符碎拍，貝斯走固定音型」的樂風，這首曲子的風格，後來就被稱之為「**Groove Jazz**」的代表性作品，收錄於《Swiss Movement》專輯（Atlantic Jazz 8122-72452-2）中，後面的仿效之作，可謂是「罄竹難書」……不，是「多如過江之鯽」囉！

　　值得注意的是，隨著時間的演進以及製作方向的需求，節奏內容多少有點更動，節拍也可能與M-Base概念相近，採取組合拍型的方式編寫，或加入些許拉丁元素，但基本味道是不變的。

　　至於對於鋼琴手的要求，也已經很明顯了，當代爵士樂大師的最佳輔佐們，都具備了Herbie Hancock、McCoy Tyner、Chick Corea現代聲響的素養，不管是在彈奏法上所採取的「攻勢」或是左手Comping的和絃配置（Voicing）聲響，也就是說要晉級NBA的當家後衛，光會基本傳球投射是不夠的！除此之外，還得有Bill Evans的和聲概念及Thelonious Monk的節奏概念才行。深受Branford Marsalis器重的鋼琴手Joey Calderazzo（Branford為他製作了兩張專輯），就有像McCoy Tyner在Coltrane經典四重奏裡衝鋒陷陣水裡來火裡去的膽識與本事，卻在演奏抒情樂曲時，多了和聲與觸鍵的纖細，而這些鋼琴手在單飛以前，都長期擔任某位管樂手的鋼琴手「副官」角色，自然歷練完整架式夠，除了之前介紹過的Brad Mehldau與Joey Calderazzo之外，Kenny Werner、Uri Caine、Dave Kikoski、Renee Rosnes、Geri Allen、Kevin Heys、Jason Moran、日本裔的Makoto Ozone以及逝世的Kenny Kirkland都屬於這樣的高手。

今天所介紹的音樂方向，其實僅是從眾多的當代爵士樂專輯中，找出幾個比較明顯的特徵而已，照這樣的方式聆聽，我們還可以歸納出許多不同的面向來，然而出發點卻是簡單的，就是藉由認識更多當代爵士樂手所偏愛的手法及編作理念，更進一步去探索他們音樂的動人之處何在，您也能跳脫書面或網路資料尚無法與時尚潮流同步更新的遺憾，進而更加自信地走進唱片行挑選唱片，或是於現場聆聽中獲取更多的樂趣的！

至於，有新東西就表示舊東西不好、不用聽了嗎？那可不！爵士樂是如此神奇的音樂類種，她與各種音樂皆能相互交融，也會不斷地自我復古再創新，過往我們常常認為只要融合其他音樂元素的爵士樂，就叫她Fusion，不過，希望您會更明白，原音爵士樂（Acoustic Jazz）裡頭也可以有很多有趣的素材的，不一定聽到非傳統Swing、Bop的音樂就一定是電氣化融合樂呀！如果您是學習爵士樂的演奏者，我也希望您養成更具世界觀的視野，並且更砥礪自己努力迎頭趕上哦！

註一：出自「Wynton Vs. Herbie: The Purist and the Crossbreeder Duke It Out」 by Rafi Zabor and Vic Garbarini - edited by Mark Rowland & Tony Scherman –《The Jazz Musician》（St. Martin's Press）
註二：請參閱「改頭換面來亮相──值得一聽的爵士大師致敬專輯（下）」文末註二
註三：請參閱「不只是即興而已─爵士樂中合奏模式之演進與影響（下）」

4 今日的爵士樂風貌

　　大部分在課堂上、或是坊間爵士樂常識的取得上，大多以爵士樂的歷史——也就是「過去」為主，在透過前面的文章，相信大家對於爵士樂的一些發展，或革命性的變動等等應該都逐漸有基本的認識，譬如像New Orleans、Swing、Bebop、Hardbop、Cool、Free、Fusion……像這些風格名詞各位至少應該都聽過吧？它們代表了一些新風格的產生，但並不代表它們就因此而死亡，在將近一百年的爵士樂發展史上，我們現在已經看到了一種百家爭鳴的情況，也證明了爵士樂的可能性與包容性。

　　然而在二十一世紀的今天，不管在國內或國外，你都必須要認清一個事實，那就是新的爵士樂跟舊的爵士樂，被擺在同一個架子上面來賣，因而造成很多人的疑惑：「我聽的爵士是哪一種？」、「只有黑人才能演奏好爵士嗎？」、「爵士樂到底要不要Swing？」等等問題，其實這些問題都是一種負擔，不需要去擔心，因為爵士樂是活的，它也不會因為你認為它是不是就能決定它的存在。

　　什麼叫「新的爵士樂」跟「舊的爵士樂」？很簡單，在變動之後產生的就是新的，在新的之前就是舊的……（請注意這種新舊並不帶有好壞區別的意味），聽不習慣的就是新的，像以前Bebop樂風剛出來的時候，老一輩的Swing樂手就把這種音樂叫做「Chinese Music」，有點我們講火星音樂、亂七八糟的意思；到了Miles Davis的Fusion概念出來的時候，Bebop樂手紛紛有種抵制的心態：「這怎麼可能是爵士？」所以，大家要有隨時要吵架的心理準備。

爵士樂從一開始就是一種融合

相信大家都知道爵士樂的起源，是在美國南方的紐奧良（New Orleans），講得比較難聽一些，爵士樂從一開始就是一種混血、雜種的音樂——來自非洲的黑人，與當地法國新移民的後裔，混血成為一個新種族叫克里歐人（Creoles），當地的居民同樣結合了來自非洲的節奏，以及歐洲的和聲概念，加上南北戰爭之後遺留下來許多軍樂隊的樂器，這些因素成就了爵士樂的根基，後來更有附近西班牙移民、英國移民的文化影響。所以，爵士樂從一開始就是一種融合，有什麼新的東西，就必然會被吸收進來，所以由這個角度出發，爵士樂永遠都沒有叫做「純粹」的時刻。

另外一方面，爵士樂一開始也是從所謂的中下階層環境中發展的，就跟我們熟知的牛肉場、紅包場差不多，客人要點什麼歌你就得作什麼歌，完全迎合他們的需要，紐奧良在當時是一個國際大港，所以來自世界各地的顧客你都得滿足，可以說是「那卡西」的最高境界，在這麼多音樂因素影響之下，爵士樂的內在其實是很複雜的。你也要從這裡了解，爵士樂反映的，就是當時的社會形態，不同的時代，就有不同的反映，這個脈絡的前提我們必須要先建立。

所以在美國，二〇年代開始就看得到歌舞昇平，也就是爵士樂最紅的時候，動輒十餘人的大樂團（Big Band）與亮麗的歌手，都是發生在繁華的時候。到了四〇年代，二次世界大戰，美國參戰去了，戰後舞廳俱樂部等養不起大樂團，樂手發揮空間又受限，小編制的樂團就應運而生，強調樂手本位、自我表現的Bebop就這麼崛起。我曾讀過Bebop宗師之一Charlie Parker的訪問，他在言談之間就很清楚地說：「我們Bebop是怎樣怎樣，他們Jazz是怎樣怎樣」你看，他從那個環境出來的，卻在發展出新風格之後，藉由與前者對立來凸顯自己的新，現在我們一致公認Bebop是Jazz歷史的一部份了，但在Charlie Parker那時候所說的，卻是Bebop是Bebop、Jazz是Jazz這樣的話。

用古典音樂的發展來相比較，Bebop就有點像貝多芬出來之後的意味，音樂家不再為客人——不管你是王宮貴族或是有錢的大爺——服務，而開始強調自我的展現，這是很重要的一件事。所以現在才會有很多人講Bebop是現代爵士樂的基礎，一般想要學習爵士即興的人，幾乎也都從Bebop起步。那麼在Bebop之後就有一種

Hardbop成形，他們用Bebop的概念重新譜曲、改良即興與合奏概念，在腳步上也變得比較穩健而理性，因此很多人將Hardbop翻譯為「精純咆勃」。不過不是每種音樂一出來就直接被命名，他們可能要經過三、五年的時間來定位，我們在書上看到的一句話，實際演變的過程卻是如此長。以致於到後來，偏哪個方向的音樂家，就被放入哪個範疇之中了！

各走各的路，卻是萬花齊放

所以在了解當今的爵士樂前，各位最好對於爵士樂的過往、她曾經發生過什麼驚天動地的大事有些了解，因為爵士樂的發展在書上看起來好像是一條通的，但是實際的狀況卻是你可以隨時回去取材，或從任何地方起步發展，也就是她一開始的精神始終未曾變過。像許多大人物如Miles Davis與John Coltrane等人，他們就是讓爵士樂有大變動，甚至不只一次革命性變動的音樂家。Miles Davis最有名的就是讓爵士樂「帶電」，更多新發明的樂器在爵士樂中被融合進來使用，加上更多Rock、Funk的元素也被大量使用，所以對於樂團合奏的概念以及音樂與樂器的發展都有很多啟發。

而John Coltrane代表的是另一個方向，就是強調內在的不斷醞釀與發展，雖然之前Bop音樂家也是，但當時還是比較炫技的層面，Coltrane把更多對於感情、個性、宗教的因素加入他的演奏之中，常見很多長段的即興，他一即興可能要二、三十分鐘！這種強調自我，甚至有點自我迷幻的境界，絕不是吸毒可以比擬的。所以我們可以說，Miles跟Coltrane為後世的樂手各開了一條大路，前者往Fusion的方向走，後者則走向Free Form，簡單地說：一個不斷接受外面進來的訊息，一個不斷從裡面發散出去。當然還有像Ornette Coleman，他回歸到集體的即興，但這個即興形式是極少限制的，也就像一個人拿槌子去敲破所有的玻璃，然後後面還跟著一群同伴吆喝一樣，那種感覺是很過癮的。

這些變動，都發生在1965年之後，民國54年，當時爵士樂雖然在大大地變化著，但是眾人聚焦的目標卻是搖滾樂──貓王、披頭四、Woodstock等等，Miles就覺得這樣爵士樂會完蛋，沒有人會再有耐性要聽那麼困難那麼長的即興，所以必須借用最流行的音樂元素，跟搖滾樂手合作，這樣才會有希望。Coltrane就不管了，

他不想像Miles一樣讓爵士樂為大眾所接受，但他那種想太多、吹很多的音樂，卻吸引了一群狂熱的小眾，因為這樣的音樂跟他們有共鳴。時至今日，我們在觀察眾多爵士樂手時，都會發現到他們的啟示。

所以Miles Davis的融合（Fusion）想法其實還是跟紐奧良一樣意思的，我把當時的東西放進來，你要叫它爵士也行，不叫也罷，I Don't Care！像有一位很厲害的貝斯手叫做Jaco Pastorius，他就曾經說過一句名言：「爵士樂沒有死，只是聞起來很好笑而已」，就是在批評守舊派不該死抱著傳統，而應該多方發掘新元素。而 Coltrane也不care，他一心一意要表達一種理念，而他的樂手需要去捕捉這種樂思，甚至他的樂迷都能得到些什麼，反倒有些宗教的意味。開了這扇門，Free Jazz、Avant-Garde Jazz就產生更多有趣的想法，而樂迷雖然不多，但幾乎都是超級死忠派，可是99％的人乍聽之下，一定會被嚇跑！就跟以前很多人聽廣播電台爵士樂節目時，聽到這種幾近嚎叫的東西就趕快轉台，或對這種爵士樂留下不好的印象，其實那是因為你沒有從頭到尾去參與的緣故，所以頻率對不在一起。當然，Coltrane的音樂技法與概念，也是後世所有樂手苦苦追趕的對象。這兩個人雖然做的事不同，但出發點都是一樣的，那就是爵士樂需要「變」。

永遠都在追尋新元素，卻放入爵士樂的邏輯中

我們可以先來聽聽看走融合路線的，所介紹的唱片，都是1999年以後出版的。

	Night Jessamine
2003年	Michael Brecker Quindectet
	《Wide Angles》（Verve 004007614228）

這種節奏你一定不陌生，很多人叫它Hip-Hop，其實就是帶有swing味道的Funk，你一定要問：為什麼它是Jazz？重點有三個：

1. **這是爵士樂手做的**——這位樂手出道時即以爵士樂手為人所熟知，不管他融合了多少東西，大家還是會認為爵士樂手做的一定是爵士樂。這就好像帕爾曼出了一張電影音樂的專輯，唱片行的工作人員還是會自動把他歸類在古典小提琴區一樣道理。

2. **音樂中還包含著大量的即興**——樂手還是運用著從爵士樂中發展的即興法則如和絃、音階、動機發展、互動等等來即興，而且這即興還佔了很大的篇幅，不像流行歌曲裡的樂器「阿多里布」（Ad-lib）間奏、前奏或尾奏，通常只有八小節或十六小節而已。

3. **和聲的手法還是很爵士**——如果在原來的Hip-Hop中將和絃進行或和聲色彩排列成這樣，會不好聽，或者歌手無法演唱。這樣的和聲手法是因應爵士樂手創作靈感的發想，以及供作即興鋪陳時所用。

　　Michael Brecker是我很喜歡的樂手，我之前接觸到他的音樂都是他青壯年的時期，以致於我對他的形象想像一直是帥哥的樣子，直到幾年前看了現場、讀了資料，才發覺他快跟我爸爸一樣年紀了！Michael Brecker對於Groove的掌握，實在是非常厲害！而像這樣的爵士音樂家，到現在還在找尋最流行的元素，是不是很了不起？

　　再提到知名爵士鋼琴手Herbie Hancock！在比較一般的爵士樂迷當中，Herbie不過是一個Miles Davis五重奏的鋼琴手，或是很會耍嘴皮子的音樂會主持人，但對爵士樂手而言，Herbie Hancock對當代的爵士樂手而言，彷彿像神一般地偉大，他幾乎可算是泡在爵士樂中長大的，而且十來歲還可以跟芝加哥交響樂團合奏古典鋼琴協奏曲，真的非常厲害！放眼望去全世界的鋼琴手，有四分之三都在努力模仿他的音樂風格，非常地現代，卻又永遠愜意搖擺，簡單說來就是那種跳火圈還會做花式動作的人！他的和聲技法、即興風格、合奏態度，以及視野遠景等，在1965年之後就已經很確定了，可以說是大家的典範。

　　可是不要忘了Herbie Hancock的視野遠景，他永遠都在尋找新鮮的素材來發展，前一年，他可以出一張獻給蓋希文的致敬專輯，爵士樂的聲望到達頂峰，接下來，他做了這個：

	2001年	This Is Rob Swift Herbie Hancock 《Future2Future》（Transparent Music 500112）

　　八〇年代之後，Rap音樂、街舞等等是音樂文化的主流，刮唱片（Scratch）的DJ可以把Turntable玩到出神入化，非常之厲害，Herbie認為這是一項樂器，節奏上與爵士樂有許多共通之處，因而邀請他們合作。請注意聽，他是不是還在即興？而且和絃的排法有點不尋常？我們再放個更「電」的：

	2001年	The Essence Herbie Hancock 《Future2Future》（Transparent Music 500112）

　　信不信由你？Turntable有老師、有教本，再過不久，音樂辭典裡就會把它稱作一項「樂器」了！剛剛的音樂就是所謂的「電音舞曲」之一種，Herbie Hancock本身不會刮唱片，但是他喜歡，所以便找了全美國最厲害的樂手跟他合作，這就是他的視野，這個團全世界巡迴宣傳的時候，我還在布魯塞爾，很多年輕人跑去聽，真的盛況空前、很受歡迎。從另一個角度來說，這些強調Groove的新音樂很多都源出於美國黑人，現在Herbie Hancock來做這個，其實有點尋親相認、投靠表親的味道，如果你這樣想，聽這些音樂時你就比較能進入狀況，不會那麼難過。

在商業上獲得成功、音樂性亦不容忽視的融合樂團體

　　到目前我們聽到的都是融合美國原生音樂的融合爵士，然而Fusion——也就是融合爵士——後來的吸收範圍愈來愈廣，似乎也自成一個體系，也就是說大家漸漸地會把某種音樂叫做Fusion，對她的印象就是比爵士樂簡單一點，然後很好聽，使用相當比例的電子樂器。可是如果你了解過一開始的Fusion，其實她不一定是你覺得的好聽，你反而會感覺到一種「野心」。加上近年來配樂及玩團的推波助瀾，

Fusion變成一種大家比較能接受的東西，譬如說Fourplay，或是日本的T-Square等等。我們來聽聽看一些以Fusion著稱，商業上也頗有斬獲，我自己也很喜歡的團體：

	Healing Waters
2001年	Yellowjackets
	《Time Squared》（Heads Up HUCD 3075）

　　這一派的人，他們堅信旋律一定要很順耳好聽，但是下面的和聲及節奏都大有文章，拍子暗潮洶湧，造成一種浮動的美感。在這裡有一件很重要的事情要分享給大家：有很多所謂的「爵士老饕」，就是會標榜只聽爵士、聽幾年以上、不是什麼他不聽、買唱片是大手筆、愛買成套、愈難找愈愛的人，其實他們都不喜歡這種音樂，像以上的這些專輯音樂跟以下要介紹的，可能都會讓強調正典的爵士樂迷嗤之以鼻，認為這種東西哪能算爵士？可是我們不得不正視的是：去年一整年整個美國的爵士樂唱片銷售市場，這些樂團都是前幾名的，因為大部分的聽眾，還是比較傾向於聽輕鬆的音樂。來聽聽「爵士光環」這個樂團：

	Big Dance Number / Close-Up
2001年	Spyro Gyra
	《Original Cinema》（Heads Up HUCD 3074）

　　簡單來講這種融合Funk與R&B的音樂，很適合開車用！而這樣的融合樂很像美國的流行歌曲，只是他是以樂器為主奏，所以在台灣很多人都乾脆叫做「演奏曲」，演奏這樣的音樂，臉上一定都掛著笑容，散播出輕鬆舒適的氣息，很多小朋友也常常會在網路上大力推薦這種「爵士」，薩克斯風的演奏曲對他們來說，就是爵士樂。但是，也請不要忽視這種融合風受歡迎的程度。

新一代的爵士樂手成長過程中陪伴的還有其他音樂

那麼，我們一直談「融合」，也會慢慢發覺許多較晚出生的樂手，他們的成長背景中其實有很多其他的音樂影響，簡而言之，這些非古典非爵士的音樂都是陪伴他們長大的。拿鼓手來說，以前的鼓手都是打Swing就Swing，可是像年輕的鼓手，就很喜歡把搖滾跟流行的手法加進來，可是他們還學會了爵士樂當中很重要的「互動」，請不要忘記「互動」也是非常重要的，爵士樂如果是一般人想像的那麼簡單，背背和絃、套套音階，那爵士樂也太遜了！她老早在七、八十年前就完蛋了！就是因為爵士樂是活的，「玩」爵士的過程有趣，這些法則才會被保留下來，再加以發展。

回到鼓手，有些鼓手小時候打的是搖滾，卻慢慢接觸爵士樂的互動，因此當他再去為音樂加分裝飾時，他的想法就會很開放，你也可以聽到爵士之外的影響。譬如這首原來是流行歌曲的曲子，變成這樣：

	In Your Eyes
2001年	Dianne Reeves
	《Bridges》（Blue Note 7243 8 33060 2 2）

請注意鼓手Brian Blade的打法，他會互動，也會構築高潮，讓爵士鼓不再只是負責節奏部份，更有了戲劇化的效果。也就是說，當這些年輕鼓手打爵士時，他會加很多搖滾、拉丁的idea，當他去打流行音樂時，卻又維持著爵士鼓手的定位，非常值得細細聆聽。到了這裡，你要說這是Fusion嗎？不像，是Jazz、是Pop？……「I Don't care , it's good music , I just play with the good music.」對音樂家的創作而言，幫音樂分類是沒意義的，大家不會劃地自限，你本來就要把你都會的呈現出來，所謂的分類，是在分門別類學習的時候才有效，要不然，就是出教材示範CD，而不是出音樂CD了！

這張音樂保證是在唱片行裡爵士區才買得到的，因為Dianne Reeves大部分時候的作品是爵士樂，鼓手Brian Blade與很多爵士樂手合作過，也常為人跨刀。回頭想想，也許就是你對爵士樂的偏見，認為她應該是怎麼樣的，從來不願去嘗試，就因而錯過了這樣一首好音樂呢？所以，這也是一條很重要的道路，新一代的爵士音樂家仍然會秉持著將生活、成長、背景融入的概念，帶給我們很多好作品。

音樂的格局愈做愈大，並融入更多自身背景

我現在要介紹的，就是2002年曾訪台的Pat Metheny Group，對我來說，他們是真的很認真地把爵士樂當作一回事，然後把格局放大的樂手，一首曲子變成好像有樂章一樣，高潮起伏的空間被拉得很長，這樣的爵士樂，當然就跟以前那種「Yeah~」的音樂不一樣！

	Proof
2002年	Pat Metheny Group
	《Speaking Of Now》（Warner Bros. 9362-48025-2）

仔細看他即興的段落很長，這等於是體力要夠、腦力也要強才行，然後後面的樂手一直ㄍㄧㄥ上去，我自己以前是主修古典的，我不認為這樣的音樂跟這樣的即興、格局會輸給古典音樂，這就是新一代爵士樂手的心態，你要具備古典超技的技巧、爵士樂的即興與互動概念，以及對各種音樂皆保持開放的心胸，才能夠脫穎而出。

還有一種很有趣的現象，就是當代的爵士樂手，會把他從哪裡來，放在音樂之中告訴你，譬如說最有名的Chick Corea，他有西班牙血統，從他出道三十幾年以來，沒有人會否認他讓西班牙音樂元素在爵士樂中發光發熱的貢獻，而且他也跟Herbie Hancock齊名，都是眾人仰望的大師，我們聆聽他們多年累積的作品時，千萬不能以偏概全，因為他們都是很多變的。

	Little Flamenco
1999年	Chick Corea & Origin
	《Change》（Stretch SCD-9023-2）

　　專輯中法朗明哥的味道非常明顯，而且還有很多現代樂的味道，但他跟現代樂不同的地方在哪裡？在於整個段落的安排，中間還是有很多即興的成份，但是當代的爵士樂手可以先設定一種氣氛，連即興都在這種氣氛中醞釀出來。

經典曲目大改造

　　談到這裡，我來介紹一首「一聽就是爵士樂」的爵士樂，把他當作「對照組」看看：

	My Romance
1991年	McCoy Tyner
	《New York Reunion》（Chesky JD51）

　　（Yeah～Jazz！）像這樣的爵士標準曲（Standard）加上傳統鋼琴三重奏演繹的作品，沒有人會懷疑這是爵士樂，但是就有人，會把即便是標準曲，都拿來顛覆、解構、改造或拼貼，玩到讓你拍案叫絕：

	My Romance
2002年	Cludia Acuna
	《Rhythm Of Life》（Verve 589547）

　　這是來自智利的一位女歌手，跟她合作的都是當今爵士樂壇的青年才俊，這首曲子玩到這樣只剩下旋律是一樣的，後面已經全改了，是不是有點不知如何是好？

對爵士樂手來說，我們的好習慣就是「ㄍㄠ ㄍㄨㄞˋ」（台語），偏偏就不要跟原來一樣，以其人之道還治其人之身！

各位可以很清楚地明白一位爵士樂手對於音樂的想法及態度！現在全世界有很多訓練爵士樂手的機構、學校等等，都不斷地強調你要會多少標準曲、經典版本、要Swing……等等，等於是對爵士樂的過去有一番交代，「And Then？」然後呢？我們不可能回到過去，不可能再把前人的生活再活過一次，所以透過學校的整理，讓我們更有效率去學會這些東西，但就我們自己念的五年制音樂院來說，後面幾年，老師就不斷地強調我們必須再創造，鼓勵我們必須要融會貫通出自己的想法了！我想，這是很重要的。

異國風與世界風持續熱門

	2000年	Bakida Nguyen Le 《Bakida》（ACT 9275-2）

這裡除了吉他手主角是越南裔的法國人以外，其他都是金髮碧眼的法國人，甚至有美國人，他們紛紛折服於Nguyen Le的才華，遠渡重洋與他合作，Nguyen Le從小是在法國長大的。注意聽他的和絃，雖然很東方，但是東方人創作時不會想到西方邏輯的爵士和聲，也因此，爵士樂手的門又更開更廣了。為什麼中國音樂不能拿來即興？正如我們之前提到過，爵士音樂家會十分敏銳地去發掘新素材，七〇年代時，他們的東方是印度，九〇年代開始，「中國」成了他們最感興趣的對象。記得我們住在比利時的時候，西方人都以為我們是李小龍或是成龍，然後找我們寫中國字，甚至後來坊間開始流行風水，把筷子插在頭髮上、在手上刺個倒過來的「飯」字，老莊、太極那種什麼都可以解釋得通的諺語紛紛譯成法文、荷文……太爽了，這種「意境」就是西方人追求的……

所以像這樣的音樂，已經離原來大家公認的爵士樂愈來愈遠了，既然你要尋找新素材、表達新意境，那你就不能太在乎人家批評這是爵士或不是爵士。但這的確

跟爵士樂有很大的關係，重點就在前面我們談到的三點。那麼，這樣的音樂被做爵士樂，有什麼實際上的好處呢？主要是分類上的方便，第一個讓唱片行店員不會傷腦筋，第二個是對演出而言，你比較有機會去參加爵士音樂節或世界音樂節，因為這跟爵士還是有關係，跟世界音樂也有關係，兩者都在「融合」，很明顯地，這樣的音樂保證進不去搖滾音樂節，也不能參加MTV群星會，更無法參加台北市政府廣場前的跨年倒數計時……各類較為爵士、世界音樂類的活動很多，雖然不是動輒賺取暴利，但對新一代的爵士樂手而言，的確多開出了很多路，這是就現實面來說。

流行樂？爵士樂？不要以偏概全比較好

有人會問說，Kenny G的流行，及他是不是爵士等之類的問題？其實在講到Soft Jazz，剛剛我們提到的幾個團體如Fourplay、Spyro Gyra等等其實就算了，音樂的觀感是相對的，也許對老爵士樂迷而言，那些音樂太軟了，但反過來看，那些音樂對大部分的聽眾而言，還是太硬了！所以像Kenny G、Dave Koz等人的音樂，他們還是會永遠站在市場銷售的頂端，因為原本這就是商業考量，沒什麼好鄙視的，譬如說，每年聖誕節時他們的專輯保證熱賣，因為好聽，再次強調，音樂好不好聽是相對的，不是規定的，大部分的人聽音樂是不可能聽這麼細的，他們所販賣的，就是一種感覺而已。

只是說，當聽眾聽到薩克斯風演奏曲，就直接了當地認為爵士就是這樣子的話，那麼，我覺得爵士樂實在是被冤枉了！我今天要舉一個很好的例子，那就是Norah Jones，這也是一個很意外的結果，在過去有一年葛萊美獎中，多項爵士大獎通通被她抱走，跌破所有人的眼鏡，包括大多數的爵士樂手與樂迷、相關產業工作者等，之前根本沒聽過這位名不見經傳的小女生。唯一跟爵士樂有連結的，是她由爵士樂迷心中最負盛名的爵士樂廠牌Blue Note唱片公司出品，簡單地說，就是一位流行藝人，用爵士化的方法去包裝她，或是一個曾經是爵士樂大廠的公司出了這樣一位藝人而已。比較八卦一點的說法是Norah Jones是一位印度西塔琴大師Ravi Shankar的私生女，如果你熟悉英美流行音樂史，你就明瞭Ravi Shankar對他們來講有多麼偉大，也許，美國人總覺得欠他一份人情吧？

Slogan都是自己想的，目的就是希望
爵士樂不再遙不可及

舉辦的爵士樂講座經常反應熱烈，獨特的
設計讓觀眾又能學習知識賞析，又能欣賞
現場演出

　　這事還會餘波蕩漾下去，跟前面講過的一樣，大家又要開始吵架了！很多媒體
也開始刻意去連結Norah Jones音樂中與爵士之間的蛛絲馬跡，其實對之前發生過
的一百年而言，這也還好，不過跟她合作這張的，很多也是我們之前提到的，具有
開放心胸的爵士樂手就是了！所以，我個人覺得，你要覺得Norah Jones是不是爵
士樂，都隨便，高興就好，但是跟Kenny G的情形一樣，你不能因為從來沒有接觸
過爵士樂，第一次的認知給了Norah Jones，那你就覺得爵士應該長這樣子，把之
前所有在爵士樂裡發生過的事全部否認掉，這樣也等於抹煞了更多一直在用心做音
樂的爵士音樂家。不喜歡，可是要尊重，這才是健康的概念，好聽不好聽是很主觀
的事情。

認識自由爵士可貴的人會愈來愈多

　　前面提到Coltrane的那條路，可能比較需要時間來品味感受，我來介紹一張也
是今日爵士樂的風貌之一，有位大師哥薩克斯風手秉持著自由的路線，也取得了不
錯的成績，他就是Ken Vandermark：

	Conquistador Part 2
2002年	The Vandermark 5
	《Free Jazz Classics Vols. 1 & 2》（Atavistic ALP137CD）

在這裡，你聽不到一般學校裡教的音階、和絃等等，反而是著重在動機、音色的變化上，這在Free Jazz中是很被強化的，但他絕對不是瘋子，這只是另一種想法，而且是十分重要的想法，他反而更在乎「瞬間」，各位也常為聽到在聆聽這樣音樂的時候，所謂的「**Texture**」（音響上的質感）常會被拿出來討論，我們沒有辦法用兩分鐘就把自由前衛爵士講清楚，但或許，你就是喜歡這樣的音樂也不一定。

歐洲也有很棒的爵士樂，無法用美國人的標準來衡量

OK，我們現在又繞回來了，爵士樂發展到這樣一個戰國群雄的局面，很亂，但亂得有趣，不只是這樣，歐洲人也來參一腳，這下子可不得了了！爵士樂更多元了，啟彬與凱雅因為留學歐洲，所以長年接觸到這塊區域的音樂與音樂家，已經培養出我們「見怪不怪」的心態了，沒有什麼是不可能的，我們是被嚇大的！以下這張專輯音樂，你就會馬上聽出個性的不同：

	Waking Up
2002年	Myriam Alter
	《If》（Enja ENJ-9451 2）

演奏豎笛的是我的爵士即興主修老師John Ruocco，有趣的是他是美國人，而節奏組樂手也都是長年在歐洲發展的美國人，手風琴手是阿根廷人，但因創作者是西班牙猶太人（聽過嗎？Judeo-Spanish / Sephardic Jews），所以一種難以言喻的味道就這樣散發出來，John Ruocco的即興很清楚地就是以爵士為出發，但去想像那種哀愁。所以各位現在應該可以體會到，我們回到台灣之後的感覺，很多人都說「這裡不可以這樣不可以那樣」、「爵士不該是怎樣」……奇怪，我們也都知道什麼是好的Bebop、什麼是對的Big Band呀！但是爵士還有更多可能呢！而且創作是不能規定的，離開了學校，就得有這種認知吧？

美國的爵士樂復興運動

可是，就算我們這樣說，還是有人不同意，這位不同意的人，我們要尊重他的意見，他的表現也讓我們能敬重他，那就是鼎鼎大名的Wynton Marsalis。他說，爵士樂在六〇年之後就沒有發展了，剛剛我們講的什麼Fusion、歐洲爵士，都不算！要聽，就要聽我們自己美國以前的，Wynton認為爵士是美國的古典音樂，應該要像看待古典音樂一般地重視她，所以他不斷地去疾呼，甚至兄弟鬩牆等等的事都做過，嘴巴很厲害。但是你不要小看他，Wynton Marsalis十幾歲出道時，就參加了爵士樂中最有名的魔鬼戰鬥營——Art Blakey & The Jazz Messengers，可說是少年得志，然後他古典爵士雙棲，到現在沒人能跟他一樣，同一年拿下葛萊美獎最佳古典及爵士藝人的。加上他又是音樂世家，保證是來自紐奧良哦！現在，他可要來「少康中興」了！

他們就借用了古典音樂與美術裡用過的「文藝復興」這個字，用「復古」的精神，「保證古法煉製，不含化學成份」，大家開始模仿叔叔伯伯的穿著打扮，吹他們吹過的東西，尤其像Wynton可說是奉Duke Ellington為導師，我們來聽聽他們如何實踐這樣的精神：

	Night Train
2000年	Wynton Marsalis
	《Big Train》（Sony CK69860）

像不像在看「米老鼠與唐老鴨」時的配樂？這張「大火車」是我最喜歡Wynton Marsalis的作品之一。可是不要因為這樣就看輕他哦！他的復古精神不是完全抄襲模仿，而是復古再造，只是沒有像其他人想到天邊去那麼遠而已。當然，這樣的態度，惹毛很多人，因為Wynton就是無視他們音樂的存在，但是也有人很支持他，就跟「中華文化總會」一樣，如果沒有出來提倡或保存，那傳統會消失的！所以，兩方的勢力仍然在美國境內交戰著，至於美國之外呢？管他的咧！

這樣的現象，也造成一些美國的爵士樂教育機構，必須向Wynton靠攏，要不然就不會有學生來報名了！而跟隨Wynton Marsalis現象而趁勢而起的一些年輕好手，如Joshua Redman、James Carter、Roy Hargrove等人，都長得很帥，又穿得很體面，又有禮貌，這些人就是大家所說的「幼獅」（Young Lions），他們的崛起，有一半以上是Wynton Marsalis去全美各大中學挑選再推薦給唱片公司的，有的是就讀上述的學校表現優異，或是參加這些機構的大賽得獎而旋風式地崛起，還都有一套行銷配套模式。往好的方面想，更多人參與爵士樂，也讓更多人重新注意到爵士樂；但就另一方面而言，會有點窄化視野的嫌疑，相信Miles Davis如果還在世，一定會幹譙連連！

所以說，Wynton Marsalis還是有很大的貢獻的，他讓更多的美國人感覺到爵士樂的存在，也試著更加提升爵士樂的地位，加上他馬不停蹄的全世界奔波，可以說整個爵士正統都維繫在他跟他的家族身上了！而這樣的懷舊復古風，也是今日爵士樂的風貌，因為唱片公司發現有利可圖，他們就願意再投資。這時候就會產生你到任何一家唱片行都會碰到的事——新舊並陳，而且還有很大一部份的新人，是在做跟舊人一樣的事，也就造成了很多人對於爵士樂的認知，變成跳進式的——Charlie Parker、Dizzy Gillespie、Miles Davis、Sonny Rollins、John Coltrane、Ella Fitzgerald之後，就直接跳去接Joshua Redman、James Carter、Diana Krall、Jane Monheit等人，好像爵士樂是從昨天開始的，或是爵士樂就一直是這樣子，這樣的想法是錯的！

跨界投資再創新局

復古風就是現在的現象之一，像Diana Krall就是一個很好的例子，用流行音樂的手法來包裝一位爵士樂手或歌手，但是對我來說她完全走的是女的Nat King Cole路線——曲風像、唱法像、連彈鋼琴的句法都像，當然啦，她性感多了，這也是唱片大賣的原因……

	2002年	'Deed I Do Diana Krall 《Live In Paris》（Verve 065 109-2）

你難道沒有看到，這種現象已經延燒到流行歌手？很多人原來跟爵士樂沒什麼關係的，也都跑來出爵士樂唱片了！譬如英國的叛逆小子Robbie Williams，就獻給Frank Sinatra一整張專輯，搭配電影讓它們更暢銷：

	2002年	Have You Met Miss Jones？/ Beyond The Sea Robbie Williams 《Swing When You're Winning》（EMI 536826）

前者是〈BJ單身日記〉的片尾曲，後者是〈海底總動員〉的片尾曲，相信大家都耳熟能詳才是，但他是老歌重唱，別以為是Robbie Williams先開始的哦！因此，這種「撈過界」的現象就很多啦，譬如George Michael、Rod Stewart等等，今天我們就不介紹了，反正在國內大家討論的主要還是這些，可能是因為我們對爵士樂的認知比較沒有那麼歷史悠久吧？

結語

　　今天發生爵士樂裡的現象，就是「新舊並陳」，甚至是有點「時空錯亂」的感覺，歷史上的東西不斷透過唱片的錄製與保存，重複 地播放並再次行銷販賣；新的東西則不斷地在爭取一種認同，希望能夠更推陳出新，可是很有趣的是：沒有舊的，就沒有新的，但是舊的不去，新的不來……這些東西竟然都是爵士樂的頭與尾、裡與外、正面跟反面而已！

附錄

◎一些也很傑出的專輯補遺：

	2003年	Michel Camilo 《Live At The Blue Note》（Telarc）〔2-CD〕 拉丁爵士的諸多高手在經過數十年的默默耕耘後，紛紛在近幾年大放異彩
	1999年	Cassandra Wilson 《Traveling Miles 》（Blue Note） 當今最具實驗色彩及個人特色的天后級人物
	2002年	Terri Lyne Carrington 《Jazz Is A Spirit》（ACT） 年紀輕輕就與諸位爵士大師如Herbie Hancock等人合作的女鼓手，也是我很喜歡的演奏風格

我的作曲《企鵝垃圾桶》

![Dave Holland Quintet]	2000年	**Dave Holland Quintet** 《Prime Directive》（ECM） 目前最炙手可熱的五重奏，承續集體即興及開發章節式編曲的可能，音樂精彩又有深度，團員人人是高手。更多介紹請參照爵士現場專文
![Dianne Reeves]	2001年	**Dianne Reeves** 《The Calling: Celebrating Sarah Vaughan》 （Blue Note） 「致敬專輯」也是近幾年的主流，爵士樂中已有數不清的人事物可供致敬

5 多一分真誠，多一些理解

爵士樂與古典樂的交會融合

迄今，我們分享了爵士樂手對於即興的看法，也都知道了爵士樂的基本玩法，對於音樂家們求新求變的心態，甚至素材的選用及演進等，應都有了比較客觀的認識。現在，我們不妨來談談，爵士樂身為藝術領域的一部份，她其實也有自己的一部歷史，也在許多一般人不容易注意到的小細節中，默默地傳承著。沒錯，爵士樂本身是個很豐富的有機體，我們可以將各種不同的元素、個性加入融合，但是就是因為她太過於有機多變，以致於蠻多人無法了解她存在的意義，甚至對其有所誤解。

最明顯的狀況，即是來自於古典音樂圈，古典的音樂家們對於爵士樂，似乎常因無法捉摸掌握，卻又充滿好奇，往往會先從熟悉的一面切入，譬如最常見的「古典爵士化」改編，大家習於聆聽熟悉的旋律，所以爵士樂改巴哈、爵士樂改韋瓦第、爵士樂改莫札特的音樂作品，可謂屢見不鮮，筆者曾問過一位對爵士樂抱持強烈興趣的古典音樂系學生，聽過什麼爵士樂作品？他回答：「我已經收集了爵士貝多芬、爵士蕭邦、爵士柴可夫斯基、爵士葛雷果……」「那你聽過真正的爵士樂嗎？我是指爵士樂的經典唱片、爵士樂大師的重點作品等？」他啞口無言。這位愛樂者，把爵士樂當成一種樂風，可以是搖擺，可以是波莎諾瓦，但是旋律仍然不變，只是為了因應律動而有些旋律上的轉折，至於即興好壞與否？或是有無即興？似乎一直是他所忽略的問題。

筆者也曾見到有些古典樂的美育講座，為了因應當代潮流而排進爵士樂的項目，但是所提到的作品，依然是將重心擺在諸如爵士樂大師班尼古德曼（Benny Goodman）搖擺改編貝多芬之作與正統古典樂的比較上，並在用字遣詞之間，透露出「古典樂通俗化」只是迎合大眾口味，而非高尚藝術之意含，爵士樂在這裡，彷彿又莫名其妙地揹上了黑鍋，因為很顯而易見的，古典樂的推廣者把爵士樂與流行

樂劃上了等號。更甚者,亦曾有古典樂評人士,為文批評爵士樂是為所有音樂中最封閉的樂種,因為無法以古典音樂所習慣之評論依據、美學標準來切入,或實際感受爵士樂樂思之即席鋪陳,便認為爵士樂不若古典樂般地廣納江河、兼容並蓄。

依據自身的古典樂習樂經驗,以及對於古典樂壇之認識,筆者實認為這些狀況都犯了一個很大的毛病,那就是站在古典樂的角度來看待其他音樂,試圖將古典學院音樂行之有年的評判模式套入爵士樂或其他如流行音樂、搖滾音樂、世界音樂等範疇之中,卻忽略了各類型音樂的發展沿革,或因應其表現形式,而需要調整欣賞聆聽的切入點。爵士樂不重視樂譜的詳實記載,每次演出的內容甚至會隨著現場氣氛或情緒而有所不同,甚至在許多爵士樂現場,觀眾會有喝采、擊掌,樂手隨興所至恣意揮灑的情境出現,在講求細緻、精確的古典樂壇,似乎容易令人手足無措,或進而認為爵士樂徒具輕鬆、隨意、甚至是沒有規矩的一種音樂。

沒錯,爵士樂就是帶有一些反骨、追求變化的特質,也使得她不易捉摸,但是您可曾看過許多爵士音樂家的音樂感染力,甚至讓不少從未接觸過爵士樂的聽眾們,情感隨之牽動、心境隨之起伏?因為他們的即席說故事能力,往往可以把聽者的思緒帶著走,就像演說家一般,有些人極具煽動力,言辭與動作往往十分感官,但聽眾卻不知不覺地熱血澎湃了起來;也有的人是平鋪直敘法,甚至說話語調平順有親和力,聽眾也感受到那股暖意,而這一切,都是以即興(Improvise)方式完成的,跟古典音樂著重在曲目的完美再呈現有些不同。

巴哈的無伴奏小提琴奏鳴曲與組曲,可看出巴洛克音樂與咆勃音樂的諸多相近之處

嚴格說來，爵士樂在音樂理論上，雖然乍看之下很複雜，但是其實那只不過是使用語言的問題而已，古典音樂在不演奏的時候，內容主要呈現於五線譜之上，而爵士樂的和絃記譜法，常是令古典樂手頭痛的東西，但是，別執著於譜面分析呀！音樂是要用耳朵聽的，古典音樂家彼時沒有使用爵士樂的記譜模式，純粹只是因為當時這種記譜法尚未發明而已。以筆者自己而言，多年前所熟知的蕭邦鋼琴作品，在受過爵士樂的聽音訓練，養成聆聽和絃的流動之後，現在再次聆聽，每個小節都是和絃，只是節奏有所不同，而巴哈的音樂，更是明顯的和絃琶音排列組合，回歸到創作模式上，跟爵士樂中的咆勃（Bebop）手法繞著和絃轉相同道理，別忘了巴洛克音樂本來就是依據數字低音的即興，其實以今日的角度來看，許多以八分音符為旋律節奏主體的巴洛克音樂作品，如用爵士樂通用的搖擺、編制來演奏的話，其實根本就跟咆勃樂如出一轍，建議各位聽聽巴哈的D小調雙小提琴協奏曲第一樂章，或無伴奏小提琴奏鳴曲及組曲之第三號組曲之Gavotte en Rondeau，再進而聆聽咆勃小號手克里佛布朗（Clifford Brown）的即興語彙，您將會發現到除了律動改變、樂器聲響更迭之外，巴哈與克里佛布朗的相似度其實是蠻驚人的！甚至在爵士樂的教育體系中，克里佛布朗常被公認為**序列型句法（Sequence Playing）**即興思考模式的佼佼者，同樣的，如果您聆聽巴哈、韓德爾、韋瓦第、泰雷曼……序列型句法已然存在，在結構性與組織性的表現上，兩者都具備了高度的邏輯，只是現在我們往往對巴洛克音樂以照譜演奏的方式呈現，卻忘了他們當時也是即興出來的。

　　國內的古典樂界，往往因為分不清爵士樂與其後衍生出之各類流行音樂之不同，所以將其通通「歸為一類」，而爵士樂界，因為怕被輕視，所以不斷強化爵士樂教育體系的自成一格，然而在筆者眼中看來，雙方的堅持很多時候是沒有必要的，只是缺乏適當的「轉譯軟體」罷了！對聽者而言，這樣的問題反倒小多了，不去顧慮這些因素而單以耳朵聆聽、理性欣賞，一樣有故事，一樣有結構，一樣有高潮起伏，一樣有情緒，只是可能爵士樂的即興味道，更為濃厚而放得開些，筆者個人就認識許多原來聆聽古典樂的樂迷們，在轉換聆聽跑道至爵士樂時，依然能發掘到聆聽的樂趣，進而體認其價值。

上：小號手Clifford Brown，
以序列型句法為爵士樂奠定即興發想之概念之一
《Clifford Brown And Max Roach》
（EmArcy）

下：古典與爵士的結合，常見的一種就是擴大編制，
以交響樂團來編曲演奏爵士樂，
但在即興時仍交由爵士樂手發揮
Lalo Schifrin - 《Jazz meets the Symphony》
（East West）

　　所以回過頭來看，**爵士樂的精髓不是著重在樂譜及考據上，其發展重心，是在於樂手的表現、手法演進、概念進化上，而聆聽的當下，樂理的正確與否不是重點，爵士樂手的即興原來就不是要追求完美，而是追求個性與風格**。所以在純粹的理論上，就不若古典學院派幾百年來劃分出的大塊樂派，或於二十世紀前期快速增長的現代樂派一般，背後都有極為堅實、經過反覆實驗辯證的理論根基，當然這不是說爵士樂沒有理論，但是各位可以觀察到，我們現今對於爵士樂的分類上，其實仍是不脫以樂手為本位，也就是較趨向於演繹方式及年代上的演變差異，譬如紐奧爾良爵士、搖擺、咆勃、精純咆勃（Hard Bop）、酷派（Cool）、後咆勃（Post Bop）、融合（Fusion）等等，而別忘了這些不過都是發生在一百年之內，一位樂手可能還會橫跨好幾個領域，許多風格到今天還並存著，這跟古典樂四百年依年代所劃分之文藝復興、巴洛克、古典、浪漫、國民樂派、現代樂派等，並著重作曲家之各種編制作曲的分類法，還是不能相提並論的，也造成了爵士樂容易被在古典音樂史教材中被簡化的狀況。

　　正如文首所提到的，爵士樂的傳承，就常顯現在許多微小的細節之中，稍不留意便很容易輕忽，她也不像在古典的樂派當中，很輕易地就可以辨識出其風格

許多當代爵士薩克斯風手喜愛的蕭士塔高維奇小提琴協奏曲

特色，或洋洋灑灑條列出形式與特徵，而是什麼都好像摻有一點，沒有辦法完全透析，因為爵士樂風彼此的差距並沒有那麼壁壘分明，更何況每次即興又與前次不同。打個比方說，這就好像古典音樂已經能用官方正史集大成的方式來歸納再歸納，但爵士樂卻好像稗官野史、民間傳說一般，眾說紛紜，也沒有標準版本，你聽到的跟我聽到的不一樣、你表現的跟我表現的也不盡相同，加上本來就是強調個性化的表現，往往又被渲染延伸，或重新思考整理，也就造就了爵士樂時至今日十足多元化的風貌，更可怕的是，她還在演化之中，沒有一個單一的面貌可以斷言：「OK，這就是爵士樂！」只能如同前面的分類法一般，一段時日後給予整理，變成一種又一種所謂的「爵士基本款」，當然也使得她不太好被教育或推廣。

　　所以，爵士樂的常識、歷史、標準曲目、樂手生平、樂手個性、錄音版本、專輯年代、時代影響等，就得需要由教育推廣者花費心思來整理介紹，而且老實說，要介紹得周全還蠻難的——想出一套說詞，馬上會不適用於另一個相對的題材上，切入的角度，也一不小心就會以偏概全，更重要的是，爵士樂聆賞族群中永遠都有入門者、感興趣好奇一探者，很多時候講到後面去了，前兩者就容易霧煞煞。筆者近年來不斷地從事爵士樂的教育推廣工作，在實際體驗上，感受分外深刻，聽眾希望得到的，往往是比較系統的欣賞、入門、進階過程，但是往往包括筆者在內，所提供的音樂建議，卻不容易滿足聽眾的口味，過於強調爵士樂發展主軸的話，甚至還會有嚇跑聽眾的狀況發生，正如之前的文章談過，人的主觀意識永遠是擺第一位的，可是音樂的發展永遠是多元的，自然無法強迫一個人去「馬上」喜歡一種爵士樂風格，但是客觀上而言，適切的介紹還是有必要的，不然還是老狀況——聽見當代爵士樂大師時因感艱澀而放棄或誤會爵士樂的人還是會很多，爵士樂在台灣的市場規模，就仍然不太容易擴增了！

當然回到爵士樂手身上，古典樂的影響也是無所不在的，因為爵士樂著重於玩法之結構性，首先光是在素材上，古典音樂也是一個挖不完的寶庫，請注意，這裡的正面意義，不是拿一段、一句古典音樂的樂句來套進爵士樂即興的某個段落而已，也不是把古典名曲搖擺化、用爵士樂常見編制來演奏那樣地膚淺，所謂素材的選用，基本上是一個去蕪存菁的過程，譬如深刻了解古典作曲家的寫作動機、拆解他們的創作技巧加速引用成為即興手法，或延伸他們的體裁，在排列組合的結構上下功夫，著名的例子，就是影響爵士樂極其深遠的咆勃宗師中音薩克斯風手查理帕克（Charlie Parker），在原有的搖擺爵士風格之上，受到了彼時之學院作曲家史特拉汶斯基（I. Stravisky）及亨德密特（Paul Hindmith）的音樂影響，對於音符在調性和絃內的使用更為大膽，充分使用了9、11、13等延伸音，好像是和絃上又疊了一個和絃一樣，但是這樣的使用法在布拉姆斯及蕭邦的音樂中早已經大量地使用了；又如搖擺樂之王豎笛手班尼古德曼，宣稱他只練習莫札特的音樂，只是加上搖擺律動（Swing Feel）而已；許多五〇年之後竄起之爵士薩克斯風大師，已多次紛紛於訪談或文章中表明他們對於俄國作曲家如蕭士塔高維奇（D.Shostakovich）、普羅高菲夫（S.Prokofiev）史克里亞賓（A.Scriabin）等人的喜愛，他們較為神祕、灰暗、騷動、詭異的一些音樂特色，也反應在如韋恩蕭特（Wayne Shorter）傑基麥克林（Jackie McLean）等人的作曲及即興語彙中。

幾張現代爵士經典專輯，他們的聲響已然不同，加上現代學院作曲音樂之暈染頗深
Wayne Shorter -《The All Seeing Eye》（Blue Note）
Jackie McLean -《Destination Out》（Blue Note）
Andrew Hill -《Black Fire》（Blue Note）
McCoy Tyner -《The Real McCoy》（Blue Note）
Grachan Moncur III -《Some Other Stuff》（Blue Note）

爵士樂中最為人知的薩克斯風大師約翰寇川（John Coltrane），花了很長的時間鑽研現代作曲家史洛尼姆斯基（N.Slonimsky）的練習曲〈Thesaurus of Scales and Melodic Patterns〉，我們在他錄音作品中所聽到的許多樂句轉折，都出自於這本書的排列組合中，這原本並不是薩克斯風的教本，更何況Coltrane還練了很多古典小提琴與豎琴的練習教本，他後來所出現的即興語彙，如果只是遵循咆勃法則或調式排列而已，是不可能那麼地「駭人」的；徹底奠定現代鋼琴和聲技法的比爾艾文斯（Bill Evans），在聲響上大量參考了印象樂派如德布西（C.Debussy）等人的風格，因此都有其撲朔迷離之美；在音響與節奏上大作實驗的鋼琴家戴夫布魯貝克（Dave Brubeck），是法國作曲家米堯（D.Milhaud）的入室弟子…………諸如此類的例子在爵士樂發展過程中可說是不勝枚舉，而且這都不是穿鑿附會之說，都是已然在史書中明明白白地記載。舉出這麼多古典與爵士連結的例子，也並非希望以古典樂「加持」爵士樂，反倒是希望能讓國內的古典樂界先拋開成見，真正花時間好好了解爵士樂這端所該知道的事。

　　在現今流行的古典跨界風中，我們就常常觀察到一些窘境，首先是古典明星的即興能力不足，或對律動掌握時間太短，往往還是需要事先寫譜練習，縱然響應號召也好，或唱片公司大手筆籌劃也罷，安排搭配了這些古典明星所欲跨界的音樂領域中之佼佼者，但是往往筆者聽到的都是主角的演奏最不自然，諷刺的是搭古典明星名氣順風車的關係，這些非古典音樂似乎被「寵幸」了一下，也帶動了些許熱潮，但是，為何不能直接去認識、欣賞這些音樂之美呢？以古典樂的標準來看，藍

John Coltrane愛用的二十世紀現代學院派音樂練習曲集

調（Blues）是音不準的音樂，那麼這樣一下去，土耳其音樂、印度音樂都不準了！這個「Out Of Tune」，就變成了絕對而非相對的了！爵士樂的看似肆意放縱，其實就是出發點的不同而已，如果了解了其玩法，是不是就能減低一些誤解，也能讓更多跟隨者同樣保持開放心胸呢？

　　當然，音樂走到今天這個局面，是可以理解的，光以小時候開始學習的古典樂器而言，有非常非常漫長的時間，都是在琢磨古典音樂的技巧與曲目，還有樂器的掌控能力，以致於在許多人「出師」之後，較難以開放心胸來接受新事物，或天真地要運用自身所學來揣摩其他的音樂，因為時間漫長的緣故，總讓我們覺得自己好像「學夠了」。然而縱然音樂的原理相同，但是其表達的方式是很不一樣的，也需要另一種價值觀的加入或甚至是心態上的調整。實際上來說，今天在音樂市場上的多元性需求之下，使得一個音樂系畢業的學生可能不只要演奏或演唱學校教過的東西而已，還得具備掌握新形態音樂曲風的能力，我想環顧國內的藝文環境，這已經是不爭的事實了！

　　相反地，現在民智大開，許多人也有愈來愈多的機會出國學習爵士樂或流行音樂等專業課程，也就是說，**「學院派」跟「市井派」的分類，可以說已是不合時宜的**，早從七〇年代以降，全世界新一代的爵士樂手，幾乎都是從接受專業訓練的音樂學院出身的了！草根性的養成過程，大概已經是六七十年前的事，因為要學的東西太多，以致於系統學習的必要。筆者的爵士即興老師，也是道地美國紐約出身的音樂家約翰若寇（John Ruocco）就跟筆者談過，早期看雜誌或書籍等文字記載，還有很多人會強調誰誰誰是芝加哥之聲、費城之聲、德州之聲、東岸之聲、西岸之聲等等，但是近二十年來，除非一個爵士樂手真的是家學淵源，譬如著名的馬沙力斯家族（Marsalis Family），否則之前的地域型音色或樂風分界幾乎已不復存在，因為「大家都上學去，大家都聽一樣的唱片」，反而注重的，是能不能集各家所長，有自己的聲音出現？然而他也認為，這樣的地域特色早已擴展到全世界，在各地都有一流的爵士音樂家們，做著差異性更大的爵士樂，因為能用的素材太多，民族個性會更明顯，所以如果選擇當一個爵士音樂家，只是要模仿歷史上的一位大師就好的話，那將會是不符合爵士樂前進形象的一種想法。

　　因為爵士樂種類百家爭鳴，因此即便是連筆者所就讀的歐洲音樂院（Conservsatory）五年學制，都仍似乎在音樂的傳授中有所疏漏，當然，沒有人

是超人，能在短時間內掌握原本那麼多不熟悉的音樂類型，然而重點在於，即使無法掌握各類爵士樂的基本款，也要對其有所基本認知，加上前文我們介紹到的最重要觀念，爵士樂絕不是一個自行內部運轉燃燒的鍋爐，她還有很多來自古典音樂的素材、其他音樂的影響等，無時不刻地被丟入添加，所以只將爵士樂完全系統化或獨尊四四拍搖擺風格的話，很多時候是很危險的，因為如此又會走回古典音樂的老路，變成了僅是模仿，而喪失了爵士樂的精神。此外，對於嚴肅爵士樂迷的深度理解而言，「用爵士解釋爵士」永遠是不夠的，從前文所舉例證即可看出，音樂的交會融合是多麼地頻繁而自然，況且套句侏羅紀公園電影裡的台詞：「生命，會自己尋找出路」，爵士樂的未來，還會有更多可能等待我們去發掘呀！

二十世紀之學院派作曲家其實對爵士樂都蠻有興趣的，會仿照當時流行的編制及曲風，創作爵士組曲，著名的有史特拉汶斯基與米堯等 Milhaud - 《Creation Du Monde》（Arabesque）

真要說厲害，那麼古典樂爵士化之首選是艾靈頓公爵之三首組曲，以十分Big Band編曲的方式大刀闊斧，但又未喪失聆聽興味，是為最高境界 Duke Ellington - 《Three Suites》（CBS/SONY）

近期爵士樂音樂家頗負野心之作一精彩的Uri Caine郭德堡變奏曲改編，風格差異十分巨大，但著力甚深 Uri Caine - 《The Goldberg Variations》（W&W）

為來自捷克布拉格的優秀爵士樂手與學子策劃音樂會軟硬體與主持，交到許多國際爵士朋友，
圖左為Milan Svoboda

從蛛絲馬跡中延伸

爵士樂的傳統與當代思惟

在爵士樂中,「即興」是最重要的一種意念呈現,我們也在之前的文章中談到即興其實有其優劣,每位爵士即興者也試圖去掌握更多可以充分表達內心想法、接受音樂挑戰的即興能力。那麼現在問題又來了,如果說即興是爵士樂中一個很重要的因素,那麼判斷爵士樂與否的唯一要素就是一直有即興?或是只要自由、演奏出自己心中所想的,就是爵士樂嗎?我想這難免失之偏頗,一則不但又回到了前幾篇文章所探討的完全主觀,變成終究是雞同鴨講的局面;二來也對於音樂的多元性認識不夠周全,因為在許多古老的音樂中,早有即興的做法,遠從各民族的民間音樂開始——印度、非洲、中東、歐洲、甚至台灣的歌仔戲等,即興向來都是很重要的一環,只是各類音樂的即興,多少要能「切題」,而爵士樂這種音樂,是在現代世界中比較強化系統式思考與邏輯思惟的,自然而然地,爵士樂就變成了即興的代名詞,其實她只是比較有名目罷了!

在此筆者想要舉一個親身的例子,供各位讀者做參考:筆者與搭檔鋼琴手張凱雅,曾受邀和國內的歌仔戲要角唐美雲小姐,以及她的長年搭檔劉文亮老師合作了「歌仔戲飆爵士」的音樂交流,在事先的溝通過程中,我們也都知道了彼此之間是有即興的段落及傳統的,然而在開始實際排練的過程中,有趣的事情開始發生了!

首先,是對於爵士樂的部份,歌仔戲有許多的曲調及唱法,都是行之有年的,演唱到什麼時候,就會有樂器的間奏?間奏的旋律該如何為唱者繼續提詞?光這部份就會讓缺乏長年歌仔戲傳統浸淫的爵士樂手傷腦筋,因為聰明的各位都曉得,爵士樂的即興所發生的段落,通常是自曲子中段延伸出去的,切進去之後,原來歌仔戲的「動線」就會被斬斷了,對於傳統的歌仔戲愛好者而言,這可是聽覺習慣上的一大挑戰。接下來,爵士樂的即興段落,通常在和絃安排上都具有較多的變化,以

啓彬與凱雅的二重奏和唐美雲劉文亮於2005年四月合作的「歌仔戲飆爵士」跨界玩創意音樂會現場

求和聲上的刺激，然而在也是出自東方音樂的歌仔戲中，是沒有和絃觀念的，如果真要有，也是如同調式（Modal）音樂一般，以一種音階、調式來創造旋律，這個時候對爵士樂即興者而言，也許就得採取「**調式即興**」的手法，將旋律即興著重在動機的發展上。或者，自己去創造出一段新的即興和絃進行段落，或採取重配和聲（Reharmonizing）的方式來玩出新花樣。

　　對歌仔戲的演出者而言，發生的狀況不會比爵士樂手少。首要的狀況，在於互動上，說得簡單些，就是如何丟水球，又能回傳的玩法，在傳統上歌仔戲是以唱者為主導，伴奏者可以說是幫襯的角色，如何要所有人都能跟爵士樂一樣隨時補位，機動調整，就需要心態上的轉換。接下來，是對於「Time」的掌握，爵士樂手已經習慣「且戰且走」，不管有無犯錯或如何表現，時間與速度、節奏必須是最被尊重的，也就是說一定要按時往下走，但對習慣等候或提示完整樂句的歌仔戲演出者而言，這樣的「按時」反而就造成了壓力。當然，爵士樂一般的依據和絃即興法，也是讓兩位老師比較頭痛的，即便要以感受調性的方式來求得自然的旋律，但下一個跳出調性的和絃，就會讓他們的聲音，聽來像錯的。

　　所以囉，各位可以就可以了解到，看來都有即興，都有傳統格式、傳統演繹法的兩種音樂——歌仔戲與爵士樂，實際上執行起來就已經有很大的不同，但是這需

要音樂家們的開放胸襟，當我們回頭去窺探爵士樂的發展歷史時，這樣的嘗試與包容可說是屢見不鮮的，這也是爵士樂的傳統之一。最後，真正的融合激盪不是把歌仔戲旋律變搖擺感，或是讓歌仔戲演員Scat而已；也不是讓爵士樂手變成伴奏的一部份，或是取代原來歌仔戲的某個音樂角色即可，這些都是皮相；更進一步地，需要激發出音樂上的精髓之處，而我們最後所採取的玩法，也比較傾向由歌仔戲當作是恆定卻能承受變化的一方，再交由爵士樂的處理方式來潤飾、延伸，當然，也包括了擷取歌仔戲的唱腔及強烈旋律感，來作點子上的腦力激盪。

這樣的詮釋方式，自然就不是只從三○到五○年代間爵士樂的搖擺（Swing）、咆勃（Bebop）、經典曲目（Standards）出發所能得到的，而需要對於六○年代之後的爵士樂走向，具備一定的掌控能力，譬如自由爵士、調式爵士、後咆勃（Post-Bop），甚至是世界風爵士樂等的認知。就當代的爵士樂手而言，我認為這也是十分重要的，認識自由爵士樂的歷史，不一定就得強迫去聆聽許多挑戰人類聽覺極限的經典錄音，我是音樂家，我倒希望聽眾可以從我們的演奏或詮釋之中去得到這個概念，也就是聽到了被活用的自由爵士樂概念。

這也是今日台灣爵士樂需要努力去探討的問題，如果，唱片收藏豐富的爵士樂迷，拜訪Pub或音樂廳現場演出時，只希望聽到跟唱片中演唱演奏一樣的氣氛，作為一種消費行為的延伸；如果，征戰大小表演場地的爵士樂手只是希望能重現唱片中的音響就好，或是只限定自己的眼界在特定的、學校教過的風格之中，擔心自己犯錯而已，那麼，爵士樂在台灣仍然有被邊緣化的可能，因為我們少了一份同理心，大多數的人，找不到喜愛爵士樂的理由，即使有的人是被音樂電到而嘗試入門來，在缺乏更多吸引他們的元素之餘，這些可以進階培養的爵士樂愛好者，還是有可能會流失的。

加入新元素、尋找新創意，也一直是爵士樂的傳統之一，只是近年來這樣的傳統，似乎被一種更堅守傳統的傳統所蓋過，我想，主要的原因是隨著時間的累積，爵士樂中需要學的東西太多了，以致於到頭來只好把最好入門、也是最基本的爵士樂演奏形態──四四拍搖擺、咆勃手法、經典曲目與經典版本，當作是唯一的圭臬，然而這樣真的失去了爵士樂所需要的「活力」，這並不表示當代的爵士樂手一定都得作新鮮的、融合的東西，但是那股追求挑戰性的活力彷彿就這樣消失無蹤，變成不斷重複前人做過的，卻又不能做得更出色。

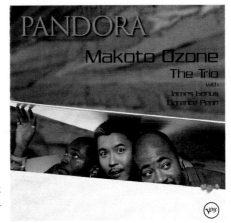

一張充滿現代爵士風味，各類樂風均露卻又不
失聆聽樂趣的日本爵士樂專輯 Makoto Ozone -
《Pandora》（Verve）

向過去致敬，不一定要模仿，也可運用原曲為
觸媒調出新味道 Enrico Pieranunzi -《Plays
The Music Of Wayne Shorter》（Challenge）

年輕人不一定走前衛與叛逆，但活力與創意一
定要兼備，Chris Potter向過去薩克斯風大師致
敬的方式，是想像他們的演奏風格，寫出近十
首全新的曲子出來，再用自己的方式即興 Chris
Potter -《Gratitude》（Verve）

著名的爵士吉他手**派特麥席尼（Pat Metheny）**，於1998年曾經親筆寫過一篇好文刊登在爵士雜誌上，他從爵士樂手的角度出發，來自我省視從傳統中所接收到的訊息。派特喜歡所有的爵士樂大師，他也認為所有歷史上稱得上名號的大師，都是獨一無二的，當我們一提到他們時，腦海中也能夠直接浮現出他們的聲音。然而他在喜愛聆聽的過程之中，卻也同時去聆聽出哪些特徵可以讓自己學習，哪些特徵是這些大師又從爵士樂的哪一個階段中感知的？直到他於1973年終於有機會錄製個人專輯時，派特所思索的是：「我最熟悉的，其實是那些爵士樂的標準曲跟伴隨著的大師名版」（註一）、「可是這些大師們都做得這麼完美了，我有必要錦上添花嗎？」、「就算我又把〈Autumn Leaves〉編得再如何眩，是不是也只是多個版本而已？」最後，他選擇了自己的全新創作，也就是我們今天聽到的吉他三重奏作品「Bright Size Life」。這不是個原來傳統的吉他三重奏作品，而是被薩克斯風大師桑尼羅林斯（Sonny Rollins）傳世的「A Night At The Village Vanguard」薩克斯風三重奏（薩克斯風、貝斯、鼓）所啟發而來的新作，這時吉他的角色扮演，就比傳統的爵士吉他還要多了許多剽悍與引領意味了，而三重奏的互動表現，也是派特所尊重的傳統，1957年的傳統。

　　文末，在自述他有幸與世界上許多優異的即興者合作之餘，派特麥席尼提出了他個人的闡釋，謹節譯大意如下：

> 「我們都需要去找出自己的聲音，每位上得了台面的爵士樂手，都需要對於爵士樂歷史有深刻的認知及自我的訓練，但是卻又必須有勇氣把那一切放下，來發現新的角度與新的看法。這就是我從這些爵士大師及歷史中所學到的，這樣的傳統，讓我們不但帶進了前人的足跡，更帶入了自己的背景與個性。我所認識的諸多優秀音樂家們，他們不但對於傳統聽得多，而且還聽得深，能夠去體會出歷史作品所能賦予我們的意義。對於未來的聽眾而言，我們就像在音樂中以時間蓋下浮水印的人，他們得到了驚喜的訊息，也認識了我們是誰，以及我們的聲音～」

　　我想，從派特麥席尼這幾十年來的成就與持續探索音樂的多元面向，他的理念也的確讓爵士樂在二十世紀末，有了更豐富的章節。也許他不是爵士樂家學淵源、

派特麥席尼所親筆撰寫的文章〈In Search Of Sound〉，
刊載於《Down Beat》雜誌1998年二月號

也沒有跟誰誰攀親帶故、更沒有在剛出道時搭順風車趁勢而起，但是以派特這麼強烈的爵士樂使命及他的音樂理念來看，這些常被爵士樂行銷者炒作的事情，遠遠不及從他的演奏中發覺到他對傳統的吸收與嶄新啟示要來得重要。

然而，走筆至此卻也讓我想起了多年前派特麥席尼樂團（Pat Metheny Group）（註二）來到台灣時的盛況，有很多聽搖滾的觀眾趨之若鶩，連趕兩場；也倒有不少爵士樂迷，展現了高度的……沒有興趣，因為「爵士吉他我聽不習慣」……

所以回過頭來說，國內的爵士樂迷可能要有的心理準備是：當您買唱片、讀資料在短時間內將聆聽爵士樂的質與量都衝到一個高點時，多數的爵士樂手可能還在繁複的Bebop或刺激的Fusion中掙扎，又對不實用的自由爵士或後咆勃風格興趣缺缺，相較起來在對爵士樂的綜觀認知上可說有著天南地北的差異，自然，也不需去期待太多切合題旨的對話，網路上這樣的例子可說是少見多怪了：一邊聽很多一邊聽不夠多，一邊需要學習上手一邊不用，兩邊步伐不同，遑論真能談論出什麼火花了！

再更進一步地說，如果您喜歡爵士薩克斯風，那麼除了萊斯特楊（Lester Young）、寇曼哈金斯（Coleman Hawkins）、史坦蓋茲（Stan Getz）之外，或許多去了解約翰寇川（John Coltrane）、桑尼羅林斯（Sonny Rollins）、韋恩蕭特（Wayne Shorter）、喬韓德森（Joe Henderson）、艾瑞克杜飛（Eric Dolphy），

甚至是約翰榮恩（John Zorn）的演奏風格及著名曲目，也能幫助各位更加了解當代的薩克斯風好手受過怎麼樣的洗禮，演化出怎麼樣的風格的？這就是我們之前文章中所提到的「特定樂器的標準曲」範疇，而不是只去在乎，這些較為現代的大師們是否演奏了哪首標準曲？有沒有演奏我喜歡的標準曲？……等等，從四〇年代的查理帕克以降，樂手的作曲及演繹風格，在關係上已經愈來愈緊密，這就是派特麥席尼所提到的傳統意義，每個人都在向歷史學習，每個人也留下些什麼，當然，後來的人所需要知道的就更多了！

　　也許有的人會不以為然，樂迷們可能會認為會覺得有自己的聽覺喜好，不需要被干涉；樂手們可能認為自己所認知的已經足夠，卻常在面對更寬廣的音樂風格時容易手足無措，還是習慣從搖擺、咆勃切入，不知不覺之間，兩者可能都錯過了認識更多好音樂的機會，當引薦國外的評論新作，或邀請國外的名家來台時，這樣的落差更是明顯，本地的樂手大多熟悉的是1930到1950之間的歷史與音樂風格，再來就直接跳至1990之後因美國爵士樂復古運動所造就的明星樂手；而本地的嚴肅樂迷們卻往往熟悉那些較具革命性的人事物，譬如Blue Note的輝煌年代、六〇年之後與黑人民權運動的結合，以及歐洲、日本、甚至全世界各地的爵士樂、還有自由前衛爵士樂等，兩方之間缺乏足夠的對話，也欠缺了同理心來彼此激勵，也就造就了台灣聽爵士的人跟奏爵士的人彷彿是活在兩個不同世界的奇特現象。

這才是所謂稱得上有程度的當代爵士鋼琴手
Renee Rosnes -《As We Are Now》（EMI）
Joey Calderazzo -《Joey Calderazzo》（CBS/SONY）

在這個部份，筆者自己有兩處學習的經驗，希望能與大家分享：首先是創自於名爵士樂評人Leonard Feather的「眼罩試聽」（**Blindfold Test**），以訪問音樂家的方式進行，事先不告知演出者資訊，希望音樂家們猜猜是誰，或是給點想法，您就會看到音樂家真正著重或是學過的是什麼？「嗯，旋律線很明顯，一定是Ray Brown」、「受過Michael Brecker風格洗禮的薩克斯風手，可能是同輩」、「音色上偏柔和，可是又有Freddie Hubbard的勁道」、「和聲配置上的使用，是歐系樂手，尤其是南歐的，可能是Enrico Pieranunzi」、「句子上聽出大量喬韓德森的影響」……這些蛛絲馬跡，其實都是很有趣的切入點，就我個人而言，會比依企鵝評鑑或全音樂指南來五張十張買，來得有用些，這類依星星分等級的推薦法，較容易讓聽者先入為主，認為自己擁有了瑰寶，卻較難去說出瑰寶可貴之處。眼罩試聽的方法，則有點像聽「達人說法」，或是聽修車廠老師傅的經驗談一樣，光聽車子開進來的聲音，就知道是什麼車，或哪裡需要保養等等，這些寶貴經驗不一定會刊在手冊說明書上，或是出廠規格上，但是卻是對於保養或選購車子很有用的資訊。當然，這跟我們前文所提到過的爵士樂傳統常存在於稗官野史中來傳承有點像，在正史中，細節往往不能講得過多。

目前在平面雜誌上還有這類眼罩試聽的，英文部份有著名的《Down Beat》，眼罩試聽就是從這本雜誌開始玩起的，以及《Jazz Times》雜誌中改了名的「Before & After」，裡頭都有這樣的文章與音樂家樂於接受挑戰，建議各位除了當期雜誌之外，還可以上他們的網站（註三），會有許多過去的存檔可讀，而像著名的AAJ（www.allaboutjazz.com），也都有類似的訪問專題，都建議各位能撥冗閱讀。吸取這類的資訊有趣之處，不在於得知他們猜對多少或給予多少評價，而是在於那段猜的過程，通常音樂家的思路都會被記錄下來，即便是猜錯了，但卻會很相近，這樣我們就可以在心中建立一些自己的評判標準，慢慢找出自己的喜好，或進一步下去學習，如果您是爵士樂手的話。

這類的「遊戲」在歷史上也曾發生過幾個著名的故事值得一提的：譬如「惜音如金」的鋼琴怪傑塞隆尼斯孟克（Thelonious Monk）在聆聽「洋洋灑灑」的另一位鋼琴大師奧斯卡彼得森（Oscar Peterson）錄音時，以起身去上廁所沖水來暗諷他對這樣風格的不認同；或是爵士樂的先鋒人物暨一代梟雄邁爾斯戴維斯（Miles Davis）以髒話連篇來痛罵一些他認為不長進的人，或是對跟他有瑜亮情結的查爾斯

虎父無犬子，走出新氣象
A. 老爸的拜把兄弟紛紛來襄助 Joshua Redman - 《Wish》（Warner Bros.）
B. 運用老爸遺產投資於個人品牌 Ravi Coltrane - 《Mad 6》（Eighty-Eight's/Columbia）

明格斯（Charles Mingus）沒兩句好話，互控剽竊創意等；現在的明星薩克斯風手約書亞瑞德曼（Joshua Redman）常被人家罵說不像他老爸一樣有開創性，但在聆聽他老爸杜威瑞德曼（Dewey Redman）的作品時，小兒卻能侃侃道來──非不能也，不為也；老樂手對小樂手的理念不認同，小樂手卻對老樂手的作品與風格如數家珍等……

　　另外一個類似的管道，**是閱讀音樂家訪問音樂家的文章或書籍**，對筆者個人而言，會覺得收穫比較大，而不是常見的用生平年表來穿鑿附會，或是把少年時期的陰影加諸在老年時期的演奏風格上云云。通常因為訪問的是音樂家，比較容易出現比較切題的問題與答案，這部份的資料除了上述雜誌與網站以外，還有幾本書籍也值得一讀，讀者不妨上郵購網路書店購買，如果您是在學學生，學校圖書館也有代購書籍的服務。

　　當您知道原來挪威的薩克斯風大師楊葛柏瑞克（Jan Garbarek）原來是在廣播中聽了約翰寇川的〈Countdown〉而立志開始學習爵士樂，或許會有點悵然，為何人家的啟蒙點早已跟我們有這麼大的差距？而或許在您知道了，原來傑基麥克林（Jackie MaLean）等一票中音薩克斯風手（Alto Saxophonists）聲音都如此「強壯」的原因，是因為他們並不知道幼時家人所送的樂器，跟他們在廣播節目中聽見並勤加模仿的次中音薩克斯風（Tenor Saxophone）渾厚音色有所不同，您可能也會不禁為歷史的偶然感到有趣。

在CD出版上，也有類似別具傳承意義的企劃出現過，爵士老廠Verve，就曾集聚旗下藝人，為其歷史上的經典錄音及歷史人物選曲出輯並撰文談論其深遠影響，此一系列稱之為「終極大師」（The Ultimate……），薩克斯風著名的有喬韓德森談史坦蓋茲、傑基麥克林談查理帕克、桑尼羅林斯談寇曼霍金斯，歌手部份有戴安娜克瑞兒（Dianna Krall）談雪莉荷恩（Shirly Horn）、迪迪布里姬沃特（Dee Dee Bridgewater）談莎拉弗恩（Sarah Vaughan）等等，還有許多其他樂器的大師，由當今的同樂器佼佼者來談論，也許收藏的不是該位大師最經典傳世的版本，但在參考價值上卻十分地有用。（註四）

總結來說，樂手所說的，當然不一定都是對的，甚至很多時候需要較為客觀的旁觀者角度來評價音樂這門藝術，然而，今天我們所分享的重點，主要是取決在爵士樂的聽眾們，有沒有興趣再去深入探究，或從比較與延伸聆聽中獲得更大的樂趣？如果答案是肯定的，那麼這些資料就會對您當個認真的爵士樂迷有很大的幫助，也容 易撥雲見霧，減少在相同爭議上打轉的機會。正如筆者之前所說，爵士樂的歷史主要是由爵士樂手所建立的，很多時候我們還是得回到音樂及音樂家內心世界之上，才能夠得到比較全面性的俯瞰，對於爵士樂的來龍去脈也更能充分掌握。

我也衷心地希望：「**充分了解傳統後，再從傳統中找新的出路**」這個爵士樂的**優良傳統，能為更多爵士樂愛好者所理解，也有更多爵士樂手往這個方向努力～**」

註一：請參閱前文「那些彷彿熟悉的旋律──對爵士樂經典曲目應有的認知（下）」
註二：有了桑尼羅林斯的啟發，才會有派特麥席尼的首張三重奏名作，爵士樂中的傳承影響甚至是超越樂器的，重點在於概念
　　　薩克斯風三重奏 Sonny Rollins -《A Night At The Village Vanguard》（Blue Note）
　　　吉他三重奏 Pat Metheny -《Bright Size Life》（ECM）
註三：Down Beat網站 http://www.downbeat.com/
　　　Jazz Times網站 http://www.jazztimes.com/
註四：全系列「Ultimate」有27張，國內的唱片行目前尚可散見，完整目錄請上Verve網站

四本蠻有名的音樂家訪問集成書籍
《Talking Jazz - An Oral History》 by Ben Sidran（Da Capo）
《Notes and Tones - Musician-to-Musician Interviews》 by Arthur Taylor（Da Capo）
《The Jazz Musician - 15 Years of Interviews, The Best of Magazine》（St.Martin's Press）
《Rockers, Jazzbos & Visionaries》 by Bill Milkowski（Billboard）

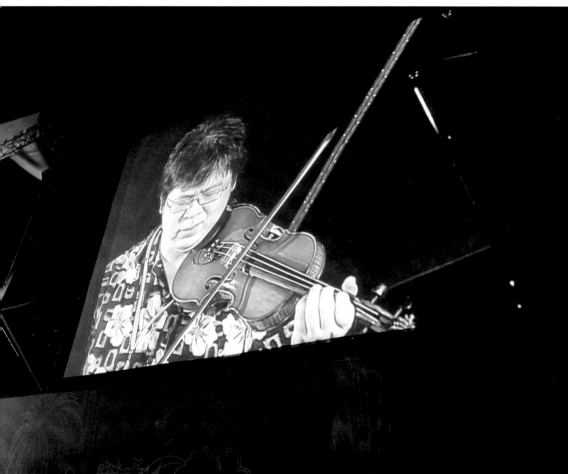

透過大螢幕投射出來的自己演奏貌

附錄

Jazz

為什麼爵士樂手與樂迷之間總有爭論？

「分析式的聆聽」v.s.「感覺式的聆聽」

　　音樂是不是專業技能的一種？是，那麼培養專業人才時是否有專業的方法？音樂是不是藝術？是，那麼對藝術的感受與薰陶是否不能一蹴可幾？是，但是音樂是不是給人聽的？當然是！那麼直接的呈現與感受是否比一堆畫蛇添足的解釋要來得適當？如果我們今天只是看電視看報紙，但大眾傳播學的學者是否有許多的現象解讀與分析研究，而會有各種方法與名詞？還有，我們只是使用微波爐、使用核能發電插電聽音樂而已，但物理學家跟工程師是否有許多驗證與實驗製造的方法，這些專有名詞跟專業方法我們一輩子也背不起來。然而以上的兩種專家的研究與努力會妨礙我們看電視跟煮飯嗎？不會，因為我們是使用者、消費者。那麼在聽音樂時，聽者因特定因素而觸動他（她）的心弦，音樂家能說：「你那樣聽不對」、「你聽不懂」嗎？反過來說，當樂手以彼此熟悉的語言跟術語溝通來學習並表達音樂想法時，樂迷能說：「你那樣太難了」或「我不用知道這些也聽得快樂」嗎？這兩者不是那麼絕對的吧？我覺得這叫雞同鴨講。

　　其實兩者之間的目的都是一樣的，聽者想要聽到好音樂，演奏者想要呈現好音樂，但是聽者大可以今天聽這個，明天沒興趣了改聽別的，樂手可不能這樣做！就算樂手選好了偏愛的方向，任何聆聽與學習都必須非常地嚴謹，也就是我們說的「分析式的聆聽」，您得真正聽出樂手的用音、偏好、想法、音色、創意、動機發展、曲式進行、風格變化等等，也就是從這裡開始，專業名詞一一地產生，因為學問需要研究，研究需要歸類，當然，其中的深奧與複雜度必須由音樂家自己去體會，就跟我看「中華民國陶藝協會專刊」，我也看不懂一票方程式、燒窯技巧、溫度控制、釉藥成分等等，但是這並不妨礙我欣賞陶藝的藝術創作。讓我們從對比的角度來看，樂迷的聆聽初期大部分來自於「感覺式的聆聽」——有沒有初次就被

「煞」到、聽來真過癮、音響發燒、勾起了心頭的往事、那年女友在雨中不說再見而默默地離我遠去的背影（！）……等等，會觸發聽者的想像與自我沈浸，或許還附上一些附加價值（收藏、絕版等）。慢慢地，又有所謂的爵士樂導聽、指南、評論出現，為這種上世紀的音樂做一些註腳，認真的人就會開始閱讀參考國外的「權威」資料，旁徵博引一番，雖然這些資料亦常強調於史觀上的重要性，但是音樂既已演奏，要再化成文字來「形容」，難免就又加上了一層朦朧感，再觸發聽者的另一層想像，更甚者而有穿鑿附會之嫌，就好像以前我們常聽古典樂評講一堆卡拉揚的指揮是什麼宿命的反動、性靈的昇華、上天的恩典、貝多芬托夢、華格納再世等等，乾脆去問卡拉揚吧！您猜他會給您什麼答案？「Well , I just do my job！」

對啦！盡本分把工作作好，就這麼簡單，許多非樂手朋友常對音樂圈圈內的工作者有過于天真浪漫的想法，認為藝術就是要吶喊、藝術就是要表現、與眾不同等等，就跟以為所有偉大的作曲家都是天才一樣，是的，我相信他們都是天才，他們的音樂感動別人，也「可能」會感動自己。但是沒有經過專業訓練來「開竅」，真的是躺在床上靈感就會泉湧嗎？這是樂迷（藝術迷）常忽視的問題，認為訓練好像是不必要的，年輕的音樂家（尤其是搖滾與流行音樂家）也老喜歡說「我拒絕接受「學院派」的訓練，我不要跟別人一樣」，事實是如果沒有循序漸進的認識與視野的開闊，那麼終究是語彙不足、缺乏應變，當然最後只落於濫竽充數之流而已。

OK，回到爵士樂吧！其實爵士樂手最受不了樂評的是什麼呢？就是「天馬行空」、「道聽途說」，愛幫他們解釋、歸類、貼上標籤等等，即使John Zorn也是用行動來表達他的音樂想法，他的名片上應該不會印著「自由前衛即興演奏家」吧？他愛作什麼就作什麼，只是唱片公司跟評論媒體必須使用某些字眼敘述跟賣意識形態，所以只好作其必要之惡，當然，在歷史跟教育的角度上分門別類也是必須的。另外一個亦是國外很普遍的問題，就是所謂「國王的新衣」心態，聽名氣勝過於聽內容，大師也有低潮時、年輕人也有新鮮的想法，但是是否真的聽出來他要表達的？是否了解到他的手法奧妙？我想這不只是樂迷，連樂手都需要認真地思考這些問題。然而當談到這些邏輯理性的思考法則時，我認為光靠情緒性的形容詞堆疊很快就會「詞窮」，因為聆聽欣賞是主觀的，您可以說John Coltrane鬼哭神號，但Albert Ayler也鬼哭神號、「黑色安息日」也鬼哭神號、穆索斯基也鬼哭神號、隔壁鄰居吵架也是鬼哭神號呀！那麼，「這些鬼哭神號有什麼不一樣？」、「怎樣做

到讓人覺得鬼哭神號？」、「他們為什麼要鬼哭神號？」，這種分析式的聆聽就需要音樂理論的輔佐解說，如果樂迷也能了解一些基本的概念的話，那麼一不會大驚小怪、二則更能領會音樂家音樂動機處理的智慧。

小時候我常跟家父一起看籃球賽，我常覺得很精彩也很刺激，可是年輕時曾熱衷打籃球不吃飯的家父則看得更是津津有味——「看！他們現在從區域二三聯防改打人盯人！」、「你看那妙傳！」、「漂亮的接應與上籃！」、「他的三分球真是神準！」、「那個最後一秒的犯規戰術實在厲害！」這告訴我們什麼？懂得愈多，欣賞的樂趣就愈多，也愈知道所謂的「水準」是什麼。後來在許多黃昏的餘暉中，他帶我去球場練球，雖然我練小提琴比較專門，家父還是常教誨我：「李忠熙一天投籃數千個」、「喬丹每天仍維持高度的體能及重量訓練」，大家看到的是明星球員風光的一面，而忘了背後的付出代價是多麼地大，訓練的過程是多麼地長啊！

舉了這麼多跟爵士樂無關的例子，就是希望不要用所謂的「行話」或「學術」來壓人家，而是希望大家參考Insiders的想法，其實樂手的內心世界別說是樂迷，連樂手都不能揣度呢！音樂家選擇的是用音樂語言來表達，而非選擇文字語言來表達，很多時候不是懶得解釋就是以和為貴、贅言無益。更何況我們常忽略了「時間」這個要素，忽略了樂手也有成長「空間」，不管他活到32歲或是92歲，他也在吸收反省，爵士樂的發展已有一百年了，內容五花八門、多采多姿，實在無法以單一甚至幼稚的原則來評判好壞；而對樂手來說，爵士樂以外的音樂世界又是極大的天地，學會欣賞領悟其他音樂也是成長的一部份，所以您很少聽到爵士樂手偏執，反而都是爵士樂迷偏執鑽牛角尖的多（討厭Fusion、Coltrane是神……），我常聽到看到真正優秀的薩克斯風手愛死了歐伊史特拉夫、鼓手運用Drum & Bass、吉他手跑去看Prince、編曲家大量採用巴爾托克的概念等等，很少有人會叫罵的，但都得先盡到自己應做的本分，這部份也許會成為以後我們可以深入的樂手族群專題，今天就不扯太遠了！

樂迷朋友在閒暇之餘購買聆聽爵士唱片，是一項極高尚的嗜好，在國外諸如此類的相關資訊也多如牛毛，像什麼「Records Collector」「Vintage Albums Price Guide」等等，足見此族群還是具一定的市場，個人喜好口味不同原是必然，可是在評判自己「不喜歡」的東西時，不一定表示它們就是「壞」的，也不要期待什麼都是「創新」、「獨步」，對老東西就給予「炒冷飯」、「失望透頂」、「未能自

凱雅當時在校內學習爵士樂與拉丁樂，在校外也因緣際會參加了一個全是古巴人的拉丁樂團。

我超越」等評論，遊戲規則之內還是有許多細節變化尚待發掘的，我們自己的唱片收藏沒有一張是爛唱片，而且不同時期拿出來再聆聽，總有不同的收穫。而樂手朋友（尤其是本土的）也要擴展眼界耳界，而非直接對樂迷之意見抱持反感，聽得愈多就要愈謙虛，聽得出來大師偉大是「他（她）們」偉大而不是您自己，一些藉「死老百姓聽不懂」而行「專業暴力」之實的想法，只能暴露出對音樂認知的膚淺，及拉大兩者之間的距離而已。以上為個人的心得淺見，盼有值得參酌之處！

2 你必須認識的爵士樂大師們

不管這個世界再怎麼變，要聆聽爵士樂，進而學習爵士樂，這些人的名字你必須記得，他們的音樂你必須聽～

鋼琴 Piano				
Art Tatum	Duke Ellington	Count Basie	Wynton Kelly	Herbie Hancock
Red Garland	Kenny Barron	Oscar Peterson	Michel Petrucciani	Lennie Tristano
Ahmad Jamal	Hank Jones	Cecil Taylor	Tommy Flanagan	Bill Evans
Thelonious Monk	Horace Silver	McCoy Tyner	Chick Corea	Keith Jarrett

吉他 Guitar				
Wes Montgomery	Grant Green	Joe Pass	Jim Hall	Pat Metheny
John Scofield	Charlie Christian	Django Reinhardt	John McLaughlin	Kenny Burrell

薩克斯風 Saxophone				
John Coltrane	Sonny Rollins	Joe Henderson	Lester Young	Wayne Shorter
Benny Carter	Stan Getz	Charlie Parker	Ornette Coleman	Hank Mobley
Cannonball Adderley	Dexter Gordon	Colman Hawkins	Sonny Stitt	Michael Brecker

小號 Trumpet				
Louis Armstrong	Clark Terry	Dizzy Gillespie	Chet Baker	Lee Morgan
Woody Shaw	Miles Davis	Freddie Hubbard	Clifford Brown	Kenny Dorham

貝斯 Bass					
Ray Brown	Paul Chambers	Ron Carter	Charlie Haden	Dave Holland	Gary Peacock

鼓 Drums			
Philly Joe Jones	Elvin Jones	Max Roach	Art Blakey
Roy Haynes	Jack DeJohnette	Tony Williams	Art Taylor

與外國樂手一起於河岸留言熱力演出

歌手 Singer				
Dinah Washington	Sarah Vaughan	Carmen McRae	Ella Fitzgerald	Billie Holiday
Anita O'Day	Nancy Wilson	Nat King Cole	Frank Sinatra	Tony Bennett

索引

(1)、本書介紹樂曲與專輯出處列表

樂手英文姓名	專輯名稱	廠牌	頁數
Chick Corea	Elektric Band	GRP/Verve	24,139,140
Miles Davis	Relaxin' With Miles Davis Quintet	Prestige	81,
Miles Davis	Kind Of Blue	Columbia/SONY	29,54,81,99,104,105,163,164,248,270,276
Miles Davis	Workin'	Prestige	32
Miles Davis	Steamin' with the Miles Davis Quintet	Prestige	115
Miles Davis	Cookin' Wih Miles Davis Quintet	Prestige	81
Stan Getz	Getz/Gilberto	Verve	33
Miles Davis	Someday My Prince Will Come	Columbia/SONY	35,42,72,
Dizzy Gillespie/Sonny Stitt / Sonny Rollins	Sonny Side Up	Verve	37,38,82
Clifford Brown and Max Roach	Study In Brown	EmArcy/Verve	39,160
Joe Pass	Virtuoso	Pablo	40
Sarah Vaughan	With Clifford Brown	EmArcy/Verve	40
Keith Jarrett	My Song	ECM	41,44,233,285,293
Bill Evans Trio	Portrait In Jazz	Riverside	
Michel Petrucciani	Live	Blue Note/EMI	43
Herbie Hancock	Head Hunters	Columbia/SONY	44,287
Ornette Coleman	Free Jazz	Atlantic	168,169,214
The Quintet	Jazz At The Massey Hall	Debut/OJC	54
Herbie Hancock/Michael Brecker/Roy Hargrove	Directions in Music: Live at Massey Hall	Verve	54
McCoy Tyner Quartet	New York Reunion	Chesky	54,308
Mike Stern/Ron Carter/George Coleman/Jimmy Cobb	4 Generations of Miles	Chesky	54,198
Herbie Hancock/Freddie Hubbard	Maiden Voyage	Blue Note/EMI	56,102,124,136,271,277
Hank Mobley	Soul Station	Blue Note/EMI	57,126,178
Natalie Cole	Unforgettable With Love	Elektra	
Nicholas Payton	Dear Louis	Verve	64
Stephane Grappelli	Live At The Blue Note/EMI	Telarc	316

樂手英文姓名	專輯名稱	廠牌	頁數
The Oscar Peterson Trio	Night Train	Verve	313
Miles Davis	Porgy and Bess (Arranged by Gil Evans)	Columbia/ SONY	65,68,89
George Coleman	I Could Write A Book: The Music Of Richard Rodgers	Telarc	66
Adam Macowicz	My Favorite Things: The Music Of Richard Rodgers	Concord	68,272,279
Herbie Hancock	Gershwin's World	Verve	68
Stephane Grappelli	Plays Jerome Kern	GRP	
Anita O'Day	Anita O'Day Swings Cole Porter with Billy May	Verve	68
Chet Baker	My Funny Valentine	Blue Note/EMI	66,71,81,142, 165,166
John Coltrane	Lush Life	Prestige	74
Bill Evans & Jim Hall	Undercurrent	Blue Note/EMI	237
Bill Evans	Green Dolphin Street	Riverside	66,71
Charles Mingus	Pithecanthropus Erectus	Atlantic	131
Duke Ellington	Far East Suite	RCA VICTOR	74,89
Joe Henderson	Lush Life : The Music of Billy Strayhorn」	Verve	74,138,
The Roy Hargrove/ Christian McBride/ Stephen Scott Tro	Parker's Mood	Verve	207
Kenny Garrett	Pursurance：The Music Of John Coltran	Warner Bros.	
Lester Young / Oscar Peterson Trio	The President Plays	Verve	80
Clark Terry	Duke With A Difference	Riverside	80,188
Miles Davis	Bag's Groove	Prestige	80,272,277
Julian "Cannonball" Adderley	Somethin' Else	Blue Note/EMI	81
Benny Carter 4	Montreux '77	Pablo Live	82
Sonny Rollins	With The Modern Jazz Quartet	Prestige	82
Sonny Rollins	Plus 4	Prestige	82
Dexter Gordon	Gettin' Around	Blue Note/EMI	83
Dexter Gordon	Our Man In Paris	Blue Note/EMI	83
Stan Getz	Anniversary	EmArcy/Verve	83,95
Grant Green	Standards	Blue Note/EMI	83
Wes Montgomery	Wes Montgomery Trio	Riverside	83
Wynton Kelly Trio & Sextet	Kelly Blue	Riverside	84
Bill Evans	Everybody Digs Bill Evans	Riverside	84
Red Garland	Red Garland Revisited !	Prestige	84

樂手英文姓名	專輯名稱	廠牌	頁數
Lee Konitz & The Gerry Mulligan Quartet	Konitz Meets Mulligan	Pacific Jazz	84
Ella Fitzgerald	Sings The Duke Ellington Song Book	Verve	86
Joe Lovano	From The Soul	Blue Note/EMI	86
Rachel Z	On The Milky Way Express	Tone Center	86,196
The Oscar Peterson Trio	We Get Requests	Verve	86
The John Scofield Band	Uberjam	Verve	86
Mingus Big Band	Tonight At Noon...Three Or Four Shades Of Love	Dreyfus Jazz	89
Keith Jarrett At The Blue Note/EMI	The Complete Recordings	ECM	171
Sonny Rollins	A Night At The Village Vanguard	Blue Note/EMI	95,322,327
Dexter Gordon Quartet	Stable Mable	SteepleChase	95
Johnny Griffin	A Blowin' Session	Blue Note/EMI	95,122
Jackie McLean	Vertigo	Blue Note/EMI	98,126
Sarah Vaughan	Crazy and Mixed Up	Pablo	102,183
Lee Morgan	Delightfulee	Blue Note/EMI	102
Bob Berg	In The Shadows	Denon	103
Herbie Hancock	The New Standard	Verve	104
John Coltrane	Impressions	Impulse!/GRP	104,270
Cannonball Adderley	Things Are Getting Better	Riverside	104
Bill Evans	How My Heart Sings	Riverside	104
The Quintet	Jazz At Massey Hall	Debut	108
Dizzy Gillespie / Stan Getz / Sony Stitt	For Musicians Only	Verve	108
Sonny Rollins Quartet & Quintet	Tenor Madness	Prestige	110,120,126,146
Thelonious Monk	Monk's Music	Riverside	110
Thelonious Monk	Plays Duke Ellington	Riverside	110,189
Eric Dolphy	Out There	Prestige	110
Bill Evans	Affinity	Warner Bros.	111
Wayne Shorter	Speak No Evil	Blue Note/EMI	111,137,149,273
Charles Mingus	Mingus Ah Um	COLUMBIA	112,140,146
Jaco Pastorius	Word Of Mouth	Warner Bros.	112
Brad Mehldau	The Art Of The Trio , Vol.1	Warner Bros.	113
Miles Davis and John Coltrane	Miles and Coltrane	Columbia/ SONY	115
John Coltrane	Blue Train	Blue Note/EMI	115,128
Thelonious Monk / John Coltrane	Thelonious Monk with John Coltrane	Riverside	117

樂手英文姓名	專輯名稱	廠牌	頁數
The Thelonious Monk Quartet Featuring John Coltrane	Live At The Five Spot	Blue Note/EMI	117
Lee Morgan	The Sidewinder	Blue Note/EMI	119,180
The Horace Silver Quintet & Trio	Blowin' The Blues Away	Blue Note/EMI	123
Tal Farlow	This Is Tal Farlow	Verve	123
Alex Riel	Unriel	Stunt	124
Freddie Hubbard	Sweet Return	Collectables	124
John Coltrane	Coltrane	Prestige	126
Wayne Shorter	Ju Ju	Blue Note/EMI	137,274,278,280
Hank Mobley	Hi Voltage	Blue Note/EMI	127,161
Cedar Walton	Third Set	SteepleChase	127,134
Michael Brecker	Old Folks	West Wind	127
Joe Henderson	So Near, So Far	Verve	127
Randy Brecker	In The Idiom	Denon	127
Joe Henderson	In 'N Out	Blue Note/EMI	128
Art Blakey Quintet	A Night At Birdland Vol.1	Blue Note/EMI	128
Arturo Sandoval	Swingin'	GRP/Verve	128
Red Garland	Garland Of Red	Prestige	131
Jerry Bergonzi	Standard Gonz	Blue Note/EMI	132
Erroll Garner	Jazz Masters 37	Verve	132
D.D. Jackson-	Serenity Song	JustInTime	133,134
Bill Evans	Montreux II	Columbia/SONY	134
Art Blakey & the Jazz Messengers	A Night In Tunisia	Blue Note/EMI	134
Chris Potter Quartet	Sundiata	Criss Cross	134
Chick Corea & Return to Forever	Light As A Feather	Verve	135,285
Freddie Hubbard	Open Sesame	Blue Note/EMI	135
Kenny Burrell	Blue Lights	Blue Note/EMI	135
Joe Henderson	Inner Urge	Blue Note/EMI	135,136,273, 279,293
Jackie McLean	One Step Beyond	Blue Note/EMI	136
Branford Marsalis	Scene In The City	Columbia/SONY	136
Stan Kenton	New Concepts Of Artistry In Rhythm	Capital/Blue Note/EMI	157
Wayne Shorter	Night Dreamer	Blue Note/EMI	137
Lee Morgan	The Rumproller	Blue Note/EMI	137,138
Joe Henderson	Big Band	Verve	138
Kenny Dorham	Afro-Cuban	Blue Note/EMI	138,139
Kenny Dorham	Quiet Kenny	Prestige	138,139

樂手英文姓名	專輯名稱	廠牌	頁數
Canonball Adderley	Canonball Adderley and Strings	Verve	162
Sadao Watanabe	A Night with Strings	Warner Music	162
Joe Henderson	The State of the Tenor	Blue Note/EMI	162
Hank Mobley	Workout	Blue Note/EMI	162
Miles Davis	In Person Friday and Saturday Nights At The Blackhawk 3. Complete	Columbia/ SONY	162
Wes Montgomery	Impressions : The Verve Jazz Sides	Verve	162
Miles Davis	Seven Steps To Heaven	Columbia/ SONY	164,165
Miles Davis	Miles In Antibes	COLUMBIA	165,166
Miles Davis	Four & More	Columbia/ SONY	165,166
Miles Davis	My Funny Valentine	CDCOLUMBIA	
Miles Davis	Miles In Tokyo	SONY SRCS	167
Miles Davis	Miles In Berlin	Columbia/ SONY	167
Miles Davis	E.S.P.	Columbia/ SONY	167
Miles Davis	Miles Smiles	Columbia/ SONY	167,173
John Coltrane	The Classic Quartet - Complete Impulse!/GRP Studio Recordings	Impulse!/GRP	169,170
John Coltrane	Kulu Se Mama	Impulse!/GRP	170
Dave Holland Quintet	Jumpin' In	ECM	172
Dave Holland Quartet	Extensions	ECM	172
Dave Holland Trio	Triplicate	ECM	172
Dave Holland Quintet	Seeds Of Time	ECM	172
Dave Holland	Prime Directive	ECM	137,171,296
Steve Coleman	Genesis and The Opening of the Way	BMG	171
Branford Marsalis Quartet	Comtemporary Jazz	Columbia/ SONY	172
Branford Marsalis	Renaissance	Columbia/ SONY	172
Michael Brecker	Time Is Of The Essence	Verve	172
Jeff "Tain " Watts	Citizen Tain	Columbia/ SONY	172,295
Jon Hendricks and Friends	Freddie Freeloader	Denon	184
Dave Grusin	Homage To Duke	GRP	188
T.S. Monk	Monk On Monk	N2K	190
Chick Corea	The Music Of Thelonious Monk	ECM	191
Paul Motian	Play Monk And Powell	W&W	192
Phil Woods/Franco D'Andrea	Our Monk	Philology	192

樂手英文姓名	專輯名稱	廠牌	頁數
Danilo Perez	Panamonk	Impulse!/GRP	193
Bennie Wallace	Plays Monk	Enja	194
Carmen McRae	Carmen Sings Monk	Novus	194
Esbjorn Svensson Trio	Plays Monk	ACT	195
Enrico Pieranunzi	Plays The Music Of Wayne Shorter	Challenge	196,321
Clare Foster	Sings Wayne Shorter	Groove Records	197
Andy Summes	Green Chimneys : The Music of Thelonious Monk	RCA Victor	197
Michael Petrucciani	Promenade With Duke	Blue Note/EMI	
David Murray	Octet Plays Trane	Enja	198
Herbie Hancock, Ron Carter, Wallace Roney, Wayne Shorter, Tony Williams	A Tribute To Miles : A Celebration of the Life and Music of Miles Davis	Qwest	200
World Saxophone Quartet	Selim Sivad : A Tribute To Miles Davis	Justin Time	201
Paolo Fresu	Kind Of Porgy & Bess	BMG France	202
Cassandra Wilson	Traveling Miles	Blue Note/EMI	202,316
Mark Isham	Miles Remembered : The Silent Way Project	Columbia/ SONY	203
John McLaughlin	After The Rain	Verve	204
The Drummonds	Letter To Evans	Keystone	205
Eliane Elias, Dave Grusin, Herbie Hancock, Bob James, Brad Mehldau	Portrait of Bill Evans	APC JVC	205
Fred Hersch	Evanessence : A Tribute to Bill Evans	Bellaphon	205
Ryan Kisor	Kisor	Videoarts	206
Christian McBride/ Nicholas Payton/Mark Whitfield	Fingerpainting : The Music of Herbie Hancock	Verve	207
Jim Snidero	The Music of Joe Henderson	Double-Time	208
Oliver Lake Quintet	Dedicated To Dolphy	Black Saint	208
John Zorn	Spy VS. Spy : The Music Of Ornette Coleman	Elektra/ Musician	209
The Vandermark 5	Free Jazz Classics Vol.1 & 2	Atavistic	209
Bob Curnow's L.A. Big Band	The Music of Pat Metheny & Lyle Mays	Mama Foundation	210
Dee Dee Bridgewater	Love and Peace : A Tribute To Horace Silver	Verve	211
Dianne Reeves	The Calling : Celebrating Sarah Vaughan	Blue Note/EMI	211

樂手英文姓名	專輯名稱	廠牌	頁數
Joe Lovano	Celebrating Sinatra	Blue Note/EMI	212
Terence Blanchard	The Billie Holiday Songbook	Columbia/SONY	212
Branford Marsalis	Footsteps Of Our Fathers	Marsalis Music	213
Greetings From Mercury (Jeroen Van Herzeele)	Greetings From Mercury	Carbon	234
Kris Defoort/Fabrizio Cassol	Variations On A Love Supreme	W.E.R.F.	234
Chick Corea	Now He Sings , Now He Sobs	Blue Note/EMI	272
Woody Shaw	Little Red's Fantasy	32 Jazz	148,273
Eddie Harris	The In Sound/Mean Greens	Rhino	273
McCoy Tyner	The Real McCoy	Blue Note/EMI	273,334
Chick Corea	Inner Space	Atlantic	273
Miles Davis	Blue Haze	Prestige	276
Miles Davis	Milestones	Columbia/SONY	270,276
Herbie Hancock	Empyrean Isles	Blue Note/EMI	276
Joe Henderson	Page One	Blue Note/EMI	277
John Coltrane	The Gentle Side Of John Coltrane	Impulse!/GRP	277,278
Sonny Clark	Cool Struttin'	Blue Note/EMI	272,278
Art Blakey and the Jazz Messengers	Moanin'	Blue Note/EMI	272,278
John Coltrane	"Live" At The Village Vanguard	Impulse!/GRP	278,279
John Coltrane	A Love Supreme	Impulse!/GRP	272,274
John Coltrane	My Favorite Things	Atlantic	68,272,279
John Coltrane	Ole Coltrane	Atlantic	279
Pete La Roca	Basra	Blue Note/EMI	279
Jackie McLean	Jackie's Bag	Blue Note/EMI	149,280
Theloniuos Monk	Thelonious In Action	Riverside	280
Chris Potter	Moving In	Concord	280
Joe Lovano	Landmarks	Blue Note/EMI	285
Miles Davis	Live-Evil	Columbia/SONY	285,287
Mahavishnu Orchestra with John McLaughlin	The Inner Mounting Flame	Columbia/SONY	285
Brad Mehldau	Art of the Trio, Vol. 2: Live at the Village Vanguard	Warner Bros.	285
Sam Rivers & Alexander von Schlippenbach	Tangens	Fmp	285
Steve Coleman	Genesis/The Opening of the Way	RCA	285
John Scofield	Pick Hits Live	Gramavision	285

樂手英文姓名	專輯名稱	廠牌	頁數
Pat Metheny	Bright Size Life	ECM	327
Clifford Brown	「Ultimate」Clifford Brown	Verve	327
Sarah Vaughan	「Ultimate」Sarah Vaughan	Verve	327
Stan Getz	「Ultimate」Stan Getz	Verve	327
Clifford Brown	Clifford Brown And Max Roach	Emarcy/Verve	332
Lalo Schifrin	Jazz meets the Symphony	East West	332
Wayne Shorter	The All Seeing Eye	Blue Note/EMI	334
Jackie McLean	Destination Out	Blue Note/EMI	334
Andrew Hill	Black Fire	Blue Note/EMI	334
Grachan Moncur III	Some Other Stuff	Blue Note/EMI	334
Milhaud	Creation Du Monde	Arabesque	337
Duke Ellington	Three Suites	Columbia/SONY	337
Uri Caine	The Goldberg Variations	W&W	337

(2)、本書介紹相關書籍列表

作者英文姓	書籍名稱	出版社（ISBN）	頁數
John King	What Jazz Is - An Insider's Guide To Understanding Anf Listening To Jazz by Jonny King	978-0802775191	59
Ashley Khan	Kind Of Blue - The Making Of The Miles Davis Masterpiece	978-0306810671	105
Eric Nisenson	The Making Of Kind Of Blue - Miles Davis And His Masterpiece	978-0312284084	105
Bill Evans	Bill Evans Fake Book	B001E3FHR8(ASIN)	
David Ake	Jazz Cultures	978-0520228894	116
Mervyn Cooke and David Horn	The Cambridge Companion to Jazz	978-0521663885	116
Lewis Porter	John Coltrane : His Life and Music	978-0472086436	117
Gil Goldstein	Jazz Composer's Companion	978-0825642074	140
Chick Corea	Children's Songs	B001FOV7K2(ASIN)	151
David H.Rosenthm	Hard Bop	978-0195085563	178,179
Lewis Porter	John Coltrane	978-0472086436	117
Ekkehard Jost	Free Jazz (Universal Edition)	978-0306805561	214
George Russell	The Lydian Chromatic Concept of Tonal Organization	978-9999891110	269
Mark Rowland & Tony Acherman	The Jazz Musician	978-0312095000	298,327
Nicolas Slonimsky	Thesaurus of Scales and Melodic Patterns	978-0825614491	335

Jazz爵01　PH0038

新銳文創　爵士DNA
INDEPEDENT & UNIQUE

作　　者	謝啟彬
責任編輯	蔡曉雯
校　　對	李文顥
圖文排版	賴英珍
封面設計	陳佩蓉

出版策劃	新銳文創
發 行 人	宋政坤
法律顧問	毛國樑　律師
製作發行	秀威資訊科技股份有限公司
	114 台北市內湖區瑞光路76巷65號1樓
	電話：+886-2-2796-3638　傳真：+886-2-2796-1377
	服務信箱：service@showwe.com.tw
	http://www.showwe.com.tw
郵政劃撥	19563868　戶名：秀威資訊科技股份有限公司
展售門市	國家書店【松江門市】
	104 台北市中山區松江路209號1樓
	電話：+886-2-2518-0207　傳真：+886-2-2518-0778
網路訂購	秀威網路書店：http://www.bodbooks.com.tw
	國家網路書店：http://www.govbooks.com.tw

出版日期	2011年6月　初版
定　　價	480元

國家圖書館出版品預行編目

爵士DNA / 謝啟彬著. -- 初版. -- 臺北市：新銳文創,
2011.06
　　面；　公分
　ISBN　978-986-6094-09-5（平裝）

　1.爵士樂

912.74　　　　　　　　　　　　　　　100008190

讀者回函卡

感謝您購買本書，為提升服務品質，請填妥以下資料，將讀者回函卡直接寄回或傳真本公司，收到您的寶貴意見後，我們會收藏記錄及檢討，謝謝！
如您需要了解本公司最新出版書目、購書優惠或企劃活動，歡迎您上網查詢或下載相關資料：http:// www.showwe.com.tw

您購買的書名：_____

出生日期：_____年_____月_____日

學歷：□高中 (含) 以下　　□大專　　□研究所 (含) 以上

職業：□製造業　□金融業　□資訊業　□軍警　□傳播業　□自由業
　　　　□服務業　□公務員　□教職　　□學生　□家管　　□其它_____

購書地點：□網路書店　□實體書店　□書展　□郵購　□贈閱　□其他

您從何得知本書的消息？

　　□網路書店　□實體書店　□網路搜尋　□電子報　□書訊　□雜誌

　　□傳播媒體　□親友推薦　□網站推薦　□部落格　□其他_____

您對本書的評價：(請填代號　1.非常滿意　2.滿意　3.尚可　4.再改進)

　　封面設計____　版面編排____　內容____　文／譯筆____　價格____

讀完書後您覺得：

　　□很有收穫　□有收穫　□收穫不多　□沒收穫

對我們的建議：_____

11466
台北市內湖區瑞光路 76 巷 65 號 1 樓

秀威資訊科技股份有限公司　　　收

BOD 數位出版事業部

..

（請沿線對折寄回，謝謝！）

姓　　名：＿＿＿＿＿＿＿＿＿　年齡：＿＿＿＿　性別：□女　□男

郵遞區號：□□□□□

地　　址：＿＿＿＿＿＿＿＿＿＿＿＿＿＿＿＿＿＿＿＿＿＿

聯絡電話：(日) ＿＿＿＿＿＿＿＿＿＿　(夜) ＿＿＿＿＿＿＿＿＿＿

E - m a i l：＿＿＿＿＿＿＿＿＿＿＿＿＿＿＿＿＿＿＿＿＿